U0402706

本书受全国宣传文化系统"文化名家暨'四个一批'人才培养工程"资助，为"建立科学的电视艺术评价体系"项目阶段性成果

李跃森电视艺术论集

抽象的凝视

李跃森 著

北京理工大学出版社
BEIJING INSTITUTE OF TECHNOLOGY PRESS

版权专有　侵权必究

图书在版编目（CIP）数据

抽象的凝视 / 李跃森著. -- 北京：北京理工大学出版社，2022.6
ISBN 978-7-5763-1407-6

Ⅰ.①抽… Ⅱ.①李… Ⅲ.①电视评论 Ⅳ.①J905

中国版本图书馆CIP数据核字（2022）第106231号

出版发行 / 北京理工大学出版社有限责任公司	
社　　址 / 北京市海淀区中关村南大街5号	
邮　　编 / 100081	
电　　话 / （010）68914775（总编室）	
（010）82562903（教材售后服务热线）	
（010）68944723（其他图书服务热线）	
网　　址 / http://www.bitpress.com.cn	
经　　销 / 全国各地新华书店	
印　　刷 / 北京紫瑞利印刷有限公司	
开　　本 / 787毫米×1092毫米　1/16	
印　　张 / 17	责任编辑 / 王梦春
字　　数 / 237千字	文案编辑 / 闫小惠
版　　次 / 2022年6月第1版　2022年6月第1次印刷	责任校对 / 周瑞红
定　　价 / 128.00元	责任印制 / 边心超

图书出现印装质量问题，请拨打售后服务热线，本社负责调换

序言

目前的电视艺术评价基本可以分为观众评价、专家评论和生产者的自我评价三类,但无论哪一类,都存在明显的主观化倾向。有鉴于此,从事电视艺术评价体系研究的学者倾向于以客观、量化的分析为基础,利用数学、统计学、大数据、深度学习技术来构建科学的电视艺术评价体系。

其中的关键问题是如何将生物算法与数字算法连接起来,避免简单粗暴的数字中心主义。事实上,电视艺术评价体系内部包含了非常复杂的因素。虽然可以用函数来描述评价过程中各种变量之间的关系,但是评价不是评分的简单相加,要同时估计精确性与模糊性、可控因素与不可控因素、恒定因素与偶然因素,还应该考虑时间变量的作用。这个体系的各项指标必须是明确的,但体系本身应该是开放的,与社会存在一种反馈关系。一个孤立系统,最后肯定会倾向于无序,只有不断引入新的东西,系统才能处于一种动态平衡状态。

更为重要的是,艺术作品的观赏、评价行为不是简单的点击和选择,而是包含了个性体验和价值判断。每个人对艺术作品的评价都不是孤立事件,而是受两方面的影响:一是个人的经验、兴趣、知识水平和认知能力;二是

周围环境。社会思潮、社会心理、群体的价值取向都会作用于艺术作品的评价。电视艺术评价体系与参评人是相互作用的。

任何涉及艺术的评价体系都应该以人为核心，个性化的评价永远是基础的、不可替代的因素。随着电视艺术评价体系的日趋完善，艺术评论的价值会更加充分地显现出来。

著 者

2022 年 3 月 28 日

目录

一、评论 ... 1

《灵与肉》：改编是对生活的重新发现 2

《国家孩子》：情感的力量来自节制 5

《远方的家》：写出别样的人生滋味 8

黄土地上的乡村民谣
——牛建荣农村题材影视剧评析 11

《创业时代》人物谈 ... 16

从《爱国者》看谍战剧的情节逻辑 20

《好大一个家》：情感对喜剧性的抑制 24

《产科医生》：人性的美好与超越 27

《橙红年代》：做有品质的情节剧 29

我们用什么纪念改革开放
——《你和我的倾城时光》随感 32

用小人物的梦想折射时代之光
——简析《我们的生活充满阳光》 34

《外滩钟声》：始终把焦点对准人物命运……………………37
《那座城这家人》：一个家庭和一座城市的记忆……………40
《麦香》：荣誉重于生命………………………………………43
《永远的战友》：从侧面书写领袖的情感世界………………46
精准脱贫"最后一公里"路上的风景
　　——评电视剧《枫叶红了》………………………………49
《太行之脊》：从民族记忆中汲取精神力量…………………51
留一片有生命温度的风景
　　——电视剧《让我听懂你的语言》评析…………………54
小人物选择中的历史理性
　　——《长安十二时辰》评析………………………………58
《长江之恋》：长江故事里的中国形象………………………61
《什刹海》：传统文化与时代精神的融合……………………65
《最美的乡村》：乡村社会伦理关系的真实呈现……………67
《猎狐》：痛苦是一笔人生财富………………………………69
《金色索玛花》：意象之美源于心灵的境界…………………72
《石头开花》：精准脱贫题材电视剧的新尝试………………75
用个性化的方式揭示劳动者的人性之美
　　——评网络电影《中国飞侠》……………………………78
《流金岁月》：一部不忠实于原著的成功之作………………81
《觉醒年代》：一个时代的精神史诗…………………………84
《经山历海》：把生活的逻辑还给生活………………………87
《陪你一起长大》：聚焦女性的成长…………………………90
乡村振兴背景下的多重成长叙事
　　——解读电视剧《温暖的味道》…………………………93
上下求索　救国救民
　　——简析电视剧《中流击水》……………………………96

《光荣与梦想》：再现民族命运与领袖心灵 ... 99
《人世间》：用日常生活的史诗性打动观众 ... 101
《开端》：人性与世界的双重隐喻 ... 104

二、思考 ... 107

IP 退热　回归原创 ... 108
2017 年电视剧创作的成就、特点和问题 ... 111
现实题材电视剧要抓住生活的痛点 ... 115
全媒体剧的创新路径 ... 119
偶像玄幻传奇还能走多远
——2018 年暑期档电视剧述评 ... 124
2019 年视听艺术发展趋势探析 ... 129
关于精准脱贫题材电视剧的思考 ... 134
现实主义的当代表达
——以近年来电视剧创作为例 ... 138
新时代英模剧创作的典型化问题 ... 147
劳动之美永恒
——简述近年来的新工业题材电视剧 ... 159
2020 年电视艺术创作概览 ... 163
2020 年网络影视剧的发展趋势与问题 ... 167
现实主义要有思想和灵魂 ... 171
从艺术创新角度看主题性创作 ... 176
2021 年电视艺术创作概览 ... 179

三、演讲 ... 183

文化产业背景下电视剧创作的忧与思 ... 184
电视剧如何讲好中国故事 ... 194

影视剧的文学基础 ································ 198
《权力的游戏》文本解读 ···························· 207
现实主义的概念和源流 ····························· 226
碎片化时代：电视剧出路何在 ······················ 241
为什么要学习经典 ································· 245

一、评论

《灵与肉》：改编是对生活的重新发现

电视剧《灵与肉》是对同名小说的一次创造性改编。从小说《灵与肉》到电影《牧马人》，再到电视剧《灵与肉》，可以清晰地看到社会思潮和文艺观念的变化，看到不同语境对艺术创作的作用。因为当年小说和电影都产生了深远影响，所以，电视剧改编就面临一个如何超越的问题。电视剧的创作者站在今天的视角回望过去，将自己对当下社会现实的思考注入创作，用生动可感的形象和细节丰富了原作的思想内涵，其中所体现的社会责任感和艺术勇气是值得肯定的。

作品真实地描绘了主人公许灵均的心路历程，特别是描绘了他的内心冲突，使这个人物的性格更加丰满。小说和电影都只是写了人物的一个侧面，但电视剧呈现出来的是主人公完整的内心世界。何琳是电视剧创作者新增加的人物，她与主人公之间的交集，也是许灵均成长过程中不可或缺的一个环节。她的出现，提出了一个小说和电影都曾回避的问题，就是许灵均和李秀芝结合之后，是否真正能够达到心灵的契合，相依为命之后，能不能心心相印？由于经历、知识、人生理想的差异，李秀芝不可能完全理解许灵均，因而许灵均与何琳在精神上产生共鸣是自然而然的事。电视剧通过两人之间那

样一种欲言又止、欲说还休的情愫，揭示了许灵均情感波澜深处的动因。

不仅如此，作品还通过一群底层百姓的命运，真实地反映了20世纪60—80年代的社会变迁，从这些善良的小人物身上找到促使中国社会产生变革的原因。这些小人物内心渴望变革，但是当社会变革到来之际，他们显得茫然无措，并且他们自身的性格弱点也使得幸福生活的过程变得非常曲折。这是非常真实的。对于老白干这个贯穿始终的反派人物，创作者没有把他脸谱化，而是深入挖掘人物扭曲的灵魂。他内心阴暗龌龊，却总是站在道德的制高点上批判别人。这样一个人物是具有典型意义的。

除对人物心灵和命运的真实描绘之外，作品还提供了一种关于那个时代独特而丰富的文化记忆。这种文化记忆包含两个方面：一个是底层叙事所体现出的民族性格，另一个是苦难叙事所体现出的美好人性。应当说，无论小说还是电影，都有意无意地淡化了生活的苦难，没有把"灵与肉的撕扯"具体化，而电视剧的一个重要贡献，就在于真切地写出了人物经历的苦难以及造成苦难的原因。如果没有苦难和超越苦难的过程，人物性格就不够完整，许灵均对祖国的认同感就缺乏牢固的根基。本来，下放劳动对于许灵均而言是一种惩罚，但劳动最终改变了他，对命运的委屈变成了对祖国和人民的热爱。而且，剧中这种记忆没有止步于表现苦难，而是回应了当下的呼唤，将苦难的遭遇升华为一种推动社会前进的精神力量。

可以看出，电视剧创作者是在有意识地避免重复电影《牧马人》，但与电影相比，电视剧对人物精神状态的把握似乎还不够准确。比如许灵均和李秀芝结合那场戏，电影中那种简洁的处理方式是非常动人的，也是非常深刻的。郭𰻝子把人领来了，许灵均面对陌生的姑娘不知如何是好，这时，就是一碗粥，让两人开始互相理解，让两个被世界遗弃的人走到一起。电视剧让老白干从中作梗，为两人的结合增加难度，虽然增强了戏剧性，但丢掉了一些有意味的东西。与此相关，电视剧在表演方面还没有达到电影中演员和角色浑然一体的境界。比如电视剧中孙茜饰演的李秀芝就显得过于成熟了，她的眼神里缺少当年电影《牧马人》中丛珊饰演的李秀芝所具有的那种单纯和

清澈，那种在陌生世界面前的惊恐和无助。再比如许灵均与父亲相认、相处的戏，让人感觉演员是在刻意表现许灵均与父亲的疏远和隔膜，心理层次显得不够丰富。

尽管如此，电影《牧马人》和电视剧《灵与肉》共同的精神指向使得两部作品在主题上有一种内在的关联，那就是对祖国和人民的深厚情感。在这种意义上，电影《牧马人》和电视剧《灵与肉》是具有互补性的，甚至可以看成用不同方式叙述的同一部作品。

《国家孩子》：情感的力量来自节制

电视剧《国家孩子》讲述的是三千名上海孤儿在内蒙古长大成人的故事。这些孤儿被称为"国家孩子"。与以往同类题材的作品相比，《国家孩子》立意更深，格局更大，在表现草原人民无私抚育上海孤儿的同时，站在时代的高度鸟瞰过往，深情回放孤儿们的生命历程，不仅写出了国家、人民对孤儿的关爱如何改变了他们的命运，而且写出了他们如何将个人追求融入国家、民族的命运之中。

这部作品描写的是"国家孩子"的心灵史。它在长达半个世纪的时间跨度里，集中描写了朝鲁、通嘎拉嘎、谢若水和阿藤花这五个孤儿的成长道路，也生动刻写了那些与他们相依为命的阿爸、额吉。草原人民用自己特有的方式疼爱这些孩子，用自己的人生观、价值观影响这些孩子：不能撒谎，不能出卖别人，养育之恩要报答，生育之苦也要报答。草原是他们的家，更是他们的精神家园，他们的灵魂之根就深扎在这里。因此，这些孩子的性格当中，都带有蒙古族性格鲜明的印记——粗犷、奔放而又含蓄、内敛。比如朝鲁弄坏了公家的放映机，明明已经受了处分，还坚持要赔一个新的，就是典型的蒙古族性格特征。全剧塑造得最成功的是阿藤花这个形象：她外表坚

强、内心脆弱，好胜而又自私，心里始终有自己的一套，不管接受了多少爱，也不愿意改变自己。那种强烈的自我保护意识其实源于她心底的自卑，她为过去的苦难要求补偿，过分强烈地要改变自己命运的愿望是符合这个人物性格逻辑的，主创团队透过阿藤花内心的伤痛、纠结，最终走出心理阴影，放下对家人的怨恨的选择，触动了观众心底最敏感、最柔软的那个地方。

作品对人物成长历程的表现是从现实主义创作理念出发的，但其中也透露出一种人文关怀。主创团队没有把人物理想化，更没有从道德上拔高人物，而是在人与环境的相互作用下表现人物性格的复杂性。每个人物都有自己的缺点，而且缺点并没有随着成长消失，成长的意义不是成为道德上的完人，而是成为更真实、人性更丰富的人。故事快要结束时，朝鲁为了那块放牧的草地还是会拼命，谢若水还是摆脱不掉养母的控制，阿藤花还是那么斤斤计较，在人性的真实之中，既寄寓了悲悯情怀，又喻示了救赎之路。

《国家孩子》称得上一部感人至深的作品，之所以感人，是因为其中浸透了乡愁的味道。从离家到回家是贯穿全剧的情节主线。每个孤儿回上海寻亲都抱着不同的心态，但实际上，他们心底都有着深入骨髓的乡愁。因此，即便没有亲人，朝鲁和通嘎拉嘎兄妹也要来上海看一看。上海意味着乡愁，内蒙古也意味着乡愁。孤儿们分不清自己到底是朝鲁还是鲁小忠，是阿藤花还是黄小仙，小鱼放不下那副羊拐，黄小仙在父母坟前摆放的是内蒙古的水做的莜面窝窝。戏里不断出现的拉琴的老人、忧伤的长调，也强化了乡愁的情绪。整部作品情绪饱满，但主创团队没有刻意煽情，在艺术上始终保持了一种节制，避免情感的大开大合，不让情感的宣泄冲淡冷静的叙事格调。然而，正是这种节制，反而强化了情感的力量。

特别值得肯定的是，主创团队对"国家孩子"心路历程的表现没有停留在个人层面，而是将他们的情感升华为对国家、民族的认同感，从对家的认同走向对国的认同。剧中，朝鲁强烈要求加入民兵连，通嘎拉嘎渴望得到那个带五角星的书包，都代表了一种归属的心理需求。谢若水违背养母的意

志，决定让养父的遗体回到故乡，落叶归根，也是出于内心的归属感。朝鲁卖羊绒挣了钱，自己的养老有保障了，孩子的未来不用发愁了，在这种情况下他有些迷茫，也就是在这种情况下，他想到组织"国家孩子"到上海寻亲。朝鲁的内心反映了一种普遍的精神状态，有了钱之后反而感到空虚，这种空虚正是由于归属感的缺失。因此，这些"国家孩子"回到上海，寻找的是那一份失落的归属感，要找到自己的根，这也带有中国传统文化中认祖归宗的意味。这种始于归属终于认同的内心追求，贯穿于全部情节之中，赋予作品思想的深度。

《远方的家》：写出别样的人生滋味

电视剧《远方的家》是一部充满人文关怀的现实主义力作。对于远离故乡、投奔子女的中老年人来讲，家是未来的依靠，更是心灵的寄托。本来，家是一个意味着稳定和安全的地方，但《远方的家》写的是生活中的漂泊感，通过几个寄居"他乡"的中老年人的故事，写出了对家的另一种理解，写出了别样的人生滋味。

这部作品在很多方面让人联想起《贫嘴张大民的幸福生活》，两者都在一个相对局促的空间里展开故事，写的都是小人物的喜怒悲欢，宋明媚的性格中也有一种与张大民相似的乐观和达观。但不同的是，宋明媚个性张扬、敢作敢当，比张大民更有韧性，更有进取精神。这一方面来自她艰难奋斗的经历，另一方面来自她用劳动创造美好生活的自信。表面看来，宋明媚十分要强，即便付出代价也要捍卫自己的权利，其实，她的要强是为了保护内心最容易受到伤害的那个角落，因此，她总担心别人受到伤害，甚至在遭遇不公正待遇时还会替别人着想。她很懂得为人处世之道，但在她的为人处世之道中，最为核心的是人的尊严，这是她的底线。这个形象的人格魅力就来自对底线的坚守。

平凡的生活小事，平和的叙事风格，似乎故事所讲的就是观众身边发生的事，因而给人一种强烈的"在场感"。这种"在场感"源于创作者视点与人物视点的高度一致。创作者对老百姓的态度，不是居高临下，不是隔岸观火，而是把自己视为老百姓的一分子，说老百姓的话，讲老百姓的事，用平常心看待生活，用宽容的态度化解烦恼，在不紧不慢的叙事中透出对老百姓的深切同情。没有任何概念化的东西，观众看到的只是生活，但可以从中悟出艺术家对社会人生的独到理解。

在情节安排上，作品体现出一种恰到好处的随意性。观众看不到什么新奇、炫目的技巧，也几乎感觉不到摄像机的运动，让人觉得此时此地就该发生这样的事。然而，这种随意性并不排斥戏剧性。该剧情节环环相扣，张力十足，且通过自然的方式呈现出来。比如剧中那场不欢而散的订婚宴，就设计得非常巧妙，人物的语言、动作背后有着丰富的潜台词。此时，宋明媚既担心儿子的婚事出现问题，又担心儿子受委屈，还想弥补一下对儿子感情上的亏欠，但表现出来的，是她不断批评儿子，这种批评实际上是一种保护。她处处想替儿子做主，想要帮助儿子，结果却加深了母子的隔阂。面对林婷婷一家，她在强势中有分寸、有隐忍。双方唇枪舌剑，表面是写宋明媚与林婷婷父母的争执，实际上是写她与儿子的关系，同时借宋明媚对林婷婷的关心，水到渠成地引出了宋飞事业和爱情的危机。接下来，讨债的人上门，宋明媚替儿子还债，然后，看似不经意地，用一块旧门牌勾出了白纸坊6号的往事。这些寓精致于素朴之中的情节处理，把平凡的生活琐事变成了令人难忘的艺术形象，显示出一种艺术上的举重若轻，匠心十足而毫无匠气。

剧中的很多细节看似随意，其实是经过潜心设计的，具有一种艺术上的精确性。一个小小的珊瑚手串，就把宋明媚与哥嫂的关系、宋扬夫妻的关系勾连在一起，还由此推进了宋明媚与罗孝庄的关系，而且，这个手串在后面的情节中还会再次发挥作用，改变宋明媚与赵老太太的关系。另外，剧中的对话也非常生动，饶有生活情趣，看起来都是家常事、平常话，其中却蕴藏着深刻的道理。比如罗孝庄评价宋明媚："是穆桂英她就是不了秦香莲。"

比如富伯恒在母亲面前强词夺理："错是错不了，但不一定对。"这里面既有北京胡同里百姓的处世哲学，又有中国文化的人生智慧。

总体来看，沈好放导演的作品都具有丰厚的文化底蕴，《远方的家》同样如此。宋明媚与富伯恒的冲突从根本上来说是地域文化差异带来的，但又具象化为两人的个性冲突，麻辣鱼对芥末墩儿，一个咄咄逼人，一个绵里藏针。两人相互之间从排斥到接纳，再到相知相爱，这里的身份认同实际上是一种文化认同。

有些艺术家表现俗的东西，作品中会透着一股俗气，让凡俗流于粗俗，令人感觉是市井中人写市井之事。《远方的家》同样表现了很多俗的东西，但在处理上有节制、有品位，用人性的善良和美好，把生活的俗化为艺术的雅。以家庭内部争吵而言，有人会把争吵写成庸俗的家斗，而且以此为乐趣，但到了沈好放手里，争吵就成了表达情感的一种方式，争吵背后是相互的关心、扶持。家的内核是情感，家的底色是中华民族传统的伦理道德。比如母亲忌日兄妹三人聚会那场戏，火药味十足，本来快要吵翻天了，但大嫂的一碗素面，就让剧情彻底反转过来，一段对母亲的回忆带来家的温情，由此把冲突升华了。这时，观众才明白，原来前面的冲突都是铺垫，亲情才是沈好放真正要表现的东西。于是，观众从作品中看到了人间烟火气，却看不到人间烟火的油腻感。

从艺术的完整性来看，《远方的家》的整体和谐感还有所欠缺，后半部分戏剧性相对不足，有些冲突显得比较生硬。另外，剧中线索过多，这就导致有的线索发展得不够充分，如宋飞和林婷婷的爱情关系在后半部分基本处于停滞状态；有的线索收得比较仓促，如宋扬夫妻关系的变化显得比较突兀。尽管存在这些不足，《远方的家》仍然是那种让人看过之后还想再看一遍的电视剧。

黄土地上的乡村民谣

——牛建荣农村题材影视剧评析

在当代农村题材影视剧中，牛建荣导演的系列作品具有独树一帜的意义，从早期的《画画》，到《太行赤子》，尽管取材不同，风格各异，但都体现出一以贯之的艺术追求。这就是立足中国农村的社会现实，准确把握农民独特的思维方式，从农民的视点来观察生活、表现生活，从而塑造出具有鲜明性格特征和文化意蕴的农民形象。他的作品风格朴素、率真而又纯净、悠远，既有黄土地扑面而来的泥土气息，又有黄土地文化积淀的沉郁、苍凉。

《太行赤子》的主人公李保国有句台词："我就是农民，我永远是农民的儿子。"对农民的高度认同感，与农民割不断的血肉联系，是李保国这个人物最鲜明的特点，同样是作为艺术家的牛建荣最鲜明的特点。可以这样说，农民导演拍农村题材影视剧，这是牛建荣全部艺术追求、艺术特质的出发点。

直接而深邃的生命体验

从牛建荣导演的影视作品中，看不到多少观念性的东西，其中给人印象

最为深刻的，是直接而深邃的生命体验。这种生命体验不是空洞的、抽象的，而是与具体的环境、氛围和人物联系在一起的，即在西北农村封闭的社会环境中，通过对人世间最淳朴、温馨的情感的描绘，反映出农民真实的生存状态和精神状态，表达了对美好人性和理想的执着追求。比如《喜耕田的故事》反映的是党中央免征农业税的政策给农村带来的新变化，这样的内容很容易走上图解政策的道路，但牛建荣导演把着眼点放在农民对土地的深厚感情上，通过对农村生活、农民心理的独特审视，塑造了一个有血有肉的农民形象，用形象来揭示观念的变化，生动地表现出了新时期农村政策对农民的深刻影响，并且站在历史发展的高度，对阻碍社会主义新农村建设的各种思想观念进行了剖析。

《喜耕田的故事》写的是变革，《七儿娘》《伞头和他的女人》写的则是坚守。《七儿娘》表现的是伟大的母爱，讲的是一个普通农村妇女为被日本鬼子枪杀的丈夫报仇，把儿子送上战场，其后对儿子的苦苦等待和期盼，最后走上寻找儿子的漫漫路途，由此揭示了一种深沉的精神力量。《伞头和他的女人》讲的是一个先结婚后恋爱的故事，通过这样一个在中国农村带有普遍性的事件来写坚守，具有一种别样的意味。作品的主人公聂得人和张爱兰从最初的不般配，到相互包容与相互扶持，再到终于拥有爱情，其中既有对爱情和生活意义的追问，又表现了一种人生困境。聂得人没有好好珍惜这份情感，在张爱兰不久于人世时才发现，"现在爱了，可有些晚了"。张爱兰在遭受极大的情感伤害之后，坚持把情敌的孩子抚养成人，这里面不仅有对爱情的坚守，而且有对自己人生信念的坚守。作品通过两人的情感和价值冲突，为解决现代人的情感困惑提供了一种耐人寻味的启示。

生命体验来源于对人物生存状态的准确把握。牛建荣导演不是俯瞰人物，而是生活在他的人物中间，以平民的视角不动声色地叙述着，看似平淡和不经意，故事内部却充满张力。无论是《喜耕田的故事》《黄河那道弯》，还是《七儿娘》《伞头和他的女人》，都从小人物平凡的生活中发现伟大的生命追求，在人物命运描绘中透露出强烈的人文关怀。

在情节设置方面，以往的农村题材影视剧大多采取善恶二元对立的写法，比如最有代表性的"农村三部曲"《篱笆·女人和狗》《辘轳·女人和井》《古船·女人和网》，写的就是改革开放之初人物思想观念的冲突、人与环境的冲突。其后农村题材电视剧如《插树岭》《乡村爱情》《马向阳下乡记》，大多也采取二元对立的方式来结构故事。但牛建荣导演的农村题材影视剧与上述这些作品有着明显的不同，它们不是采取二元对立的写法，没有采用"苦情"或"戏谑"的模式，也没有停留在对乡村生活图景的浅层表达上，而是注重勾画人物的心灵轨迹，用人物的心理因素来解释人物命运和戏剧冲突。

无论七儿娘还是张爱兰，她们都具有强烈的自我牺牲精神，在艰难困苦的情境中承担着历史和文化的重负，这种牺牲精神出于个性，也有着非常坚实的文化根基。所不同的是，七儿娘身上更多地体现了传统妇女的隐忍，而张爱兰身上，除传统文化赋予她的坚定和坚贞之外，还表现出人物自我意识的觉醒，既有默默付出，又有大胆追求，她的性格中有一种刚强的东西，她的选择也引发了观众对于什么是爱情、什么是价值的思考。张爱兰就像一把尺子，测量着其他人的道德水准，但作品没有停留在简单的道德判断层面，而写出了张爱兰的善良和包容，同时也写出了吕翠花的执着和勇敢，她们之间的冲突，是"两种同样合理的道德原则在一起进行较量"（黑格尔语）。张爱兰和吕翠花个性、思想不同，但从更深的层次来说，她们两人又是极其相似的，她们在事关人的尊严的地方是极其敏感的，两人都可以不惜一切代价去捍卫人的尊严，不管是捍卫自己的尊严，还是捍卫爱人的尊严，这种尊严与人物的性格密不可分。这里，可以看出牛建荣导演作为来自社会底层的知识分子所具有的人道主义精神，以及对小人物的深切理解和同情。

生命体验也来源于生动丰富的细节。比如《伞头和他的女人》中，张爱兰得知聂得人在浴室幽会被抓，把聂得人拉到浴室，两人摊牌之后准备离开，这时，张爱兰听浴室管理员说洗澡竟要 8 块钱，马上转身回去，非要洗

个澡再走。比如聂得人因树枝折断自杀未遂，回到家里，张爱兰拿绳子给聂得人，让他在屋里上吊，两人之间的对话富有潜台词，准确地表现了张爱兰对丈夫又爱又恨的心情，也体现出西北农民特有的直爽和执拗。再比如张爱兰和聂得人在民政局办理离婚手续那场戏，对张爱兰痛恨丈夫不忠但又不愿意离婚的矛盾心态表现得入木三分。

高度个性化的叙事方式

就叙事策略而言，牛建荣导演的影视剧采取了一种近似于生活流的方式，故事线索清晰，而又没有过度戏剧化，有一种娓娓道来的亲切感。他能够准确地把握住人物情感的细微变化，擅长用简单的情节表现复杂的情感，叙事调子非常平静，又非常冷静，因为这种冷静，作品中表达出的情感反而非常强烈，在需要表现浓烈的感情时，他不去刻意煽情，但是在关键时刻绝不手软，敢于把感情推向极致。比如张爱兰带着奔奔去监狱，给孩子过生日，她让吕翠花给孩子点上蜡烛，孩子许愿说，"愿我妈早日回家"，这时候，吕翠花的表现非常平静，情绪失控的却是张爱兰。比如吕翠花最后走出监狱大门，见到期盼多年的儿子，有千言万语要说，但说出来的就是一句木讷、漠然的"你好"。牛建荣导演在这些地方对人物情绪的把握是十分精准的。再比如张爱兰在生命垂危的时候还念念不忘等着吕翠花出狱，让吕翠花与聂得人离婚，"我就是想要个名分"。她把名分看得那么重，因为对于她来说，名分就是爱情，就是亲人和社会对她全部牺牲和坚守的认可。聂得人答应要与张爱兰一起去办结婚证，第二天早上醒来，却发现张爱兰已经走了，那么平静地走了，带着遗憾走了。这种平静是非常具有震撼力的，写出了生活的残酷。结尾处牛建荣导演的处理更为大胆，也更有独创性。他让聂得人在张爱兰墓前高歌一曲，唱出所有的悲苦和爱恋，从而实现了这个人物道德的自我完善。高亢、激越的伞头秧歌有一种荡气回肠的力量，出色地渲染了悲剧氛围，不仅揭示出人物的内心世界，而且升华了人物的精神。

富有意味的视听语言

从影像语言来看，牛建荣农村题材影视剧的风格平缓而又凝重。他有意识地不做过分精细的打磨，而让故事保留一些生活本然的粗糙。一方面，他的笔触很深、很重，如果用美术作品来打比方，他的作品不像油画、水粉画，而像木刻，人物有一种带着生活沧桑的雕刻感。比如《七儿娘》里，孩子被狼叼走了，七儿娘把丈夫喊来，这里面没有直接描写他们的悲痛，而反复出现夫妻俩用力收割庄稼的背影，以表现他们的忍耐精神和对命运的抗争。毕竟，他们还要生活下去。看似没有痛苦，但真正的痛苦就在这里。另一方面，牛建荣导演大量采用留白的方式，在很多关键性的地方有意识地省略了一些东西，常常在情节发展到高潮时，恰到好处地戛然而止，给人一种余音绕梁的感觉。比如《七儿娘》里，前一个镜头是母子俩在坟前祭奠，后一个镜头就已经在送子参军的路上了，剪辑也非常干净利落，给观众留下了充分的想象空间。另外，这种留白的风格也得益于简洁、精练的台词。作品中的台词高度生活化、高度个性化又高度提炼。比如张爱兰和聂得人讨论如何分配拆迁款时，张爱兰主动提出给养子奔奔多一点，给亲生女儿青青少一点，聂得人争辩说："青青是你生的"，张爱兰只是淡淡地回答了一句："奔奔也就少生了一下"，从这种极其俭省的笔墨中可见作者的功力。

从以上这些方面可以看出，牛建荣导演的农村题材影视剧始终坚持以严肃的态度直面生活，在用影像手段表现中国农民心路历程方面做出了可贵的探索，对于未来农村题材影视剧的创作，也提供了一份具有创新意义、可资借鉴的艺术经验。

《创业时代》人物谈

《创业时代》是第一部全面深入地反映互联网创业题材的电视剧。它把当代青年的创业故事放在"大众创业、万众创新"的宏阔背景之下，书写了年轻人的理想和激情，也书写了创业的艰难和迷茫，在题材、人物塑造方面有所创新。同时，它用个性化的方式反映时代精神，用人性化的方式书写生命状态，用专业化的方式打造艺术品质。这部戏之所以能够吸引观众，除艺术、制作上的精益求精之外，最根本的原因在于它的生活基础非常扎实，可以看出，编剧、导演对于互联网行业和创业是进行过潜心研究的，在这方面有着比较充分的生活积累。

创作者对于"创业"这个概念的独特理解是作品的一个亮点：创业不是领个执照做点生意，而是开创一种事业，甚至开创一个时代。可以这样说，我们这个时代的精神不仅体现在英模人物身上，体现在"两弹一星""大国重器"的制造者身上，而且同样体现在年轻的创业者身上。而且，时代精神不一定就非得是严肃、厚重的，也可以是阳光、时尚、活泼的。青年代表着时代，理解青年，才能理解这个时代。

故事实际上可以分为两个大的段落：前一个段落，可以叫作"化茧为

蝶"，内容是写郭鑫年如何从挫折中走出来，带领自己的伙伴创造出"魔晶"。后一个段落，可以叫作"浴火重生"，写的是创业者在取得初步成功之后应该怎么办这个事，这对于创业者来说其实更为艰难。因为这不仅仅是一个如何打破事业瓶颈的问题，而且是一个怎么面对自我、突破自我的问题。对于创业者来说，这是更为严峻的考验，因为这是对人性的考验。

这部戏写的是一个失败的英雄，换句话说，它重新定义了"成功"这个概念，通过几个人物表现了对输赢问题的不同理解：金城输得起，因为他有靠山；罗维和温迪输不起，所以他们为了自己的利益不顾一切；杨阳洋和卢卡输不起，因为他们虽然有理想，但更想过普通人有滋有味的小日子；郭鑫年也输不起，但他不怕输。罗维和温迪对成功的畸形认识，其实代表了我们这个社会大多数人的看法。郭鑫年与罗维、那蓝与温迪的区别，主要是价值观的问题。这部戏的核心，就是写了一个明明输不起但又不怕输的人。令人欣慰的是，创作者没有采用同类作品惯用的大团圆结局。结尾处，郭鑫年和那蓝一同来到西藏寻找以前遇到过的老喇嘛，实际上预示着他们准备从这里重新出发。

互联网行业的前辈卧云生对郭鑫年的评价其实就是对郭鑫年性格最好的概括：单纯、固执、一条道走到黑。郭鑫年这样描述自己：一个不自量力、至死不休，但心怀梦想的人。应该说，这些特征在剧中是非常鲜明的。郭鑫年总是充满激情，有一种为梦想敢于付出一切的执着，但同时也是一个有点儿二的技术控，因此总是踩不准生活的节奏，因此他的情感总是走在岔路上，结果错过了一段美好的感情。这个人物是有情有义的，为了救卢卡不惜去签"卖身契"，放弃对"魔晶"的权利。有意思的是，罗维、温迪，甚至卢卡和杨阳洋都在不断地变化，但不变的是郭鑫年和李奔腾。郭鑫年和李奔腾虽然是两代创业者的代表，其实是互相映照着的两面镜子，他们都从对方身上看到了自己，都有那么一点惺惺相惜。因为他们对于人生有着相似的理解。

郭鑫年的成长过程中，有三个关键的情节点：第一个情节点是去西藏，遇到狼群，在生死关头遇见老喇嘛，这个情节点可以叫作"顿悟"，是他走出人生低谷的起点。第二个情节点是接受仲裁庭在他与三大运营商之间调解，他在庭上向运营商道歉，深深地鞠了一躬，这对于郭鑫年这个人物来

说是非常困难的，这个情节点可以叫作"妥协"。第三个情节点是故事的最后，他与卢卡、李奔腾分别进行了一场推心置腹的谈话，这个情节点可以叫作"理解"。郭鑫年理解卢卡，也理解李奔腾，因此，他跟卢卡说，"'魔晶'完蛋之后，就该去李奔腾那儿，不去那儿去哪儿"，但自己又拒绝了李奔腾的邀请。这三个情节点，实际上就是三个不同的成长仪式，三次向死而生，从中可以看出郭鑫年在逐步走向成熟。这部剧好就好在不像很多剧那样，把成熟简单地理解为老谋深算，把成长理解为从天真到腹黑，而是写出了人性的深度。这里的成熟，或者说郭鑫年这个人物成长最为核心的东西，就是接受现实，但依然保持自我，仍然坚持理想。可贵的是，创作者始终在用一种冷静、客观的态度来看待生活，比如对于"魔晶"股东退出这件事，不是简单地进行道德评判，因为每个人都有权利追求幸福，而且对于互联网创业来说，在公司估值达到峰值时套现是一个惯例，本身没有是非对错可言。

《创业时代》中没有一个人物是脸谱化的。郭鑫年及其团队中的人物是具有典型意义的，他们所做的事，他们的生存环境，都具有普遍性。罗维这个人物同样具有典型意义。初看起来，这个人物有点让人捉摸不透，其实在他身上，体现出了主创的一种矛盾心理。罗维性格的核心，其实就是追求安全感，而且，这部作品通过罗维这个人物提出了一个很好的问题，就是创业者的安全感问题。妨碍创业的一个重要因素，是创业者的未来缺乏保障。这是一个具有时代意义的命题。更可贵的是，创作者试图通过罗维的内心冲突写出他的自我完善。温迪这个人物塑造得也非常成功。其原因，一是写出了人物面对复杂环境时的复杂心理；二是写出了人的尊严，这是她的底线。她说："我确实很爱钱，但我不想被人瞧不起。"她徘徊在郭鑫年与罗维之间，在那蓝面前有自卑感，她之所以不愿意回到罗维那里，也有这方面的原因。温迪为了郭鑫年和"魔晶"，想把所有人都淘汰出局，看起来有点冷酷，但她确实不只是为自己，也是在为郭鑫年着想，只不过是从她那个角度。她面临的是穷人家孩子的困境，想要出人头地，就非得舍弃一些东西，那蓝用不着这样，金城也用不着这样。郭鑫年也必须舍弃一些东西，但他不在乎，他

就是一门心思奔向理想。温迪的问题是，她对于自己要舍弃的东西很在乎。她想当"魔晶"的CEO，其实不完全是自私，而是想跟郭鑫年更紧地捆绑在一起。温迪煽动大家离场，其实是理性的，但结尾的时候，温迪要把股份和房子还给郭鑫年，说了一句，"郭鑫年，我想再抱你一次"。这个地方非常感人，闪烁着人性的光辉。相比较而言，那蓝有点理想化，有点过于完美了，她跟郭鑫年基本没有冲突，只有第四集，在关于"魔晶"命运的问题上，她与郭鑫年才有一点冲突，但也没有充分展开，越是到后面，她越是置身于矛盾冲突之外。那蓝的情感卷入程度不够深，并没有真正搅到矛盾冲突中，因此她总是作为一个旁观者出现，可能主创想把她写成一个在精神上引领郭鑫年的女神。但如果把温迪作为女一号，这个戏就会更深刻、好看。剧中，还写了注定要被时代淘汰的创业者，比如金振邦，除描写这个人物个性的冷酷和隐忍之外，还写出了他被时代淘汰的原因：他还在用资本原始积累时代的老一套来面对新的人和新的问题，因此注定要被淘汰。这个人物不是脸谱化的，他爱自己的儿子，关心儿子的未来，对那蓝有所期待，结尾处他请温迪帮家族打理财产，这一笔写得非常好，既出人意料，又在情理之中。

《创业时代》在艺术上也有许多可圈可点之处。首先，创作者善于运用危机叙事来讲述故事。剧中，不管是郭鑫年，还是李奔腾、金振邦，都处在危机之中。卢卡和杨阳洋婚礼那场戏写得非常好，喜庆气氛背后隐藏着刀光剑影，令人联想起《教父》里面的婚礼，想起《权力的游戏》里面的血色婚礼。其次，创作者善于通过两难情境的设置表现人生困境、情感困境。比如郭鑫年在打知识产权官司的时候，面对律师团队，既要打赢官司，又要保护那蓝；后面郭鑫年在卢卡被陷害时，既要救卢卡，又要保全他为之呕心沥血的"魔晶"；还有郭鑫年对温迪的复杂感情，也表现得十分到位。再次，创作者善于通过具有仪式感的细节来渲染人物的情感，比如在郭鑫年打完金城之后昂然走过红地毯，再比如罗维在发布会上感谢郭鑫年，让聚光灯打在郭鑫年身上。这些处理方式都有力地渲染了人物的感情。

尽管有一些不够完美之处，但从人物塑造来说，《创业时代》仍不失为一部成功的作品。

从《爱国者》看谍战剧的情节逻辑

民国谍战剧的繁荣是一个值得注意的现象。其中有积极的一面,也存在对红色资源过度开发的问题,总体上缺乏创新,缺乏精品力作,用套路代替艺术,用市场取向代替价值取向,表面热闹红火,背后是整体上思想和艺术的贫乏。

严格来说,《爱国者》不完全是一部谍战剧,但是从广义上,可以归入谍战剧这个类型。在民国谍战剧过度泛滥的情况下,需要认真思考一下:一部谍战剧,它的创作应该遵循什么样的原则,有哪些底线不能触碰?对于谍战剧来说,最重要的是情节的逻辑性,一部作品是不是真实、能不能打动人,首先要看它在逻辑上是不是能站得住脚。民国谍战剧必须尊重的逻辑主要有以下三个。

第一,要尊重历史的逻辑。虽然大部分民国谍战剧不是严格的历史剧,但既然写的是历史上发生的事,从大的方面来说,与历史的走向应该是一致的;从小的方面来说,对于历史背景、历史氛围的表现应该是真实可信的,不能凭想象来杜撰。在东北地区,大规模、有组织的抗日斗争最后都以失败告终,一个完全自发的随机做事的独行侠不可能有什么作为,而且那个年

代的东北，根本就没有这样的人生存的空间。这里面有一个少帅张学良帮助营救共产党的情节，而且要利用关东军上层的矛盾，但张学良凭什么做这个事？在西安事变之前，张学良根本就是反共的，因此，这个情节既不合理，又不真实。九一八事变之前，共产国际给张学良传递秘密情报，关东军要对东北发动侵略，共产国际为什么要这样做？在此之前不久，东北方面因为中东铁路刚刚跟苏联爆发了大规模冲突，而苏联跟日本是有一个日苏条约的，苏联对日本的侵华行为向来采取不干涉态度，1927年还发生了张作霖派人到俄国兵营抓捕李大钊的事，共产国际有什么理由帮助张学良？宋烟桥和舒婕暗杀成田，这样的情节也不符合历史，历史上中共的暗杀行动，基本就是针对两类人——叛徒和内奸，刺杀敌方官员的事，历史上几乎没有。剧中，还提到托法租界的巡捕办事，沈阳哪来的法租界？义勇军在战斗中缴获了日军收音机，调出了苏联人民广播电台，这完全是主创的想象。历史上就没有苏联人民广播电台，更搞笑的是电台里播出了几年后才产生的《义勇军进行曲》。还有个地方让人感觉不舒服，颜红光带着日本军官去看被日本人杀害的中国人，作为中国人，让自己的同胞暴尸荒野，等着让人参观，这个地方让人很不舒服，不管是谁，出于对死者的尊重，都应该把他们埋起来。

第二，要尊重人物的逻辑，不能为了情节的新奇而违反人物性格的逻辑。比如宋烟桥扮颜红光，从这个人物来看，不能成立。他是一个共产党员，是有组织的人，不能想干什么就干什么，在东北确实出现过共产党争取各种抗日力量的事，包括土匪，但目的是要把这些人团结在共产党的周围，不是把共产党变成独行侠，变成土匪。共产党到底要干什么，不能跟着颜红光的思路走。又如舒婕这个人物，在当时不可能有这样的人物，作为地下党，是有严格的组织纪律的，不可能那么任性，组织不可能允许这样的人物存在，这样的人物本身就是对组织的威胁，她自己也根本生存不下去。舒婕把自己设计成花钱如流水的物质女郎，可她的钱是从哪来的？她既不是富二代，又没有傍大款，怎么可能像个时装模特似的晃来晃去？剧中的颜红光，还有抗联战士，到了最后关头还都是衣着鲜亮，脸刮得干干净净，野营的时

候又是点篝火，又是吹口琴，大谈生活哲理，看起来都脱离了具体的历史环境，不符合人物的行为逻辑。

第三，要尊重故事的逻辑。这部戏看下来，充满了各种情节的移植，各种桥段的堆砌和拼凑，这些情节和桥段彼此矛盾，最主要的框架是把《佐罗》和《战斗的青春》嫁接在一起，中间还夹杂了美剧《越狱》的桥段，后面主要是借用杨靖宇的事迹。但杨靖宇的事迹我们是非常熟悉的，以前几部以杨靖宇为主角的电视剧都比这部戏精彩，因为那几部作品的核心创意都非常清楚，而《爱国者》的核心创意到底是什么，它要表达的思想到底是什么，感觉不太清晰。让共产党的特工精英化身为草莽英雄，这种移植和嫁接过于生硬，不符合历史，也不符合共产党的方针政策。从具体的设计来看，很多地方不合情理，显得有点矫情。刘沛死得不明不白。刘沛不知道宋烟桥去不去联络站，什么时候去联络站，更不可能知道敌人把他打死后还要拖出来让宋烟桥发现，因此，他牺牲自己向宋烟桥发出警告这个情节不成立。宋烟桥在刘沛牺牲后去找舒婕，然后又选择相信她，为什么要找她？又为什么要相信一个充满疑点的人？从剧情来看，找不到理由，这个情节也不能成立。舒婕的恋人王振祥是叛徒，这个设计是可以的，但既然王振祥已经叛变，为什么不利用王振祥来抓共产党，反倒绕一个大弯子，让日本人到教堂布控？而且，王振祥已经和宋烟桥联系上了，日本人应该马上就知道他是共产党的重要人物，而不是共谍嫌疑犯，还要弄什么水刑，完全是多余。日本人要通过破获满洲省委来找颜红光，共产党的地下组织还不如一个草莽英雄重要，这就显得十分荒唐。剧中，从一开始就交代，只有王振祥能联系上颜红光，但在狱中王振祥对宋烟桥指认赵疯子是叛徒，那么，王振祥到底知不知道他是颜红光，如果不知道，为什么要陷害他？宋烟桥为什么要把自己送进监狱？是为了救王振祥还是为了联系颜红光？剧中交代不清楚，他一个目的也没达到，反倒白白挨了几顿打。用钥匙作为信物来营救王振祥也不合情理，既然已经安排好了营救方案，那东北的地下党特科为什么自己不做，非要宋烟桥千里迢迢赶来接头？后面舒婕没有信物也能做到，那么这个信物还有什么意

义？日本人放着宋烟桥这样的重要人物不管，反倒跟舒婕纠缠，感觉日本人更矫情。几股力量，每一股都不清楚自己要干什么，因此让人看得一头雾水。舒婕被抓，岸谷杀死特务，里惠子绑架舒婕和岸谷，岸谷掐死里惠子，这些情节表面看非常曲折，但是把敌我的生死斗争曲解为离奇的情感争斗，历史观就比较成问题了。最让人不能理解的是岸谷对里惠子说"我爱你"，舒婕大声说"他都是骗你的"。人家夫妻爱不爱的，她怎么知道？三个人一起泪流满面，里惠子把岸谷放了，本来就是想找人评理，岸谷为这个把里惠子杀了，情感上说不通。舒婕被岸谷打晕，铐在床上，趁横烟进来的一会儿工夫，自己打开手铐，奇迹般的逃脱了，还顺便给自己找了一双鞋。舒婕明明知道洗衣店被日本人控制了，还轻松地跑进去解救人质，那个母亲被捕前穿着外套，逃脱时没有外套，见到接应的同志，外套又回来了，感觉非常神奇。赵疯子自己拽出肠子，这明显是把陈树湘的事迹移植了过来。过多的移植和拼凑，让人看不到这部作品自己的特色和风格。

《好大一个家》：情感对喜剧性的抑制

《好大一个家》是一部用普通人的故事表现生活美好、传递正能量的好作品。不过在对这部作品的判断上，我不太愿意把它称为一部喜剧，而宁愿称它为一部具有喜剧色彩的家庭伦理剧或都市情感剧。

这是一个事实判断，不是一个价值判断，是不是喜剧并不影响这部作品的价值，但是判断这部作品是不是喜剧，由此带来的问题非常值得思考，比如我们为什么缺少喜剧，应该怎样创作喜剧，观众需要什么样的喜剧等，要解决这些问题还得回到本体上，想清楚什么是喜剧，什么是好的喜剧。

当然，喜剧的形态是多种多样的，也有所谓正喜剧的说法。现代作品，不同类型、不同美学范畴的作品常常会出现边界不那么清晰的情况。可是，看这部剧的时候，我一直在纠结，看到最后还是无法判断这到底是不是一部真正的喜剧。可能这部作品的特点，或者说它的魅力就在这里，它所提供的生活的丰富性和复杂性是难以进行理论界定的。陈佩斯的导演阐述里有一句话，让笔者明白了到底为什么会纠结对这部作品性质的判断。这句话是这样的："这部剧最吸引人的是它在平淡中充满着暖暖的爱。对生命的观照，对亲人的爱，对亲人的不离不弃，对爱大胆的追求，对承诺的担当与坚持。爱

人,爱他人,是本剧的灵魂。"这种对底层百姓的爱,对他们的人文关怀,充溢于整部作品之中,是这部作品的亮点。这种关怀和爱同时也抑制了作品的喜剧性。艺术的辩证法也就在这里。由于编剧、导演在人物身上倾注了饱满的感情,反而削弱了喜剧性。为什么呢?因为喜剧诉诸人的理智,而不是诉诸人的情感,作为审美主体的观众,当他对人物充满感情时就不会觉得可笑。生活的美好、人的美好不是喜剧的核心。在这部戏里面,本来,居民为拆迁纷纷离婚是一件很可笑的事情,这个情节完全可以通过夸张和变形显得更加可笑,但是,由于作品中艺术家情感的自然流露,让人更多感到的是同情,而不是可笑。同样,尤曙光和李婉华费尽千辛万苦到酒店开房,享受得来不易的幸福时光,正要缠绵之时,偏偏警察接到报案扫黄,把两人抓个正着,这当然是一个很好的喜剧性情节,但是,由于艺术家在前面描绘了大量两人在一起的艰难,当两人在一起的时候又营造了非常温馨浪漫的氛围,因此在这时我们更多感到的不是可笑而是辛酸。赵迎春从昏迷到苏醒,让尤曙光、李婉华、齐大妈等人陷入两难境地,这本身是一个很好的喜剧性情境,但是,其中最关键的人物尤曙光,本身是一个道德模范式的人物,正直、善良、勇于担当,最多就是有点苦闷和寂寞,是一个好男人中的好男人,这样一个近乎完美的人物,从根本上来说是缺乏喜剧性的,他的很多做法不是强化而是削弱了喜剧效果。

 喜剧是缺陷的艺术。即便是所谓正喜剧里的主人公,也应该是有缺陷的。完美的、理想化的人物与喜剧精神是不相容的。一旦人物有了崇高的品质,就走到了喜剧的反面。

 喜剧还是矛盾的艺术。有人想过更好的日子,有人妨碍他过好日子,这并不一定会带来喜剧性,只有当有人想过好日子,而他自身的性格妨碍他过好日子,这种矛盾才会带来喜剧性。有缺陷的人,永远都不完美的生活,放在一起才会产生喜剧,当然,这种缺陷不是拿人的生理缺陷开玩笑,如果是生活越变越好还会变得更好,这样一种状态肯定不会具有喜剧性。因此,这部戏的最后一集在笔者看来就显得有点多余,其实在第三十七集,所有矛盾

都解决了，第三十八集关于同不同意结婚的矛盾设置有点勉强，最后有点大家一起开联欢会的感觉，其实完全可以压缩一下。

放远一点看，我们这个民族的喜剧传统比较缺乏，从元杂剧到现代话剧，挑来挑去也挑不出几部具有代表性的喜剧作品。造成这种现象的原因有很多，其中有一个很重要的原因，就是我们的文化传统、民族性格对喜剧的抑制。时至今日，仍然有很多人认为，积极向上的思想内容配上一点笑料就成了喜剧，这是根本错误的。喜剧不是喜剧效果的堆砌，而是喜剧精神的体现。喜剧就是要写有缺陷的人，不完美的社会，如果一切都完美了，也就没有喜剧了，也就不需要喜剧了。我们追求这个，追求那个，却常常忘了最根本的东西。喜剧，就是要让人发笑，这是第一位的，忘记这一点就写不出好的喜剧。当然，我们需要的是健康的、自然的笑声。让观众发出这样的笑声，本身就是一件非常美好的事情，而在这样的笑声当中，肯定蕴含了非常丰富、非常有意义的东西。

《产科医生》：人性的美好与超越

医疗剧的创作最近几年渐成气候，出现了《医者仁心》《心术》等一些具有代表性的作品，但是也出现了一些问题，比如，有些医疗剧过分关注职场斗争和人性中的阴暗面；有些医疗剧过分追求感官刺激，刻意将医患冲突简单化、尖锐化，刻意表现医疗场景中血淋淋的场面，追求感官刺激，由此带来了一些负面的影响。但是，《产科医生》不是这样，它虽然也写了医院内部人与人之间的矛盾、个人的欲望、为了达成个人欲望的心机和手段，但它的立意是写人的美好。

剧中，几乎所有人物身上都有美好的东西，不管是何晶、肖程，还是曲晋明、尤盛美、魏丽丽，每个人都有美好的追求，尽管个人的不同追求会带来矛盾、冲突，但是创作者关注的是在经历这些矛盾冲突之后，每个人怎样走向自我完善。何晶、肖程在对事业、爱情的追求中变得更加成熟，性格更加完善，也更加丰满。比如何晶，从她在出现医疗事故时勇于担当，并在对理想的共同追求中爱上了肖程，到得知曲兰是自己同父异母的妹妹时选择放弃爱情，再到和肖程走到一起。这个肯定、否定、否定之否定的过程是一种自我完善的过程，由于超越自己而更加完善。同样的还有曲晋明，他在得知

胡亚婷二十多年前为他承担了医疗事故责任这一真相之后毅然辞去院长的职务，这也是一种担当、一种超越。正是这种担当和超越，艺术家这种自觉的意识，使这部作品的品位高出很多医疗剧。作品通过这样一些人物，彰显了人性中的善，彰显了一种向善的力量。因此，《产科医生》是一部充满阳光的医疗剧，是一部彰显人性之善的医疗剧。

与洋溢其中的正能量相辅相成的是，这部剧不追求强烈的、极致化的戏剧冲突，叙事上有一种娓娓道来的感觉，在影调处理上比较高、比较亮，但是不追求强烈的反差，整体上显得比较柔和，产生了一种动人的和谐之美，让人在观剧时有一种温暖的感觉。

创作者在艺术上的这种追求有时也带来一点负面影响，即整个故事显得过于平缓，缺乏那种特别激动人心的东西，有时候显得不够吸引人，特别是一些手术场景，其实完全可以通过人物关系的构建，让气氛更加紧张一点；另外，像揭开何晶的身世之谜、曲晋明放弃院长的职务，这些地方的处理还可以更震撼一点。故事的后半部分，主要靠何晶身世之谜来推动情节，这当然也是一种写法，不过，如果能从现实的人物关系中找到剧情发展的推动力量，故事会更加生动。此外，全剧中通过偷听、偷看产生戏剧效果的地方稍微多了一点，这些手段不是不可以用，但用得过多，会让人对情节的真实性产生怀疑，这些地方完全可以用更加巧妙的解决办法。

《橙红年代》：做有品质的情节剧

　　《橙红年代》是一部情节剧，一部有品质的情节剧。关于缉毒的作品不容易做好，容易套路化，但《橙红年代》做出了一些新意，它在艺术上的一些处理也能引发我们的思考。

　　主创在艺术处理上非常大胆，把失忆这样一个用滥了的、经常被吐槽的桥段拿来，作为整个剧本的核心情节，这在创作中不仅需要高度的技巧，还需要创新精神。这个情节点如果站不住脚，整个作品就会倒塌，一旦做不好就成了悬浮剧。怎么把这个情节点合理化，对编剧导演的能力是一个考验。为了实现这个合理化，主创做了两件事，一件是给它寻找生活基础，比如那个名叫地地道道的小店，老邻居郭大爷，由此引发的对于父亲的记忆；一个是给人物的行动寻找充分的心理依据，比如刘子光的父亲被毒贩杀死，这件事为刘子光宁死不参与贩毒、同意当警方的卧底打入贩毒集团、见义勇为救出孩子等情节找到了足够充分也足够强大的心理依据。作品对刘子光从失忆到恢复记忆过程的表现，在心理学上是站得住的。

　　刘子光是一个有点另类的英雄，处于正邪之间，从头到尾，他一直处在罪恶和痛苦的煎熬中，通过这种煎熬来写人性，是这部作品的动人之处。这

个人物在国产电视剧中是比较新鲜的。失忆这件事把刘子光的生活分为两段，让他从一个很低的起点重新开始，失去记忆，没有身份，甚至被认定已经死亡，让这个人物有了强烈的命运感，这种命运感又伴随着强烈的危机感，过去的经历成了埋藏在现实中的定时炸弹，主人公自己不知道，以为自己是一步步走向成功的，但观众从一开始就知道它肯定会被引爆，但什么时候引爆，用什么方式引爆，是我们所不知道的，越接近真相，观众的期待就越强烈。

 这部作品在戏剧技巧的运用方面同样可圈可点。编剧特别善于用情感的困境来表现人物性格，比如胡蓉的困境是要证明自己心爱的人是毒枭，是杀父凶手，刘子光的困境是想要找回自己的人生，而一旦找回就等于证明自己是罪犯。那个埋藏着的危机什么时候引爆，对编剧的技巧是一个考验。剧中，这个引爆点设置得非常好，把它设在破获金碧辉煌贩毒案的关键时刻，看起来是不经意的，但又是非常巧妙的，这个时候，编剧还不急于引爆，而是随着审问的进展，让危机一点一点地发酵，让观众看着导火索慢慢燃烧，到了关键的时刻爆炸。而且，在这个点引爆还有一个好处，就是金碧辉煌贩毒案本来有点脱离主线，但通过这个点，跟主人公的命运、跟情节的主线发生了密切的关联，看得出来，主创对于故事的发展具有很好的掌控能力。不过有点可惜的是，这个情节点最后炸开的时候力度还不够大，因为不管是警方，还是胡蓉个人，对刘子光基本是理解和信任的，这个地方如果让他陷入彻底的绝境，众叛亲离，没有人相信他，后面的反转就会更有力量。

 从情节设计来说，这部戏的情节是极端化的，借鉴了一些我国香港黑帮剧的手法，但看过后没有失真的感觉，主要是因为它是建立在卖烤串的小店、当小区保安、给工地运砂子这样一些普通百姓生活的基础上，而且在故事中融入了普通人的现实情感，比如刘子光与贝小帅、卓力三个铁哥们的感情，通过刘子光和胡蓉的感情，真实描摹出了"90后"的生活状态，特别是刻画了情感关系中的信任。有些地方处理得非常好，比如刘子光解锁黑金

账户那场戏，演员的表演也很出色，胡蓉的表演松弛自然，非常生活化，拿捏得当，还有叶望龙与刘子光的关系，从一开始就很扎实。叶望龙对刘子光说"我把你嫂子杀了"，这一句话，写出了这个毒枭的人性沦丧，而且他说得那么平静，这让人物性格变得非常鲜明。

当然，这部剧也存在一些不足：第一，有些地方叙事不是很流畅，有跳跃感。有些细节，比如结尾，我国的警察在M国能直接采取行动这一情节有些令人难以置信。第二，情节线索太多，剧中的几个男性角色，每人都上演了一段爱情故事，但除刘子光之外，其他的爱情故事都比较一般化，比如卓力，他总是等在半路上给温小雪送玫瑰，这个情节比较一般化。第三，叙事密度不够，中间部分叙事有点拖沓，闪回太多，还有一些渲染感情的镜头，拖得太长，感情有点泄劲，如果在感情升到顶点的时候戛然而止，会留有更多的余味。

我们用什么纪念改革开放

——《你和我的倾城时光》随感

从讲故事的角度,《你和我的倾城时光》做得很流畅,但这部戏里的人物,与普通百姓的生活相距太远,不是富二代,就是准富二代,不是董事长,就是董事长加总经理,都是一些已经很优秀但还很努力的人,他们的情感跟普通百姓的现实情感也有很大距离。这个故事的模式就是商战加爱情,人物不是在约会,就是在约会的路上,林浅也好,厉致诚也好,采取的情感表达方式,诸如排着队给女友献上玫瑰,或者耳环加钻戒的爱,很难引起大家的共鸣。

我不反对浪漫,但我觉得这样的情节一点都不浪漫。这里的女性陶醉于其中的是感受你的宠溺,但这种宠溺式的爱情有什么价值,我实在感受不到。他们的生活很匆忙,也很华丽,忙于展示自己的美好生活,或者秀恩爱,但我总感觉缺了点什么,这些人吃的是豪华西餐,喝的是高档红酒,一个包几十万元,一件绣袍几百万元,到处是灯红酒绿、衣香鬓影,这里物质的东西多了一些,精神的东西少了一些。

在叙事方面,主创想表现的东西太多,例如"一带一路"、中国制造、传统文化、抢险救灾,枝枝蔓蔓的东西太多,这就不容易写透。有些情节编

造的痕迹太重。比如一开始，林浅被毒贩子抓住，给人的感觉是贩毒集团的生意比较多元化，主业之外，顺便还要做点拐卖人口的生意。如果说这个写法勉强还让人接受，那后面毒贩子追踪林浅，还要对她下手，就有点没道理了，完全是为了给林浅认识厉致诚找一个契机，这就过于刻意了。

看了很多部纪念改革开放四十周年的戏，不能不考虑这样一个问题：我们纪念改革开放到底要纪念什么？我以为，就是要纪念普通百姓的奋斗精神，纪念他们经历过的艰难、挫折、抉择、阵痛、自强不息，写改革开放的电视剧应该聚焦这些东西。

20世纪80年代，有两部写改革开放的作品，一部叫《艰难的起飞》，另一部叫《沉重的翅膀》，写的都是改革的艰难。我们之所以要纪念改革开放，就是因为我们走到今天不容易，需要珍惜。因此，电视剧应该多写写这种不容易，这就是现实，真实地写出来就是现实主义。

用小人物的梦想折射时代之光

——简析《我们的生活充满阳光》

完全可以这样说，电视剧《我们的生活充满阳光》是一部既走心又暖心的作品，是一部既接地气又有格调的作品。它选取的是一群不起眼的小人物，对人们在日常生活当中经常忽视的小人物浓墨重彩地加以书写，真正做到了与人民群众同呼吸共命运。同时，它写的又是一群有梦想、有情怀、有担当的小人物，是美好生活的守护者、创造者，在这些普通劳动者身上折射出时代精神。

作品取得成功的主要原因，是主创准确把握人物的生活状态，书写出普通百姓的梦想和尊严。这部作品在创作上是有一定难度的，相对封闭的空间，相对简单的人物关系，因为生活本身没有大的波澜，也就很难写出强烈的冲突，但这部戏的主创没有刻意制造戏剧冲突，而是下大力气，努力找准每个人的生活状态，靠人物的性格魅力打动观众。生活状态找准了，每个人的动机不同、行为方式不同，冲突自然而然也就随之而来，但如果仅仅把自然状态的生活呈现出来，也不能打动观众，这就需要提炼和设计。

这部戏的主创设置了一个具有高度假定性的戏剧情境，把几个性格不同、想法各异的人物强行扭结在一起，放在一个新组建的保安队里，这种

人物关系是非常松散的，但是主创很有办法，为了让这种松散的关系变得牢固，就设计了郑大水这样一个人物。郑大水是恒星，四个小保安是行星，围着郑大水转，张小美、萱萱这些人物是卫星，哪颗星星要脱离轨道，郑大水都会用强大的吸引力把他拉回来。郑大水对这几个孩子，既要管着，又要拢着，要把他们拢在一起，就不能管得太严，管得太严，人就会都跑掉，有时，还得护着，从情节中可以看到他那种矛盾的心态。总的来说，以郑大水为核心的几个人物，性格都非常鲜明，作品是靠人物的性格魅力打动观众。

那么问题来了，这样一种假定性的情境和人物关系会不会让观众感到不真实？对于这个问题，主创也很有办法，就是用丰富的细节来增强生活质感。剧中，很多细节是非常活泼、生动的，既有生活真实，又有生活情趣。比如郑大水想赶快把萱萱打发走，给了她50块钱，还特意写了自己的银行卡号交给人家，一下子就把人物的朴实、善良写出来了。另外，人物语言也非常鲜活生动，比如郑大水劝娃娃鱼，"天上掉馅饼你得张大嘴接呀"。剧中呈现出来的是生活的自然状态，但其实是经过主创精心设计的。不靠颜值靠质感。不过，有的时候，戏写得还不够到位，主创已经写到了，但没有往深处开掘，矛盾的解决太容易了，感染力显得不够。

在思想内涵方面，主创努力以深切的人文关怀来表现劳动者丰盈的精神世界。这类行业剧，以往大多采取一种宣传立场，因此很难打动观众。这部戏的风格十分朴素，从头到尾没有一句大道理，人物说的都是大白话，但大白话中有朴素的人生哲理。每个人都有梦想，每个人都在成长，当然其中也有很多无奈和辛酸，有包含着辛酸的梦想、带着怅惘的美好，比如娃娃鱼和萱萱那一段情感经历，其实也可以说是为成长付出的代价，但剧中是用一种喜剧化的方式呈现出来的。这些小人物，包括富二代萱萱，都从自己的经历中体会到劳动的价值，从带着不切实际的梦想闯入生活，到脚踏实地、无怨无悔，其中有一个核心内容，就是劳动伦理，对劳动和劳动者的尊重。主创在这方面是非常自觉的。郑大水常挂在嘴边的一句话"小保安，大出息"，讲的就是通过劳动来实现人生价值。但个别情节有些矫情，比如结尾郑大水

当上了全国人大代表，但是，为什么当上了全国人大代表就不能回家过年，让人难以理解，这两件事不应该有什么冲突。从戏剧冲突的设计来看，回家不回家这个矛盾是贯穿始终的，如果有点什么事让郑大水真的回不了家，把人物的矛盾推向极致，就能写出更好看的戏，如果单纯为了结局的圆满而设计，就显得太随便了。

在艺术呈现上，主创用"含泪的微笑"式的艺术风格来表现人性的美好和善良。通过保安在工作和生活中碰到的各种难题来写人生百态，来表现普通劳动者的梦想和尊严，这是一个非常严肃的主题，但在作品中，是用喜剧的方式表现出来的，也没有时下常见的段子化和小品化的倾向。首先，这里的戏剧效果是从人物性格出发的。每个人都有缺点，缺点让人物显得非常可爱，比如这里的保安要面对各种各样的人生诱惑，股神崔哥那一段，连郑大水都禁不住诱惑拿自己的私房钱理财；又如帅哥担心佳佳和玲玲同时爱上他怎么办；再如刚强刻章刻到疯魔。其次，喜剧性来源于人物目的与能力的矛盾。保安要维护安全、正义，与不良现象作斗争，但他们力量有限，自己在都市中还属于弱势群体，自己还缺乏安全感。这样，他们的动机和行为之间就会产生喜剧效果，比如郑大水查打麻将，两头都得哄着，刚强面对那个在停车场乱收费的大叔，还得低声下气央求他。

我们为什么会缺乏喜剧？其中有一个重要的原因是我们不能容忍人物的缺点，总想让人物改正缺点，甚至总想拔高人物。这部戏给了我们一个有益的启示：要写好喜剧，就要让人物的缺点自始至终留在那里，一旦你试图改正，喜剧性就消失了。

《外滩钟声》：始终把焦点对准人物命运

在纪念改革开放四十周年的电视剧里，《外滩钟声》可谓一部不同凡响的作品。它通过普通人、寻常事来勾画时代变迁，让人们从中看到自己的身影，看到生活的沟沟坎坎背后每个时代的人都有的憧憬和梦想。

《外滩钟声》之所以能够赢得观众的口碑，最根本的原因是它以强烈的现实主义精神，生动再现了一个个底层人物的命运。为爱情遭遇不幸的心芳，追求美好生活同时坚守底线的心美，不争气还要拼命挣扎的心根，用自己并不强壮的臂膀为弟妹们遮风挡雨的心生……他们的命运令人牵挂，令人唏嘘。这些人物的命运感来自生活，而不是理想化的设计。比如心生，与以往作品的大哥形象有一脉相承的地方，也有不同的地方，即注重表现人物的成长。作为家里的顶梁柱，心生对弟妹在严厉时不乏关爱，在责备中包含呵护。与以往作品中多以成熟形象出现的大哥相比，到了结尾心生也算不上真正成熟，但正因为这种不成熟，这个人物才显得更真切，也更亲切。再比如心美和曼莉的关系，创作者通过两个女孩子相互之间既争强好胜又彼此依赖的关系，写出了人物情感的复杂性。当然，个别人物的表现也还有所欠缺，比如阿盛，其行为虽有合理的动机，但在很大程度上是为了制造戏剧冲突而

设计的，明显有人为的痕迹。

虽然这部作品不以情节取胜，没有多少强烈的戏剧冲突，但叙事从容不迫，每个情节点都安排得恰到好处，一集一集看下来，观众会在不经意之间被打动。这体现了创作者高超的戏剧技巧。有几场戏非常出色，用看似平常的场景和对话表达出强烈的情感。比如杜爸爸临终时，杜妈妈在病床旁对他说："孩子他爸，不许耍赖，不是说好白头到老的吗，怎么说话不算数了？"陈瑾的表演显示出深厚的功力。她语气平静，但观众可以感觉到人物内心巨大的情感波澜。再比如招娣摘下结婚戒指还给心生，两人就要分手了，说的却是爱情，招娣走了，留下心生在那里发呆，这时，画外响起关门的声音，心生仍然坐在那里发呆。此时，人生的种种无奈被表现得淋漓尽致。

作品所赖以打动人的另一个因素，是唤醒了观众内心深处的文化记忆。石库门不仅是故事展开的场景，而且有特殊的文化内涵。石库门代表家。拥挤而温暖的邻里关系，也是一种广义上的家庭关系。家庭关系以及家庭化的邻里关系，构成了中国市民文化的基础。时代在不断变化，但石库门永远在那里，家永远在那里。住在石库门的人，一类要守住家，比如心生；另一类要离开家，比如心根、曼莉。剧中始终有两股力量互相撕扯：一个是梦想的召唤，另一个是对家的依恋。佩佩、心根、曼莉离开梧桐里，都是为了追逐梦想，但作品也饱含深情地写出了，无论何时何地、何种境遇，家永远是梦想最强的支撑，用剧中人的话说，"一家人坐在一起，喝着土烧说着话，才是世界上最幸福的日子"。这种对家的眷恋是上海地域文化的一个显著特色。心美拿到法国学校的录取通知书却拖延着不办签证，就是出于这种眷恋，心生为了弟弟把家里的老房子抵押出去，把这种眷恋升华到一个更高的境界。当然，这种写法也有它的弊端，情节过于集中在家庭和邻里关系内部，所表现的生活面就显得有些狭窄，也缺乏应有的厚重感。

导演管虎特别善于利用狭小的空间展开故事，似乎是有意识地给自己制造难度。剧中，很多情节是在灶披间展开的。灶披间里的那些磕磕碰碰，那些闲言碎语，冲突时流露出的丝丝暖意，带来了强烈的生活质感。有这样一

个细节：心美得知妈妈患了绝症，在灶披间找到妈妈，偎依在妈妈怀里，她们被灶台包围，空间非常局促，但是又显得非常空旷。女儿在无助中向母亲寻求依靠，虽然母亲已无力支撑女儿的人生，但女儿还是想从母亲那里获得温暖和安全感。这里，导演用了一个俯拍镜头，直接从特写切成全景，非常富有感染力。

《外滩钟声》所赖以打动人的又一个因素，是其中所包含的丰富意蕴。剧中反复出现低矮的石库门和需要仰视的海关大钟，造成空间上的强烈反差，这种反差给日常生活景观带来强烈的象征意义。同时，海关钟声与大提琴声又造成情绪上的对比。钟声让人回味老一代的爱情，大提琴声让人联想年轻一代的爱情，一个雄浑悠远，一个如泣如诉，一个是坚守，一个是希望，同样无奈，又同样美好。当佩佩等待心生离家出走的时候，一边是海关的钟声，一边是佩佩心里的大提琴声，两个声音交融在一起，但等佩佩转身离开后，剩下的就只有大提琴声，这里可以看出导演的匠心所在。另外，大提琴这个意象本身也具有丰富的内涵。作品从造反派查抄佩佩的大提琴写起，保护大提琴象征着艺术与野蛮的冲突，但到了后来，佩佩所面临的人生重大选择又与大提琴有关，是选择大提琴还是选择心生，也就是要面对艺术与爱情的冲突。一把大提琴的多重意义，赋予作品丰富的内涵。

丰富的意蕴也体现在饶有情趣的生活细节上。即便在渲染"文革"的紧张氛围时，创作者也会忙里偷闲，穿插一些让人会心一笑的细节。比如心美给阿昌送鸡汤，小组长拦着不让进，听说是送鸡汤，还要追问一句，什么鸡，得知是老母鸡，才放心美进去。这个细节一下子就让人物鲜活起来，让这个刻板的形象多了一点人情味儿。同时，也正是这样一些看似可有可无的细节，使得《外滩钟声》成为一部非常值得回味的作品。

《那座城这家人》：一个家庭和一座城市的记忆

从直觉来说，《那座城这家人》是有新意的，但它的创新点在哪里，就非常值得思考。之所以提出这个问题，是因为很多现实题材作品，虽然题材各异，角度不同，但叙事策略大同小异，很多作品可以同样概括为：小人物，大时代，百姓故事，家国情怀，通过小人物的经历来反映时代变化，通过普通人的命运来表现国家兴衰。就一部作品来说，这是优点，但是如果很多作品都走这样一条路，就成了一种模式，就会出现同质化倾向。

《那座城这家人》这个故事的独特性在于，通过一个家庭的故事来表现一座城市如何从灾难带来的情感创伤中走出来。这里，每个人都无法摆脱灾难记忆，为了从过去的阴影中走出来，大家互相扶持、相濡以沫，通过这样一种方式，写出了这个城市内在的精神力量。王大鸣是这种精神力量的代表，他淳朴、木讷，有情有义，看起来非常平凡，主创有意突出这种平凡，通过平凡来写他的坚守，写他作为一个男人的勇气和担当。这个人物是真实可信的。

作为一部完整的艺术作品，这里面又有一些不够完善的甚至相互矛盾的因素。

第一，生活与套路的矛盾。从这部作品中可以看出，原作者也好，编剧也好，是有生活准备的，是带着真情实感来写的，这个故事是独特的，但是编剧在故事的讲述方式上又不自觉地采取了一些模式化的手段，采用了一些现成的套路，因此，在艺术表现方法上就显得不够个性化。比如林智诚受伤后，为了杨丹的未来，不惜伤害杨丹的情感也要跟她断绝关系，这就是一个套路。还有，在地震之后组成的这个大家庭里，同一个屋檐下，人物关系过于和谐了，从人物关系设置上，杨丹与刘云泽，王卫东与林智诚，两个老人，甚至磊子与小霜，最后都发展成了情感关系，这就有点过于刻意，即便有生活依据，这样的写法在故事里也显得不太自然。另外，把所有情感关系都在大家庭内部解决，也限制了这个戏辐射的生活广度。作品本来可以写出，却没有写出故事所应该具有的丰富社会内涵。套路不是不能用，但用的时候一定要写出一点新意，以及独特的感受，否则就会受到观众的排斥。此外，人物的情感逻辑有时显得不太清晰。林兆瑞为什么不告诉王大鸣实情，他既然知道林智燕还活着，并且生了孩子，就没有理由不告诉王大鸣，也没有理由不知道林智燕生的是双胞胎，周敏为什么要隐瞒大双的存在？特别是她完全没有理由对林兆瑞隐瞒，剧中没有解释清楚。小霜虽然很小就和姐姐分开，但她不可能没有一点关于姐姐的记忆。另外，从医学来说，地震发生的时候林智燕都怀孕好几个月了，王大鸣无论如何也该知道她怀的是双胞胎，因此双胞胎的写法缺乏足够的合理性。其中有一些解释，但还不够令人信服。

第二，叙事与表现的矛盾。这部戏的创作反映出文学作品改编成影视剧过程中一些普遍性的问题。从头到尾，故事讲述得很流畅，主要是采用叙述的方法，但是从文学作品到电视剧，不是简单地把叙述变成镜头和场景，还要有一些符合影视艺术内在规定性的东西，其中最重要的就是戏剧冲突。这个戏的戏剧冲突明显缺乏力度。每个人都是各做各的，缺乏一条贯穿始终的动作线。因此矛盾冲突就比较琐碎，线索比较多，比较散乱。比如柱子和卫东的关系，如果后面没有进一步发展，前面就没有必要花费那么多笔墨，

卫东考上大学，还想着大学毕业后回到农村，这有点不合乎情理。还有一些情节点，本来非常好，比如杨艾想要嫁给王大鸣，两个人心里都有别人，成了一家人，这个情节比较有意思，但后面两人的矛盾发展得不够充分，故事比较平淡。杨艾的行动缺乏足够的阻力，两人的结合过于容易，关系过于和谐，只有到杨艾自己卖陶瓷产品挣了钱才与王大鸣发生冲突，但这种冲突又是外在的，其中缺乏性格、意志的因素。这是两个几乎没有缺点的好人，不是在替别人着想，就是在为国家着想，一个富于忍耐精神，另一个富于牺牲精神，而两个道德近乎完善的人是没法产生冲突的。总的来看，情感的纠葛过于复杂，但情感的发展变化过于简单。

改编中的另一个问题是视角不统一。这部戏基本是采取第三人称的客观视角来讲述故事，其中又融入了一些人物主观视角的叙事，比如开始从小霜的视角，结尾从大双的视角来讲述故事。这种视角的不统一有利有弊，它可以让观众从不同的视点来看待事件，也有助于表现人物的内心活动，但有时候，也会给观众带来一些理解上的困惑。目前，在文学作品中，这种写作方法有不少成功的范例，但在影视作品中还没有多少成功的例子，包括这部戏，其中主观视角的叙述与整部作品就不那么和谐。

第三，氛围与细节的矛盾。主创非常努力要渲染出那个时代的氛围，在表现环境的时候很在意，但有一些细节，主创本来是为了渲染时代氛围，因为处理上不够准确，结果适得其反，破坏了生活质感。举几个例子。比如卫东拿到录取通知书那场戏，字幕上写得明白，1978年初春，路上、墙上都写着标语"实践是检验真理的唯一标准"，看来似乎是渲染了时代氛围，但其实不然，《光明日报》上那篇文章发表在什么时候？是1978年5月，而且不是一发表就形成共识，还争论了好一阵子，因此1978年初春街上不可能有这样的标语。另外，主创对于那个年代的生活细节似乎不太熟悉，比如人物在外面说话的时候，屋子烟囱里总是冒着烟，这也不对，烟囱冒烟只有在早晨生火的时候才有，不能总是冒烟。再比如把大白菜放在屋里，这个也不行，大白菜不能在屋里储藏，那样没有几天就烂了。这样的细节会影响到作品的真实感。

《麦香》：荣誉重于生命

 《麦香》在剧本阶段就非常扎实，生活基础非常深厚，人物性格也很鲜明，从剧本到二度创作，又有了比较大的提升。作为一位有成就的导演，顾晶不仅擅长拍摄主旋律的、反映普通百姓生活的影视作品，而且在情节剧拍摄方面有着丰富的经验。这部作品就运用了很多情节剧的创作手段。

 以前有一个普遍的误解，就是拍农村题材电视剧就一定要拍得土气，越土越好，拍得很粗糙，甚至以丑为美，以丑来吸引眼球，这就有点极端化了。《麦香》展现的是一个充满生机、阳光向上的农村，用强烈的生活质感来反映改革开放以来农村生活的变化，不但生活气息非常浓郁，而且富于美感，用麦香、云宽这些普通百姓对美好生活的追求，写出了人情之美、人性之美。它写的是当代农村生活里面的凡人小事，但是写得很大气，叙事非常流畅，节奏轻快，不拖沓，农村生活、环境非常真实，又非常干净、雅致，特别是道具方面，大到人物居住的老屋、渡口的旧船，小到一套水杯、一把雨伞，都非常讲究，既重视生活质感，又重视品位和格调。

 这部剧主要是写改革开放以来落雁滩的变化，以及这种变化对人物的影响，但它的独特之处在于，在变化之中，写出了人物的坚守。其中主要写了

三段爱情：麦香和云宽，麦香和天来，云宽和阿莲。他们对爱情都是始终不渝，特别是通过麦香和云宽这场跨越了二十多年的爱情，写出了他们彼此的不离不弃。上一辈的恩怨影响下一代的爱情，本来是一个模式化的套路，但在《麦香》之中，却写出了新意。这个新意就是爱情与荣誉的关系。这也是一种坚守。

对荣誉感的追求是麦香性格的一个有机组成部分。她要强，要脸面，麦香最大的满足是"我们家那个挂军功章的墙上，终于有我的地方了"。这种自豪感是由衷的。其中包含了麦家几代人的军人情结、精神的传承，在麦香身上体现了革命文化传统的历史积淀，把荣誉看得比生命还重要，这种对荣誉的追求实际上代表了一种归属感、认同感，是一种家国一体的高尚情怀。天来之所以能在麦香心中占有一个位置，与麦香的荣誉感是分不开的。剧中也写了麦香思想感情的偏狭，对于仪式的过分看重，她其实是带有一点虚荣心的。但编导写得很大气，写到这里笔锋一转，军功章原来是不该得的，这对麦香是个考验。军功章虽然代表了荣誉，但军功章不等于荣誉，靠自己的努力得到的才是真正的荣誉，因此麦香把军功章亲手交到陈春牛手上。这样，一下子就把人物的感情升华了，让人看到麦香感情的纯净、境界的高尚，但可惜的是，这个地方处理得太简单了，这本该是浓墨重彩书写的地方。

用独特的人物命运折射出改革开放以来农民的心理历程，体现在作品之中，最突出的就是主人公身上强烈的命运感。其中的戏剧冲突都是从生活中生发出来的，没有生拉硬扯的感觉。比如陶二兰为了拆散云宽和麦香动起各种小心思，麦香在村委会当着云宽的面给天来打电话，麦香冒雨送云飞去医院流产，后面云飞走到了云宽的反面，这些设计都很巧妙、很精彩。这里的冲突虽然丰富却不强烈，真正打动观众的还是人物的命运，以及人物自身的缺陷和感情的错位对命运的影响。麦香和云宽两个人物都很真实、很生动，尤其是麦香，她身上浓缩了中国女性各种美好品质——善良、坚韧、宽厚、大度，但她又是一个普普通通的江南农村女孩。麦香由一个普通的农村女子

成长为企业家，由一个单纯、倔强的小姑娘成长为一个胸襟开阔、知情达理的成熟女性，她的成长过程是非常曲折的。因为曲折，所以动人。结尾时她见到云旺山叫的那一声"爸"，就把她这辈子的苦都包含进去了。结尾写出了麦香对生命的依恋和对生活的热爱，这个地方演员演得也很好，话说得很轻松随意，有一种乐观、达观，但其实是非常沉重的。

剧中的某些情节在设计上存在一些问题。比如天来和阿莲各自死去，为云宽和麦香的爱情腾出空间，人为的痕迹就过于严重。还有，因为房子问题云宽不能娶麦香，这个理由不太充分。另外，陶二兰自始至终都在折腾麦香，这种写法也有点过，她俩的怨恨不至于那么深。还有，凤儿把自己卖给胡胖子换军功章，这个地方让人感觉也有点不那么舒服。再有，就是化妆造型上有些问题，几个主要人物在结尾还是显得太年轻了，造型上少了一种沧桑感。

《永远的战友》：从侧面书写领袖的情感世界

在重大革命历史题材电视剧中，《永远的战友》可以说是一部别开生面的作品，具有鲜明的艺术特色和独特的审美品格。它不追求史诗性的宏大叙事，而是从侧面书写革命领袖的情感世界，在重大革命历史题材中具有创新意义，为当下如何深入开掘中国革命史的资源提供了一个成功的范例。

首先，在历史事件叙述方式上有所创新。这部作品不是正面描写重大历史事件，而是把重大的历史事件作为背景，以情感叙事的方式来讲述故事、把握历史。其中主要有两条线索：一条是写战友情的主线，它不同于以往写战友情的作品，而是透过爱情、亲情、友情来写战友之情，写的是超越爱情、亲情、友情的战友之情，最主要的是塑造了周恩来和邓颖超这对夫妻战友形象，写出了他们在血雨腥风中的相濡以沫，以及他们如何坚守信仰、共赴国难，当然也写了其他革命家，包括宋庆龄、邓演达等民主人士对理想的执着追求，从而赋予"战友"这个词丰富的内涵。另一条是副线，写的是周恩来和邓颖超为保护孩子的无私奉献，为培养祖国下一代的无私情怀，他们可以为国家、民族牺牲自己，但在保护国家的未来方面不遗余力。从营救牛兰夫妇的孩子小吉米、救助战火中幸存的小女孩双军，到保护烈士的遗孤孙

维世；从为无家可归的孩子筹建战时儿童保育会，到成立歌乐山保育院。两条线索互为补充，互相推动，写出了他们的胸怀和境界。

其次，在人物形象塑造方面有所创新。这部作品非常巧妙地把主要人物塑造与人物群像塑造结合起来，对于周恩来、邓颖超之间的关系，采取工笔细描的方式，有精谨的勾勒，也有浓墨重彩的渲染，其中有很多细腻、生动的细节。同时，以周恩来和邓颖超为核心，塑造了一组革命夫妻战友群像，如周文雍和陈铁军、陈赓和王根英、李硕勋和赵君陶、王昆仑和曹孟君。这里不是简单地描绘儿女情长，而是突出他们的献身精神。这些人物不仅对周恩来和邓颖超的形象起到映衬作用，而且每对夫妻都各有特点，具有独立的价值。

这部剧在人物塑造方面最突出的特点是它的准确性。一方面是史料运用的准确性，包括发掘历史上很多鲜为人知的珍闻，如史沫特莱和维尔纳是拉扎姆小组的重要成员，还有关于王昆仑、安娥的描写，具有强烈的揭秘色彩；另一方面是抓住人物所处的特定环境及人物的个性、经历、言行的特点，不事雕琢、不加烘托地勾勒出人物的轮廓，具有鲜明的历史感。比如对陈赓夫妻的描绘，写出了人物的神采，生动而可信。

特别值得一提的是剧中对于普通人形象的塑造。注重描写重大革命历史中的小人物，是本剧的一个特色，这在王朝柱的作品中是一个一以贯之的特点，但在这部作品中发挥到了极致。最具有代表性的是对胡杏芬的描写。这里面用了大量的笔墨来写邓颖超与胡杏芬的关系，"小猫"和"我的太太"，这样的称呼就非常生动地表现出了两人的特殊关系。这些细节深化了周恩来和邓颖超的形象，比如邓颖超坚持要赴胡杏芬的接风宴，以免给她的感情带来伤害；比如周恩来尽管日理万机，但还记着给"小猫"带杨梅酒和年糕，让革命领袖的形象富于人情味。更重要的是，这些小人物不是点缀，不是烘托，而是有情感世界的丰富性和完整性，有情有义、有血有肉，在人物身上注入了对历史的认识和思考。这里不是通过重大选择，而是用看似不重要的事件和人物来写主人公的情怀和精神，常常把历史上的一个小插曲丰富发展

为艺术创作中的一个华彩乐章，看似闲笔，其实是真正的点睛之笔。这对于重大革命历史题材电视剧创作是一种新的尝试和拓展。

再次，在视角选择方面有所创新。整部作品是从女性的视角来展开的，其中的女性形象最为突出，写革命领袖身上母性的光辉，这在王朝柱以往的作品中是比较少见的。邓颖超自己没有孩子，却把烈士子女和难童当作亲生孩子抚养，要做全国孩子的母亲，为保护培养孩子付出了毕生的心血，除无私情怀之外，该剧还写出了她心灵世界的柔顺和温婉。另一个成功之处是王馥荔扮演的杨振德，该剧生动地塑造了一个坚贞、勇敢、富有人情味而又深明大义的母亲形象。她是一个有着中华民族传统美德，又有着自己独立人格的现代女性，把所有的心血都用在孩子身上，却从来不给孩子添麻烦，不愿意影响孩子的工作。因此周恩来说，"这一路走来，你是我和小超的支柱"，既是母亲，又是战友，在这样一位母亲身上，体现了创作者对于历史的独特理解。

精准脱贫"最后一公里"路上的风景

——评电视剧《枫叶红了》

毋庸讳言，有一些描写精准脱贫的电视剧，人物是农村的，但精神状态是城里的，里面的人物不过是一些穿上农村人衣服的城里人。还有一些描写精准脱贫的电视剧，过于美化贫困地区的生活，让人感觉在那个地方生活得挺好，看不出有扶贫的必要性。

与此相反，电视剧《枫叶红了》则原汁原味地再现了生活本来的样子，作品所表现的生活是自然的、原生态的。主创有意选择一个农牧交错的地区，对人物没有进行雕饰、美化，真实描绘了精准脱贫"最后一公里"路上的风景和坎坷，真诚书写出普通百姓的喜怒哀乐，用现实主义手法，真实表现了老百姓对美好生活的追求，写出了农民追求美好生活的积极性和主动性、基层干部倾情奉献中的责任感和使命感，同时也不回避基层干部中存在的腐败问题。

这部作品给人印象最深的地方，一个是主创的诚意，另一个是生活基础的扎实。其中人物关系搭建得非常自然，开头张小龙要娶高娃，一下子就把矛盾挑了出来，韩立在地头遇见高娃，手机里播的是公公、婆婆替高娃找对象的视频，第一书记一出场就弄得灰头土脸的，很快就把环境和人物关系交

代清楚了，笔墨非常干净、简省，后面矛盾的发展也就水到渠成了。

大部分扶贫题材电视剧都侧重于表现农民如何在物质上脱贫，但这部作品除描写第一书记如何带领村民脱贫之外，特别注重对农民心灵的描绘，表现农民在奔小康过程中心灵的变化。剧中最成功的有两个人物：一个是高娃，另一个是酒鬼白银宝。高娃从关注个人的苦难、家庭的贫困，到带领大家致富，她的心灵从封闭到开放，从抵触再嫁到接受韩立，在追求生活的过程中，她的人生观、爱情观也发生了根本的变化。白银宝的形象也非常有特色，表面看来他是被生活打垮了，除了追忆过往的辉煌，就是酗酒惹事，但他自费为战友修建陵园，一直守护着战友的墓地，说明他的心底有一份对战友情的坚守，这种坚守代表了我们的民族性格。因此，找到巴根烈士牺牲的真相，让白银宝从过去走出来，重新焕发精神，面向未来，这不仅是对白银宝的一个交代，而且是对我们国家、后人的一个交代，这个人物身上体现的是民族精神深沉的力量如何在扶贫攻坚的道路上迸发出来。

主创善于通过情感描绘来表现人物，人物的心理层次非常清晰，即便对于张小龙这样的人物也没有简单化处理，而是写出了他情感的复杂性。他对高娃的情感有真诚的一面，到最后铤而走险，在高娃面前还要保护她，对于情感的表现是有层次的。另外，剧中对宝峰与韩立的关系处理得非常好，两人既是对手又是兄弟，既有竞争又惺惺相惜。有一场戏写得非常好，韩立受伤后，宝峰守在韩立床边，想说几句心里话，用的却是责备的口气，"你咋就怂了呢，一个小无赖就把你捅翻了"，寥寥数语，非常传神地勾画出人物的性格。值得一提的还有韩立和倩妮告别那场戏，两人都有很多话要说，说出来的却是平平常常的家常话，韩立离开时，倩妮却是泪流满面，这些地方都可以看出主创的精心设计。当然，也有一些地方处理得比较简单化，比如韩立去看望张志龙，没费什么力气就让张志龙感动了，有点令人难以置信，感动没有问题，但张志龙这样一个内心世界复杂的人物，让他感动实在没有那么容易，这个地方如果多一点波折，就会更具有观赏性。

《太行之脊》：从民族记忆中汲取精神力量

"扼太行者得天下。"毛泽东这句话精辟指出了太行山区战略位置的重要性，电视剧《太行之脊》则以八路军129师在太行山区的发展历程为主线，对共产党和人民军队在抗日战场的中流砥柱作用做出了生动的诠释。作品艺术地回答了到底谁才是真正的太行之脊、中华民族的精神之脊，同时也深刻地揭示出，为什么共产党能得到人民群众的拥护、能干成别人干不成的事。本剧主创有一种从现实出发的自觉意识。强烈的现实观照使作品获得了一种历史纵深感。《太行之脊》在以往抗战题材作品的基础上有所拓展、有所创新，没有止步于历史事件本身，而将笔触深入历史之根、民族之魂。

重大革命历史题材电视剧的创作本质上是一个历史观问题。《太行之脊》将宏大叙事与个性化叙事相结合，在历史事件的真实描绘中注入历史理性，用主人公的个人选择体现历史发展趋势。作品将129师的成长历程置于全民抗战的大背景之下，其中既有共产党领袖对根据地的总体谋划、对天下大事的分析判断，又有刘伯承、陈赓等前线将领在决策中的审时度势，还有普通八路军官兵的浴血奋战，同时用相当多的笔墨来写精兵简政、减租减息、生产自救，通过八路军与老百姓的血肉联系，勾画出根据地发展壮大的群众

基础。值得肯定的是，作品对历史的呈现没有简单化、概念化，而是通过或大或小的矛盾、纠葛，真实地还原出历史本身的复杂性，比如如何处理与国民党内部不同派系的关系，如何对待其他抗日武装，如何打击反动组织，由此写出了以刘伯承、陈赓为代表的八路军领导人怎样在当时错综复杂的政治、军事形势下保持清醒的头脑，以及他们的谋略、胆识和定力。同样值得一提的是，《太行之脊》在描写对敌斗争的艰苦、严酷方面也超越了以往的作品。比如关家垴战役，以往的影视剧多有涉及，但《太行之脊》是迄今为止书写得最为充分的一部。它不仅写出了八路军官兵为胜利付出的代价和牺牲精神，而且恰如其分地写出了这一仗非打不可的政治考虑，写出了军人的血性和担当，也写出了对敌斗争的残酷性。历史的真实就存在于这种残酷性之中。

在叙事策略方面，《太行之脊》充分调动了爱情、谍战等观赏性较强的故事元素，将严肃的历史思维转化为生气盎然而又具有史诗性的情节结构，既注重表现历史进程的完整性，又注重人性和人情的丰富、饱满。剧中的爱情故事不是点缀，而是历史景象的有机组成部分。同时，我方的武大存、杨四贞，敌方的井上靖、方兵宏等人物贯穿始终，活跃在敌我之间，起到穿针引线的作用，谍战元素推动情节线索的跌宕起伏，使整个叙事呈现出厚重而又灵动的特点。

不同于以往的重大革命历史题材电视剧，《太行之脊》巧妙地将虚构的情节融入历史事件，使革命领袖与普通人并重，历史人物与虚构人物彼此依存，在重大革命历史题材真实与虚构的关系方面做出了新的探索。重要历史事件是大事，普通人的行动也不是陪衬，两者都不能虚化，这就给创作带来了相当的难度，需要大胆展开想象。这部剧最为成功之处，就在于塑造了裴勇、武大存、欧阳春、杨子这样一些虚构人物，写出了普通人如何参与历史、创造历史，历史又如何塑造他们。主创对于历史的独特理解，就存在于这种虚构和想象之中。

此外，主创善于运用鲜活的细节来体现历史的质感。剧中的战争场面扣

人心弦而层次分明，生活场景细腻动人而富有意味。比如夜袭阳明堡、血战关家垴等战斗场面，比如毛泽东从一把红枣说到天下大事，再如邓小平用给羊喂草来表达对延安的惜别之情，这些细节都非常富有感染力。特别是裴勇这个形象的塑造，与大量传神的细节是分不开的。他在巡视战场时逐个掰开牺牲战士握枪手指时的悲怆，审问日本俘虏时坚持到底的执拗，还有把拨浪鼓交给小冀南时的柔情，体现出人物性格的不同侧面，让人物形象显得丰盈、立体，从而让观众感到历史是有触感、有温度的。

虽然《太行之脊》在叙事技巧上还有一些尚可提升之处，比如战略反攻阶段的叙事比较匆忙，几个重要历史人物的后续情况缺乏必要的交代，个别地方感情的渲染还显得有些粗略，但总体上仍不失为一部历史意识与美学追求高度统一的优秀作品，在带领观众重温那段艰苦卓绝历史的同时，给人精神的振奋，也给人思想的启迪。

留一片有生命温度的风景

——电视剧《让我听懂你的语言》评析

生态文明是近年来影视创作中备受关注的主题，但成功的作品不多见，究其原因，就是难以把观念自然而然地融入故事之中。这类作品创作的难度也就在这里。电视剧《让我听懂你的语言》的成功之处，就在于为这一人类共同面临的课题找到了一种新颖的表达方式，其所阐释的观念是从生活中生发出来的，而不是创作者强加给故事的。它从一个独特的视角深刻地揭示了生命与生态、生命与生活之间的关系。

《让我听懂你的语言》讲的是一个关于理解的故事——人对自然的理解、人对生命的理解，人与人之间的理解，在自然与人生的共鸣中，张扬了强烈的生命意识。西双版纳美丽的风光滋养了傣家人温润的民族性格，傣族文化在这里萌发、扎根、绽放。在傣族的原始信仰中，大自然是有生命的，人与自然是不可分割的整体。《让我听懂你的语言》从傣家人生命观与现代生态观念的契合点切入，通过对傣家人独特生活方式、生存状态的生动描绘，展现了傣族文化对于生态文明的价值。

生命如水。主人公徐浩宁和傣族姑娘玉波的相识从一盆水开始。傣家人的生活离不开水，"有林才有水，有水才有田，有田才有粮，有粮才有人"。

这朴素的话语中包含了傣家人对生命的独特理解：生命的过程是一个完整的链条，生命的价值存在于生命的过程之中。值得肯定的是，创作者不是用猎奇的态度来渲染汉族文化与少数民族文化的差异，而是通过文化差异来探求根植于傣家人生活观念中的深刻哲理。正是从这种观念出发，曼掌村的百姓在怀疑徐浩宁偷砍神树的情况下，仍然接纳他的母亲到寨子里治病。他们宽厚、善良的前提是对生命的尊重。当然，剧中也毫不讳言现代文明对傣寨生活的冲击，以及经济发展带给傣族年轻人的心态失衡。不过，创作者不是简单地把美好的东西遭到破坏归因于经济发展，而是试图用形象的方式寻找一条人与自然、传统与现代和谐共生的道路，并于其中蕴含了对人生的终极性思考。

《让我听懂你的语言》也是一个情感故事。创作者不是生硬地把现代生态观念嫁接到两代人的情感纠葛之中，而是从爱情出发来书写人性，在对生命旷达与安宁的追求中寄寓了关于生态文明的深入思考。这是它超出大多数情感剧的地方。这部作品的一个突出成就是塑造了一群栩栩如生的女性形象：无论是温柔恬静的玉波、率性直爽的张美嘉，还是活泼烂漫的依单、开朗泼辣的米萝，她们对爱情的憧憬、对美好生活的向往，成为推动情节发展的主要动力。她们在追求爱情的过程中完善了人生，在走向成熟的同时依然没有失去美好的天性，这无疑给年轻观众带来有益的启迪。

创作者以徐浩宁的成长为主线来编织故事，打破了以往很多电视剧主人公历经挫折取得成功的叙事模式，而着意于描写主人公心灵深处的变化。徐浩宁是一个被娇惯坏了的富二代，任性、贪玩、胆小、浮躁，但天性善良，渴望实现自己的价值。剧中真实地表现了他从挥霍人生到珍惜情感，从以自我为中心到主动关爱别人的成长历程。参与傣寨人祭祀谷魂奶奶是徐浩宁的一个人生转折点。传统耕作文化的美震撼了他，傣家人对土地、森林和水的感情打动了他，最后，为了不破坏曼掌村的生态环境，他毅然停止开发傣寨二期旅游项目，以牺牲个人利益来重建生态平衡。与其说是对环境保护的认知，还不如说是强烈的生命体验激发他在利益与情怀的冲突中做出抉择。在

他的身上，凝聚了创作者重建人与自然关系的使命感。

与徐浩宁相反，张泽尚出身草根阶层，靠自己的艰难拼搏赢得第一桶金。他渴望成功，处心积虑地攫取财富，甚至不惜采取种种卑劣的手段。他追逐金钱的目的是活得更有尊严，结果却扭曲了自己的性格。不是经营理念的不同，而是价值观的不同，让张泽尚和徐浩宁走上迥异的人生道路。可贵的是，作品没有把这个人物脸谱化，而是深入地挖掘了人物的复杂心理，准确地表现了他在人生追求面前的紧张和焦虑，以及内心深处的自卑感，同时也没有回避他心地善良的成分。他对依单的感情开始可能还比较随便，但逐渐地，这个傣族女孩的纯真打动了他，唤醒了他的良知，促使他最终为自己的所作所为承担责任。

玉儿香是这部作品中最具有光彩的角色。她为了心爱的人终身未嫁，对于自己所遭受的伤害，对于曾经的恋人徐远达，更多的是发自内心的理解和宽容。在她身上，豁达的人生态度不仅意味着用博大的胸怀包容世间的一切，而且意味着用自己喜欢的方式过好每一天。正由于此，积淀在她心底的痛苦才会升华为一种深沉的慈悲情怀。30多年后，当外甥女玉波与徐远达的儿子徐浩宁相爱时，玉儿香劝说徐远达放下顾虑，不要让上一辈的恩怨影响两个孩子的感情。当玉波在感情上遭遇困惑时，又是她给予玉波坚定的支持。不过，她的性格中也有执拗的一面，对于破坏生态环境的傣寨二期旅游项目，她坚守自己的立场，平和的态度中透出令人惊叹的坚韧。在陈筱云面前，她不卑不亢，在忍辱负重的同时毫不退缩地捍卫自己的人格尊严。玉儿香治好了陈筱云的病，自己却离开了人世。她坦然接受死亡，安详地告别人生，她的安宁中显示出一种生存的勇气。在这个普通的傣族妇女身上，观众可以体悟到一种高尚的生命境界。

作品最动人之处是它的纯净。故事在轻快、舒缓的节奏中展开，氤氲柔美的画面意境悠远，温婉似水的傣族姑娘清纯动人，带给作品一种自然灵秀的艺术风格。日落时分翩翩掠过稻田的水鸟，傣族姑娘色彩亮丽的服饰，拉着徐浩宁的手唱起情歌的老奶奶……自然的纯净、生活的纯净、心灵的纯净

赋予作品强烈的美感。这种纯净中蕴含了生命的本质特征，也蕴含了耐人寻味的人文内涵。这是一种可以净化人生的力量。在此基础上，作品实现了民族风情与美好人性的有机结合，也实现了文化意趣与伦理关怀的有机结合。

美国作家E·B·怀特写过一部小说《吹小号的天鹅》，讲的是一只不会发声的吹号天鹅，为了表达自己，学会在石板上写下人类语言，但当它用人类语言向美丽的天鹅小姐表达爱情的时候，天鹅小姐却不懂它的意思。

在某种意义上可以说，《让我听懂你的语言》的价值就在于不断提醒我们：大自然需要聆听，但是，我们真的听懂了吗？

小人物选择中的历史理性

——《长安十二时辰》评析

当代历史剧创作常见的无非是这样几种模式：一种是以真实人物和史实为基础，进行一定程度的虚构，比如《雍正王朝》；另一种是完全脱离历史，事件和人物都是完全虚构的，比如《琅琊榜》；还有一种，人物是历史上真实存在的，但事件完全是虚构的，比如《狄仁杰》；还有大量的宫斗剧。《长安十二时辰》跟上面这些模式都不太一样，它的主要人物和主体事件是虚构的，但其中融入了真实的人物，虚构的人物又能找到一定的历史依据，这种写法很特别，以前电视剧里也有，但都没有太大的反响，《长安十二时辰》将这种写法发展成一种新的模式。

《长安十二时辰》的创作者一方面想摆脱史实的束缚，营造更大的想象空间，另一方面又非常重视真实感，而且触及了历史剧创作中一个最基本的问题：如何处理史实与虚构的关系，如何把一些相互矛盾的要素组织在一起？它在这方面提供了一些非常有价值的经验，对于拓展历史剧的风格样式、创作手法具有重要的意义。

如何在具有高度假定性的戏剧情境中体现历史真实性，是《长安十二时辰》创作中的一个最大的难点。剧中的历史背景总体上是真实的，包括唐玄

宗、太子与李林甫之间的矛盾，其中对于长安城景观、民俗、生活细节的描绘虽然不是严格还原历史，但还是有一些真实情况的影子，基本上符合观众的历史想象。一些生活细节包括古代查案的"大案牍术"，征地拆迁当中的腐败，提供了一幅富有想象力的历史图景，让观众产生代入感。剧中有一些真实人物，比如李隆基、李玙、李林甫、陈玄礼，多数情况下就是借用一个名字，跟真实的历史人物没什么关系。主创特别注重历史细节的表现，同时也注意表现普通人的情感，剧中人物的情感是古人可能会有的，但与现实生活当中的情感又是相通的，描写的是古代的事情，但可以让观众产生联想，能够触发观众对现实的联想。不过，《长安十二时辰》在历史感的营造方面还存在缺陷，有些词汇偏离古代生活，比如赏金猎人、发炎、双赢、算法这些现代词汇，把石油的发现从宋朝提前到了唐朝，说长安城从隋朝开始建立，把长安城的历史缩短了几百年，有些情节交代得不是很清楚，比如这个年号到底是什么，剧中人李林甫还是林九郎等。

用小人物的人生选择来书写历史理性，是这部剧的一个最大的亮点。它跳出了宫廷权谋的窠臼，用大量篇幅来写一个小人物的命运，一个兵为守护长安的付出。这部戏的情节非常曲折，悬念设计得环环相扣，但真正动人的还是人性的自然流露。它自始至终把主人公放在两难选择中，不仅是戏剧情境的两难，而且是人生选择的两难。张小敬出卖小乙那场戏就集中体现了这一点，人物形象非常生动。他做这一切，就因为长安是我的家，尽管它从没在乎过我，虽然生活艰难，甚至严酷，但是他仍然热爱这个地方。他只做自己觉得应该做的事情。这个人物跟以往的历史剧中人物的不同在于，他所做的一切都是在捍卫人的尊严，从前史中的对抗"熊火帮"，到用自残的方式让兄弟保存全尸，再到最后从官军的箭雨下救孩子，都是为了尊严。这部剧高明、深刻的地方就在于把这些内容藏在情节底下，不过观众可以感受到这样一条线索，主人公不是为权力、金钱，而是为尊严抗争。虽然这部剧也写了宫廷权谋，但摆脱了宫廷权谋情节常见的忠奸善恶二元对立，也摆脱了宫廷剧的权力崇拜，其中既有何监对皇权

的挑战，又有皇帝自己的反思。

如何用历史人物群像体现人文关怀是这部剧创作中的又一个难点。张小敬对李必说过一句话，只要是人命就跟你有关系，不分三六九等。作品用大量笔墨来写檀棋、瞳儿这样的小人物，关注的是底层百姓生活的不易，一群生存艰难的小人物努力守护自己的家园，从中体现出强烈的人文关怀。这是《长安十二时辰》能打动观众的一个重要原因。张小敬不辜负故人的嘱托，李必不辜负任何一个人的思想，特别是李必在太子面前为檀棋力争，都体现出正确的历史观，寓人性于历史理性之中。

当下，历史剧创作中有一个不好的风气，就是把所有历史剧都写成了情感剧，不仅是历史剧，甚至把所有故事都写成了情感故事，这就使得历史剧创作的道路越走越窄。历史剧当然要写情感，但决定历史剧品质的是其中的历史意识、历史理性。这是《长安十二时辰》取得成功的关键。虽然它在情节上还有一些不够合理的地方、制作上还有一些粗糙之处，但仍不失为一部优秀的作品。这部剧的创意和一些情节来自对国外影视剧的借鉴，但借鉴不一定就不能出好作品，何况它借鉴的只是一个外壳，其中的思想灵魂是自己的。

《长江之恋》：长江故事里的中国形象

　　长江是一个永远也说不完的话题。她哺育着世界上最大的一片人口集群，是中华民族的生命之源，也是中华民族的文明之源。由上海广播电视台制作的纪录片《长江之恋》通过对源头的追溯，全景式地记录了长江流域的自然风貌和文化景观，从生态文明的立场重新解读这条母亲河，在对中华文明足迹的探寻中，显现出电视人的文化自信与责任担当。

　　毫不夸张地说，《长江之恋》是一部"走"出来的作品。从三江源到长江入海口，摄制组沿长江顺流而下，跨越12个省市、6 380千米，借助先进的4K技术，记录下长江的万千姿态：或奔腾汹涌，或野旷江清，或百折千回，也刻写出长江两岸人民温润、灵秀的文化性格，生动地存留了我们这个时代关于长江的记忆。

　　同时，《长江之恋》也真切地记录了长江守护者对母亲河的眷恋和爱护。守护三江源的藏族青年吐旦旦巴用镜头见证雪域高原的生态变化；业余时间写诗的环保志愿者李春如建立了国内第一家候鸟救治医院；渔民出身的何大明不畏艰险，为保护江豚日夜巡航；在平凡岗位上默默奉献的顾玉亮和他的同事们用了19年时间，为上海人民找到优质的水源地。这些普通人用自己

的行为生动地诠释着"长江之恋"的含义。片中，来自攀枝花的造林人严梁说，他想成为一只蚂蚁，勇往直前的蚂蚁，为解决干热河谷造林这个世界难题，贡献自己的一点点力量。质朴的话语中包含着对母亲河的拳拳之心。不仅如此，这些长江守护者几乎无一例外地表达了对生态环境的忧虑。可以看出，主创团队在倾注对母亲河热爱的同时，也融入了他们对人类生存状况的思考。

《长江之恋》突出的创新之处在于选取生态变化这个独特的视角来写长江，通过丰富的细节，记录了长江流域人与环境关系方面细微而重要的变化，也记录了长江流域的文明进步和历史变迁，由此反映出党的十八大以来中国社会所发生的深刻变化。人们在改变环境的同时，也改变了自己。从过去不断遭遇生态危机到今天渚清沙白、候鸟飞回，人的因素起着至关重要的作用。三江源头，吐旦旦巴亲手搭建了一座塔形建筑物。他说，这"是为了向小时候捡拾过的那些鸟蛋中没能出生的小斑头雁赎罪"。金沙江畔，昔日的"赶漂人"严梁放下撬杆，拿起锄头，在贫瘠的土地上为植树造林挥洒汗水。洞庭湖上，何大明在巡航时回忆，他之所以走上环保道路，是因为有一次解救被渔网缠住的小江豚时，看到江豚妈妈一直在旁边守护，这一场景让他受到极大的震撼。通过环境保护来描写人性和救赎，这在生态纪录片中是不多见的。

在思想内涵方面，《长江之恋》给人最多启迪的是其中自觉的生态意识。从 20 世纪 80 年代的《话说长江》，到 21 世纪之初的《再说长江》，再到如今的《长江之恋》，几代创作者从不同角度开掘长江这个题材，有些内容是共同的，有些内容则随着时代发展而变化，但其中蕴含着一条非常清晰的精神脉络，就是中国人逐步走向自觉的生态意识。如果说《话说长江》里已经有了初步的生态概念，《再说长江》里有了较为明确的环境保护意识，那么到了《长江之恋》，这种生态意识就成为一种自觉。《话说长江》用山河之美激发人民的爱国情感，从中可以看出 20 世纪 80 年代中国人民的创造激情；《再说长江》以长江为线索表现国家建设的伟大成就；《长江之恋》则是

在前两部作品积淀的基础上完成的，这里有历史的积淀、思想的积淀、文化的积淀。可以看到，中国人沉下来了，前两部作品中沸腾的生活在这里转化为冷静的思考，所有人的话语中都流露出同样的担忧，就是该给子孙后代留下些什么，爱长江该怎样保护她。这里，习近平总书记的嘱托与普通环保工作者的期盼是相通的，"共抓大保护、不搞大开发"，既是国家战略，又是人民关切，体现了整个国家在生态意识方面的自觉。可以这样说，在自然生态与人文内涵的有机结合方面，《长江之恋》是三部关于长江纪录片中做得最好的一部。

科学的生态观和发展观是《长江之恋》思想内涵中的另一个层面，换句话说，就是作品比较好地处理了保护与发展的关系。保护是前提，发展是目的。作品中很多地方都体现了人对自然法则的尊重，对自然界生命的关爱，其中贯穿了强烈的忧患意识，比如对长江非法采砂、鄱阳湖生态恶化的忧虑，与此相对照，是用民间生态组织、环保志愿者的公益行动来表现普通人生态意识的觉醒。作品中对人与自然相互依存关系的认识，超越了传统的科技理性、工具理性，没有把人放在自然的对立面，而是从发展的角度思考生态和生命。特别值得一提的，是作品中放归中华鲟那个片段，充满仪式感的行动体现出人与自然的主动和解。修复生态，其实就是修复人与自然的关系。

作品最大的亮点，还是在于倡导了一种人与自然和谐共生的生态美学。在这部作品中，虽然人的因素很重要，但主创团队没有把人放在支配地位上，而是强调自然、社会与人的协调发展，其所称许的都江堰、景德镇的瓷器，都是人与自然和谐相处的典范。可以看出，主创团队实际上是想借作品来探寻一种人与自然的新型关系：立足于现在，着眼于未来，把中华民族追求天人合一的世界观与现代生态观很好地结合起来。与此相适应，作品在拍摄手法上也努力追求一种自然的纪实风格，不加修饰地记录自然环境的面貌和声音，再现人和其他生命的自然状态。比如那首唱了三千多年的川江号子，就让观众在对历史的遐思中，以审美的方式享受人与自然的和谐。还有

那列开往攀枝花的6162次火车，沿途停靠20多站，出现在镜头前的农民淳朴、放松，都是生活里本来的样子，显示出蓬勃向上的生命状态，让人感觉这列火车、这些农民似乎是大自然的一部分。这个片段拍得朴素、自然，却成为整部作品最亮丽的华彩段落。作品所代表的富有活力的生态美学对纪录片创作有着重要价值，而其意义则远远超出了纪录片。这些用诚实劳动创造美好生活的普通人是长江的一部分，对他们的真实记录，理当是我们构建国家形象的一个重要内容。

《什刹海》：传统文化与时代精神的融合

　　《什刹海》是 21 世纪以来京味电视剧的代表性作品，它最大的亮点，是做到了时代精神与传统文化的完美融合，用日常生活叙事生动体现了普通百姓在追求美好生活过程中的创造精神。

　　以大格局书写小人物，是这部剧最值得称道之处。它写的是普通百姓、日常生活，但没有流于琐碎和平庸，而是站在时代的高度来看待这些人物，写出了他们在面对困难时的互相温暖、互相扶持，如何用积极的态度去面对生活，挖掘他们身上的文化品格。比如政府要求改造饭馆，庄家的一对老人显得非常有担当，能扛得住事。往小处说，这是北京人的局气、宽容；往大处说，这就是北京文化、北京精神。庄老爷子说庄志斌经营一碗面，靠的是手艺、真诚，凭的是认真、用心、踏实，这几个字也可用来评价这部戏。在表演方面，刘佩琦的表演炉火纯青、挥洒自如，饰演薛大爷、齐大爷的那几位演员，每个人都能抓住人物的特征，演出人物的精气神。

　　同时，这部剧改变了家庭伦理剧惯常的苦情叙事，倡导了一种富于人文精神的现实主义。的确有一些作品，为了追求娱乐，过度放大家庭内部矛盾，人物要么是在苦难中挣扎，要么是为了钱财无底线争斗，甚至到了违反

人性人伦的程度。《什刹海》整体的调性是温暖的，同时，它也没有过度美化生活，不回避生活中的矛盾，而是写出了生活当中的不完美。通篇看下来，观众会觉得生活里一家人本来就是这个样子，应该是这个样子，这个家庭的基调是和睦、家和万事兴，但"和"不等于一团和气，而是倡导一种生活伦理，对于家庭内部与社会上的矛盾，应该用宽容的心态去对待，当生活中出现问题的时候不是互相指责，而是用积极的态度去化解。因此这里有浪子回头金不换，有相逢一笑泯恩仇，还有结尾处庄为天和项辉了结老人半生的恩怨，从社会众生相里透露出文化底蕴。同时，这部剧也真正写出了普通人面对生活艰难困苦时候的乐观向上。庄老太太那句话说得非常好："好，是咱们大家的；不好，咱们老庄家一起扛。"庄志存这个形象具有典型意义，代表了时代大潮中的普通北京人，庄志存、庄志斌兄弟经历了生活的磨难，收获了成长。陈惠心绕了弯路，最后才明白只有庄志存对她好，才会踏踏实实过日子。还有冬子这样的人物，尽管有一些不良的品性，但他最大的好处是知错就改，当众把合同撕了，"因为北京人不干那没面儿的事"。

在艺术追求上，《什刹海》体现出一种中正平和的美学风格。因为影视剧的高度市场化，很多艺术家担心抓不住观众，过度追求外在的戏剧冲突而忽视了生活的内在逻辑，常常是一开始戏剧冲突就进入白热化，前五集就要达到矛盾冲突的顶点，这不符合生活的逻辑，也不符合艺术创作规律，因此常会出现半部好剧的现象。但这部剧恰恰反其道而行之，主创是用一种从容不迫的态度讲故事，不温不火，不疾不徐，娓娓道来，渐入佳境。这部戏的所有矛盾，都是从生活中自然而然地生发出来的，是按照人物性格的逻辑逐渐发展而成的，这种自然成就了这部戏的美学风格。

《最美的乡村》：乡村社会伦理关系的真实呈现

　　农村题材电视剧，特别是扶贫题材作品，一直存在两个比较突出的问题：一个是同质化，另一个是缺乏观赏性。但与此相反，《最美的乡村》具有强烈的新鲜感，非常好看，而且非常耐看，这在农村题材电视剧中实在是难能可贵，在怎样写好农村题材，特别是扶贫题材方面，提供了有益的启示。

　　《最美的乡村》是一部高度个性化的电视剧。这部戏既是高度生活化的，又是高度戏剧化的，把这两种看似矛盾的因素很好地结合在一起。之所以能做到这一点，就在于主创有着深厚的生活基础，在创作中不是刻意写戏，而是努力开掘生活本身的戏剧性。正是这种不刻意为之，让作品以一种自然的、充满生活本身魅力的方式呈现出来。在唐天石解救张巧花那场戏中，张金柱要跟唐天石拼命，但张巧花被解救之后马上给爹求情，张金柱反倒对女儿发起脾气，非常真实。更有意思的是，原先拎着斧子要跟老丈人拼命的小伙子反倒给张金柱求情，这时候，唐天石既要坚持原则，又要息事宁人，给张金柱一个台阶下，这样的细节不仅富于生活情趣，而且把人物关系充分扭结在一起，体现出人物的不同性格。但是，这些仅仅是铺垫，真正目

的是要引出张金柱评贫困户造假的问题，一环紧扣一环，拿一个小细节做足了文章，可以看出主创的匠心所在。

我们常常觉得农村题材难写，不是生活当中缺少生动的素材，而是我们没有发现，对已经掌握的素材开掘不深，没有充分打开想象的空间。

将丰富的思想内涵融入生动的情节和情感之中，是这部作品取得成功的一个关键。同类题材的作品，常常会让人感觉公式化、概念化，往往还没讲道理就让人觉得概念化，因为是命题作文，总想着直奔主题，赶快把道理讲出去，不管观众能不能接受。相反，这部戏里也有很多讲道理的东西，甚至直接让主人公出来讲道理，但并没有让观众厌烦，反而能使人听得进去。为什么能做到这一点？归根结底是因为主创的出发点是讲好故事，故事的逻辑是顺畅的，道理是人物在生活中自然而然说出来的，是跟人物的思想情感结合在一起的，把道理放在情节之中，放在需要提炼思想内涵的关键点上，让这些直接说出的道理起到深化主题、升华情感的作用。

真实呈现中国农村特殊的社会结构和伦理关系，是《最美的乡村》一个突出的特点。这部戏的结构方式比较独特，几个主要人物各具特色，但其中一个共同的地方，也是非常独特的地方，就是写出了中国农村的伦理关系，以及这种关系对于扶贫工作的影响，这是以前的作品中很少写到的东西。那家沟姓那的人家和姓赵的人家之间有潜在的矛盾，关长河对村子有贡献，村民理所当然地给他父亲评上贫困户，甚至他父亲把低保当成一种待遇。石全有来给宝德叔还钱，但在他和冀瑞丰之间，一个家族的人竟毫无原则地帮助冀瑞丰，村民一张口就是"在古川，信老冀家""你爹都得管我叫大哥"。即便坚持原则的辛兰，在工作中也不得不考虑关长河与关文龙之间的关系。这种独特的伦理关系让扶贫工作变得更加复杂，但它是地域文化的一个有机组成部分，是中国农村凝聚力的来源。这部戏的一个重要贡献，就是探讨了如何把这种伦理关系中积极的成分转化成建设新农村的动力，通过地域文化要素实现作品的差异化、个性化，从《铁锅炖大鹅》到《最美的乡村》，这种追求是一脉相承的。

《猎狐》：痛苦是一笔人生财富

电视剧《猎狐》是一部创作难度非常大的作品。难度主要来自两个方面：一方面是它的时空跨度大，情节持续的时间长，历时八年，涉及的国家众多，怎样把不同的地域场景、不同的社会环境真实地表现出来，在拍摄上是有很大困难的；另一方面是题材的特殊性，我国的猎狐行动是一个创举，这样大规模的跨境追捕行动在国际上从来没有先例，因为国际环境的复杂性，比如我国与一些国家之间没有引渡条例，这样的行动在海外会受到很大的限制，行动本身是有困难的，包括主创去体验生活，也是很困难的。还有，对这个题材的表现，从以往的作品中很难找到可以借鉴的东西，用什么样的手法、什么样的形式来表现，对于主创是一个考验。

16世纪意大利批评家卡斯特维特罗有一句话："欣赏艺术，就是欣赏困难的克服。"反过来说，创作就是对困难的克服。在《猎狐》这部作品里，我们看到的就是主创如何一步步克服困难，完成了一部出色的作品。它的成功经验中，最重要的一条就是自始至终坚持现实主义的创作原则。

主创坚持从人物出发，在人物设计上坚持现实主义原则，用人物来结构故事，所呈现出来的人物都很真实，正面人物很有光彩，反面人物也很有特

点。对于夏远这个人物，主创并没有美化他，而是花了不少笔墨来写他经历的挫折，他在猎狐行动中初战不利，铩羽而归，被当地犯罪分子用枪口指着，亲眼看着犯罪分子大摇大摆离开。在跟王柏林的斗争中，他一开始是处于下风，后来一步一步追上来，靠着坚强的意志和耐心，不断学习，摸索跨国追捕的特点，最终把王柏林绳之以法。

艺术真实的核心是人性的真实。主创用大量笔墨描写主人公的弱点，写他成长道路上的痛苦，尤其是内在的、心理上的痛苦。这种痛苦来自两个方面：一个是他的感情生活。于小卉离他而去，其中有社会的原因，市场经济浪潮汹涌，诱惑太多了，特别是金钱的诱惑；也有于小卉自身的原因，她的物质欲望太多。但主创没有停留在这里，而是写出了夏远自身的原因，是他亲自把于小卉送到证券公司门口的，如果他坚定阻止，也就没有于小卉后来卷入经济犯罪的事，这种清醒的自省让他非常痛苦。另一个来自他的人生导师。杨建群是他的偶像，甚至可以说是他人生的一部分，他为杨建群戴上手铐时，他心里是十分痛苦的。实际上，这个时候，这个人物才真正成熟起来，此前经历的那些挣扎和迷茫都成了他的人生财富。

这部作品的成就也体现在几个反面人物的刻画上，从人性的角度、情感的角度来写，写出了他们性格的丰富性和复杂性。几个反面人物的成功塑造甚至可以说是这部作品最大的亮点，其中一个是杨建群。他曾经是一个英雄人物，但为了妹妹走上犯罪道路，成了犯罪集团的保护伞，他一面深陷犯罪泥潭不能自拔，一面努力工作。主创从他的生活背景、他的性格和情感弱点上深挖他沉沦的深层次原因，这个人物是立体、可信的，具有一定的典型意义。再有一个是王柏林，精明、冷酷、果断，为个人利益不择手段，这些特征让人物性格非常鲜明。这个人物内心之中也有一些柔软的东西，比如他跟钱睿的关系，这种关系中有真诚的地方，甚至有一些美好的东西。再一个是他跟妻子、女儿的关系，他干了那么多肮脏的事情，却想方设法把妻子、女儿与自己的犯罪行为切割开，他跟妻子的关系当中那种彼此忠诚、信任，也是符合人性的。还有一个是郝小强，这个人物在现实中是有蓝本的。他与很

多的犯罪分子不一样，为了挣钱，他跟王柏林互相利用，但金钱不是他的最终目标，支撑他的是对事业和未来的狂热追求。这种追求从根本来说是一种权力欲，但其中也有理想主义的成分，于小卉能爱上他，成了坚定地跟他走到最后的那个人，其中的原因，很大程度上就是这种理想主义，所以郝小强与于小卉的爱情是真实可信的。

 如果从更高的标准来要求，剧情还有一些令人感觉不满意的地方：一个是在情节设计上，有些逻辑前提不合理。比如钱程用30%的利息向工人集资两千万元，他为什么不向银行贷款？即便在社会上借贷，利息也不可能这么高，他的药厂如果预期能有这么高的利润，也就根本用不着到股市投资。作为一个企业家，他不可能不懂股市有赔有赚的道理，尽管他听了王柏林的忽悠，但他是通过正规投资公司买股票，股票赔了不能完全归罪于王柏林。再说，股票下跌他还可以卖掉，收回部分成本，并不是就血本无归了，有他这样经历的企业家多的是，无论从哪方面他都达不到铤而走险绑架王柏林然后自杀的程度。还有一个是夏远和吴稼琪的爱情，显得比较飘忽，不够动人。当然，编剧一定要安排他俩走到一起也未尝不可，但从整个故事的发展来看，他俩不是必然地会走到一起。这个地方的逻辑关系不那么可信。

《金色索玛花》：意象之美源于心灵的境界

电视剧《金色索玛花》是一部具有现实主义感召力的优秀作品。它用生动饱满的艺术形象，真实表现了决战脱贫攻坚背景下第一书记驻村给贫困地区生活带来的深刻变化，在彝族群众追求美好生活的奋斗过程中融入人性的光芒与生命的温暖。

对于驻村干部来说，脱贫攻坚重在解决难题。主人公万月临危受命，来到大凉山腹地谷克德村担任第一书记，从借助土地流转引导村民种植高山草莓、建立草莓种植农村合作社，到改变农村不良卫生习惯，再到说服村民从山上搬到山下，每一步都异常艰难。作品通过主人公对一个个困难的克服，写出了新时代扶贫干部的信念、担当和奉献，在现实的人生价值和人生意义中展现出时代的风采。

让种惯了土豆、荞麦的村民改种他们见都没见过的草莓，其难度可想而知，但更大的难度还在于改变千百年来形成的生活习惯，激发他们对美好生活的自觉追求。《金色索玛花》的一个独特贡献就是真实反映了农民生活方式转变过程的艰难。古老的生活方式养成了村民热情、善良而又任性、狭隘的品性，也让他们对贫困习以为常。万月主动改善医疗条件，为村民治病，

村民相信的却是祭师毕摩；新公厕刚刚建成，里面的设施就被洗劫一空；村里最穷的阿呷有钱了，但她做的第一件事不是改善生活，而是大搞排场，为婆婆"做毕"祈福。习惯成了主人公所要克服的最大阻力。此外，《金色索玛花》在真实呈现落后地区农民生存状态的同时，也写出了村民对美好生活的渴望与不切实际的幻想之间的巨大反差：一方面过分看重眼前的利益，另一方面对外界的扶助抱有过高的期待。万月从打破幻想开始破解难题，在激发村民内生动力的同时，又不断消除隔阂和误解。

在尖锐、复杂的矛盾冲突中塑造人物，是这部作品取得成功的关键。创作者没有把人物简单化，而是既表现了人物与环境、新观念与旧思想的矛盾，又表现了主人公的内心冲突，从而揭示了人物性格的复杂性。对于担任第一书记，万月有过犹豫；面对爱人生病、村民的不理解，她有过退缩，但最终还是鼓起勇气回到她割舍不下的谷克德村。这与其说是对村民真诚的感动，不如说是对自己重新认识的结果。选择即性格。万月外表坚定、果断，内心却有一个非常柔软的角落。她渴望寻找依靠，在现实中却必须独自面对一切。在"做毕"仪式上，面对群情汹涌的村民，她不顾一切地把病重的阿比带走，这是她作为驻村干部的责任，也是她作为医生的本能。但当她在医院中与独自来做手术的廖超不期而遇时，就再也抑制不住内心的情绪，伏在丈夫怀里失声痛哭。这哭声中有愧疚，有委屈，有困惑，也有坚强过后的脆弱。因为她面临的不只是工作上的困难，还有人生的艰难。这部剧最值得称道的地方，不是描写一个驻村干部如何出色地完成了任务，而是通过主人公面对压力和困境时如何超越自我，真切地写出了一个人的成长。

不仅如此，主人公的性格还有一个重要层次，那就是对他人的理解和尊重。为了推广高山草莓，万月挨家挨户走访，诚心而又耐心；她向布都毕摩道歉，表示不该打断祈福仪式，并主动想办法修复残损的经卷；伍加奶奶搬下山后不适应，执拗地要在新家放一个火塘，万月就贴心地送来一个电火塘。万月说，这是为了生活的仪式感。这仪式感里包含一个生命对另一个生命、一种文化对另一种文化的尊重。

与此同时，作品还以万月为核心，刻画了一群富有光彩的女性形象。其中有走出大山后不忘家乡的州委副书记陈仪，有用学到的知识反哺家乡的诗薇，有外表尖刻、内心善良的阿呷，还有性格温润、默默承受巨大压力的阿芝。陈仪说："不是家乡需要我们，是我们每个人都需要家乡。"这句话道出了她们共同的心声。就是这样一群具有活泼生命状态的女性，让整部作品充满戏剧张力而又富于情绪感染力。

剧中反复出现漫山遍野索玛花的意象。在彝族人民心目中，索玛花是希望之花、幸福之花，象征着美好生活，寄寓着人们对未来的憧憬。剧中的金色索玛花不仅是象征，而且是主人公人格的化身。这种高度人格化的意象之美，成为作品突出的亮点，为这部现实主义佳作增添了几分浪漫意趣。

当然，作为一部现实主义作品，《金色索玛花》在思想和艺术上还有相当大的可提升空间。比如在人物塑造方面，有些人物形象比较苍白，有些人物过于理想化，甚至脱离了特定的社会环境；主人公性格的层次不够丰富，在主人公成长过程的描写中，对其心理动因揭示得还不够充分。再比如有些地方思想的表达过于浅露、直白，显得比较概念化，作者和人物之间的界限不甚分明，人物常常直接站出来说作者想说的话。这些表达如果处理得含蓄一些，作品就会更富于感染力。

《石头开花》：精准脱贫题材电视剧的新尝试

 一部作品是不是现实主义，从思想价值上来说，就是要看它是不是能真正反映问题，反映的是不是真问题。电视剧《石头开花》采用单元剧形式，从不同角度、不同侧面反映了第一书记下乡给农村带来的深刻变化，其中既有物质上的，又有精神上的，写出了新时代扶贫干部的信念、奉献和担当，具有较强的纪实色彩，其中有很多内容非常有震撼力。看了这部剧，我才知道，还有那么多干部牺牲在扶贫工作第一线。同时，它也真实、自然地呈现了当代农村生活和农民精神状态。比如《三月三》里蹬自行车发电那个细节就很有意味，还有那个与老牛相伴、坚守在老宅等待亲人回家的盘奶奶，都给人留下了深刻的印象。它在精准扶贫题材电视剧的思想开掘和现实主义的深化方面达到了一个新的高度。

 《石头开花》明显超越以往同类题材作品的地方，就是敢于触碰精准脱贫过程中一些尖锐和复杂的问题。这部剧最突出的就是问题导向，描写了很多生活中不完美的地方，扶贫干部也不完美。因为不完美，所以真实。比如《信任》这个单元，就改变了过去一谈精准脱贫就是养殖、旅游、生态农业的套路，从扶贫与环保的关系这个新颖的角度切入，一上来就把人物放在

尖锐、复杂的矛盾中。李爱民从一个不受欢迎的第一书记到得到村民的理解和支持，他本来干的是好事，为子孙后代造福，却不被理解，面对晓起村农民思想观念上的落后，他能放下自己的委屈，真心实意地理解他们。这个人物是非常有个性的，为解决污染问题，认准的事就一定要干到底，不管别人怎么看，有一种"虽万千人吾往矣"的劲头；但他同时又能放下身段，把自己摆到和村民同等的位置上，从村民的角度、村民的利益思考问题、解决问题，在危难时刻帮助杨武原，用真心化解与杨武原之间的矛盾。这两个方面都来自人物内心世界的真诚，"人可以走，良心不能走"。老百姓的信任是扶贫干部拿真心换来的。从扶贫干部的一言一行之中，老百姓能看出你是不是真心的，是不是为他们着想的。这个单元写的是扶贫干部与村民之间的信任，更是我们整个社会人与人之间的信任，真正触到了生活的痛点，同时它又把"以人民为中心"的思想贯彻始终，成为贯穿第一书记们思想和行为的一条红线。

　　强烈的人文关怀色彩赋予这部剧强烈的吸引力。以往精准扶贫题材电视剧也常常表现人文关怀，但通常表现的都是对帮扶对象的人文关怀，这部剧一个突出的特点，就是把对扶贫干部的人文关怀贯彻始终。以前有些作品在这方面存在误区，似乎只有永远扎根贫困地区才值得称颂，但扶贫干部也是人，有自己的家庭、情感，也有过美好生活的需要，他们最终还是要回归原来的生活。这部作品最值得称道的地方就是，一方面写出了扶贫干部的奉献精神，舍小家顾大家，不断延长自己的服务期限，尽可能为老百姓多做一点事情；另一方面又真实写出了扶贫干部个人的追求和情感，写出了组织上对他们的关怀，老百姓对他们的爱护，比如在《青山不负人》这个单元里，村民联名写信支持村干部回家。然而，这部剧的深刻之处在于，真实写出了扶贫干部与环境的矛盾，写出了他们的个性如何突破现实规则的束缚。比如《三月三》这个单元，写的就是一个初看起来有点不靠谱、不按常理出牌的第一书记，一到桃来村就掉到河里，上班时间睡觉，不参加例会，不按时打卡，不被看好，也没有人支持，一个看起来愣头愣脑的年轻人凭着自己的热

情、执着和专业精神,完成了别人完不成的任务。

这里触及了一个非常有意思的问题,就是规则与个性。没有规矩不成方圆,精准扶贫是一项宏伟的事业,又是一件细致的工作,没有规则、不遵守规则肯定不行,这是前提,没有规则就干不成事情;但同时,循规蹈矩、不敢越雷池一步,也干不好事情,在具体的现实环境中,只有敢于突破规则,才能办大事、办好事。精准扶贫工作也是如此,是重视考核还是重视实效,这是新时代的新问题,因此这个单元就写了一个率性、有锐气的年轻干部申甬,他不重视形式,把全部心思都放在让老百姓过好日子上面。这个单元最大的特色就是个性对规则的突破,这个人物的魅力就来自这里,同时它也写出了这个人物是来自现实生活、来自我们这个时代的,人物身上始终闪耀着时代的光彩。

当然,从更高的标准来要求,这部剧也有一些还不够完善的地方。比如有好几个单元,人物的衣着打扮过于光鲜,脱离贫困地区的生活环境。再比如《青山不负人》这个单元,扶贫工作完成得太容易了,电商说搞就搞起来了,现代化的大厂房说建就建起来了,真实生活中肯定不会那么轻松。《三月三》这个单元把情节设计成在婚礼时发洪水,这就有点过度戏剧化了,人为的痕迹比较明显,三月三发洪水也值得商榷。《信任》这个单元说教色彩过于浓厚,其中的思想内涵在故事中已经表达得非常清楚了,但编剧导演还怕人看不明白,非要让主人公不断地说大道理,把一个很好的故事硬贴上一些概念化的东西。在近些年的创作当中,这是一个带有普遍性的问题。毕竟,创作艺术作品还是要遵循艺术创作规律,无论什么时候、什么题材,都要遵循恩格斯给敏娜·考茨基的信中所说的,"倾向性应当从场面和情节中自然而然地流露出来"。

用个性化的方式揭示劳动者的人性之美

——评网络电影《中国飞侠》

网络电影《中国飞侠》是一部优秀的现实主义作品。它通过李安全这样一个卑微的小人物，写出了普通百姓对美好生活的追求。这个追求的过程是充满曲折的，但也是充满希望、充满温暖的。它的成功也证明，优秀的现实主义作品是有市场的，是能够得到观众欢迎的。

《中国飞侠》的成功经验有很多值得总结的地方，其中最重要的一条就是把现实主义的创作方向贯彻始终，把现实主义精神渗透到每一个细节之中。它所塑造的李安全这个外卖小哥是具有典型意义的。李安全热情、善良，有正义感、乐于助人，为了给孩子治病，为了让家人过上更好的生活，不断冲击自己体力的极限，"所有时间必须精确到秒，才能不拖后腿"，带着孩子送外卖，连孩子想去看看鸟巢这样一个小小的梦想都无法满足。其实，很多人时间长了会有这样的困惑，我们这么累、这么拼是为了什么？在李安全身上我们能够看到答案：为了生活得更好，为了让下一代生活得更好。

一部改革开放史，说到底就是中国人拼搏的历史，中国社会之所以能够不断进步，最根本的就是有千千万万李安全这样的普通劳动者，他们对美好生活的追求是社会发展的根本动力。《中国飞侠》在思想层面上的一个

重要意义，就是用个性化的方式揭示了劳动的价值、劳动的伦理和劳动的美感。

同时，这部作品没有回避现实生活中的矛盾，在对生活苦难的描绘中体现了一种直面人生的勇气。李安全从早到晚面对激烈的竞争和生存的压力，如遭遇同事为了排名偷外卖，在公司面临末位淘汰，为了省钱带孩子住废弃的报刊亭。他拼命攒钱，但是生活不断给他制造新的难题。如果回避了这些，这部作品就不是现实主义了，但主创也不是刻意渲染苦难，而是通过对苦难的积极克服来表现人物身上的韧性。在外人看来，也许李安全过得并不好，但他不愿意给别人添麻烦，始终在帮助别人，而且能苦中作乐，住在漏雨的报刊亭里，还给孩子叠了一只小船，面临被公司开除的境况还要去救人，再苦再累也坚守信念、坚守梦想，通过这些写出了人性的美好和人的尊严。剧中有一个小细节，李安全带着女儿朵朵送外卖，点餐人给李安全打赏了50块钱，李安全带朵朵去吃肯德基，告诉朵朵这顿饭是顾客阿姨请的，因为看朵朵实在太可爱了。朵朵说，"那我以后每天都跟爸爸一起送外卖"，李安全告诉孩子，"那样不好，要靠自己勤劳的双手赚钱"。

这又是一部充满人文关怀的作品。主创用了相当多笔墨描写来自社会各方面对李安全的关怀，更写出了北京这种城市对外来打工人员的接纳和包容。李琦扮演的那个北京大爷身上就体现出了北京人的品性和气度，最后李安全得到的"北京榜样年度人物"荣誉，更代表了这座城市对他的肯定，这也代表了国家、社会对劳动和劳动者的肯定。

这部作品是影视剧创作"北京模式"又一次成功的实践。这部作品的成功与管理部门的主动引导、积极扶持是分不开的，鼓励创新，推动精品创作，引领创作者面向生活、扎根人民，这部作品从创意到制作、宣发的每一个环节都凝聚了北京广播电视局同志的心血和付出。如果说《毛驴上树》是网络影视视听领域创作主旋律作品的开拓之作，那么《中国飞侠》就可以说是网络影视剧现实主义深化的积极尝试。虽然这部作品在主题开掘、艺术呈

现上还有一些可以做得更加完善的地方，但是它所体现的以人民为中心的创作方向是值得充分肯定的，在网络影视剧创作中具有标杆意义。

《毛驴上树》带动了一大批精准扶贫题材网络影视剧创作，我们有理由相信，在一个更长的时间段里，《中国飞侠》会引领产生更多优秀的现实主义作品，沿着这条道路走下去，网络影视剧创作的道路会越走越宽。

《流金岁月》：一部不忠实于原著的成功之作

2020年年末，央视播出的两部电视剧引发观众的强烈关注，一部是《装台》，另一部是《流金岁月》。表面看来，两部作品似乎毫无关联，但从文学作品改编的角度来说，两部作品又具有一种可比性：《装台》是一部高度忠实于原著，既达到形似又达到神似的作品；而《流金岁月》只是选取了原著的结构框架和基本人设，对于社会背景、人物关系和思想内涵都做了比较大的改变，与原著只有局部的形似，根本谈不上神似，但它的成功恰恰就在这里。

亦舒的《流金岁月》描写的是商业、世俗的香港社会，人物的举手投足之中，无不透露出灯红酒绿、衣香鬓影背后的孤寂。亦舒在骨子里是不相信爱情的，她认为女性独立的先决条件是超越金钱与爱情。电视剧保留了这部分内容，从要幸福还是要体面、是坐宝马车还是坐自行车写起，但没有停留在这个层面上。主创把故事移植到改革开放之后的上海，准确地捕捉到当下青年的精神状态，更多地表现了人物的积极追求，以及社会生活变化对人物的深刻影响，从而把作品的主题思想深化为奋斗、成长和坚守。这里有对理想的坚守，比如叶谨言和王永正；有对爱情的坚守，比如蒋南孙；也有对人

生信念的坚守，比如朱锁锁，令人感兴趣的是，朱锁锁对人生信念的坚守，是通过她表面上的背叛行为来完成的。

在价值取向上，电视剧淡化了原著中人的无力和无奈，更多地表现了人与人之间的温情、真诚，蒋南孙和朱锁锁相互扶持，各自成长。这种友谊中贯穿了强烈的进取精神，蒋南孙、朱锁锁的奋斗经历成为这个时代年轻人成长的缩影。朱锁锁被生活抛弃了，蒋南孙对她却不抛弃；蒋南孙遭遇生活变故，朱锁锁成为她人生谷底时强有力的支撑。两人的友谊不仅是彼此之间人生的相互依存和分享，而且是一种带有强烈情感的介入，不允许生活伤害自己的好友。虽然这种情感关系带有某种理想化色彩，但这种彼此的温暖让年轻一代产生强烈的代入感。

电视剧改编最为成功的是朱锁锁这个形象，她的精神世界比原著更丰满、更有层次。朱锁锁活出了真我，但她在人生的各个阶段，又都离不开各种小心思、小算盘。不管原著还是电视剧，两者都描写了朱锁锁的欲望，写了她的利己主义，但电视剧并没有止步于欲望的呈现，而是真实表现了人物从利己到利他的转变，从欲望开始，最后升华为救赎。在电视剧中，朱锁锁对金钱的追求，除因为从小寄人篱下对家的渴望之外，还有一个积极的现实原因，就是帮助蒋家、帮助自己的好友，这个帮助是有心理基础的，不管是出于她和蒋南孙的关系，还是她陷入困境时蒋家人向她伸出援救之手，她都有理由这么做。电视剧通过朱锁锁这个人物表现了人性的复杂，也表现了人性的善良，成功地把一个小三上位不成另嫁豪门的故事改写成了奋斗与成长的励志故事。电视剧改编的另一个突出成就，是对朱锁锁与叶谨言关系的描绘，把原著当中的情人关系变成知己的关系。应该说，叶谨言的确喜欢朱锁锁，朱锁锁身上那种敢于出格的气质，对于叶谨言来说是难以抗拒的，同时叶谨言身上那种成熟男性的自信和豁达，对朱锁锁也是有吸引力的，作品在对两人关系的表现上健康、自然而富于理性，发乎情而止乎礼义。剧中有两个非常有意味的细节：一个是朱锁锁深夜来到叶谨言身边，大胆地问他"你是不是喜欢我"，叶谨言反问她"是哪种喜欢"。这里，一切尽在不言之中。

另一个是朱锁锁顶撞谢嘉茵、斥责赵玛琳那场戏。她拿过酒瓶的一瞬间，不经意地看见了叶谨言，一下子镇定下来，这时出现在屏幕上的叶谨言只有半个身子、半张脸，但他淡定的目光对于朱锁锁来说是具有震撼力的。整部剧对两人情感关系的表现含蓄而有味道。相比较而言，蒋南孙的形象更接近于原著，在调性上显得比较单一，她的魅力也减少了几分。

小说《流金岁月》的人物关系非常紧密，这也给改编带来了很大的难度。应该说，电视剧对人物关系的设计总体上是成功的，但也有一点遗憾，就是还没有脱离"爱情+商战"的模式，在人物关系上、人物走向上设计感过强，比如让蒋南孙和王永正这一对恋人成为商战的对手，当砝码不够重时再把小姨戴茜加进来，爱情与商战的糅合偏于类型化，过于规整，而且没有真正推向极致，缺乏商战应有的紧张感、压迫感，还缺少一点人性的真实和生活的残酷。

文学作品的改编应当忠实于原著，这似乎是一条理论上的不刊之论。然而，《流金岁月》的成功带给我们一条重要的启示：文学改编不一定要忠实于原著，在原著基础上大胆重构，甚至主动改变原著的思想蕴含，重新构建一个完整、和谐的艺术世界，同样可以产生优秀作品。

《觉醒年代》：一个时代的精神史诗

在重大革命历史题材电视剧中，《觉醒年代》是一部颇具创新意义的作品。它传神地渲染出百年前风云激荡的时代氛围，真实地再现了一代仁人志士指点江山的豪迈气概，形象地诠释了中国选择社会主义道路的根本原因，深刻地揭示了从新文化运动到中国共产党成立的历史必然。不过，这部作品最突出的成就，还在于创作者敢于把笔触向历史的纵深处，准确地把握历史的节拍和旋律，真正刻写出那个时代的灵魂。

《觉醒年代》称得上一部思想的戏剧。它所刻画的人群是中国现代史上举足轻重的思想家、社会活动家，主要场景北京大学是各种思潮交汇的中心和各派力量争夺的精神制高点。这种特殊性决定了作品独有的认识价值。创作者用了三组关系来表现启蒙时期思想的演进：一个是陈独秀、李大钊与胡适的关系，一个是陈独秀、李大钊与青年一代的关系，还有一个是陈独秀、李大钊与同时代知识分子、工人的关系。用不同视角交叉叙事，匠心独具地梳理出一本杂志、一所大学、一个时代和"社会主义绝不会欺骗中国"这一信念之间的精神脉络。作品不以情节的密度取胜，而以思想的深度取胜。思想的力量来自表达上的直接性，不是靠外在的冲突，而是靠思想碰撞形成强烈的戏剧张力。于

是，在这种特殊情境下，思想本身就成为一种鲜活的生命体验。

　　这不等于说创作者不重视人物塑造，相反，《觉醒年代》以陈独秀、李大钊为核心，塑造了一群在民族危亡之际挺身而出，为挽救国家命运奋不顾身的先进分子形象，谱写了一部革命先驱者的成长史。时代造就了陈独秀、李大钊，陈独秀、李大钊也造就了一个时代。从创办《新青年》到南陈北李相约建党，先驱者走过的是一条艰辛的探索之路，他们为苦难与焦虑中的祖国立下一个个清晰的精神坐标。而且，创作者把两代人之间思想火炬的传递贯穿于全部情节之中，令人信服地写出毛泽东、周恩来所代表的青年一代为何选择马克思主义。陈独秀父子之间的感情是剧中的一条重要线索。表面看来，陈独秀对儿子的态度严苛到了不近人情的程度，但这份感情之所以特别沉重，是因为其中包含了一位革命家对整个青年一代的期许。直到延年亲手为陈独秀端上一份黄牛蹄时，他才真正理解了自己的父亲。黄浦江码头，陈独秀送别即将赴法国勤工俭学的延年、乔年，眼前恍然出现多年后乔年戴着手铐脚镣，蹒跚而坚定地走向刑场的镜头。陈独秀淡定的目光里有期待，有信赖，也有一点留恋，此时，延年回眸粲然一笑，父亲想要冲过去，但终于忍住，默默擦去眼中的泪水。这是父子间情感的交融，更是两个革命者心灵的辉映。此处，现实时空与想象时空相遇，产生了动人心魄的力量。

　　同时，《觉醒年代》也是一部现代知识分子的心灵史。在此之前，还没有哪一部电视剧如此酣畅淋漓地书写现代知识分子的风采与风骨，如此细致入微地描摹党的早期领导人丰富的精神世界。与李大钊的热诚、坦荡相比，陈独秀的内心更为细腻、复杂。他有从容洒脱的一面，也有傲岸不羁的一面，个性鲜明而又充满了矛盾，但这种性格的内在矛盾恰恰是他人格魅力的来源。他在学生打出的"陈独秀滚出北大"横幅下泰然走过，在狱中向吴炳湘赠诗后，幽默地用拇指蘸墨按下手印，大量生动的细节让一个革命家的情怀和风度跃然荧屏。陈独秀说："我们青年立志出了研究室就入监狱，出了监狱就入研究室，这才是人生最高尚优美

的生活。"离开监狱前，陈独秀放飞了女儿送来陪伴他的白鸽。白鸽是精神自由的象征，而陈独秀超越常人之处在于，监狱的囚禁反而给他带来精神的解放。陈独秀和李大钊都有着义无反顾、视死如归的勇气和以天下为己任的情怀，都有着知识分子独具的英雄精神，但两人的区别也非常明显：李大钊坚信自己找到了中国的最终出路，而陈独秀穷其一生都在为时代寻找答案，他的思想本身就包含了那个时代无法解决的问题。

从更广泛的意义来说，《觉醒年代》还是一部中国文化精神的蜕变史。中国文化精神是陈独秀、李大钊思想的底色，也是他们救国救民之路的根基，在这个意义上，思想启蒙运动可以说是一次文化精神的更新。这一代知识分子深受中国传统文化熏陶，又接受了西方先进的科学、民主思想，他们以改造文学为出发点，在旧文化的废墟上，重新树立起中国文化精神的旗帜。他们来自传统，在对传统文化的扬弃中，让传统文化焕发出更加动人的魅力。值得称道的是，《觉醒年代》还用知识分子群像的塑造为世人留下了一幅色彩斑斓的历史图景，从另一个层面丰富了主题思想。它摒弃了过去单纯以是非善恶评判新旧两派知识分子的观点，着力呈现民国大师的学识、品性和神采。在文化精神的范畴里，陈独秀、李大钊代表的是道义，蔡元培、汪大燮代表的是气节，章士钊、辜鸿铭代表的则是良知。陈独秀、李大钊和胡适走上不同的人生道路，但"道不同，情意在"，在内心深处，他们仍是高山流水的知己。如果说作品有什么不足的话，就是其所塑造的鲁迅，在对社会人生的思考方面还欠缺一点深刻和冷峻，同样，对于章士钊思想的复杂性，揭示得还不够充分。

作品中反复出现北大红楼的意象。红楼是那个时代精神的灯塔。没有蔡元培"思想自由，兼容并包"的办学方针，没有在真理面前人人平等的学术氛围，北大就不可能成为马克思主义在中国传播的源头。知识分子要有精神、有节操，这无论是对陈独秀、李大钊所处的时代，还是对我们今天所处的时代，都同等重要。创作者这种自觉的现实观照，正是史德之所存、诗心之所在。

《经山历海》：把生活的逻辑还给生活

　　从长篇小说《经山海》到电视剧《经山历海》，改编中一个最重要的变化是女主人公吴小嵩的初始人设。在原著中，吴小嵩任职楷坡镇是为了逃离家暴，走出不幸的婚姻；而在电视剧中，吴小嵩放弃清闲的工作，抛下幸福的家庭，是因为厌倦了那种一眼望不到头的生活。从创作的角度，两者并无优劣之分，目的都是表现人物改变现状的动机，但由于出发点不同，其中蕴含的意义也就有了变化。原小说为主人公的成长提供了一个富于戏剧性的开端，电视剧的开头看似削弱了戏剧性，实则让人物的选择更具有主动性，从而强化了叙事动力。这是理解电视剧《经山历海》艺术特色的一个关键。

　　《经山历海》的戏剧内核是理想与现实的冲突，这在主人公身上得到鲜明的体现。吴小嵩放弃安逸的生活追求理想，追求属于内心的东西，表面看来有些冲动，但从人物的背景来看，是有着充分的心理依据的。她大胆突破自己，果断寻找新的生活方向，寻找一片可以真正让心灵舒展的天地，也是符合这个时代青年人的特点的。当理想与现实发生冲突的时候，主创坚决不让人物迁就现实，而是让人物努力改变现实。比如剧中写到镇政府党支部的民主生活会，干部们积极开展批评和自我批评，虽然嘴上说的是缺点，但其

实就是变着花样表扬书记和镇长。意见提了，领导也都表示虚心接受了，轮到吴小蒿发言，她本可以顺着大家的话一路表扬下去，结果，她不但直言大家在讲假话，而且质问为什么要讲假话。拒绝精心包装的假话，明知要得罪人还是要说，坚持理想，拒绝妥协，成为这个人物鲜明的特征。

实事求是地说，《经山历海》中主人公对于理想的追求，是以一种多少有些理想化的方式呈现出来的。一般来说，当代农村题材电视剧中，理想化的人物通常会显得虚假，但这部作品偏偏敢于反其道而行之，这是因为作品有着坚实的生活基础。作品的情节主线是主人公突破现实束缚来实现价值追求，因此，恰如其分的理想化色彩有助于表现主人公率真、张扬的性格，服务于个性描绘的理想化起到了更好地凸显生活本质的作用，如果完全跟在生活后面亦步亦趋，反而会模糊主人公的形象。

理想化人物的落地，有赖于生动鲜活的细节。吴小蒿请石屋村书记刘贤达在镇政府食堂吃饭，本来这是一顿简单得不能再简单的饭，却让刘贤达吃得流下泪水。他当了那么多年村书记，还是头一回在镇政府的食堂吃饭。这样的细节非常有震撼力，从中可以看出主创对生活的独到发现。

主创对生活的独到发现也体现在作品的叙事结构之中。这部作品描写了大量事件，如整体搬迁、土地置换、建物流园、建海洋牧场、新冠肺炎疫情等，所表现的生活面可谓广阔。从叙事的角度来说，事件过多矛盾就不容易集中，如果把这些事件加以整合，让矛盾冲突集中在几个点上，戏剧性会更加突出。但主创似乎并不特别在意事件之间的因果链条，而让事件以连锁反应的方式展开，主人公走到哪里就写到哪里，这种看似松散的结构显示出主创对把控情节走向的自信。因为现实生活中基层干部的生活就是由大量琐碎事件组成的，带有生活本身随意性的情节走向更能体现生活的真实。作品用吴小蒿的日常工作把石屋村、安澜村、平湖村三个地貌不同、贫富差距悬殊的村子串联起来，描写其在乡村振兴道路上殊途同归，由此辐射向更为广阔的生活，这样的写法更能从整体上反映农村社会生活的深刻变化。往往越是简单的形式就越能表现生活的复杂性。按照生活本身的逻辑来结构故事，是

这部作品的一个特点，体现出主创艺术技巧的高超之处。

追求生活化还是追求戏剧化，不仅是一种风格上的选择，而且是艺术家对生活不同认识的结果。电视剧《经山历海》的选择是让故事回归生活的质朴和本真。它所书写的生活内容无疑是经过精心剪裁的，但呈现出来的是生活的自然形态，有着生活天然的新鲜感和粗糙感，也不排斥生活中的污渍与划痕。正是由于摒弃了各种创作的套路，靠生活本身的戏剧性来打动观众，所以这部作品才会产生直抵人心的艺术效果。它不仅为乡村振兴事业提供了美好的愿景，而且为农村题材电视剧创作提供了很多经验。

《陪你一起长大》：聚焦女性的成长

从根本上来说，《陪你一起长大》不是一部教育题材电视剧，而是一部女性题材电视剧，它从儿童教育这样一个独特的角度切入，辐射向更为广阔的社会生活。它聚焦的是女性的成长，通过几个女性对待孩子教育问题的不同态度，以及由于孩子的教育问题引发家庭和情感关系的变化，来描写现代女性的生活状态、对人生价值的追求、对精神家园的追寻。

女性自我意识的觉醒、对自身价值的追求是时代发展的结果。现在社会上有点阴盛阳衰，不仅体现在智能方面，女孩学习成绩普遍比男孩好；还体现在体育方面，女子三大球会师东京奥运会，男足、男篮只有在"吐槽大会"上相互诋毁的份儿。这部剧恰切地反映了当代女性社会地位和生活状态的变化，以及每个人如何找到自己的人生价值，具有积极的社会现实意义。

从情感焦虑到理性回归，这是作品的一条重要线索，作品用女主人公心态的变化折射出社会心理的逐渐成熟。同类题材的作品，往往习惯于用贩卖焦虑的方法来吸引观众。创作者一面批判焦虑，一面贩卖焦虑。这部作品虽然也描写了为孩子升学遭遇的种种困境和焦虑，但没有刻意去贩卖焦虑，而是真实地还原了生活的基本样貌和氛围，积极回应社会关切。女强人苏醒

接连遭受打击，被生活搞得焦头烂额之后重新认识自己；林芸芸完美形象破灭，转而追求独立人格，找回了自己的尊严，这些内容都具有社会现实意义。主人公与社会、与他人、与自我的冲突，不同教育理念之间的冲突，背后其实都是价值观的问题。需要指出的是，剧中关于孩子不能输在起跑线上的争论其实没有太大必要，最根本的还是回归我们民族的教育理念，孔夫子的教育思想，最核心的就是两条：一条是有教无类，另一条是因材施教。

从情感危机到人格独立，用女性成长反映时代的变化，是作品的另一条重要线索。剧中的四个女性呈现出一种互为镜像的对比关系。这部剧的落点，是让女性变得更加独立、坚强、勇敢，更加真诚地面对生活。几个家庭都存在不同程度的沟通障碍，看起来光鲜的令人羡慕的生活，其实背后一地鸡毛。有些地方处理得非常巧妙，特别是离了婚还住在同一屋檐下的夫妻，是非常具有中国特色的。这不仅是一个平衡家庭与事业关系的问题。在孩子的教育问题上，通常，父母总有一方是强势的，如果两个人都过于强势，这个家庭就很难维持。苏醒和奚彬、沈晓燕和李翔、蒋博和何景华、林芸芸和顾家伟都遭受情感危机，这里有原生家庭的影响，有生活的压力，在陪伴孩子的过程中他们重新认识情感，重建婚姻关系。剧中的这些女性最后都走出了自己的误区，这是个人的成长，也是社会心理的成熟。这部剧由此写出了社会转型期的痛苦和精神蜕变。

在叙事方面，这部剧总体来说中规中矩，当然，写法上也有一些可以提升的地方：一是它的烟火气有点欠缺。整体风格是写实的，家长来自不同背景、不同教育水平的社会阶层，其中有很有教养的人，但也应该有带点市井气息的人，然而，剧中的角色都是帅哥、美女，帅哥风度翩翩，美女妆容精致，看起来都很漂亮，但打磨得过于精细，缺少一种生活形态的丰富和粗糙，在一定程度上影响了作品的真实感。二是戏剧情境的设置上，家长之间的矛盾比较牵强，开始是为了上优质小学争夺，后面成了在幼儿园里的竞争，情节线索有断裂的感觉。主创始终没有把冲突推向极致，因此虽然写了很多事，但整体上感觉节奏比较慢，情节密度不够，如果给人物更大的压

力，对人物的选择找出足够的心理依据，他们的性格会表现得更加充分。三是大团圆的结局过于理想化，每个家庭最后都走向和谐，孩子们欢天喜地地上了新小学，这在现实生活中可能性不大。学校之间的差异是现实存在的，没有上成好小学肯定会有失落，如果换一种写法，让他们在认识了生活的真相之后依然热爱生活，可能会真实，更有意义。

乡村振兴背景下的多重成长叙事

——解读电视剧《温暖的味道》

《温暖的味道》是乡村振兴题材电视剧中一部有新意、有深意的作品,具有强烈的新鲜感,人物也好,故事也好,都让人耳目一新。作品将"绿水青山就是金山银山"的发展理念贯彻始终,把农村发展中的各种新思路、新元素用艺术的方式整合起来,坚持一切从人出发,从群众利益出发,在建设美丽乡村过程中,始终把人民群众作为核心竞争力,触及了农村发展中的一些深层次问题。

这部作品在创作上有一定难度,因为前面有《马向阳下乡记》这样题材相近的具有标志性的作品,要想超越它很难。但这部作品的主创另辟蹊径,从一个独特的视角出发,找到了一条符合自己的创新之路,从一个新的角度来塑造人物,传达了一种独特的生命体验。这个味道是生活的味道,也是生命的内涵。

每一部有生命力的作品都有自己独特的气质。这部作品的主创在人物塑造方面借鉴了类型剧的创作手法,而又把这种手法与现实主义精神结合起来,风格上是青春偶像,内核是现实主义的,因此它的外表是清新活泼的,内容又是深沉厚重的。这种气质体现在每一个人物的个性之中,人物个性与

时代精神的高度契合，通过不同人物的成长，多层次、多角度地体现出时代精神。

第一个层次是孙光明的成长。通过孙光明的成长道路来反映乡村振兴道路的艰难坎坷，以及他如何通过自己的大胆尝试，让这条路越走越宽。主创从一开始就把他放在强烈的挫败感当中，在调查清楚有毒蔬菜事件之后，代表村民主动向君子兰酒店管理人张子灏道歉，他在与张子灏的冲突中总是处于不利的地位。村民对他的苦心不领情、不理解，更让他感到困惑的是，村民在利益与道义之间总是选择利益，在短期利益和长久利益之间总是选择短期利益。孙光明的特点，一个是不服输，一个是总能够在危机中找到机遇，还有一个是善于理解，包括农民身上保守、落后和自私的东西，善于运用智慧解决问题。因此，最后在孙光明的引导下，村民选择了走一条绿色环保之路，打造原汁原味的乡村社区，让村子真正成为"看得见山，看得见水，看得见乡愁的好地方"。

第二个层次是张子灏的成长。主创没有把这个富二代标签化，他有自己的追求、自己的想法，也没有把他和孙光明的冲突归结为简单的善恶是非，孙光明要发展绿色经济，张子灏要发展现代农业，两人的观念不能简单地说谁对谁错，只是哪个更符合实际，哪个更有利于长远发展。而且，主创突出了他性格当中正面的东西，大胆、执着、有信心、有魄力，他对岳岚的感情是真诚的，他的爱情百折不挠，通过这些，让这个人物更加丰满，张子灏在对农村的体验中，明白了自己真正想要的生活是什么。他的成长，核心是理想与现实的冲突，在青年一代当中是具有典型意义的。

第三个层次是徐唯一的成长。作为一个草根网红，她身上有着相互矛盾的因素，既有年轻人不切实际的幻想，又有直白的物质追求，而且她毫不回避这种追求；她的性格率真、自然，与后石沟村复杂的环境有着巨大的反差，人物性格自身的矛盾和人物与环境的矛盾给人物带来了强烈的喜剧色彩，她总想帮忙，结果总是帮倒忙。她的成长是一个不断认识生活的过程，她学会了做菜，学会了敬业、忍耐、自律。她在成长过程中仍然保持本真，

她的成长并不是真正的成熟，但就是这种不成熟，让这个人物充满魅力。

第四个层次是刘海棠的成长。刘海棠是一个具有典型意义的形象，这类形象在以往的农村题材电视剧中还没有得到充分的表现。她是一个土生土长的农村干部，又接受了现代思想观念的洗礼，她有自私和目光短浅的一面，但在关键时刻能够站出来，从亲情和利益关系中脱颖而出，在复杂的矛盾冲突中能够站稳脚跟。这个人物的成长是一个摆脱自身弱点和农民局限性的过程，生动地勾勒出了新时代中国农民成长的轨迹。这个人物形象的成功体现了主创对农民生活状态的准确把握，也得益于演员吴越传神的表演。

成长不单是成熟，也不单是思想感情的转折变化，而是人全面发展的过程。上面这四个人物从不同层次上诠释了成长的内涵，而且把人物的成长与乡村的变化、与人民群众的获得感结合起来，从一个新颖的角度来写人的成长，从整体上写出了当代青年的精神世界，不是把人物的变化简单地归结为成长，而是写出了人物性格的丰富性和复杂性，写出了这种变化的内在原因，从而给乡村振兴题材电视剧创作提供了一个新的思路。

上下求索　救国救民

——简析电视剧《中流击水》

　　《中流击水》真实地表现了从五四之后到井冈山革命根据地建立这段历史，其中最重要的贡献是全景式地展现了第一次国共合作到大革命失败的历史进程，准确地把握了这段历史的精神。这段历史的核心是寻找救国救民的真理，寻找中国革命的道路，这一内容在很多作品当中都有表现，但《中流击水》这部剧的独到之处在于，它把焦点放在找到救国救民的真理之后怎么办，用形象的方式呈现马克思主义如何同中国革命具体实践相结合的过程，以及在复杂社会环境和严峻考验中共产党人对理想与信念的坚守，这个过程其实比寻找更为艰难，它的出发点和根本点，就是如剧中毛泽东所说的，要解决"为谁扛枪，为谁而战"的问题。

　　这部作品把对于重大历史进程的描绘与革命者个人的思想感情很好地结合起来。这里面巧妙地设置了两组父子关系：一组是陈独秀与陈延年的关系。在情节设计上不同于《觉醒年代》，比如让陈独秀在监狱里对陈延年说，青年人应该"出了研究室就进监狱，出了监狱就进研究室"，别有一番深意。另一组是孙中山与孙科的关系。陈独秀与陈延年虽然在思想上存在分歧，但精神内核是一致的。孙科外表奉行的是孙中山的思想，最后却与父亲

走上了不同的道路。对于这段历史和历史洪流中个人的命运与选择、理想与人伦，创作者有独到的理解。尤其对于蒋介石思想发展变化的表现是真实而深刻的，这是该部作品的一个亮点。另一个亮点是对李达形象的刻画，特别值得赞赏的是，在秋收起义、南昌起义、广州起义之后，巧妙地插入李达对革命事业、革命道路的思考，对个人的反思，用李达这样一个曾经脱党的革命家的自我解剖来表现对理想和信念的理解，看起来是闲笔，其实是真正的神来之笔。

在此基础上，这部作品实现了人物群像塑造与个性描绘比较圆满的统一。作品虽然人物众多、事件复杂，但因为选取毛泽东作为贯穿全剧的主线人物，作为那个时代的灵魂，所以能够让所有人物都从不同的侧面来体现时代精神。陈独秀的激进、独断、自负，毛泽东的沉着、冷静、机智、勇于担当，人物个性鲜明，具有典型意义，人物语言非常个性化。比如陈独秀对李大钊说，"知中国者唯你我也"，毛泽东对秋收起义部队说，要"交绿林朋友，当红色好汉"，还有朱德和张国焘对革命的不同理解，蒋介石在国共合作中的态度，都非常鲜明地体现了人物性格。演员选得也非常好，特别值得一提的是扮演王会悟的演员，外貌虽然有距离，但气质和神采跟那个时代是非常契合的。

运用准确而意蕴丰富的细节来塑造人物形象是这部作品的一个重要特点。比如毛泽东开头跑丢了鞋子，在同学给他的两双鞋子之间选择了布鞋，后面被反动派抓去，鞋子被拿走了，李大钊用老土布鞋做比喻，蒋介石到了孙中山那里，恭恭敬敬地给孙中山摆好鞋子，这些场景都表达了"穿什么鞋子走什么路"的隐喻，这个寓意是非常深刻的。还有北大学生在监狱门前朗诵李大钊写给陈独秀的诗，李大钊送陈独秀的路上，陈独秀要求驾马车；李大钊兴之所至演唱《定军山》，这些细节都是很有意味的。

就环境和细节的再现而言，这部剧历史感还不到位。比如开头毛泽东从北京站上车，周围一片荒郊野地。1919年，北京站在什么地方？正阳门瓮城的边上，是北京最繁华的地方。毛泽东鞋子掉了，光着脚跑上车，这个细

节很好，可是看看毛泽东穿的袜子，一看就是现代的，同学塞给他的皮鞋，也是现代的式样。比如李大钊一出场，字幕上介绍，"北京大学图书馆主任"，正确的说法是"北京大学图书部主任"。比如周恩来演讲的地方，地砖是现代的。邓颖超送给周恩来自己手工织的毛衣，但那个毛衣看起来多半是机器织的。比如朱毛会师之后，两人展望未来说的那番话，设计得相当出色，但他们说话的那个地方，像是现在的旅游景点，不像当年的环境。

《光荣与梦想》：再现民族命运与领袖心灵

　　一般来说，重大革命历史题材电视剧的创作大体上走的是两条路径：一条是以重大事件为核心来结构故事；另一条是以人物为核心来结构故事。从《光荣与梦想》的创作来看，主创努力想把两者结合起来，一方面完整地再现从建党到抗美援朝胜利波澜壮阔的历史进程，另一方面细腻描摹出毛泽东、周恩来等革命领袖的成长历程。它从伟人的个人情感切入、从个性化的视角透视国家民族的命运，因为一代伟人的成长正好是中华民族从内忧外患到屹立于世界民族之林的过程，可以说，这部作品既是中华民族的命运史，又是革命领袖的心灵史。

　　《光荣与梦想》在创作上有一个突出的特点，就是把对革命理想的追求、对共产主义信念的坚守，贯穿于主要人物关系之中，通过人物关系的发展变化来展开领袖人物追求革命理想的过程，比如毛泽东与周恩来的关系，就通过两人在珠江边上的谈话、在长江边的会面、抗美援朝战争胜利之后指点江山等一系列情节来表现。此外，毛泽东与杨开慧的关系、毛泽东与陈独秀的关系也都具有同样的作用。

　　主创善于抓住历史上具有决定意义的关键时刻，来表现历史的发展走

向。这部作品的创作难度是非常大的,在 40 集的篇幅里,历史上的重大事件、重要历史人物几乎没有遗漏,而且兼顾到一些对现代史具有特殊意义的人物,比如白求恩、斯特朗,但主创并没有平均用力,而是抓住了历史转折的关键节点,浓墨重彩地加以表现,比如南昌起义、粉碎张国焘分裂红军的阴谋、辽沈战役、渡江战役决策,因此虽然人物众多、事件纷繁,但其中历史的发展脉络是清晰的。主创在对于重大历史事件的描绘中,也有机地融入了一些带有揭秘性的细节,来丰富历史的蕴含,比如方志敏和黄维的关系,陈赓和宋希濂这对好友如何走上不同的道路,李德在红军面临分裂时采取的态度,还有李特如何带走大量红四方面军的战士等,让历史以更加丰富、多面的样貌呈现出来。

　　同时,主创特别善于运用意蕴丰富的细节来深化主题。八七会议之后,毛泽东为中国革命寻找出路,准备上山结交绿林朋友,临行之前,他朝楼上的陈独秀深深地鞠了一躬,这一躬既是对这个革命领路人的感谢,又是告别,预示着毛泽东从此走上新的道路。还有一个特别生动的细节,在抗美援朝战场上,还差一分钟战争就结束了,已经干掉 214 个敌人的桃芳端着步枪瞄准对面的美军士兵,手扣在扳机上,在最后一分钟放弃开枪,战争结束了,他在双方的欢呼声中泪流满面,这对一个老兵心态的捕捉非常准确,表现了善良、美好的人性,也表现了热爱和平的民族性格。

《人世间》：用日常生活的史诗性打动观众

与大量流行作品不同，电视剧《人世间》没有离奇、曲折的情节，没有炫人耳目的视觉影像，却给观众带来强烈的美学震撼。这是一部50年来普通人的奋斗史，也是一部50年来普通人的心灵史。它描写了生活中的苦难，却不靠苦情叙事撩人；描写了对美好生活的期许，却没有贩卖廉价的理想主义。它的全部魅力体现为一种叙事上的恰到好处。

作品中充溢着一种富于历史感的现实主义精神。在时代潮流的冲击下，周家三兄妹走上了不同的人生道路，从身不由己到自觉掌握自己的命运，透过他们的成长经历，作品真实地再现了从"文革"后期到当下的历史进程，从中折射出东北老工业基地在改革中的阵痛、蜕变和新生。"光字片"是一个极具隐喻意义的生活场景。狭窄而混乱的街道、逼仄的室内空间，都带来受到挤压的憋闷感。三兄妹在这里长大，他们的根在这里，对于善恶是非的认识源于这里。就是这个地方，催生出三兄妹和他们下一代对于改变命运的强烈渴望，包括周秉义身居高位后为老百姓办实事的动力。人与环境的互相渗透赋予作品情感的深度。值得称道的是，主创在表现普通人美好情操的同时，也没有回避他们的局限性。"光字片"的老街坊们在苦难中相濡以沫，

然而时代进步了,邻里之间的关系却由亲密走向疏离,见不得别人过好日子,激发出一些人卑劣的品性。这里,对生活复杂性的细致剖析赋予作品强烈的现实穿透力。

同时,这也是一种浸透着人文关怀的现实主义精神。主人公周秉昆是一个顶天立地的男子汉。他善良、正直,有时也会冲动,一生都没有做出什么惊天动地的事业,似乎他的人生使命就是过日子。但他敢于冲破世俗偏见,大胆追求爱情,面对命运的不断打击,伤痕累累依然保持着对生活的纯真,甚至监狱生活也没给他带来多少影响。世界在变,而他的内心始终保持不变,这种不向生活屈服的强韧就是一种普通人的生活信念。他的身上没有英雄光环,没有世俗意义上的成功,但最动人之处恰恰是这种平凡。这是普通人的生存勇气,是历尽沧桑之后的生命本色。他的身上蕴含着平民英雄主义的悲壮感。剧中有一句话非常值得玩味,"苦吗,嚼嚼咽吧"。读懂生活很难,谁读懂了,谁就是生活的强者。当然,主创也描写了他在感情经历中的动摇与彷徨,唯其如此,这个人物才可信、可爱。这部作品最了不起的成就,便在于塑造了这样一个完整、丰富、不可摧毁的精神世界。

显然,主创是在有意识地追求一种日常生活的史诗性。作品的影像风格平实、朴素,感情饱满,却不煽情、不刻意,不疾不徐,娓娓道来,依靠对生活细节、生活状态的精准捕捉,产生扣人心弦的力量。这种叙事的从容不迫显示出主创在艺术上的高度把控能力。比如周志刚去世,李素华把孩子们劝回屋里,独自一人为老伴守灵,第二天早晨孩子们醒来,发现母亲已经溘然长逝。再比如结尾处周秉昆夫妻二人的对话,平淡、随意中透露出深沉的生活况味。这些富于人性光芒的细节,透过现实关怀体现终极关怀,带来强烈的心灵冲击。整部作品呈现出一种高温淬火之后的宁静。因为宁静,所以厚重。

培根铸魂应是根本,化人通心方为正道。作为《人世间》的版权方和出品方,腾讯影业在小说出版初期,就获得了该作品长达八年的影视改编权,可谓独具慧眼。公司在创作中不急于求成,不急功近利,这种耐心本身是

对艺术规律的尊重，是作品成功的重要保证。在社会心态较为浮躁的今天，腾讯影业这样一家民营企业，能够坚持从作品的思想文化价值出发，把握时代脉搏，传达人民心声，通过生动可感的艺术形象塑造时代精神、民族精神，体现出高度的社会责任感。电视剧《人世间》以品质追求效益，不仅为观众提供了丰厚的精神滋养，而且为影视企业未来的发展起到了良好的示范作用。

《开端》：人性与世界的双重隐喻

网络剧《开端》讲述的是一个不同寻常的故事：大学生李诗情发现自己在一起突发的公共汽车爆炸后进入了时间循环，无论怎样努力都会回到原点，她想要救助善良的游戏架构师肖鹤云，结果把他也拉进了时间循环。两个年轻人经历了反复的挣扎、焦虑和绝望，最终找出真相，协助警方将犯罪分子绳之以法。

《开端》的编剧、导演具有强烈的创新意识。剧作结构非常独特，情节互相交错、穿插，无论故事本身，还是叙事方式，都带给观众强烈的新鲜感。然而，它真正的创新之处并不在于结构，也不在于运用了时间循环这个特殊桥段。同样，《开端》虽然采取了悬疑剧的形式，但不是把焦点放在侦破过程上，而是放在人物形象刻画上，它的出发点不是猎奇，而是让观众更加深入地理解人性。

包裹在"软科幻"的外壳之下，《开端》的内核是凝重的、写实的，甚至可以说是传统的，严格遵守生活的逻辑，借助危机情境来展现人物弧光。两个在生活里毫无交集的年轻人，从互相对立，到互相理解，再到危急中互相扶持，直到被定为重大嫌疑犯，仍旧不放弃查找真相，最终走到一起。作

品描写了他们如何从恐惧、动摇、悔恨中走出，逐渐正视自己，共同经历了从自救到救赎的心路历程，也共同经历了人性的黑暗和美好，在高度浓缩的人生瞬间实现了道德情操的升华。李诗情用全部努力阻止犯罪，明知有生命危险还要再试一次；肖鹤云从热衷于暴力游戏、相信以恶制恶，到学会为别人考虑，虽然嘴上说不值得救那些人，但最后还是毅然冲上去。他们在关键时刻的抉择，迸发出强烈的人性光芒。

对于时间循环类作品来说，最重要的是找到一个恰当的逻辑起点，因为此类作品不追求模仿式地再现现实，而是通过时空关系的变形来重构现实。故事如同一个便携式宇宙，有自己的时空规则，一边摧毁，一边构建，一旦接近循环的边界就会触发新的危机。《开端》的成功就在于没有简单地从时空关系中寻找逻辑起点，而是把现实关怀作为真正的逻辑起点，用生动的细节赋予超现实结构强烈的生活质感，从小人物的困境出发，描写他们如何跌跌撞撞地实现对凡俗人生的超越。可以这样说，《开端》最打动人的地方是它所揭示的社会众生相。作品通过扑朔迷离的排查过程，探寻各色人等生活的角落，其中有给父母留下遗书要进入死循环的卢笛；有因肇事逃逸入狱遭到家人嫌弃，但仍然念念不忘给儿子送西瓜的马国强；有自己住车库，省吃俭用，拼命给女儿挣学费、生活费的老焦。这些边缘人物是一个个活生生的人，有自己的弱点和善良，有自己的追求和梦想，尽管卑微，却保持对生活的美好向往，不断地温暖着世界。卢笛被父母禁止收养流浪猫还在偷偷收养，老焦随身总是带着女儿的奖状。正是这些小人物对生活的热爱，让主人公的良心经受的压力越来越大，一步步坚定了主人公的追求——他们不仅要阻止爆炸案，还要让世界脱离自私和冷漠。不管有没有意识到，他们已经把"让世界变得更好"当成自己的责任。他们最终认识到的，与其说是案件的真相，不如说是生活的真相。这种富于人道主义的悲悯情怀，是《开端》超出其他同类作品的地方。

在某种意义上，我们也可以认为《开端》是一部意蕴丰富的心理剧。在15集的篇幅里，把一个人物从逃避到拯救的心理过程完整、真实地呈现出

来，是十分不容易的。编剧、导演找到了一个四两拨千斤的办法，由主人公李诗情的罪恶感入手，逐步挖掘人物内心世界的冲突，反复打破又反复建构人物的心理空间，每一次循环，不仅重新整合了生活经验的碎片，而且让主人公对命运的省思更进一步，经由不断打破自我形象，来构建人物内心世界的丰富性和多面性，最后达到一种治愈的体验。

编剧、导演选择45路公共汽车来展开故事，可谓匠心独运。这个具有公共性的空间与每个人相关，一方面折射出当下社会现实的不同色彩，另一方面隐喻着人类的共同命运。人类的共同命运存在于个体的选择之中。主人公通过自我牺牲完成救赎，于是，一个人的救赎成为整个世界的救赎。另外，时间循环这种结构方式对内容会产生强烈的制约作用。它本身带有强烈的宿命感，破除循环就是与命运对抗，成为生活的主宰。剧中，主人公也正是通过寻找对破除循环有决定意义的瞬间，来完成道德自我完善，这就给作品增添了一点哲理意味。如果说有什么遗憾的地方，那就是对凶手王兴德、陶映红夫妇内心世界的表现过于单一。虽然编剧、导演也注意到了这一点，让王兴德以好人的形象出现，在结尾形成逆转，但其间更多的是出于戏剧性的考虑，对于人的复杂性揭示得不够充分，没有真正揭示出反面人物报复社会的深层动机。

时间循环这种高度主观化的故事结构方式会带来新奇的观剧体验，但也容易成为创作者给自己设置的陷阱。事实上，相当一部分影视剧创作者过度关注循环的过程，热衷于如何让情节"烧脑"，结果在情节设计上过于刻意，出现了让内容迁就形式的情况。《开端》的可贵之处，就在于它没有被外在形式束缚，而巧妙利用形式本身的难度来拓展内容，为反映复杂多变的社会现实提供了一种新的可能性。

二、思考

IP 退热　回归原创

IP 是近年来视听艺术领域备受关注的现象，受到各方的追捧，在很长一段时间里，都具有创作风向标的意义，但在 2018 年，出乎所有人的意料，风向发生了戏剧性的逆转。

很多炙手可热的 IP 剧表现令人失望，非但没有成为"爆款"，反而在一片惨淡中颓然收场。电视台播出的剧目中，收视和口碑突出的，大多是优质原创作品，如《黄土高天》《最美的青春》《远方的家》《你迟到的许多年》《岁岁年年柿柿红》《正阳门下小女人》。在网络播出方面，《东方华尔街》《忽而今夏》意外走红，同样证明了观众对优质原创作品的青睐。从追逐 IP 到回归原创，是 2018 年视听艺术发展趋势中的重要转向。

这一转向是产业格局调整与视听艺术创作规律共振的结果。IP 是一种投资价值。今天的观众与过去的观众相比，重要的不是知识水准和审美趣味的变化，而是需求更加个性化，在娱乐方式的选择上更为主动。IP 的崛起适应了这种需要。随之而来的是，视听产业在市场化过程中积聚的能量迅速释放，反过来促进了 IP 的野蛮生长，在产业内部搅动泡沫，制造喧嚣，加剧恐慌。IP 热本质上是一场资本的狂欢。少数人抱着跑马圈地的心态，把囤

积IP当作竞争和扩张的手段，凭借资本的优势强行改变市场秩序。但是，仅仅依靠资本运作不可能真正占领行业的制高点，IP的集中涌现只是陡然增加了制作成本，因而，IP退热也就成为资本泡沫破裂的必然结果。从IP回归原创，就是回归常识，回归理性，回归市场秩序。

从IP回归原创是一种价值选择。表面看来，IP剧是由粉丝推动的，似乎与作品的精神内涵无关，但实际上，IP剧的价值取向在很大程度上受资本的左右，思想上常常流于浅表化和碎片化，常常用时尚感、重口味来掩饰物欲的膨胀和精神的空虚，使观众陷入价值困境。IP虽然有助于扩大影响力，但并不能提升作品的价值，一些IP剧取得成功，主要应当归功于艺术家的二度创作。从IP回归原创，就是回归现实，真正着眼于作品的内涵、情怀和质感，提供人民群众所需要的现实观照和人文关怀。

从IP回归原创也是一种美学选择。就目前而言，IP剧在题材上多局限于宫斗、玄幻、悬疑、言情，在艺术上多采用标签化、模式化的套路，容易给观众带来"审美疲劳"。更重要的是，来源于网络文学的IP普遍缺乏原创精神，模仿泛滥，甚至公然抄袭，貌似张扬个性，实则模糊个性。几年时间里，IP剧从光彩夺目到黯然失色，其中一个重要原因就是原创精神不足。不管IP热给产业发展带来的偏离有多大，最终还是要受艺术规律的制约，还是要回到创作本身。一部作品是否立得住、叫得响、传得开，还是要看艺术家能不能编织出引人入胜的故事，能不能挖掘出人性的深度，能不能创造出生机盎然的艺术形象。

从IP回归原创还是一种文化选择。对IP的热情在一定程度上反映了观众的个性化需求，但对IP的过度追逐又限制了观众的视野和需求，使人误以为观众只有此类需求，从而导致观众更为丰富和多样的需求得不到充分满足。的确，IP剧可以吸引数量可观的粉丝，但由于它本身所具有的圈层化的特点，过度依赖"90后"年轻人群，因而缺乏广泛的观众认同。而且，资本具有逐利的本性，往往只重流量，不重品质，不断膨胀的欲望扭曲了IP，把IP变成时髦的奢侈品，一方面夸大IP的作用，另一方面又在大量浪

费IP，严重破坏了文化生态环境。从IP回归原创，是对文化生态环境的一种主动修复，有助于培养更适合艺术品自然生长的土壤。

就长期发展来看，IP退热是一件好事。它让人们对IP的评价趋于客观、理性，在此基础上可以重新认识IP的意义。不可否认，IP仍然有着巨大的市场价值，《如懿传》《延禧攻略》这些作品，虽然其思想艺术质量难以高估，但IP在传播过程中的影响无论如何是不能低估的。正确利用IP，可以有效地加强作品的引导力、传播力。

视听艺术一体化是未来的发展趋势。未来的视听艺术作品应该面向所有媒体，是一种跨文本写作、跨媒体传播的"全媒体剧"。"全媒体剧"的核心特征是互动。这必然会带来作品与观众关系的深度调整，不仅要求叙事策略的优化，而且要求现实主义精神的拓展和深化。在这样的前景中，IP无疑会扮演难以替代的角色，它所体现的生产者和消费者的互动关系具有重要的潜在价值。

显然，IP的故事没有讲完，它还会继续讲下去。

2017年电视剧创作的成就、特点和问题

2017年是电视剧创作的一个拐点,既是电视剧创作的一个丰收之年,又是电视剧创作的一个回归之年。一方面,经历了前几年的过度市场化和商业化,电视剧重新走上了符合中国国情、具有中国特色的健康发展道路,这与前几年管理部门持续、有力的引导和规制是分不开的;另一方面,在党的十九大召开这个重要的时间节点,电视剧播出机构、制作机构和广大创作者都自觉地配合这个中心任务,形成了扎根生活、追求攀登创作高峰的创作氛围,产生了一大批思想性、艺术性、观赏性俱佳的优秀作品。创作上有如下特点:

第一,现实主义的深化和拓展。从创作理念来看,创作者对现实主义的理解更为灵活、开放,不再局限于真实性和典型性等传统文艺理论的范畴,坚持以冷静的现实主义精神直面社会问题,同时更加注重回应时代的需求,反映历史的发展和社会关系的变化。对辨识度、话题性和代入感的追求为创作者开辟了新的视角,为创作注入了新的活力。从题材来看,2017年的电视剧,特别是现实题材电视剧,视野更加开阔,触角伸向了一些以往没有表现过或很少表现的领域和行业。从思想内涵来看,2017年的现实题材电视

剧既注意反映重大社会关切，又注意反映与百姓切身利益密切相关的问题。如《人民的名义》正面描写反腐斗争，揭示腐败分子蜕变的原因；《鸡毛飞上天》不仅展现了普通百姓对幸福的追求，还展现了他们对人的价值和尊严的追求。从艺术手法来看，电视剧的表现手法更趋于多样化，类型的融合、风格的杂糅成为一种普遍现象，一些作品吸收了类型剧的创作方法，主动追求创作类型化的人物，也不回避话题的直接展现，比如《青恋》把农村题材与青春偶像剧的创作手法很好地结合起来，为观众带来新的审美体验。对于多样性、开放性与现代性的追求正在成为电视剧中现实主义的新趋势。比如《猎场》，创作者就是在努力寻找一种更有意味的讲述方式：既能表现人的生命追求，又能揭示对于人性的理解；既能感染观众，又能触动观众；既能产生娱乐，又能激发思考。

第二，历史正剧的回归。2017年，以《于成龙》《天下粮田》等作品为代表，出现了向历史正剧的强势回归，这些作品遵循正确的历史观，真实再现历史细节和氛围，大力弘扬民族精神，对于传播优秀传统文化起到了积极的作用。比如以《白鹿原》为代表的名著改编作品，忠实于原著的精神，又剔除了原著中不适合在电视屏幕上加以表现的成分，在原著的基础上进行了符合今天观众审美趣味的大胆创新，刻画了一批栩栩如生的人物，也深刻揭示出了文化如何塑造人的精神这样一个历史命题。同时，这一年也出现了一些别开生面的历史剧，积极探索表现手法的创新，站在今天的立场上，重新认识历史和历史人物、探析历史真相。这些与前几年戏说宫斗盛行、神鬼狐妖泛滥的局面形成了鲜明的对照。

第三，革命历史题材电视剧将时代意义赋予革命历史，既注重宏大叙事，又注重普通人的性格和情感描绘，从而取得了新的收获。相对于前两年纪念红军长征胜利和世界反法西斯战争胜利的重要时间节点，2017年的革命历史题材电视剧数量有所减少，但质量仍值得称道。比如全景式展现革命历史重大事件的《热血军旗》《秋收起义》，不是仅仅关注建军、秋收起义这些历史事件，而是深入探究历史事件背后的原因，给人思想上的启迪；比

如根据长篇小说《林海雪原》改编的同名电视剧，大胆展开艺术想象，在表现主人公精神力量的同时，也不忽视人性和人情，把思想性与传奇性很好地结合起来。特别值得一提的是《换了人间》这部作品，从一个更广阔的背景上，以更大的格局来表现从解放战争到新中国成立初期国共美苏三国四方的博弈，不仅描写了革命领袖的雄才大略，而且通过领袖与人民的关系，解释了中国共产党取得革命胜利的历史必然。

存在的问题有下述几个方面：

第一，革命历史题材电视剧，特别是重大革命历史题材电视剧缺乏史诗性的作品。2017年的革命历史题材电视剧大多描写革命历史的某个侧面或某个片段，而缺乏全景式、史诗性的作品，缺乏对于中国革命总体性的解读和把握，缺乏对史料新的开掘和理解，其认识价值有待提升，对于历史细节的某些呈现也存在着不够精确之处。

第二，现实题材作品存在着脱离生活的倾向。从生活的呈现方式来看，2017年的现实题材电视剧大多选取了一条精致化的路线，追求感情的细腻、画面的唯美、色彩的亮丽、环境的优雅、气氛的浪漫，但常常会脱离普通百姓的现实生活，缺乏生活质感，有时候，这种对精致的追求过于刻意，就成为一种缺陷，往往是对生活细节的描绘越是充分，与生活本质的偏离度就越大。

第三，过度追求偶像化和传奇性，这突出表现在古装剧和谍战剧上。一些创作者不顾历史真实，过度追求戏剧化效果，热衷于打造偶像，故事情节夸张、离奇，严重违反历史真实。有的古装剧，故事和服装是古代的，人物的思想感情却是现代的；有的谍战剧，片面夸大情报工作的重要性，把艰苦卓绝的革命斗争简化为充斥着风花雪月的谍战传奇，这些都严重消解了历史的严肃性，也带来了创作上的同质化倾向。

第四，传播策略失当。一些制作机构和播出机构对于时代环境和媒介环境的变化缺乏清醒的认识，对于媒介融合的大趋势缺乏有效的应对策略。有的制作机构和播出机构在受众趣味迅速变化、多屏联动成为常态的情况下，

找不到行之有效的突围道路,消极懈怠,不思进取;有的制作机构和播出机构热衷于明星策略,不择手段地拼收视率,造成了"小鲜肉"①霸屏、制作成本飙升、市场扭曲的现象,这些都抑制了电视剧创作的活力,影响了电视剧创作的长期、良性发展。

①小鲜肉,网络用语中指把影视圈当成模特圈的年轻男性网红。

现实题材电视剧要抓住生活的痛点

作为当代生活的直观反映,现实题材电视剧是各种思想意识和文艺思潮的汇合点,也是时代精神的集中体现。现实题材电视剧应该坚持现实主义创作道路,这是一个基本共识,但对于如何把握现实主义精神,每个人的见解不尽相同。对于大多数观众来说,衡量一部作品是否属于现实主义,主要是看它与现实的相似程度。然而,艺术真实是一种相对真实,受创作者对生活的感知力、理解力和表达力制约。在这个意义上,如何书写现实比现实本身更为重要。

应该看到,现实主义不是一成不变的,而是随着时代发展而变化的,如果还用19世纪的观念要求今天的作品,无异于削足适履。毕竟,社会生活日趋多元化,现实主义也需要新的内涵、新的形态、新的手法。从近年现实题材电视剧的创作实践来看,艺术家们对现实主义的理解比以往更为灵活、开放,更加注重回应时代的需求,反映时代的进步和社会关系的变化。比如《人民的名义》从人性出发,真实而理性地反映了反腐败斗争的严峻性和复杂性;《鸡毛飞上天》以小见大,从小人物对美好生活的追求中折射出时代变革的大趋势;《情满四合院》由一个院子、几户人家的喜怒哀乐和酸甜苦

辣，写出了生活重压下普通百姓的美好情操；《最美的青春》洋溢着浓郁的青春气息，用历史化的诗意想象传达出一种崇高的精神力量。显而易见，话题性、辨识度和代入感已然成为现实题材电视剧的新追求，这为作品注入了活力，使得故事更加生动，也给现实主义的创作理念增添了新的维度。

在一个多变的文化环境中，求新求变自然会成为创作者首选的应对策略，但不管潮流和风尚如何变化，现实主义的精神内核应当始终如一，这就是对真实性的终极追求。不过，从近年的现实题材电视剧创作来看，的确有一些作品存在着脱离生活、背离现实主义精神的倾向。

过度理想化是一个值得注意的倾向。现实主义当然不排斥理想，现实主义作品如果缺乏理想的光华，就容易流于粗鄙和刻板，但理想应该融于生活之中，而不应该成为阻隔生活与艺术的鸿沟。过度理想化让形象失真，让生活失重。比如一些英模剧，为了突出英模的高尚，人为地贬低其他人物的价值观，制造英模与周围人物的对立，这就使得英模与社会环境脱节、崇高精神与日常生活脱节。还比如一些都市情感剧，热衷于展示生活的光鲜浮华，刻意追求画面的唯美、色彩的亮丽、环境的优雅、气氛的浪漫，明显偏离了生活的自然状态。应该说，追求精致本身没有错，但如果对精致的追求过于刻意，就成为一种精致的庸俗和缺陷，而物质的过分膨胀，最终必然会挤压人物的精神空间。在此类作品中，往往对生活细节的描绘越充分，对生活本质的偏离度就越大。相反，有些表面看来打磨得不那么精细的作品，因为表现了生活原有的粗糙质感，反而产生了很好的美学效果。

标签化是另一个值得注意的倾向。一些作品热衷于给故事、人物设置议程，以吸引观众的注意力，而不深入挖掘故事产生的原因、人物性格发展的逻辑。这些作品满足于蜻蜓点水式地反映生活的浮光掠影，用套路代替艺术，用话题代替深层次问题，看似个性鲜明，实则风格浮夸。这是一种新的公式化、概念化现象，其结果无助于观众理解生活，只会加深他们对生活的曲解和误解。

当然，现实主义不是跟在现实后面亦步亦趋。现实中总会有一些喧哗和

噪声，也会有一些难以把握甚至难以理解的东西，这就需要艺术家们敏锐地观察生活，睿智地分析生活，写出自己独特而深切的生命体验，从而深化现实主义精神。那么，现实题材电视剧究竟应该从哪些方面入手来深化现实主义精神呢？

首先，要勇于抓住生活中的痛点。观众真正喜欢的，是那些反映跟自己切身利益相关问题的作品。有没有积极介入生活的态度，检验着作品中现实主义的成色。现实题材电视剧只有真正发掘出那些老百姓感受最深的、在生活中难以解决的问题，并且站在时代的高度进行提炼，用艺术的方式加以呈现，才能恰切地把握住公众的兴奋点。回避苦难导致虚假，展览幸福迹近平庸，而能够深刻揭示人们面对苦难时向善向上的力量、追求幸福的艰难曲折过程，才是真正的现实主义。

其次，要善于发现生活中的盲点。一方面，要不断开拓新的题材领域，寻找那些别人没有表现过的东西。比如《马向阳下乡记》以一种富有生活意趣的方式，描写"第一书记"下乡给农村带来的变化；《猎场》通过猎头公司经理人充满戏剧性的职业生涯，表现人性的沉沦与复归；《归去来》描写留学的富二代、官二代如何从父母的罪恶中走出来，实现自己的人生价值。这些作品的触角都伸向一些以往没有表现过或很少表现的领域，给观众带来了强烈的新鲜感。另一方面，要从大家熟视无睹的题材、素材中发现新意、开掘价值。比如《初心》没有表现甘祖昌从将军到农民的落差，而着力表现人物与环境、人物生活与内心的高度统一，由此塑造了一个富有光彩的将军农民形象。同样以表现人物的性格魅力见长，《阳光下的法庭》描绘了一个温柔、知性的女法官，让一部严肃的法制题材作品充满人文关怀的温度。

再次，要敢于面对艺术上的难点。当前现实题材电视剧创作最大的难点，是如何用民族化的方式打造出具有独特个性和价值的作品，让这些作品走向世界，换句话说，就是让中国人关心的问题成为全世界人民都关心的问题，让中国人喜欢的作品成为全世界人民都喜欢的作品。其中最关键的一点，是如何将中华美学精神、中华审美风范与国际通行的表达方式结合起

来。宗白华先生曾概括说，中华美学有两种境界：一种是空灵之美，另一种是充实之美。这两种境界在电视剧中如何体现？如果艺术家表现的内容过于空灵，难以抓住观众又该怎么办？再有，中华美学讲究意境，而意境在电视剧中应该怎样表现？还有，中华美学讲究天人合一、含蓄蕴藉，而电视剧要追求戏剧冲突的极致化，怎样把这两种因素在作品中和谐地统一起来？这些课题不仅需要从理论上加以分析、概括，而且需要艺术家在实践中进行探索。

归根结底，现实主义不仅是一种美学理想，而且是一种人生态度。因为现实不完美，所以才需要现实主义。现实主义的价值立场，不仅体现为情境和人物的真实，而且应该体现为一种有意味的讲述方式：既能感染观众，又能触动观众；既能产生娱乐，又能激发思考；既能揭示价值和理念，又能展现多样化的生命状态。

全媒体剧的创新路径

所谓全媒体剧,指的是可以多种媒介形式播出的影视作品。以往的视听艺术作品基本上是以载体划分的,是为特定媒介播映制作的,但全媒体剧没有特定的媒介指向。全媒体剧的"全",指的不是涵盖全部媒介形式,而是其媒介特性的全方位整合。当人们使用"全媒体"这个概念时,它具有两个方面的含义:一个是它的开放性,另一个是它的融合性。

全媒体剧是媒介融合背景下以互联网为依托的视听艺术形式的升级和更新。网络剧、网络电影的出现打破了以往传播载体的单一性,"台网同步"和"先网后台"成为主流的播出方式。互联网和电视台从过去简单的平台之争走向内容和服务的竞争。电视台不断推出新作品,而互联网不断推出新模式。互联网思维正在改变已往影视剧的叙事模式,甚至开始影响人们表达对世界认知的方式。互联网给影视剧带来的深刻变化主要体现在三个方面:

首先,思维之变。传统媒体与互联网竞争的实质,是传统媒体的强化凝聚力与互联网的去中心化之间的冲突。互联网带来了巨大的不确定性,也带来了更多的可能性。互联网时代的特征是短暂、偶然、转瞬即逝。碎片化解构理性,平面化取消深度,游戏化消解价值。这只是问题的表面。互联网最

根本的特征是它的矛盾性：肯定中持有怀疑，赞扬中包含戏谑，狂欢中沉浸悲哀，肤浅中缠绕深刻。这种矛盾性也必然会反映到全媒体剧的创作之中，严肃内容的轻喜剧化和艺术风格的混搭是其主要表现形式。

其次，格局之变。以往影视剧产业的调整和发展是通过行业内部的重新布局、重新组合来完成的，但互联网的出现彻底颠覆了这种格局。它带来产业链、产业模式和生产机制的改变，换句话说，互联网带来的是游戏规则的根本改变。互联网在技术、产业、资本、思维方式方面具有明显的优势，互联网的开放性对于受众有着强烈的吸引力。微博、微信、网络剧、网络电影、短视频取代了传统的影视剧，成为话题的中心，从而降低了人们对传统影视剧的关注程度。就电视剧而言，互联网改变了电视剧生产的产业链。IP通过特有的价值发现形式，把原创性提高到一个空前重要的位置。以BAT为代表的互联网巨头占领制高点，布局网络文学，影视公司在产业链中的地位随之发生了变化。基于IP的全产业链已经形成，从版权交易到影视剧的制作发行，再到游戏、电商、实景娱乐、玩具销售、艺人经纪、粉丝经济等衍生品的开发。互联网对影视剧创作最直接的影响，是艺术上边界的渐趋模糊。艺术形式之间的边界模糊了，创作者和生产者的界限也模糊了。

再次，作品与观众关系之变。从电视机到计算机、手机，从横屏到竖屏，从全家一起看到独自看，从集中观看到随时观看，观赏方式的改变悄然影响着观赏者的心理和娱乐需求。现在的受众与过去的受众相比，最重要的不是知识水准和审美趣味的变化，而是需求更为多元化，在娱乐方式的选择上更具有主动性。受众既是消费者，又是生产者。互联网时代，创作者成为内容提供者，观众成为文化产品消费者，作品的观赏性审美成为参与性审美，这些变化都强化了观众的主体性，使观众在影视剧消费市场上拥有更大的话语权。

互联网的发展把影视剧产业强行推向风口，这是一个难得的历史机遇。影视剧想要生存、发展，必须主动迎接挑战，打破困局，找到转型升级的途

径，探索互联网语境下影视剧的新形态、新理念、新体验。全媒体剧为这个转型升级提供了一个从渠道到内容的整体优化方案。未来全媒体剧创新的路径可能主要围绕着三个方向展开。

第一，以个性化需求为目标的创作理念。目前的影视剧，特别是互联网影视剧的创作主要采取圈层化的策略来吸引观众，以获取更高的流量。圈层化实际上是个性需求与群体归属感之间的一种妥协。全媒体剧是反圈层化和高度个性化的，它的目标是弥合大众与小众、通俗与高雅、商业性与艺术性之间的鸿沟，这必然会要求创作者采取新的叙事方式，甚至新的美学原则。例如科幻剧《世界末日前的最后一个夜晚》讲述一个发生在未知年代神秘酒吧里的故事。某天夜晚，一个陌生人带着受伤者闯入酒吧，接着，有人突然死去。原来，人类都感染了一种来自外星的V病毒，外星的萨克逊游弋族想要借此消灭人类，酒吧里的人怀着各自的目的，寻找带着解药的混血人和能拯救世界的救世主。作品借助科幻悬疑剧的形式，在封闭空间里展开情节，用一个化解外星球生化灾难的故事、几个在灾难面前表现不同的人物，表现人类为拯救自己的努力，其中也融入了对人类生存的道德思考。

第二，以观众为中心的多层次互动。这种互动包含了生产者与消费者之间的互动、不同媒介载体之间的互动和不同艺术形式的互动几个层次。影视剧与游戏的互文性、故事的游戏化是这种互动的直接体现。互动的后果，是观众在创作中开始真正享有发言权。21世纪，观众的需求和趣味一直在左右着影视剧的生产，比如近年来电视剧创作的热点始终围绕着"80后"的生活和思想，从青春偶像剧到职场剧、情感剧、育儿剧等，都是如此。观众的主动参与影响创作，电视剧制作人对观众需求的判断，也从"得大妈者得天下"，转变到"得'90后'者得天下"。最近几年，互动剧开始在网上流行，虽然其思想、艺术还不够成熟，但从这种新形式的探索中，已经可以看出创作者对现实认知的变化。比如英国科幻悬疑剧《黑镜：潘达斯奈基》中，年轻程序员把奇幻小说改编成游戏，现实与虚拟世界难以区分，故事的线性因果关系被打断了，观众可以根据个人的认知和偏好选择情节如何发

展,观众的选择是主观的、随机的,但每一次选择都会影响故事的走向。再比如国产互动网络电影《唐廷传之陈塘恩仇》讲述了富商唐家遭受灭门惨案,多年后,大少爷唐廷回到故乡,寄居陈塘客栈。客栈里接连发生离奇的凶杀案,前来调查的警察克礼劝唐廷离开,唐廷却发现客栈老板金三爷手里拿着他当年送给恋人玥琪的信物,进而怀疑金太太就是玥琪。来客栈寻找玄石的天师子叶爱上唐廷,也劝唐廷离开,唐廷面临选择,而每个选择都会产生不同的结果,决定两人的感情是否会有完满的结局,后面的选择也逐渐揭示出,金三爷是唐家灭门案的凶手,而这一切都是他的奶妈暗中策划的。作品用互动的形式表现了多种选择下人生故事的不同结局,但没有一个是完满的。在全媒体剧中,消费者不再是被动接受,而是通过评论和分享介入创作中,真正成为接受美学意义上的创造者。

第三,以科技进步为动力的沉浸式体验。法国小说家福楼拜在写《包法利夫人》时曾感叹过,越往前进,艺术越要科学化,同时科学也要艺术化,两者从山麓分手,回头又在山顶汇合。现代技术领域的每一次创新与革命,都会极大地释放人类的想象力,给观众带来全新的冲击与体验。VR(虚拟现实)、AR(增强现实)、MR(混合现实)这些新技术在全媒体剧中的应用将会更为广泛、多样,这无疑会强化影视艺术的表现力,拓展影视艺术的表现领域,在增强真实感的同时,也让观众对真实的含义产生新的理解。科幻剧《无主之城》描写前警察罗燃在好友宁羽的陪同下,乘火车追踪犯罪嫌疑人江雪,不料,火车被引入境外的一座神秘空城。在这里,各种危机不断发生,挑战着人们的生存极限和道德底线,同行的伙伴之中,人性的各种丑恶也逐渐显现。出乎意料的是,罗燃与江雪在患难中成为知己,联手查出危机的源头是有人操纵江雪母亲设计的人工智能 II,在幸存者面临生死考验的关头,人性的善良战胜了邪恶。作品利用科幻的方式表现极端条件下的道德危机和情感变化,通过强烈的戏剧冲突表现人的复杂性,表达了对于人性美好、善良的信念,也表达了对于人工智能未来发展方向的思考。可见,科学技术进步不但为影视剧的创新提供更为灵动的工具和载体,而且提供大量

新颖的素材。科技领域的创新成果在构成艺术创新要素的同时，也成为艺术不断丰富和发展的驱动力。

综上所述，全媒体剧是对当前媒介格局深刻变化的一种积极响应。全媒体剧不是简单的跨屏传播，而是作品与现实、观众关系的深度调整，这种调整必然会带来人与现实关系的改变。全媒体剧的创新路径不仅意味着新的手段，也意味着新的前景。

偶像玄幻传奇还能走多远

——2018年暑期档电视剧述评

2018年暑期档电视剧的收视情况多少让人有点意外。面对暑期档的到来，湖南、浙江、江苏、上海、北京几家卫视和各大视频网站严阵以待，精心挑选人气IP，务使剧目契合青少年的口味，浙江卫视更将《扶摇》安排在6月中旬播出，意在抢占先机。与此不同，央视在剧目安排上似乎完全不受暑期档的影响，播出策略没有明显的差异。

结果却出乎意料。各大卫视和视频网站精挑细选的某些剧目收视低迷，流量明星难以积聚人气，网站上差评不断。无怪乎面对过低的收视率，《天盛长歌》的出品方公开声明，"坚持无论面对多么大的外部压力，将不以任何形式参与收视数据的买假造假、点击数据的买假造假"。相反，央视一套黄金时间播出的主旋律电视剧《岁岁年年柿柿红》《最美的青春》收视率却高居榜首，就连八套播出的情节剧《诚忠堂》等也取得了不俗的收视成绩。央视成为2018年暑期档电视剧的最大赢家。

这一切都显示出，电视剧市场正在发生着某种意味深长的变化。

现实剧开拓新的题材领域

现实题材一直占有电视剧播出的最大市场份额。往年的暑期档,其中的现实主义作品多半处于叫好不叫座的尴尬境地,但2018年有所不同,现实主义作品不仅赢得了广泛赞誉,而且在收视表现上十分抢眼。可以看出,观众的期待视野和审美趣味都已经悄然改变,而且这种改变正在对创作产生积极的影响。

《岁岁年年柿柿红》塑造了一个率真、乐观、坚韧、宽容的母亲形象,用生动的细节彰显普通劳动者的心灵之美,通过黄土地上一个普通妇女的命运反映改革开放以来乡村社会的变迁,以强烈的生活质感打动了观众。

《最美的青春》以富于时代感的艺术形式,生动地诠释了"艰苦创业、无私奉献"的塞罕坝精神。作品把历史感与浪漫主义情怀结合起来,用情节剧的叙事方式再现了三代塞罕坝人在荒漠中挥洒青春和汗水的奉献精神,也于其中凝聚了对人生价值、人与自然关系的思考。另外,人气明星恰到好处的运用,也极大地增添了作品的感染力和感召力。

《执行利剑》拓展了法治题材电视剧的表现领域。作品以法院女执行官与恶势力斗智斗勇为主线,描写主人公面对善与恶、情与法的冲突,一次次破解执行死局,最终将罪犯绳之以法的故事。虽然故事的某些细节有待推敲,但主人公的性格棱角分明、刚柔相济,给人留下深刻印象。

作为话题剧,《陪读妈妈》称得上一部诚意之作。作品聚焦小留学生家庭父母与子女的共同成长,将留学生活中的代际冲突和文化冲突表现得淋漓尽致。作品创作的初衷可能是看重这个题材的话题性,但由于内容与普通人的生活相距甚远,所引发的关注度相对不够。

谍战剧《面具》可谓别具一格。作品在人物设置方面比较独特,通过主人公在面具下的双重生活,写出了人物内心的挣扎和人性的复归。作品通过大量引人入胜的悬念,揭示了人物心灵世界的复杂性,对于谍战剧的叙事模

式也有所创新。

由此可见，现实主义作品对于广大观众，尤其是青年观众，仍然具有强大的吸引力。相反，如果只想吸引眼球，不顾生活真实，违反生活逻辑，作品就得不到观众的认可。《猎毒人》在口碑和收视两方面的惨败就是一个例子。

本来，打击贩毒是一个颇具吸引力的题材，但《猎毒人》不是从生活出发，而是从主观臆想出发，人为地编造离奇的情节，比如大毒枭的女儿先后爱上了兄弟俩，兄弟俩又都是中国警方的卧底，这样的情节就完全缺乏生活基础。除去大量从美剧移植而来的桥段，全剧剩下的就只有故弄玄虚了。

历史传奇剧开掘丰富人性

往年暑期档历史传奇剧多半围绕宫斗内容展开，但 2018 年出现了一些新的变化：创作者主动跳出宫斗的窠臼，从历史发展的角度探寻人性，作品的视野和格局也更加广阔。

《天盛长歌》描写虚构的天盛王朝的故事，虽然也表现了宫廷权谋斗争，但着眼点是通过爱情关系来写人物的命运，书写主人公的家国情怀。这部作品在精神气质和故事架构上与《琅琊榜》有某些相似，但在人物性格的描绘方面有独到之处。

表面看来，《延禧攻略》和《如懿传》都围绕着乾隆皇帝展开故事，是典型的宫斗剧，前者讲的是宫女凭借算计当上贵妃，后者讲的是妃子逆袭成为皇后，令人感觉像是同一个故事的两个不同版本。但细究之就会发现，《延禧攻略》虽色调淡雅，内容却十分俗艳，集宫斗剧中钩心斗角和争风吃醋之大成，明显有价值空心化的倾向。相比较而言，《如懿传》没有将注意力放在人性扭曲和情感异化上面，而着力描写主人公对爱情的追求和爱情的幻灭，对于宫斗剧中盛行皇权崇拜也流露出批判态度。这是它值得称道之处。

玄幻剧向现实靠拢

与前几年暑期档玄幻剧扎堆现象不同，2018年暑期档玄幻剧呈现出理性、健康发展的态势，数量明显减少，不再刻意追求IP和流量，而把主要精力放在品质的提升上面，内容也开始向现实生活靠拢。

《香蜜沉沉烬如霜》明显受到《花千骨》的影响，追求唯美的画风，让小女生在仙魔世界里实现生活中无法满足的爱情幻想。《武动乾坤》和《扶摇》都属于将武侠与玄幻相结合的英雄成长故事，前者具有比较强烈的励志色彩，后者则具有强烈的命运感。其共同之处在于：主人公都来自底层，历经磨难，最终完成英雄之旅，从故事中折射出当代青年渴望通过个人奋斗实现自我价值的梦想。

这些玄幻剧虽仍摆脱不掉以偶像为中心的创作方法，故事明显带有模式化的倾向，但它们都以人物成长为主线，以现实生活为基础，表现普通人的现实情感，生活在故事里面的不再是过去那些人的标本，而是活生生的人，从而切实改变了以往玄幻剧只有狂欢、没有救赎的现象。这是玄幻剧创作的一个可喜进步。

偶像剧创新乏力

偶像剧历来是各大卫视和视频网站暑期档的主打产品，但2018年，偶像剧正在失去观众。偶像不再是收视率和流量的保证，不仅没有出现播出平台和出品方期待的爆款，而且获得好评比以往更为困难。

《合伙人》是一段关于友情和爱情的遐想，但创作者对于所要表现的内容并不熟悉，对20世纪大学生活和互联网创业的描绘完全出于想象，作品缺乏生活基础，人物有较强的悬浮感。《一千零一夜》表现一个怯懦、自卑的女孩最终收获爱情的故事，从一个好的创意开始，最后却走上了"霸道总

裁"模式的老路，作品中充溢着甜腻的韩剧气息。

几部翻拍剧的市场表现也不尽人意。《爱情进化论》翻拍自我国台湾电视剧《我可能不会爱你》，讲述职场白领女性重新认识自己、完成自我蜕变的故事，可惜的是，原剧中的纯情完全沦为矫情。《流星花园》翻拍自我国台湾的同名电视剧，充斥着各种纠缠不清的虐恋。《甜蜜暴击》的剧情直接套用韩剧，好在作品具有强烈的励志色彩，也给偶像剧增添了些许阳刚之气。

偶像剧大多是流水线上的产品，热衷于跟风和翻拍，也还没有从对韩剧和我国台湾电视剧的模仿中摆脱出来。创作者对生活的理解非常肤浅，却对这种肤浅津津乐道；貌似礼赞青春，却缺乏青春的激情和光彩；貌似描写现实，实际上是简单粗暴地把现实模式化和程序化。

从创作方面来看，2018年暑期档的偶像剧、玄幻剧、传奇剧在品质方面有了不小的进步，在造型、影调、色彩等方面比较讲究，但在思想深度和艺术表现力上还有比较大的提升空间。创作者普遍缺乏创造的激情和艺术冒险的勇气，而一味地在政策和市场之间小心翼翼地寻找平衡点。于是，脱离现实、缺乏原创和过度偶像化就成为这些作品的主要问题。

从传播方面来看，由于卫视与视频网站播出的电视剧趋于同化，网台联播非但没有提升电视台的收视率，反而分流了一部分观众，而电视台在播出体系中话语权的降低，又造成收视率的进一步下跌。相反，由于观众具有较高的忠诚度，不易被网络分流，央视在2018年暑期档反而取得了亮丽的成绩。上述作品的成败得失也再一次证明，无论何时何地，坚持现实主义创作道路、坚持对艺术品质的追求、坚持差异化的传播策略，才是电视剧发展的正确方向。

2019 年视听艺术发展趋势探析

2019 年是 21 世纪以来国产电视剧、网络剧创作的一个重要拐点。经历了从 2018 年开始的视听艺术产业深度调整，国产电视剧、网络剧在 2019 年上半年蓄势待发、寻找突破方向，在 2019 年下半年逐渐走出低谷，借助新中国成立 70 周年的这一重要契机，迎来了一波优秀作品的集中爆发，视听艺术产业呈现出平稳向好的发展态势。

这是走出困境的一年。视听艺术产业摆脱了前所未有的困境。这个困境之"困"，不在于其困难程度，而在于萎缩与泡沫并存的复杂局面。对于管理者来说，"困"在于一方面要去除市场泡沫，另一方面要激发市场活力；对于平台来说，"困"在于一方面库存大量积压，另一方面又缺少适播作品；对于创作者来说，"困"在于一方面要面对资本和生存的压力，另一方面又要坚守社会责任和人文理想。打破困境，带来了产业链、产业模式、生产机制的改变，也带来了艺术生态的改变。

这也是转型升级的一年。全球化的外部扩张力量，碎片化的内部挤压力量同时产生作用，形成了一幅波澜壮阔而又纷繁复杂的媒介图景。产业调整带来了巨大的不确定性，也带来了更多的可能性。就平台而言，互联网和电

视台从简单的渠道之争走向内容和服务的竞争，而这种竞争的实质，就是传统媒体的强化凝聚力与互联网的去中心化之间的冲突。就观众而言，现在的观众与过去的观众相比，精神需求更加多元化，在娱乐方式的选择上更具有主动性，通过评论和分享介入创作，真正成为接受美学意义上的创造者。互联网视听艺术作品的快速发展带动电视剧的转型升级，而电视剧反过来又加速了互联网视听艺术作品升级。

复盘 2019 年的电视剧、网络剧的整体状况，我们会发现，对这一年创作趋势产生影响的关键因素来自三个方面。

第一，宏观经济形势。影视剧的发展周期与经济周期基本吻合，符合经济学上康德拉季耶夫周期和基钦周期的规律。过去的一年，经济下行压力加大，"脱虚向实"、去杠杆去库存的经济政策，使得视听艺术产业盈利空间收窄、广告收入减少、财务状况困难，倒逼视听艺术产业优化结构，淘汰无法适应新形势的平台和创作队伍。

第二，国家的媒体融合战略。2019 年，推动媒体融合向纵深发展已经成为一项国家层面的重要发展战略。媒体融合不再局限于传播渠道的拓展，而带来了媒体格局的深刻变化。媒体融合最根本的是内容的融合，从合作方式的简单相加走向内容的整合，要求视听艺术作品在内容上具有更加鲜明的特色，在传播上更加具有兼容性与亲和力，这也势必影响视听艺术产业的长远布局和发展。

第三，规制与扶持并重的管理机制。2018 年年末，管理部门提出"网上网下一把尺子"的审核标准，对于视听艺术产业提出更高的要求。2019 年，管理部门在导向管理、市场规范方面的措施更加科学、精准，宫斗剧、抗战剧、谍战剧、翻拍剧成为监管的重点。同时，管理框架也发生了深刻的变化，从过去单一的政府监管，转变为政府法规和行业标准的多层次规制。同时，管理部门加强重点题材的创作规划和跟踪指导，加大精品生产扶持力度，如中宣部委托中国电视艺术家协会组织的"重点现实题材电视剧剧本协调小组"、国家广播电视总局的"优秀电视剧剧本扶持引导项目""网络视听节目精品创作传播工

程"、北京市广播电视局的"广播电视网络视听发展基金",这些项目通过优秀作品的扶持,引导资源的优化配置和产业结构的调整,对2019年电视剧、网络剧的繁荣发展产生了积极而深远的影响。

在这样的宏观背景下,视听艺术的一体化成为2019年电视剧、网络剧最为鲜明的发展趋势。一些卓有成就的影视艺术家参与网络剧的创作,推动了网络剧思想艺术质量的普遍提升,电视剧、网络剧的艺术品质、制作水准差异渐趋缩小。大量民营公司投入主旋律电视剧创作,如华策影视投资《外交风云》,向黔进影视传媒有限公司、和光影视传媒有限公司投资《伟大的转折》,上象娱乐投资《特赦1959》,在为电视剧生产注入活力的同时,对自身的发展方向也做出调整。网络平台深度介入电视剧生产,成为2019年度视听艺术产业的突出亮点,如爱奇艺参与央视一套黄金时间播出的剧目《破冰行动》,在取得良好社会效益的同时,也收获了不俗的经济效益。国产电视剧、网络剧在价值取向上逐渐趋于一致,电视剧的表现手法更为丰富多样,网络剧则从野蛮生长走向有序发展。

从思想价值来看,2019年的电视剧、网络剧在题材上出现了明显的趋同现象。在电视剧方面,新中国成立70周年展播剧是2019年电视剧取得的最大成就。这类作品在题材上选取了中国革命、新中国建设、改革开放三个大的时期,历史阶段感鲜明,历史精神脉络清晰。这些作品立足现实、回溯历史、放眼未来,生动表现了中国共产党人追求民族解放的艰苦卓绝斗争和新中国成立70年来社会的深刻变化,用富有生气和质感的艺术形象构筑中国精神、中国价值、中国力量。《特赦1959》《外交风云》《伟大的转折》是其中具有代表性的三部作品。

《特赦1959》采取真实人物与虚构人物相结合的方式,站在时代和历史的高度重新审视新中国对战犯的思想改造过程,表现了中国共产党人坚定的自信和博大的胸怀。《外交风云》从独特的视角书写老一辈无产阶级革命家的丰功伟绩,通过世界舞台上的风云激荡表现了新中国能够屹立于世界民族之林的历史动因。《伟大的转折》选取遵义会议前后这样一个历史片段,

由一批共产党人群像、一场生死攸关的抉择，写出了一种伟大的精神、一种创造历史的力量。

同时，网络剧一改过去玄幻、穿越、言情、传奇剧占主要位置的倾向，出现了大量真实反映现实生活的作品，如网络反映精准扶贫的电影《毛驴上树》，历史正剧《大汉十三将之血战疏勒城》《辛弃疾1162》，在网络视听作品的价值引领方面具有标杆意义。主旋律成为电视剧创作的普遍追求，网络平台播出的作品向主流价值观靠拢。电视剧创作中革命历史题材具有显著优势，而网络剧方面，科幻剧、刑侦剧成就显著。

从表现手法看，现实主义手法在电视剧中继续保持绝对优势，同时在网络剧中开始占据一席之地。网络剧改变了以往靠"甜""宠""虐"吸引眼球的状况，在保持改变浪漫幻想手法的同时，注重追求健康的格调，开始向现实主义靠拢。比如2019年播出的历史剧《长安十二时辰》用大历史背景下小人物的人生际遇书写历史意识。这部戏的情节非常曲折，但真正动人的还是人性的流露，把人物放在两难选择中，不仅是戏剧情境，而且是人生选择。它跳出了宫廷权谋的窠臼，始终在关注底层百姓的生活，主人公所做的一切都是在捍卫人的尊严，普通百姓的尊严。当代的现实主义是一种富有人文精神的现实主义。

从传播方式看，跨文本写作和跨媒体传播成为视听艺术创作的新常态。过去的先台后网、先网后台的播出方式逐渐淡出，台网同播和网络独播成为主流的播出方式。相当一部分的作品采取在电视剧管理部门备案、审查，在网络播出的方式。这就使得电视剧、网络剧的边界进一步模糊，成为不是为电视或网络播出而制作，而是为所有视听媒体播出而制作的"全媒体剧"。"全媒体剧"的核心特征，一个是互动，另一个是体验。"全媒体剧"不是简单的跨屏传播，而是作品与观众关系的深度调整，这种调整必然会带来作品与现实关系的改变。这不但需要采取新的叙事策略，而且需要新的美学原则。

2019年视听艺术创作的深度调整也是一个难得的发展机遇。社会生活

在发展变化，人民对于艺术作品如何反映现实也有新的期待、新的愿景，除描绘国家建设的伟大成就之外，还要深刻揭示人民群众追求幸福的艰难曲折过程、面对苦难时向善向上的力量。

关于精准脱贫题材电视剧的思考

作为整个行业工作的重点，精准脱贫题材电视剧也是各方极力打造的亮点，作品数量众多，思想内涵丰富，覆盖的生活面广，涉及精准扶贫工作的方方面面，出现了一些既有口碑又有经济效益的佳作。

大量作品聚焦农村社会生活的变化，以现实主义的创作手法，真实再现了基层农村干部在脱贫攻坚工作中的不懈努力，同时也写出了生活发展变化对他们的影响。比如电视剧《枫叶红了》讲述扶贫干部韩立来到边远贫困山区巴图查干嘎查担任第一书记，经历了一系列挫折，终于将巴图查干嘎查带上了正轨，不仅使嘎查里全部贫困户脱贫，而且为陈达兴的战友洗清冤情，告慰了英烈在天之灵，还突破各方的阻力，与帮扶对象高娃收获了美好的爱情的故事。比如《温暖的土地》讲述闯荡四方的董大林在北京农科院进修后，怀揣梦想回到家乡，要干一番事业的故事。弟弟二林的媳妇利用土地流转政策敛财，导致土地破坏严重，终因资金短缺生意失败。大林为弟媳扛下巨额债务，深深感动了弟弟一家。他种植的粮食、蔬菜得到绿色食品认证，在绿色食品供应竞标中获胜，大林最终成为备受瞩目的农民企业家。这部作品表达了"绿水青山就是金山银山"的科学发展理念，折射出国家的乡村振兴战

略,这里,农民对土地的深厚感情深刻地影响了主人公的成长。

有的作品深入开掘生活本身的戏剧元素,将丰富的思想内涵融入生动的情节和人物情感之中,既注重生活化,又注重戏剧化,把这两种看似矛盾的因素很好地结合在一起。比如《一个都不能少》非常巧妙地把历史恩怨融入现实矛盾之中。再比如《最美的乡村》用中国农村特殊的社会结构和伦理关系来结构剧情,写出了中国农村的伦理关系,以及这种关系对于扶贫工作的影响。这种独特的伦理关系让扶贫工作变得更加复杂,但它是地域文化的一个有机组成部分,是中国农村凝聚力的来源,这部戏探讨了如何把落后伦理关系形成的阻力变成建设新农村的动力,通过地域文化要素实现作品差异化、个性化。许多艺术家自觉将思想蕴含融入故事情节中,注意故事逻辑的顺畅,把道理与人物的思想情感结合在一起,放在需要提炼思想内涵的关键点上,融理入情,让道理起到深化主题、升华情感的作用。

很多作品影像风格质朴,生活气息浓郁,注重追求原汁原味的生活细节,尽量让作品以一种自然的、充满生活本身魅力的方式呈现出来。比如《半路村长》讲述在北京当保安队长的郝士成为解决女儿的叛逆问题回乡,却意外当上了村主任的故事。郝士成利用自己的聪明才智和北漂十年积累的经验,解决了村里的贫困户问题,帮助村民组织合作社,成功将村里的农副产品和美食推广出去,改变了村民对他的看法。郝士成改造农村住房、医疗、环境、教育,开展旅游,带领村民走上奔小康的道路,自己也成了一名优秀的村主任和村支书。《万物生》讲述滇北三甲塘村的大批苹果被检测出农残超标,驻村扶贫工作队队长文雅琪顶住压力,说服干部和村民将苹果销毁,导致许多村民再次返贫的故事。文雅琪成立农业合作社,对苹果统一管理,将三甲塘打造成绿色无公害苹果基地,并挫败了开发商联合村主任开发度假别墅的计划,保护了三甲塘村绿水青山的自然生态,为乡村百姓创造希望和未来。这些作品写出了扶贫干部一心为民、甘于奉献、百折不挠的进取精神,写出了人民群众对土地的热爱、对美好生活的追求,也表达了人与自然和谐共生的现代生态观念,其中有不同观念的碰撞,也有青年人对爱情的

憧憬和向往。

当然不可否认，一些精准脱贫题材电视剧在思想艺术上缺乏创新，存在两个比较突出的问题：一个是同质化倾向严重，另一个是思想大于形象。因为是命题作文，主创就一味直奔主题，想着赶快把道理和盘托出，而不管观众是否接受。如何进一步提高精准脱贫题材电视剧的质量，可以从下面四个方面入手。

第一，打破目前过分注重精准扶贫手段的描写，关注农民的生存状态。电视剧创作者常常觉得农村题材难写，不是生活当中缺少生动的素材，而是缺少发现生动素材的眼睛，对已经掌握的素材开掘不深，没有充分打开想象的空间。

第二，从当前对于物质脱贫的集中描写，转向农民心灵的描绘。现在的很多剧，基本都集中在帮助村民寻找脱贫手段的描写上，这就造成了创作的模式化、同质化，虽然这里有养蜂的，有种水果的，有发展生态旅游的，看似手段不同，但核心的元素是一样的。解决的办法还是要进一步深入生活，把生活转化为艺术家独特的生命体验。例如我们一些到农村的人群，就落入如何帮助他们致富的窠臼，对于那些赶不上时代发展潮流、与时代潮流不合拍的人关注不够、开掘不深，没有写出他们之所以这样的深层次原因。

第三，不能孤立地写精准脱贫。精准脱贫只是农村生活的一个方面，而不是全部。要跳出扶贫写扶贫，写农民真正关心、难以解决的问题，写出农村生活的复杂性，不能总是写大团圆。比如大量劳动力进城打工，对精准脱贫有什么影响？大量男性进城务工，出现很多留守妇女，她们的感情问题怎么解决？写精准脱贫也不能孤立、封闭地写农村，而应该以整个国家、时代为背景来写农村，写出精准脱贫与社会生活方方面面的关系。

第四，创作上不能避重就轻，特别要警惕精准脱贫题材创作当中的泛娱乐化倾向。一写农村就是轻喜剧，在艺术形式的选择上过于偏狭，究其原因，是对农村生活的理解过于肤浅。比如，我们是不是可以写悲剧性人物？我们是不是可以探讨一下贫困地区农民的惰性与传统文化中消极成分之间的

关系？要有高远的立意，要有独到的发现，这样才能写出大的格局。

　　清朝的文艺批评家叶燮说过这样的话："可言之理，人人能言之，又安在诗人之言之；可征之事，人人能述之，又安在诗人之述之。必有不可言之理，不可述之事，遇之于默会意象之表，而理与事无不灿然于前者也。"他这里所说的"不可言之理""不可述之事"就是艺术家对生活的独到发现。有独到的发现，作品才会有独特的魅力。

现实主义的当代表达

——以近年来电视剧创作为例

几年前，电视剧《平凡的世界》播出时曾经引起观众的质疑，因为里面出现了一个主人公孙少平与外星人对话的场景，这个场景并不是出自编剧的再创造，而是出自原作者路遥之手。显然，这样的手法并不是作家一时的心血来潮，更不是为了吸引眼球别出心裁制造的噱头，而是精心思考之后设计出来的。那么，作为一个严肃的现实主义作家，路遥为什么会描写这样近乎荒诞的情节？这还是现实主义吗？

实际上，这触及了一个值得深入思考的问题：在当代社会条件下，究竟应该如何理解现实主义？换句话说，现实主义的边界到底在哪里？

一、现实主义的边界

对于现实主义，文艺理论界历来有不同的理解。按照文艺理论界比较接近的看法，现实主义这个概念大致包含了三个方面的内容：第一，真实客观地再现生活；第二，塑造艺术典型；第三，描绘具有完整性和历史性的社会现实。正如恩格斯《致玛·哈克奈斯》的信中所说的那样："据我看来，现

实主义的意思是，除细节的真实外，还要真实地再现典型环境中的典型人物。"[1]这里面讲的是现实主义意义上对真实性的理解，其中包含两层意思：第一，人物与环境的统一；第二，无论环境还是人物，特殊性中应当包含普遍性。

显然，不是描写了现实生活就是现实主义。当前对于现实主义这个概念的使用比较宽泛，凡是运用写实手法的都被称为现实主义，但实际上，现实主义最初的基本含义是要在文学作品中真实地反映现代生活。现实主义不是一个简单的表现方法问题，而是一种对世界的看法，从根本上来说是一种物质决定论。不理解这一点就不能真正理解现实主义。

毫无疑问，现实主义在不同历史阶段有不同的内涵，应该随着时代变化而变化。不存在统一格式的现实主义，也不应该用硬性规定来给作品贴标签。每个人都可以有自己的现实主义，重要的不是表现什么，而是如何表现历史的发展和社会关系的变化。同时，理解现实主义不能脱离特定的意识形态，某个阶段的现实主义作品总是同某种政治倾向、社会思潮、价值观念联系在一起的。现实主义的概念应该是开放、灵活的，不能僵化地理解现实主义，现实主义方法应该具有广阔性和多样性，完全可以吸收其他流派的艺术手法。但边界模糊不等于没有边界。一般来说，文学史上的"心理现实主义""魔幻现实主义"等，虽然也借用了现实主义的名称，但并不是真正意义上的现实主义。无限扩大现实主义的边界，非但不会丰富而且只会弱化现实主义的创作精神实质。

从近年来电视艺术实践来看，现实主义电视剧在创作上的一个鲜明特点，就是既注意反映社会重大关切，又注意反映与百姓切身利益密切相关的问题。如《人民的名义》《人民检察官》正面描写反腐斗争，揭示腐败分子蜕变的深层次原因；《我在北京挺好的》《鸡毛飞上天》温情演绎平凡百姓生活，在生活的艰辛中显示出对幸福和尊严的追求；《小别离》《小欢喜》聚焦人们关注的教育问题，真实描绘都市百姓的生活状态和感情世界；《老酒馆》《国家孩子》则用一段较长的时间跨度来表现改革开放对人们的影响，

为时代变革提供了新的精神样本。不管是《平凡的世界》《人民的名义》的深沉厚重，还是《小别离》《小欢喜》的灵动轻盈，都让观众感同身受，对人物的思想感情产生共鸣，进而在对人生的回味、对生命意义的追问中，重新审视生活和自己。

可以看到，近年来的电视剧创作中，概念化的作品少了，表现百姓日常生活和现实情感的作品多了；热衷于渲染空虚的个人情感、家庭矛盾作品少了，关注社会热点、倾注人文关怀的作品多了，对社会现实的关注度有了普遍的提升。这是对于现实主义精神和表现领域的积极拓展。

二、当代媒介环境与现实主义

影视是艺术也是媒介，因此，对于当下影视艺术作品中的现实主义，应该放在当代媒介中来理解。互联网碎片化的内部力量、全球化扩张的外部力量同时产生作用，形成了当今波澜壮阔而又纷繁复杂的媒介图景。整个社会对艺术作品如何反映现实形成了新的期待、新的愿景，这必然会影响到艺术家怎样认识社会、认识自己。从根本上来说，现实主义所要处理的就是艺术、艺术家与现实关系的问题，随着媒介环境的变化，现实主义艺术在处理这些问题方面也产生了相应的调整。

第一，现实与理想的关系。

从艺术发展史来看，主观和客观、理想和现实似乎是现实主义和浪漫主义及其他之间的一道鸿沟。早期的现实主义者反对理想化的想象，主张按照事物的本来面目描写。席勒曾把艺术分为"素朴的诗"和"感伤的诗"，认为前者"模仿现实"，后者"表现理想"。别林斯基认为，"一切艺术的内容都是现实""生活永远高于艺术"。当代文学理论家雷·韦勒克则直接从现实主义反对浪漫主义的历史背景来诠释现实主义："它排斥虚无缥缈的幻想、排斥神话故事、排斥寓意与象征、排斥高度的风格化、排除纯粹的抽象与雕饰，它意味着我们不需要虚构，不需要神话故事，不需要梦幻世界。"[2]

实际上，就古今中外的艺术创作实践来看，从来就没有完全客观、绝对写实的现实主义。在古典作家那里，《堂吉诃德》里的堂吉诃德与风车作战，《红楼梦》里的贾宝玉神游太虚幻境，都是把幻想与现实结合在一起。一些现实主义作家同样不排斥采取其他流派的表现手法，比如巴尔扎克的《驴皮记》、易卜生的《野鸭》、契诃夫的《海鸥》就采取了象征主义的手法。在这些大师手里，理想同样可以服务于反映现实的目的。

对于理想和现实的关系问题，王国维讲述得最为清楚。"有造境，有写境，此'理想'与'写实'二派之所由分。然二者颇难分别，因大诗人所造之境必合乎自然，所写之境亦必邻于理想故也。"[3] 这就是说，在实际创作中，艺术上主观和客观的界限，其实并不那么分明，有时候艺术家认为客观的东西，带有很强的主观性，反之亦然。不能认为理想和幻想只属于浪漫主义，现实主义并不排斥理想和幻想，理想与现实的矛盾从来就是现实主义作品的重要内容，比如电视剧《最美的青春》《猎场》《情满四合院》就都表现了这样的内容。其关键在于艺术家对理想的态度。艺术家用自己的心灵和智慧把日常生活、日常经验和日常体验转化为艺术形象，通过作品所提供的生活图景和价值观念，帮助人们正确认识社会。不能让现实屈就理想，同时也不能用理想化的方式来反映现实。作品如果缺乏理想的光华，就容易流于粗鄙和刻板，但理想应该融于生活场景之中，过度理想化会让形象失真，让生活失重。

第二，真实性与假定性之间的关系。

几年前，电视剧《嘿，老头！》播出时，曾经在学界引发热议。有专家认为，这部戏在一些情节上违背了现实主义创作方法，因而显得不够真实，但也有专家认为，这部剧对情境进行了假定性处理，对人物进行了漫画式处理，对人物性格进行了夸张和渲染，通过过滤和选择完成对生活的隐喻，在情节的构成上达成了一种瞬间的荒诞性效果，作品所达到的效果不是再现生活，而是表现生活。[4] 本来，真实性与假定性是区分现实主义还是非现实主义一条清晰的边界，但现在，这条边界似乎变得不那么清晰了。

假定性是一种艺术上的约定俗成，根据艺术家与观众共同认可的美学原则，最大限度地改变生活的自然形态，以追求更加强烈的艺术效果。有两种假定性：一种是以假乱真，制造幻觉；一种是亦假亦真，打破幻觉。

布莱希特的戏剧经常是作为现实主义对立面出现的，原因就是他所运用的假定性手法。布莱希特对戏剧假定性的看法虽然根植于西方，但深受日本能剧和中国京剧的影响。他在观看梅兰芳京剧表演之后，惊奇地发现，不用船也同样可以传达出划船的意义，从而深受启发。布莱希特认为，观众所要观看的是戏剧而不是真实生活。按照布莱希特的理解，现实主义的核心不是手法，而是现实主义精神。打破舞台逼真的幻觉、哲理化倾向、演员在角色和评论者之间的转换、舞美的非写实性等不妨碍他的作品所具有的现实主义性质。由此可见，真实性与假定性不矛盾。任何"写实"手法都包含一定的失真，这就使艺术家可以引入美学的假定性因素，强化所选择的现实生活的感染力。对此，巴赞认为，"为了真实总要牺牲一些真实"。[5]

假定性的兼容是当代影视剧中现实主义的一个突出特征。《战狼》《红海行动》这些影片是具有高度假定性的。同样，电视剧中的谍战剧，其叙事模式在假定性方面也非常鲜明。比如地下党假扮夫妻，在谍战工作中逐渐产生感情，这样的情节虽有生活基础，但在电视剧中往往表现出强烈的设计感。《悬崖》里面中共地下工作者周乙与顾秋妍两人都有自己的爱人，因为要完成任务而勉强住在一起，却都保持了对爱情的忠贞，有情人未成眷属，这就是一个具有高度假定性的设计。再比如密室逃脱的情节类型，电视剧《暗算》第三部《捕风》中安在天的父亲在被封锁的空间里采用非常手段把情报送出去，《和平饭店》中陈佳影和王大顶在日伪封锁的饭店里查出日本人隐藏的秘密并捣毁细菌实验室，这样的特殊环境经过周密的设计，是具有高度假定性的。

第三，典型与类型之间的关系。

别林斯基认为，艺术是"现实的创造性的再现""典型化是创作的一条基本法则，没有典型化，就没有创作"，要求人物塑造"既表现一整个特

殊范畴的人，又是一个完整的有个性的人"。他对艺术典型有一个很好的概括，叫作"熟悉的陌生人"。[6]在别林斯基看来，没有典型就没有现实主义。

不容忽视的是，类型化的人物同样可以深刻地反映现实，同样可以体现现实主义精神。中国古代小说"三言""二拍"里面的人物都是高度类型化的。鲁迅塑造的阿Q，钱锺书笔下的方鸿渐，也都是类型人物，共性明显大于个性，但并不妨碍其反映现实的真实性和深刻性。当代电视剧的一些品种，如青春偶像剧、都市情感剧、谍战剧等，虽然总体上运用的是现实主义手法，但其中的人物大多是类型化的。类型化的手法同样可以反映生活的真实和生活的本质特征，其优点在于，由于摒弃了复杂性，形象更直接、鲜明。

三、现实主义的新维度

反映现实就是揭示关系，一个是人与世界的关系，另一个是人与自己的关系。媒介环境的变化必然带来作品与观众关系的深度调整。未来的电视剧不是仅仅为电视媒体播出而制作，而是为所有视听媒体播出而制作的"全媒体剧"。"全媒体剧"的核心特征是互动性。消费者不再是被动接受，而是通过评论和分享介入创作中，真正成为美学意义上的创造者。这不但需要采取艺术家采取新的叙事策略，而且需要一种新的美学原则，从当代中国社会现实出发，能够回答当代人面临的社会问题。

近年来，现实主义电视剧的艺术表现手法更趋于多样，就是对这种变化的一种积极回应。一些作品吸收了类型剧的创作方法，主动追求塑造类型化的人物，也不回避观念的直接呈现；另一些作品主动追求不同元素的融合和混搭，有时候是真实与幻想的融合，如《平凡的世界》中孙少平与外星人对话的场景；有时候是喜剧与正剧的混搭，比如《我在北京挺好的》《小欢喜》经常会在故事进程中模糊正剧与喜剧的界限，有意识地在轻喜剧中掺杂一些伤感的元素；有时候，这种混搭以一种极端对立的方式呈现出来：人物是可笑的，故事却是悲情的。

现代人最重要的诉求是价值诉求，最大的困境是价值困境。社会现实和人们的思想观念充满矛盾，现代化进程中的急剧变化既让人感到迷失和焦虑，又让人对可能性充满希望和憧憬。这些方面肯定会反映到作品中。与此相适应，电视剧创作者对现实主义的理解更为灵活、开放，一方面坚持以冷静的现实主义精神直面社会问题，另一方面更加注重回应时代的需求，反映历史的发展和社会关系的变化。

辨识度、话题性和代入感成为当代现实主义追求的新维度。

辨识度指的是与众不同的突出的特征，一部作品的某个方面能够让人迅速与其他作品区别开。这可以是故事本身，也可以是处理故事的技巧、方法。电视剧《渴望》《亮剑》《甄嬛传》《西游记》都是具有高辨识度的作品。构成辨识度的有几个突出的要素：形象特征、视觉符号、语言风格。辨识度要求极致化。辨识度体现的是个性化的程度，但在实际创作中，往往更多地强调外部形态，如一些作品通过明星来提高辨识度，过于追求外部呈现方式的鲜明，有时故意采取夸张、戏谑甚至漫画式的手法，结果反倒降低了辨识度。

话题性指的是作品提出的话题能够成为舆论的焦点。当一部作品能够引发观众热议，继而产生收视热潮的时候，我们就说它具有话题性。这是创作者主动介入现实的结果。话题性往往来源于社会热点，但反过来，作品会引发对热点问题更广泛的关注，比如《虎妈猫爸》《小别离》《小欢喜》提出的"中国式教育"问题。制造话题是当前影视剧创作中的一个流行趋势。互联网时代，注意力就是金钱，制造话题是一个赢得金钱的手段，轻松而又讨巧。但话题不是问题，有时候，浅层次的话题往往会掩盖深层次的问题。一些作品热衷于给故事、人物设置议程，以吸引观众的注意力，而不深入挖掘话题产生的原因、人物性格发展的逻辑，这就导致某些话题剧最终流于肤浅。还有一些作品满足于蜻蜓点水式地反映生活的浮光掠影，用套路代替艺术，看似个性鲜明，实则风格浮夸。这是一种新的公式化、概念化现象，其结果无助于观众理解生活，只会加深他们对生活的曲解和误解。

代入感指的是由于人物经历、思想感情引发观赏者的联想而产生的情感体验，在接受过程中，观赏者用自己的人生经验去补充和替代人物的思想感情。霸道总裁模式之所以流行，就是因为它会产生强烈的代入感。有趣的是，人生经验的相似或相悖都可以导致这样的移情作用，最重要的不是经验本身，而是经验所提供的那个让观众接受的接触点是否清晰、强烈。比如《甄嬛传》虽然描写的是宫廷内部斗争，但在观众欣赏过程中触发了有关办公室游戏规则的联想，就产生了强烈的代入感。再比如《花千骨》里面那种游戏升级的成长模式，与青年观众的日常生活高度契合，也会让他们产生代入感。代入感与偶像剧创作有密切的关系，但现实主义作品同样可以通过提供相似或相悖的生活经验，激发观众的联想，从而产生代入感。

对辨识度、话题性和代入感的追求，为当下电视剧创作注入了活力，也丰富了现实主义的创作理念。这几个元素会成为未来电视剧创作的重要指标。这是艺术精神的自由、自主在现实主义作品中的突出体现，是主观与客观、现实生活与人文理想结合的产物。这里，艺术家既要最大限度地反映生活真实，又要最大限度地追求艺术个性，用独特的方式揭示自己的梦想和希望、个性体验和心路历程。

四、问题与反思

当代的现实主义不但要有富于现代特征的艺术手法，而且要有可以与世界文化、艺术主流产生共振的艺术准则和价值观念。但不能不指出，有些作品在追求现实主义表达方式当代化的同时，忽视生活本身的真实和美感，热衷于搜罗花样翻新的技巧和桥段，把现实简单化、模块化和程序化，在创作上追求精致化、标签化和套路化。

无论如何，表达方式的创新应当以现实主义精神的深化为基础。电视剧既要成为反映生活的镜子，又要成为引导人们前行的明灯。观众真正喜欢的，是那些反映跟自己切身利益相关问题的作品。是否有积极介入生活的态

度，检验着作品中现实主义的成色，而只有在表现人民追求美好生活艰难曲折过程的同时，深刻揭示出人性中向善向上的力量，才能抵达真正的现实主义。

注释：

[1] 恩格斯．马克思恩格斯全集［M］．中共中央马克思恩格斯列宁斯大林著作编译局，译．北京：人民出版社，2006．

[2] 雷·韦勒克，奥·沃伦．文学理论［M］．刘象愚，邢培明，陈圣生，等译．北京：文化艺术出版社，2010．

[3] 王国维．人间词话［M］．四川：四川人民出版社，1981．

[4]《中国电视》记者．关爱社会弱势群体的现实主义力作——电视剧《嘿，老头！》研讨会综述［J］．中国电视，2015（5）．

[5] 安德烈·巴赞．电影是什么［M］．崔君衍，译．北京：中国电影出版社，1987．

[6] 维萨里昂·格里戈里耶维奇·别林斯基．别林斯基选集［M］．满涛，译．上海：上海译文出版社，2006．

新时代英模剧创作的典型化问题

曾经有人提出了一个发人深省的问题：为什么一些英模剧写的事情明明是真的，看起来却很虚假？

这就触及了英模剧创作的一个根本问题。

英模剧的本质是它的非虚构性。这是探讨英模剧典型化的基础。英模剧创作的特殊性在于，英雄模范在电视剧创作、播出之前通常已经得到新闻媒体的广泛宣传，公众对他们的事迹比较熟悉，虚构的空间相对较小，因而如何处理真实与虚构的关系，在多大程度上、在哪些方面允许虚构，就成为英模剧创作中一个非常值得探讨的问题。

新时代英模形象是当代现实主义典型化原则的集中体现。它改变了以往英模剧中说教式、灌输式的方法，从不同层面、不同角度塑造人物形象，讲述生命故事，把时代精神与人性深度很好地结合起来，在贴近生活、贴近观众的同时，又避免把英雄人物世俗化。

一、典型化是英模剧创作的基本原则

英模剧是我国独有的视听艺术品种。它以塑造英雄模范人物为核心，通过艺术化的方式传播主流价值观，表现时代精神、民族精神，从而起到教育人民、凝聚力量、推动社会发展的作用。

在电视艺术的范畴里，英模剧有其特定的内涵，所描写的应该是真人真事，主人公通常是得到国家认可、产生了重大影响的先进人物。不能把凡是歌颂英雄模范人物的主旋律电视剧都称为英模剧。比如，描写我国石油工业开创者王进喜的《铁人》属于英模剧，但描写新中国石油工业发展历程的《共和国血脉》就不属于英模剧；描写农村妇女牛玉琴在毛乌素沙漠种树治沙的《牛玉琴的树》是英模剧，但描写塞罕坝人打造世界上最大规模人工森林的《最美的青春》就不是英模剧。其区别在于故事的主体是不是真人真事。

判断一个时代艺术创作成就的高低，有一条重要标准，就是看它创造了多少艺术典型。典型化是现实主义艺术的主要方法，也是英模剧创作的首要原则。俄罗斯文艺理论家别林斯基曾经说过："典型化是创作的一条基本法则，没有典型化，就没有创作。"对此，他进一步阐释说："在创作中，还有一个法则：必须使人物一方面是整个特殊的人物世界的表现，同时又是一个人物，完整的、个别的人物。只有在这一条件下，他才能够是一个典型人物。"[1]虽然英模剧的主题大多围绕着主人公的理想、信仰、追求展开，但英模剧的创作无疑要以人为中心，以塑造艺术典型为目的，如果单纯以表现某种抽象的精神力量为目的，就难免走上公式化、概念化的老路。

新时代的英模剧不但为电视剧人物画廊增添了一些堪称典型的艺术形象，而且在艺术形象典型化的路径和方法上进行了新的探索，反过来，这些探索也加深了我们对现实主义的理解，丰富了现实主义的内涵。对英模剧的研究之所以具有重要价值，原因即在于此。研究对象越是具有特殊性，就越能从中发现我国电视剧创作的普遍规律。

就历史发展来看，我国电视剧中英模形象的演变大致经历了三个阶段：第一个阶段是从1958年至1978年，这一阶段的电视剧基本采取直播形式，塑造英模形象是电视剧创作的主要任务，此时的英模形象大多比较苍白，充满理想主义色彩。第二个阶段是从1978年至2012年，这一阶段英模形象塑造的手法发生了很大的变化，创作者重视从普通人的视角描写英雄模范，平民化、人性化、个性化是这一阶段英模形象的主要特征。同时，由于电视剧市场化程度不断加深，大众的期待视野、欣赏趣味也对英模形象的塑造产生了一定影响。第三个阶段是从2012年至今，市场因素明显退居次要地位，政府对于电视剧创作的扶持、引导作用得到进一步强化，英雄模范重新成为电视剧创作的焦点，相应地，英模形象塑造在既有的基础上，更加注重反映时代风采和文化底蕴。

由20世纪的《铁人》《焦裕禄》，到21世纪初的《孔繁森》《任长霞》，再到新时代的《初心》《太行赤子》《黄大年》《谷文昌》《一诺无悔》《中国天眼》，英模剧的人物形象有了明显的不同，从以打造楷模为中心转变为以传播价值为中心。其中最显著的变化体现在这样几个方面：第一，深入挖掘英雄模范的精神内涵，突出"初心""使命"，强调英雄模范对于社会进步、人民幸福的推动作用；第二，知识分子形象在英模剧中所占的比例大幅提升，使英模剧呈现出新的时代风貌，如《太行赤子》《黄大年》《中国天眼》的主人公都是高级知识分子；第三，注重人文关怀，在表现主人公精神力量的同时，强调把英雄模范作为人民群众的一分子，描绘英雄模范与普通百姓的血肉联系；第四，重视英雄模范精神价值及其表达方式的当代性，努力寻求英雄模范思想品格与当下社会关切的结合点，让观众在潜移默化中受到思想启迪和情感净化。这些方面构成了新时代英模剧艺术形象典型化的基本特征。

二、真实性与典型化

一般来说，英模剧大多采取纪实的方式，具有鲜明的教育功能和认识功

能，主体情节必须是真实的。但与西方流行的非虚构写作不同，非虚构写作强调从个人视角出发，而英模剧则从公众视角出发来表现人物。视角的不同带来价值取向的差异。但无论采取哪种视角，真实性都是必须遵循的艺术准则。

20世纪80年代，通行的文学教科书是这样解释典型化的："作家进行典型形象的创造，总是通过个别反映一般，通过生动、鲜明的个别的艺术形象，表现一定社会生活的本质，通过具有独特个性的人和具体的矛盾冲突，反映特定时代的某一阶级、阶层或某种社会关系的共同本质。"[2]

到了21世纪初，文学教科书对典型化的认识依然如故："现实主义文学的艺术概括的基本方式。即通过收集、分析大量的生活材料，从中提炼出最能体现某种人物或某种生活现象特点的素材进行整合、虚构，在艺术加工基础上创造出新的艺术形象。经过艺术加工，文学所创造的艺术形象既是个别的，又因为体现了同类现象共有的特点而具有普遍的意义。"[3]

稍加比较就可以看出，除不同时期特有的思维方式外，两条定义中对于典型化的表述基本没有改变，都没有涉及典型性与真实性的关系，也许在作者看来，两者根本上就是毫不相关的问题。但事实并非如此。改革开放以来文学艺术的创作实践表明，脱离了真实性的所谓"典型"，充其量只是抽象和空洞的时代精神传声筒。真实性先于典型性。社会在发展，现实主义的理念和手法在不断更新，但文艺理论界对于典型和典型化的认识还停留在20世纪80年代，严重滞后于创作。

典型化不能脱离生活的真实。只有说真话，才能揭示生活的意义，也才能塑造出鲜活的艺术典型。典型化的出发点是要写出有真情实感和生活质感的人物形象，进而揭示生活的本质。

当然，真实性是相对而言的。正如安德烈·巴赞所说的那样："每一种表现方式为了达到教育或审美的目的，都免不了引入艺术的抽象，而艺术的抽象必然有程度不同的侵蚀作用，使原物不能保持原貌。"

成为英雄模范就意味着牺牲、奉献。由于社会环境的限制，在英雄模范身上，对高尚道德品质的追求与对幸福生活的追求经常以一种背离的形式出现。英雄模范之所以能够站在时代的前列，不仅因为他们对社会做了突出贡献，而且因为他们有崇高的人格和美好的情操。这是毋庸置疑的。但有一点常常被人们忽视，英雄模范之所以能成为英雄模范，同样也因为他们是有个性的人，而且，他们往往是生活中那个不随波逐流、不看人脸色、说真话、认死理的人。英模形象既要有崇高性，又要有烟火气。因此，英模形象典型化的关键，一个是要深入分析英雄模范的与众不同之处，描摹出个性鲜明、血肉丰满的人物形象；另一个是要从总体上把握英雄模范，如果把英雄模范符号化，简单地把英雄模范等同于道德模范，集各种美好品质于英雄模范一身，就根本谈不上典型化。

典型化离不开对人物内心世界的探索。真实包含两个层次的内容：生活的真实和内心的真实。艺术来源于生活，但不仅来源于现实生活，而且来源于人的内心生活。因此，英模剧的创作离不开表现人物的内心真实，即用生动、独特的方式揭示人物的梦想、希望和心路历程。实际上，对于创作者来说，深入理解英雄模范的内心世界，比了解他的先进事迹本身更为重要。

电视剧《初心》就是一部探索英雄人物内心世界的典范之作。剧中生动地描写了甘祖昌将军的奉献精神：他带领家乡的群众开发虎形岭，修水库，建发电站、水泥厂、农科所，眼里没有小家，只有大家。作品并没有止步于此，而是深入地揭示了主人公思想品格形成的内在原因。甘祖昌之所以会把全部精力都投入改变家乡落后面貌上，是因为他忘不了为掩护自己而牺牲的海生兄弟，忘不了与烈士的庄严约定——让乡亲们都过上好日子。在此基础上，作品大胆虚构了革命队伍中的蜕变分子李保山，让甘祖昌与李保山的矛盾冲突贯穿故事始终。但就是对这样一个曾经无情打击、诬陷自己的蜕变分子，甘祖昌也表现出极大的宽容，在李保山锒铛入狱之后，到狱中探望李保山。毕竟，他们曾经是战友。另外，作品也真实地展现了甘祖昌作为普通

人的一面：他工作起来雷厉风行，但一谈到爱情就缩手缩脚，怯生生地不敢开口表白，直到听王司令员说自己暗恋的龚全珍要回家相亲，才急急忙忙赶往火车站，一股脑地说出全部心里话，终于打动了龚全珍，让龚全珍成为他的终身伴侣。剧中没有刻意表现甘祖昌的崇高品质，而是让他把对战友的思念、对家乡人民的情义、对家人的挚爱全部深藏在心底，观众看到的，只是朴素的语言和生动可感的细节。

当代英雄模范所经历的往往不是具有历史意义的重大事件，但就艺术创作而言，普通生活细节的重要性并不亚于惊天动地的壮举，有时甚至更为重要，因为这些细节透露的是人物行为背后的动机。其实，真正感人的不是英雄气概，而是其背后的动机。动机中潜藏着主人公内在的精神力量。表面看来，这部作品似乎没有多少创新意义，但正由于对人物内心世界的准确把握，它在揭示英模精神力量方面远远超出了以往的同类题材作品。

同样以塑造英模形象为目的，电视剧《中国天眼》则将侧重点放在主人公的人文关怀方面。与甘祖昌相同，《中国天眼》中的南仁东也怀有强烈的使命感，拼着性命要建成世界上最大口径、最灵敏的射电天文望远镜，为国家争气。同时，他对普通百姓有深厚的感情。时代使命与百姓利益的冲突在他身上升华为强烈的人文关怀。剧中有这样一个细节：南仁东带领工作小组到贵州深山里的大窝凼考察，受到当地苗族百姓的热情接待。村民杨老伯要给他们杀鸡，为了不让村民破费，南仁东说自己爱吃鸡蛋，于是，杨老伯的妻子就把家里的鸡蛋全都炒了，以后南仁东每次到来，杨老伯都要给他准备一篮新鲜鸡蛋。大望远镜选址确定之后，大窝凼的十几户村民面临搬迁。对于老百姓将要做出的牺牲，南仁东内心是有纠结的，他从心底觉得亏欠了老百姓，后来无时无刻不在惦记这些村民，直到亲眼看见他们安居乐业，才放下心来。作品中的南仁东始终对人民心怀感恩，并把这份感恩化为砥砺前行的强大力量。

三、从生活典型到艺术典型

在汉语中,"典型"和"模范"是同义词,都指具有代表性的人物。英模剧与其他电视剧品种有一条重要的区别,是它的主人公在生活中本身就具有典型性。

生活的典型性不等于艺术的典型性。有时候,从生活典型到艺术典型的转化过程非常曲折,其难度甚至会超过虚构人物的作品。英雄模范在生活中都具有鲜明的个性特征,但到了电视剧中,一些英雄模范的个性就显得不那么鲜明,其原因是作家、艺术家受到自己眼界和格局的限制,对生活中生动的素材视而不见,反而为了戏剧化的目的而虚构一些脱离人物精神实质的情节、细节,没有写出英雄模范人生的完整性和丰富性。如果丢掉了人性,也就根本谈不上典型性。

反映现实的人生,当然离不开怎样认识社会、怎样认识自己这样的问题。现实主义的"现实"除生活本身之外,还包含了作家、艺术家对生活的认识,但这种认识不是抽象的,其中应该有艺术家切身的生命体验。英模剧的创作不是按照标准答案完成一份试卷。作家、艺术家有诚意,人物形象才有生气。优秀的英模剧具有这样一个普遍特征:用生命诠释精神,而不是用精神图解生命。

英模形象的典型化过程,既是一个"萃取"过程,又是一个"还原"过程:从生活中"萃取"人物的典型特征,然后在作品中将其"还原"为血肉丰满的"这一个"。人格魅力来源于自然、活泼的生命状态,可亲可爱,才能感人至深。从更深的层次来说,离开了自觉的生命意识,也就描绘不出完整、丰富的人生。

电视剧《黄大年》讲的就是一个富有人格魅力的生命故事。作品描写的是归国地球物理学家黄大年,用主人公淡泊名利、甘于奉献的高尚情操来体现新时代知识分子的爱国情怀。黄大年放弃国外优越的生活条件,回到自

己的母校吉林大学执教，用生命践行了对祖国的承诺，将中国重型深探装备技术推向世界前沿。作品没有拔高人物，也没有人为地制造戏剧冲突，而是用一个个生活气息浓郁的细节，连缀成他生命中的华彩乐章，从而写出主人公如何将自己的人生理想融入民族复兴的伟大事业。作为一个顶级科学家，黄大年身上既有责任感，又有人情味；既有生活激情，又有生活情趣。剧中有这样一个情节：MK公司总裁亨利亲自登门，高薪邀请黄大年加入他的公司。此时，黄大年回国决心已定，但对亨利彬彬有礼、不动声色，坚持在家里只讲故事不谈工作，以此为由巧妙回避亨利的邀约。工作最紧张的时候，妻子担心黄大年的身体，想借女儿毕业典礼之际给他一个放松的机会，然而此时黄大年心里想着自己的学生也要毕业，身为班主任不能缺席。庆功宴上，黄大年的学生们偷偷备好蛋糕、鲜花，悄悄提醒老师，这一天也是师母的生日。当黄大年捧着蛋糕敲开家门时，他的心里对妻子的愧疚油然而生。在从北京返回长春的航班上，黄大年突然发病，陷入昏迷前还不忘嘱托空姐，如果自己出事，一定要将怀里的笔记本计算机交给国家。剧中最有意味的是这样一个细节：黄大年回国之初，向学校提出申请，开辟一间茶思屋，意在给自己的科研团队营造一个轻松讨论学术问题的环境。后来，当黄大年身患重病，得知生命留给自己的时间已经不多时，他悄然来到茶思屋，静静地坐在那里，久久不愿离开。这个细节可谓意蕴丰富，其中不仅有对生命的依恋，还有对生命的思考和对生命的礼赞。

英雄模范之所以能够润化当世、泽被后人，固然是因为他们的崇高精神，但同样也因为他们的纯真性情。马一浮先生有言："圣贤气象，出于自然，在其所养之纯，非可以矫为也。"[4]推而广之，写好英雄模范的一个关键之点，就是要写出人物的真性情，尽可能保持主人公在生活中的本来状态，让思想情感随着情节发展自然而然地流露出来，包括一些看似不那么伟大高尚的行为和想法，而不是出于美化人物的需求进行涂改和遮蔽。认同主人公的不完美，才能够塑造出真实的艺术形象。

20世纪末有一部反腐题材电视剧《黑脸》，主人公是被老百姓称为"黑

脸包公"的反腐勇士姜瑞峰。电视剧虽然采用的是姜峰这个名字,但情节基本来自姜瑞峰的事迹。姜瑞峰有两个"凡是":"凡是对老百姓不利的事我们都管,我们反对的就是老百姓身边的腐败;凡是有利于老百姓的事我们都办,而且要特事特办,快办,办好。"他的语言非常质朴、直截了当:"当年日本鬼子来的时候,我们村里藏过十几个八路军同志……可是要这阵子日本鬼子再来,像郑世仁那样的干部,老百姓还有谁去保护他呀!"但姜瑞峰并非处处高大完美,而是有许多"人之常情"。当他得知家里被歹徒砸了,妻子吓得心脏病发作时,他立刻放下手里的事,赶回家安慰妻子。如果这时候还表现他如何忘我地工作,就背离了基本的生活真实。生活中的姜瑞峰,有点儿憨厚,也有点儿土气。他买了一件新西装,连袖子上的商标也不剪掉就穿出去,那个有点儿名气的牌子似乎可以让他在大家面前炫耀一下。电视剧中照搬了这个细节,主创丝毫没有觉得这个细节会妨害英雄模范的形象。但就是这个看似有损英雄模范形象的细节,一下子拉近了观众与主人公的距离,让一个朴实、憨厚的好干部跃然荧屏。有时候,将生活细节直接运用于电视剧中,会产生虚构的细节所难以比拟的震撼效果。

新时代英模剧的典型化围绕着两个基本方向:一个是对崇高性的追求——崇高性既是人物的精神特质,又是作品的美学品格;另一个是对人民性的追求——从普通人的视角来表现英雄模范,坚持以人民为中心的创作方向。在优秀的英模剧中,这二者统一于人物的成长过程。

与战争年代苦难造就英雄的模式不同,新时代英模剧所表现的是日常生活中、平常岗位上的英雄模范,人们往往看不到他们成为英雄模范的那个"高光时刻",然而,他们的生活境遇比战争年代更为复杂,总是处于不断的变化和选择之中,因此,对于人物"成长弧光"的表现就显得尤为重要。对此,罗伯特·麦基解释说:"最优秀的作品不但揭示人物真相,而且在讲述过程中表现人物本性的发展轨迹或变化,无论是变好还是变坏。"[5]

成长过程是对英雄和英雄主义最好的诠释。主人公的人格魅力不是作为结果呈现出来,而是一个逐渐积累、释放、迸发的过程。人物成长的起点与

终点之间要有足够的落差，才能够凸显英雄模范身上的时代特征和精神特质。所谓塑造人物要"接地气"，就是要给人物一个与普通人相同或相近的起点。成长性不足是当下英模剧创作中的一个突出问题。面对社会转型期普遍存在的思想冲突、价值迷失、话语撕裂，英雄模范的成长过程要对这些问题做出积极回应，才能真正打动观众。如果从一出场，人物就是定型的，英雄模范就以完人的形象出现，当代观众会觉得难以接受。

成长过程也是一个灵魂探索的过程，是一个从内心觉醒到内心冲突，再到自我完善的过程。从普通人到英雄，成就他们的不是豪言壮语，也不是瞬间的伟大辉煌，而是他们面对生活、面对历史的一系列主动选择。在某种意义上，英模剧的魅力就在于人的意志与人的命运逆向而行。

电视剧《太行赤子》中李保国的形象是人物成长性的一个范例。同样以科学家为表现对象，黄大年身上显现出鲜明的现代价值理念，甘祖昌身上更多地带有传统文化的烙印，李保国身上则混合着时代气息与泥土气息。李保国的外貌和穿着比农民还土气，这是因为他心中有明确的目标："把我变成农民，把农民变成我。"李保国被称为当代"新愚公"，他的性格核心就是这个"愚"字。他个性直率、认真，追求完美，只讲道理不讲情面，有科学家身上常见的执着和真诚，因而显得有点儿愚钝。但在专业之外，他就不再是那个令人望而生畏的科学家，而是亲切随和的良师益友。他懂农民，对于农民的保守、狭隘和自私始终保持足够的耐心和宽容。每当推广一项新技术时，为了打破农民的疑虑，他总要拿自己的工资投入试验。当李保国回顾自己献给扶贫事业的一生时，他说自己喜欢、享受。这个"愚"字是他人生的结晶和升华。这部作品没有过多展示他的先进事迹，而是把创作的焦点放在勾画人物的成长轨迹上。李保国也会犯错误，犯了错误，他就主动向农民道歉。青年时期的李保国急躁、任性，只讲原则不讲方法，会做出擅自砍伐顾家庄带病果树这样鲁莽的事，但生活教育了他，让他逐渐成熟起来，从任性变得富于韧性。初到绿岗，李保国不被当地老百姓认可，他那一套超前的科学方法屡遭果农抵制。面对农民的不理解，李保国放下身段，与农民打成一

片，先让农民接受他这个人，用行动和成效打动了他们，最终普及了先进技术，让绿岗苹果成为享誉世界的品牌。

电视剧《任长霞》中的任长霞，也是一个富有人格魅力的人物。她一心为民，全身心地投入工作，但她的内心世界是矛盾的：作为母亲、妻子，她觉得亏欠了家里人；案子没有破，她又觉得亏欠了老百姓。她的内心始终萦绕着这样一种负疚感。这种矛盾心理是她善良品质的外化，也是强烈责任感的表现。她要给老百姓一个期待，也给老百姓一个交代。同时，任长霞又是一个热爱生活的人。任长霞爱美，会像普通女性一样抹口红，回到家里做饭时，也要穿上漂亮的红毛衣。她珍惜每一个与家人在一起的机会。正因为如此，她才会把对家人的爱转化为对百姓的爱，耐心倾听群众的呼声，把群众的冷暖放在心上。任长霞到农村走访，村子里的老大娘拉着任长霞的手，深情地叫她"闺女"，这一声"闺女"胜过千言万语，生动地表达了群众对她的喜爱和认同。从生活真实到艺术真实，其间必然要经过想象和提炼，而由于英模剧的特殊规定性，如何将虚构的细节与真实的生活状态水乳交融地结合在一起，是对艺术家创作功力的真正考验。

结语

英模剧的典型化，归根结底是一个英雄史观的问题。怎样看待英雄，决定了英模剧的创作方向。创作的出发点，应该是发现英雄，而不是神化英雄，也不是解构英雄。

艺术讲述的，是关于生命的真理。电视剧创作的本质就是不断地重新讲述这个真理。英模剧的独特价值就在于通过人物的成长历程和内心冲突发现生命的意义，实现生命的自觉。这种生命的自觉决定了作品的价值和品位。

注释：

[1] 维萨里昂·格里戈里耶维奇·别林斯基. 别林斯基选集：第2卷 [M].

满涛，译．上海：上海译文出版社，1979．

[2] 以群．文学的基本原理［M］．上海：上海文艺出版社，1980．

[3] 王先霈，孙文宪．文学理论导引［M］．北京：高等教育出版社，2005．

[4] 马一浮．复性书院讲录：第1卷[M]．复性书院木刻本（1939年版）．台北：广文书局，1964．

[5] 罗伯特·麦基．故事——材质、结构、风格和银幕剧作的原理［M］．周铁东，译．北京：中国电影出版社，2001．

劳动之美永恒

——简述近年来的新工业题材电视剧

曾经有一段时间，工业题材电视剧是荧屏上的稀缺品种。但近些年来，这种情况有了明显的改变，电视剧创作从家斗、言情、偶像转向现实的社会人生，工业题材在电视剧创作中重新占有一席之地。这是近年来现实题材电视剧创作的一个重要转向，意味着现实主义的回归。但与传统意义上的工业题材不同，近年的工业题材电视剧不再单纯以产业工人为表现对象，而拓展到服务业和知识产业，从更广的范围说，工人这一概念实际上已经扩大到了城市劳动者的全体，涵盖了产业工人、个体劳动者、农民工和知识分子，形成了新工业题材电视剧。新工业题材电视剧所表现的生活领域更为广阔，出现了《大江大河》《在远方》《急诊科医生》这样一些具有代表性的作品，塑造了一批闪耀着时代光彩和个性魅力的艺术形象。

聚焦美好生活的创造者，是这些作品的一个共同主题。新工业题材电视剧选取的大多是不起眼的小人物，但其所写的是有梦想、有情怀的小人物，在精准的生活状态中塑造人物，书写出普通百姓的梦想和尊严，因此没有流于琐屑，在他们的人生轨迹中凝练着家国情怀。《共和国血脉》描写的是以石兴国为代表的新中国石油工业开创者。他们怀着"拼命也要找到大油田"

的信念，不畏任何艰难险阻，在意气风发之中表现出豪迈的英雄气概。同样以复员转业军人作为表现对象，《你迟到的许多年》把主人公沐建峰放在改革开放的大潮中，描写他在创业途中、情感路上历经的坎坷，经历迷失后回归初心的军人本色，留下了一份纯真年代的集体记忆。《在远方》表现的是快递业的艰难起飞和创业者的精神蜕变，主人公姚远为追求梦想而奋斗代表了一代劳动者。《花开时节》讲述的是来自兰考县的一个年轻副乡长带领女摘花工前往新疆采棉，女主角大妮在灼热的阳光下采棉，用诚实劳动创造美好生活的故事。《我们的生活充满阳光》用一个具有高度假定性的戏剧情景来表现保安的生活，主人公郑大水常常挂在嘴边的一句话就是"小保安，大出息"，讲的就是通过劳动来实现人生价值。上述作品中都贯穿了一条中心线索，就是对劳动和劳动者的尊重，这是至高无上的劳动伦理。这些人物都在不断地成长过程中，从带着不切实际的梦想闯入生活，到脚踏实地、无怨无悔地生活，当然，其中也有很多无奈，包含着辛酸的梦想，带着怅惘的美好，甚至是成长的代价，但每个人都从自己的经历中体会到劳动的价值。我们所看到的，不仅有劳动的艰辛，还有劳动创造价值的快乐，以及劳动者自强不息的精神。

讴歌美好生活的守护者，是这些作品的另一个共同主题。经常面临生死考验，有时考验他们的，不是职业操守和职业素养，而是人生信念还有对生命意义的追问。《青年医生》描写的是一群热情、真诚的实习医生的成长过程，他们在住院医生程俊的带领下，用最真诚的心面对生活、救死扶伤，尽管遭遇骨感现实，依然怀揣梦想，努力维护医生这一职业的圣洁。《外科风云》讲的是一个由医疗事故引发的故事，美籍华裔外科专家庄恕通过努力，还原了30年前母亲当年事故的真相，用强烈的戏剧冲突大胆地呈现医患纠纷、艾滋病等当下医疗体系中常见的尖锐问题，当然其中更令人关注的，还是医生面临患者生死与个人职业前途之间矛盾时的艰难选择。《急诊科医生》则超越了医疗剧对惯常的医患关系的描绘，用人物动机的冲突、人物在巨大压力下的表现来突显人物性格、描摹人生百态，非常真实地写出了医生

在现实面前的无力感，写出了人的复杂性，又寄托了编剧导演的人文关怀，特别值得注意的是，这种人文关怀不仅有对患者的关怀，而且有对医生的关怀。医生这个职业有其特殊性，一方面，他们游走在生与死之间，把一个个患者从死神手里拯救出来，他们的能力和内心都是十分强大的；另一方面，他们也有自己的弱点，有时甚至是弱者，在现实面前，在和个人利益攸关的问题上无可奈何，在人情冷暖中触及了医院医学伦理方面比较深入的问题。但患者至上、生命至上，危急时刻需要医生迅速、准确地做出判断、抉择。因此，新型冠状病毒流行期间，《急诊科医生》由于对新型冠状病毒危机的真实描绘，引发了观众的强烈共情。他们面对生命威胁时，不仅需要职业精神，而且需要牺牲精神以及人类面对灾难时生存的勇气。他们在救治个体的同时，也重建了社会的道德理想。

赞颂时代精神的承载者，是这些作品的又一个共同主题。这些普通劳动者的奋斗历程折射出时代精神，这些大时代下的小人物，用自己的奋斗历程书写出属于自己的大时代。《大江大河》描写的是改革开放第一个十年间，从城市到乡村，国有经济、集体经济、个体经济所发生的巨变，以宋运辉为代表先行者挺立潮头，不断探索又不断突围的故事。《奋进的旋律》通过三个家庭、三代人，讲述了工匠精神的传承，以林杰为代表的当代青年用创新打破困境，用奋斗赢得幸福，在实现个人梦想的同时，带动了企业的转型升级与发展。《大浦东》从金融改革的角度来写浦东的开发过程，用赵海鹰等几个年轻人的创业史真实地表现了城市建设者的日常生活、个人奋斗与国家命运。《江河水》从港口行业的发展折射出整个国家的改革成就，主人公江河临危受命，担任东江港港务局局长，率领港口上下众志成城，不仅战胜了特大洪水的自然灾害，而且大刀阔斧实行改革。在时代洪流中，创造激情时代的底色。

从传统的工业题材电视剧到近年的新工业题材电视剧，可以看到两个突出的变化：一个变化是通过他们在工作和生活中碰到的各种难题来写人生百态，来表现人性的美好和善良、普通劳动者的梦想和尊严，用深切的人文

关怀提升作品的思想内涵。每个人都有缺点，这些缺点让人物更加可爱，比如剧中的保安也要面对各种各样的人生诱惑。其昂扬的格调，可以让人很容易地感知到影像背后的力量，这里的戏剧效果都是从人物性格出发的，作为普通劳动者，他们的力量实在有限，他们自己在都市中经常属于弱势群体，本身就是缺乏安全感的。正是通过这些打破常规"小人物"的刻画，呈现出更加朴实、接地气的人文内涵：每个人都有梦想，普通劳动者也有梦想。每个劳动者都具有不可替代的价值，剧作中对劳动者的赞美都是对人的价值的肯定。另一个变化是这些作品中洋溢着对生命的礼赞，也有对生命的反思和追问。劳动是人类生存繁衍的基础。劳动创造历史，在突发公共安全危机面前，悲悯情怀，顽强的生命力，时代精神，民族精神，坚忍不拔，劳动者顽强的意志，也来自他们活泼的生命状态。

今天，重温这些作品有一种特别的意义：让人们在惊涛骇浪中同舟共济，在急风暴雨中相互守望。所有这些作品都是一种来自过去的真诚致敬，从中我们依稀可以看见那些奋不顾身的医生、默默奉献的志愿者。在每个守望家园的湖北人身上，我们都能看到他们的身影，也能看到其中塑造民族未来的精神力量。

2020 年电视艺术创作概览

2020 年对于电视行业来说是艰难的一年。影视产业结构性改革持续深入，中美贸易战不断加剧，新冠肺炎疫情突然来袭，这些都加快了行业调整、整合的速度和幅度，给 2020 年的电视艺术领域带来极大的不确定性。但就在这样复杂、多变的形势下，电视艺术创作、生产仍然取得了可圈可点的成绩。

总体来看，2020 年的电视艺术创作呈现前低后高、以质换量的发展态势，在题材拓展、主题开掘、艺术创新方面都有明显的进步，涌现出一批品质上乘、影响力强的优秀作品，创作者着力捕捉时代脉搏，展现时代风采，引领时代风尚，努力弘扬中国精神、中国价值、中国力量。受新冠肺炎疫情影响，2020 年播出上线的作品数量有一定程度的下滑，但质量保持稳定，部分类别作品的品质还有所提升。电视剧和纪录片聚焦重大主题，主动配合国家战略；网络影视剧改变了过去轻、浅、浮的现象，转而追求思想深度和生活质感，呈现出网络影视剧与电视剧并驾齐驱的局面。电视综艺与网络综艺在深度融合的基础上不断创新，同时更加注重承担社会责任，传达人民心声。动画片在保持题材、风格多样性的同时，关注社会现实，注重价值引

领，产生了一批展示文化自信、弘扬文化精神、体现正能量的优秀作品。在形式方面，衍生综艺、竖屏综艺、竖屏剧、互动剧方兴未艾，6～12集小体量、精品化的网络短剧受到观众的欢迎，这种形式反过来又影响了电视剧创作。动画片在借助当代动画技术和设计元素的基础上，深入挖掘传统文化的精髓，努力展现具有中国气派、中国风格的人物和造型，融中国传统美学意蕴和当下观众欣赏趣味于一炉的国风动画成为深受青少年欢迎的表现形式。

大致说来，2020年的电视艺术创作主要围绕着三个主题展开。

第一，精准脱贫主题。2020年是脱贫攻坚的决胜之年，这个特殊的时间节点催生了一大批优秀作品。这些作品聚焦新时代农村生活的变化，讴歌了基层干部在脱贫攻坚伟大实践中的奉献精神。电视剧《枫叶红了》真实描绘脱贫攻坚"最后一公里"的坎坷，《最美的乡村》在奔小康的奋斗历程中写出了中国农村特殊的伦理关系，《石头开花》从不同侧面反映了扶贫干部给农村生活带来的深刻变化；网络系列影片《我来自北京》用喜剧手法书写扶贫过程中的感人故事。将深切的人文关怀融入现实主义的创作理念，是这些作品的共同特征。另外，精准脱贫题材纪录片从多个方面解读扶贫的中国模式，《脱贫大决战》《大搬迁》《决战美丽乡村》《闽宁纪事2021》等作品聚焦一线扶贫工作者的精神风貌和农村生活的变迁，记录了脱贫攻坚的伟大成就，也用生动的影像存留了一份中华民族共同奔向小康的时代记忆。

第二，抗疫主题。抗疫题材电视剧和纪录片再现了新冠肺炎疫情背景下普通百姓的生活状态，展现了生命至上、举国同心、舍生忘死、尊重科学、命运与共的伟大抗疫精神，从而增强了人民群众的归属感和认同感。电视剧《在一起》用纪实手法描绘抗"疫"斗争中的普通人，用感人的形象和生动的细节反映时代精神，网络剧《一呼百应》用一个志愿者的经历书写小人物坚守抗"疫"一线的感人故事，其中都体现出创作者强烈的社会责任感。纪录片《同心战"疫"》《第一线》《武汉：我的战"疫"日记》积极回应重大

社会关切,在真实记录武汉人民抗疫心路历程的同时,也向世界提供了应对突发事件挑战的中国经验、中国方案。疫情期间的隔离生活打破了传统文艺节目的生产格局,但也为文艺节目的开拓带来新的契机。作为疫情催生的一种特殊的形态,云综艺从诞生起就受到观众的热情欢迎。在疫情防控的背景下,电视台也借媒介融合之势发力,借助"云录制""云配音""云讨论"的形式大胆创新,探索生存发展之道,并且积极推出抗"疫"主题节目,满足了在特殊时期对公众进行心理抚慰的需求。此外,电视动画片《疫战到底》、网络动画片《抗疫》《抗疫能量站》《凡人英雄不会被忘记》《战疫英雄》《白衣执甲》等用生动活泼的形式讲述一线医护人员和志愿者无私奉献的故事,既注重知识性,又注重趣味性,在引导少年儿童关注现实生活、培育正确价值观方面起到了积极的作用。

第三,人民群众追求美好生活的主题。贯穿于2020年电视艺术创作的一条重要主线,就是人民群众对美好生活的憧憬和追求美好生活的创造精神,以及人民群众的幸福感、获得感。电视剧《什刹海》用普通人家、日常生活写出了具有时代感的北京文化,《安家》呈现出大都市里的人情冷暖和普通人的奋力拼搏,《装台》用一个特殊的职业、一群小人物的苦辣酸甜映射出时代的变迁。2020年年中,随着生活逐渐恢复正常,综艺节目迎来了一个阶段性的爆发。综艺节目《国家宝藏》《舞蹈风暴第二季》《乐队的夏天第二季》《青春有你2》《极限挑战宝藏行》创新意识强烈、形态活泼、富于时尚感,采用差异化的制作、传播策略,展现了中国人的时代风采,也反映了社会发展、科技进步对人民生活的积极影响,成为2020年一道亮丽的文化景观。

如何在新的历史条件下深化现实主义精神,是2020年电视艺术创作中的一个重要问题。毋庸讳言,2020年的电视艺术作品还存在题材范围狭窄、题材扎堆现象,还存在一定程度的公式化、概念化倾向,很多当代社会的新现象、新人物没有得到充分表现,英模人物和普通劳动者形象的塑造也存在局限性。而且,创作中存在同质化现象。一些创作者热衷于山寨、复制,很

多作品题材相近、叙事策略相似、表现手法单一、艺术个性模糊；一些创作者避重就轻，热衷于用轻松、搞笑的方式反映生活；一些创作者生活基础薄弱、认识肤浅，有意回避生活的热点、痛点和难点，相应地，作品也就缺乏生活的新鲜感、精神的崇高感和历史的厚重感。这些都是未来创作中需要解决的问题。

2020年网络影视剧的发展趋势与问题

2020年，北京的网络影视剧成绩斐然、亮点突出，相较于前两年，明显上了一个新的台阶，在题材的拓展、主题的开掘、艺术的创新方面都有明显的进展，涌现出一批品质上乘、影响力强的优秀作品，进一步巩固了北京网络影视剧在全国的领军地位。总的来看，有这样四个突出的亮点。

第一，对时代精神和主流价值观的张扬，成为网络影视剧的自觉追求。2020年的网络影视剧与同期的电视剧在题材选择和主题开掘上出现了同步的趋势。网络影视剧初步改变了过去回避现实、单纯追求娱乐的倾向，积极回应社会关切，传达人民心声，勾画人民群众追求美好生活的历程、面对苦难时向上的力量。其最突出的表现，一个是精准扶贫题材，从年初的《我来自北京》系列，到《毛驴上树2倔驴搬家》，再到《绿皮火车》，可以看到其中的诚意和新意，也可以看出扶贫题材网络影视剧在艺术上的明显进步。另一个是抗疫题材，真实描写新冠肺炎疫情下普通百姓的状态，着力表现人间大爱与众志成城，虽然目前成熟的作品还不多见，但《一呼百应》具有相当的艺术水准，体现出网络影视剧创作者强烈的社会责任感。

第二，题材范围更加广阔，风格样式更加多样。2020年的网络影视剧基本上改变了过去主要靠"甜宠""虐恋""玄幻"等元素吸引眼球的状况，在保持浪漫幻想的同时，更加注重追求积极的人生目标和健康的格调。比如《未经安排的青春》讲述大学毕业生因内心隔膜而分手时感到的伤痛和不舍，《花儿照相馆》表现当代青年对梦想的追求和走向脚踏实地的精神蜕变。《雪豹之虎啸军魂》表现强烈的爱国主义精神和为国家浴血奋斗的牺牲精神，《河神2》用夸张的手法表现主人公身处险恶环境的正直和勇敢。这些作品人物形象鲜明、感情饱满、情节曲折，都为网络影视剧风格样式的拓展提供了新鲜的经验。

第三，现实主义精神在创作中逐步彰显。2020年网络影视剧改变了过去轻、浅、浮的现象，转而追求思想深度和生活质感，给人印象最深的，一个是对社会环境的真实描绘，另一个是对人性的真实呈现。《中国飞侠》《绿皮火车》关注底层百姓的生活，聚焦人物成长，捍卫人的尊严，真实表现了新时代中国人的精神力量，是本年度具有标杆性的作品。《辛弃疾1162》《生死时刻》用正确的历史观指导创作，将民族精神融入人物的历史选择之中。《隐秘的角落》《沉默的真相》《重生》把人物放在戏剧情境与人生的两难选择中，用探案故事表达对社会人生的思考。系列短剧《约定》用不同形式的"约定"将普通百姓的生活故事串联起来，表达共同的主题，展现不同地域、不同阶层、不同个性人物的精神面貌，表现人民群众对美好生活的追求。值得一提的是，这些作品有一个共同点，就是其中的现实主义创作理念都以一种富有人文精神的方式呈现出来，具有感人的力量。

第四，对于网络影视剧创作规律的把握更加科学、准确。以前，网络影视剧只是单纯采用电影、电视剧的形式，但近两年来，网络影视剧的创作者在对网络影视剧自身特点的探索方面取得了突出成就，比如，发现6～12集的短剧更适合网络播出的特点，这样体量既保证讲好一个故事，又避免了注水现象，值得注意的是，这种形式反过来又影响了电视剧创作。同时，微短剧、互动剧等形式方兴未艾，为拓展网络剧的发展空间提供了有益的经

验。在制作方面，爱奇艺、优酷、腾讯、芒果TV几家平台在投资、选剧、宣发方面形成了明显的差异化策略，同时，一批专业性强、特色鲜明的制作团队正在形成，像"奇树有鱼"对普通人精神世界的开掘，"美视众乐"在历史题材方面的深耕，"耐飞兔子洞"对浪漫幻想风格的追求，"新片场"对探险类题材的偏爱，在丰富网络影视剧的创作经验，逐步形成品牌的同时，也为这个行业注入了活力。

当然，从"十四五"规划中2035年建成文化强国的远景目标来看，目前的网络影视剧创作中还存在一些问题，这些也是高质量发展所要集中解决的问题。

第一，题材范围狭窄。目前，题材扎堆现象仍然突出，特别是网络剧，主要集中在青春校园、都市情感、悬疑、玄幻几类题材上，很多当代社会的新现象、新职业、新人物都没有得到表现，对于普通劳动者形象的塑造存在很大局限性。未来，网络影视剧在题材拓展方面有两个重要的着力点，一个是深入开掘北京的地域文化，表现北京文化的当代特征；另一个是科技、科幻题材，表现虚拟世界与人、科技与人文的关系，虽然创作者在这些方面做了一些尝试，但成功的作品还比较稀缺。

第二，同质化现象严重。一些创作人员热衷于山寨、复制，很多作品似曾相识，视野狭隘，表现手法单一，题材相近，叙事策略相似，风格雷同，甚至细节相同，比如将不同的题材都写成千篇一律的情感故事，将丰富多样的性格、情感标签化，不同的历史内容都用模式单一的穿越作为载体，这是当下创作中的一个误区。想象力贫乏，原创精神缺失所暴露出的问题，归根结底是生活基础薄弱，对社会生活的认识肤浅。

第三，艺术表现形式和话语表达方式的国际化。建成文化强国，一个重要的标志是影视剧传播的国际化，让国产影视剧受到其他民族、其他国家人民的欢迎，进而成为全世界人民共同的精神财富。网络影视剧"走出去"的路径，就内容来说，是人性的深度，人性具有普遍价值，对作品的理解，归根结底就是对人性的理解；就形式来说，是要采用世界共通的表达方式。

具有民族特色的东西容易被其他民族接受，这是正确的，但把这个道理推向极端，认为只有民族的才能被世界接受，只有民族化才是走向世界的唯一道路，就会走向偏狭，在实践上也是行不通的。

实现网络影视剧的高质量发展，最终要落在高质量的作品上。好作品是需要培育的，要有适宜的生态环境才能产生。全社会有好心态，创作才有好生态。这就需要我们对艺术创作多一点耐心，多一点宽容，包容不同的个性、理念和风格，鼓励创新，允许试错，让艺术创作的道路越走越宽。

现实主义要有思想和灵魂

2020年岁末至2021年年初，称得上是重点现实题材电视剧的收获季。以《石头开花》《在一起》《装台》《山海情》《跨过鸭绿江》《觉醒年代》为代表的一批重点现实题材电视剧集中亮相荧屏，在引起社会热议的同时，也为我们探讨新时代精品剧创作规律提供了一个很好的契机。及时总结这些作品的成功经验，不仅对当下的创作具有重要价值，而且对未来国产电视剧质量的整体提升具有积极意义。

将这些作品按照时间联连起来，就是一部中国人的心灵史、奋斗史。其中，除《装台》的时间概念稍为模糊之外，其他作品选取的都是关键历史时期发生的事，不管写的是伟人、英雄，还是普通劳动者，目的都是要通过人物来表现时代前进的方向。这些作品之所以能获得成功，最根本的一点，就是很好地处理了生活的求真、思想的求善与艺术的求美之间的关系，用艺术的方式回答了在新的历史条件下如何拓展、深化现实主义精神。那么，同样是追求现实主义，为什么这些作品能取得成功？它们是如何体现现实主义精神的？值得深入探讨。

首先，这些作品都自觉地追求一种具有人文情怀的现实主义。创作者是

怀着对国家、对人民的深厚感情来写人物的。《石头开花》采用单元剧这种形式，从不同侧面反映了第一书记下乡给农村带来的深刻变化，写出了新时代扶贫干部的信念、奉献和担当。以往扶贫题材电视剧也会表现人文关怀，通常关注的都是对帮扶对象的关怀，但《石头开花》把对扶贫干部的关怀贯彻始终。扶贫干部也是人，也有自己的家庭、情感，也有过美好生活的需要，无论如何，他们最终还是要回归原来的生活。《装台》描写的是一群小人物的苦辣酸甜、人生百态，台上台下都是戏，戏里戏外都是人生，写的是琐碎的日常生活，映射出来的是时代变迁。《山海情》从真实的生活出发，将深切的同情和美好的愿景融入西海固老百姓辛勤建设家园的过程中，让人文关怀以一种富于生活质感的方式呈现出来。同时，《山海情》也体现了主创的深刻洞察力。它不单是一个脱贫、搬迁故事，实际上是换了一个角度来写农民和土地的关系。这种对农民的深刻理解增加了作品的厚重感，在精准扶贫题材电视剧的思想开掘和现实主义的深化方面达到了新的水平。

这些作品写的是普通百姓，但没有流于琐碎和平庸，而是站在时代的高度来看这些人物，表现了他们在追求美好生活过程中的创造精神，体现出创作者为时代立传、为人民立言的使命感。这种使命感是现实主义精神的一部分，而且是不可缺少的一部分。

其次，这些作品追求的是一种具有时代精神的现实主义。一个时代有一个时代的现实主义。时代发展了，我们不能还停留在19世纪的现实主义概念上，更不能把现实主义当作僵化的教条。现实主义只有同时代精神相结合，才能产生感人的力量。同时，现实主义也应该是高度个性化的，创作者人生体验不同、眼界不同，采用的方法不可能完全一样。《石头开花》的《信任》单元中选择从扶贫与环保的关系切入，在尖锐、复杂的矛盾中表现人物，写出了主人公如何从一个不受欢迎的第一书记到获得村民的理解和支持。李爱民本来干的是为子孙后代造福的好事，却不被理解，面对晓起村农民思想观念上的落后，他能放下自己的委屈，真心实意地理解他们。这个人物是非常有个性的，认准的事就一定要干到底，不管别人怎么看，同时他又

能放下身段，把自己摆到和村民同等的位置，从村民的利益来思考问题、解决问题。这是来自人物内心世界的真诚。"人可以走，良心不能走。"老百姓的信任是扶贫干部用真心换来的。这个单元写的是扶贫干部与村民之间的信任，更是我们整个社会人与人之间的信任，真正触及了生活的痛点。《在一起》讲的是新冠肺炎疫情下的人生百态，通过普通人的经历表现中华民族面对灾难时的勇气和力量，具有一种来自生活的直接性，有的单元会带来直击人心的震撼，有的单元会触碰到观众心底柔软的角落，容易让观众产生代入感。与这两部作品不同，《装台》给人印象最深刻的，就是其中强烈的烟火气。它描写的是普通劳动者的生活态度。生活是困苦的，在生活的困苦背后，是生命的善良和坚韧，由此传达出劳动者乐观向上的人生信念。用原作者陈彦的话来说，"这些小人物不因为自己生命渺小而放弃对其他生命的温暖托举与责任"。《跨过鸭绿江》写的是我军在抗美援朝战争中的伟大胜利，但是它的基调是悲怆的，让观众处处感到胜利的不易。生活本身的质感赋予这些作品很高的辨识度，因而对观众产生了强烈的吸引力。

再次，这些作品追求的是一种具有精神力量的现实主义。现实主义不是抄写和复制，而要有思想和灵魂。这些重点现实题材电视剧的一个共同之处，是让人物在戏剧情境中自然而然地表达思想，从中看不到概念化的倾向。概念化不是现实主义。《跨过鸭绿江》里面既有彭德怀、梁兴初这样的高级将领，又有黄继光、杨根思、邱少云这样的战斗英雄，贯穿人物中间的，是"不畏强暴、敢于斗争"的勇气和决心。它真实地描绘了战斗场面的惨烈，我军官兵的英勇顽强和牺牲精神，但也没有贬低对手，而是客观地展现了美军的强大，把战争写成了一场意志的较量、精神的对决。因此其中中国人民志愿军官兵的爱国主义、英雄主义精神才会显得那么崇高、悲壮。同样值得称道的是《觉醒年代》。这部作品的创作具有很高的难度。但主创找到了一个新颖的切入点，从一本杂志、一所大学、一个时代入手，将历史理性融入艺术想象，用"社会主义绝不会欺骗中国"这个真理把它们串联起来，挖掘出了那个时代的精神内核。这部作品主要是靠思想的力量打动观

众，但没有流于抽象概念的演绎，而是把深刻的思想转化为生动可感的影像。这是人格化的思想，也是与时代紧密结合的思想。作品在新与旧、进步与反动的冲突中，写出了启蒙时期革命先驱者的人格魅力，也写出了中国传统文化的凤凰涅槃。它不仅写了历史的进步，还写了历史的缺憾。《觉醒年代》所描写的时代与今天有某种相似之处，同样处于历史的转折点，它有着强烈的现实观照性，因此才会产生强烈的感召力。

普遍来说，这些重点现实题材电视剧都带有很强的哲理性，有时候甚至会让主人公直接出来讲道理，但能够让观众听得进去，归根结底，是因为主创的出发点是讲好故事，故事的逻辑是顺畅的，这些道理是人物在生活中自然而然说出来的，是跟人物的思想情感结合在一起的，把道理放在情节之中，放在需要提炼思想内涵的关键点上，让这些道理起到深化主题、升华情感的作用。

也有一些作品，存在比较明显的脱离现实倾向。比如电视剧《三十而已》，剧中讲了三个都市女人的故事：顾佳跟一个有钱的男人分手，王漫妮想嫁一个有钱的男人而不得，钟晓芹挣了大钱之后回归从前的男人。这里表面是写情感的困惑，实际上是写女性对金钱的态度。与其说它写的是三个女主的爱情观，还不如说写的是三个女主的金钱观。三个女主代表了三个不同的阶层、三种不同的生活态度，因而产生了三种不同的人生走向，但看完之后，观众就会发现，这样三个人物拼凑在一起，是高度格式化、程序化的。她们是假装在生活，是在努力完成主创给她们设计的人生过程。最有趣的，是三个女主都跟一个卖葱油饼的小摊有关。主创可能意识到了自己对生活的过度设计，因为三个女主无论怎样包装都不像现实中的人物，便想用摆小摊的夫妇来增加一点烟火气，增强作品的现实感，但恰恰是这对代表理想人生的夫妇，让主创给女主们苦心营造的生活基础坍塌了，无情地揭露出作品悬浮剧的本相。

现实主义不是跟在现实后面亦步亦趋。社会现实和人们的思想观念充满矛盾，现代化进程中的急剧变化既让人感到迷失和焦虑，又让人对可能性充

满希望和憧憬。这些方面肯定会反映到作品中。从这个意义来说，一部作品是不是现实主义，从思想价值上来说，就是要看它是不是真正能反映问题，反映的是不是真问题。同时，现实主义在不同历史阶段有不同的内涵，不存在统一格式的现实主义，也不应该用硬性规定来给作品贴标签。每个时代都可以有自己的现实主义，每个人都可以有自己的现实主义，重要的不是表现什么，而是如何表现历史的趋势和社会关系的发展变化。

 现实题材电视剧创作的核心，是要塑造时代新人的典型形象。应当说，这样的形象在当前的文艺作品中还比较少见，但这恰恰是我们努力的方向。时代新人的典型形象应当既是英雄，又是普通人；既有鲜明的个性和丰富的内心世界，又有引领时代前行的精神力量。塑造时代新人的典型形象，也要在艺术上不拘一格、大胆创新，把现实主义精神与浪漫主义情怀结合起来，把现实关切与历史文化传统结合起来，让观众产生亲切感、代入感。

 不管潮流和风尚如何变化，现实主义的精神内核应当始终如一，这就是对真实性的终极追求。艺术家既要最大限度地反映生活真实，又要最大限度地追求艺术个性，积极回应社会关切，传达人民心声。观众真正喜欢的是那些反映的内容与自己切身利益相关问题的作品。是否有积极介入生活的态度，检验着作品中现实主义的成色。这就需要艺术家们敏锐地观察生活，睿智地分析生活，写出自己独特而深切的生命体验，从而抵达真正的现实主义精神。

从艺术创新角度看主题性创作

主题性创作是中国电视剧最具代表性的品种，也是新时代电视剧创作成就最为集中的体现。这些作品自觉追求思想的深刻性、趋势性和现实性，用富有生气和质感的艺术形象构筑中国精神、中国价值、中国力量，在故事与逻辑、史实与认知、情境与人物等方面都出现了新的亮点，不仅代表了这一时期创作的最高水准，而且对未来的创作具有引领价值。

首先，普通人成为主题性创作中的核心要素。以往的主题性创作作品强调从普通人的角度来写领袖，但近年来的主题性创作作品更加注重表现普通人在历史中的作用，在历史的长河中看待现实，这集中体现在《大江大河》《山海情》《在一起》《石头开花》等作品上。在对普通人的描绘上，主题性创作作品打破了以往的底层叙事、苦难叙事和单纯的悲悯情怀，更强调普通人对社会人生的巨大推动力量。创作者站在时代的高度来看普通人，歌颂了他们在追求美好生活过程中的创造精神，体现出为时代立传、为人民立言的使命感。比如《光荣与梦想》这部主题性创作作品中塑造了一个普通士兵张桃芳的形象。

其次，注重人文精神的深入开掘，对人物精神的源头进行回溯式书写，

比如《觉醒年代》对于陈独秀人生历程的刻画,通过人物的成长历程和内心冲突发现生命的自觉,同时找到了陈独秀的思想与中国文化传统的内在联系,挖掘出了那个时代精神的内核,把深刻的思想转化为人格化的思想,在新与旧、进步与反动的冲突中,写出了启蒙时期革命先驱者的人格魅力,实现生命的自觉;也写出了中国传统文化的凤凰涅槃。人文精神决定了这部作品的价值和品位。

再次,注重从人的全面发展的角度表现人物的成长历程,肯定人的价值。比如《经山历海》围绕着理想和现实的冲突来写,主人公放弃安逸的生活去追求理想,追求属于内心的东西,来一场说走就走的扶贫,表面看来有些冲动,但其实是真实的,符合这个时代青年人的特点,敢于突破自己,给自己寻找新的生活方向,她跟那些受组织委派驻村的扶贫干部不一样,她是在主动给自己的生活、给自己的心灵寻找一片真正可以舒展、成长的天地。当理想与现实发生冲突的时候,不是让人物迁就现实,而是让人物努力用理想来改造现实,坚决不与现实妥协,把这个人物写成一个真实的人、一个内心干净的人、一个有文化根基的人。

当然,目前主题性创作也面临着如何发展的问题,在思想艺术上有待新的突破。我想在创作方面提几点建议。

第一,拓宽艺术思维。重大革命、重大历史、重大现实这三类题材在精神上是同源的,优秀现实题材作品的背后是民族文化和民族精神,优秀历史题材作品要具有现实观照性。因此,主题性创作作品,特别是重大现实题材,不能仅仅满足于描绘现实,还要有意识地打通时代精神与民族精神之间的血脉,在创作中更加注意"冰山之下"的那个部分,这样,创作的精神基础才更加深厚。

第二,打造主题性创作独特的精神气质。主题性创作要追求高辨识度,但同时要形成共同的美学追求。主题性创作的精神气质来源于人,其中既有英雄,又有普通人。英雄人物同样有丰富的个人情感,但是当国家民族需要的时候,他们就会毫不犹豫地选择牺牲自己。对于崇高的认同感是主题性创

作独特精神气质的一个组成部分。同时，无论在历史上还是现实中，普通人可能无法达到英雄、伟人的精神境界，但是普通人对幸福生活的执着追求和创造精神，同样具有一种日常生活的史诗性，可以让人们获得在惊涛骇浪中同舟共济、在急风暴雨中相互守望的归属感，这是主题性创作精神气质的另一个组成部分。

第三，创新美学范式，在主题性创作中探索不同风格混搭、多种样式并存、多种视角并存的美学形态，在现有作品的基础上从理论上进行提炼、总结，用美学范式的创新来促进艺术创作。比如这两年精准脱贫题材作品有很多用喜剧的方式呈现，有时候创作者会有意模糊喜剧和正剧的界限。主题性创作作品的外在形态可以是严肃、厚重的，也可以是轻松、幽默的，不能认为主题性创作就必须板起面孔，用喜剧的方式同样可以表现深刻的精神内涵，这就是说，主题性创作也要坚持"百花齐放"。但不管采用哪种风格样式，最重要的是写出自觉的生命意识，自然、活泼的生命状态。

主题性创作不仅是写现在，而且是写未来。未来不是远方，它存在于历史与现实之中，因此，主题性创作不仅要写重大事件、重要人物、重大关切，而且要写出塑造民族未来的精神力量，在创作中注入历史的自觉、文化的自觉和生命的自觉。

2021年电视艺术创作概览

2021年是电视艺术的继往开来之年。这一年是"两个一百年"奋斗目标的历史交汇之点,又是"十四五"规划的开局之年。这个重要的时间节点为电视艺术创作提供了一个重要契机,也提供了一个开阔而深远的背景,使本年度的电视艺术作品呈现出更加鲜明的人民性、历史性与时代性。

这一年也是电视艺术的收获之年。重大革命历史题材电视剧对于史诗性的追求,综艺节目对于历史文化经典传播的"再经典化"的创新,人文历史纪录片对于历史精神与历史理性的探求,都为各自领域的创作竖立了标杆,带动了各自领域作品品质的提升。无论是电视剧、电视文艺节目,还是电视纪录片,都产生了"现象级"作品,记录百年沧桑,勾画千秋伟业,在对社会大变革、大转折脉动的把握之中,寄寓了深切的哲理思考与现实关怀,从而带动了艺术创作整体上的创新与突破。

一、"主题性创作"成绩斐然

主题性创作是2021年电视艺术领域最大的亮点。这些作品全景式地展

现了中国共产党领导人民追求国家富强、民族复兴的历史进程，涵盖了其中的各个时间段，深刻揭示历史的逻辑与时代的潮流，表现中国共产党人的理想、信仰和牺牲精神，也表现了共产党深刻的自我更新。电视剧《觉醒年代》再现了一代仁人志士追求真理、指点江山的豪迈气概，深刻地揭示了中国选择社会主义道路的历史必然，创作者把笔触向历史的纵深处，真正刻写出那个时代的灵魂。《功勋》描绘了八位"共和国勋章"获得者的人生经历，浓墨重彩地勾画出他们奋斗和拼搏的高光时刻，诠释了他们"忠诚、执着、朴实"的品格和为祖国、人民无私奉献的崇高境界。《山海情》饱含深情地叙述西海固的人民克服困难、创造美好生活的故事，真实刻画了基层扶贫干部的形象，用普通人艰苦卓绝的奋斗历程折射出波澜壮阔的时代变迁。《跨过鸭绿江》全景式地展现了抗美援朝战争的历史进程，热情讴歌了志愿军将士的爱国主义精神和大无畏的英雄气概。在纪录片方面，央视的《国家记忆》栏目推出了《绝笔》《人民的选择》，运用大量珍贵的文字和影像资料，展现共产党人矢志不渝的牺牲；纪录片《山河岁月》全景式地书写中国共产党筚路蓝缕创造的辉煌成就，从历史中汲取奋进的力量。

二、传统文化的创新表达亮点纷呈

在对传统文化的深层开掘方面，2021年的电视艺术作品可谓表现亮丽，各擅胜场。文化类综艺节目借助富于时尚感的艺术手法、具有前沿性的技术手段，在保持优秀传统文化精神的同时，全方位展现传统文化的丰富性，以新颖的表达方式实现破圈传播，很好地满足了当代观众特别是青年观众的审美需求。河南电视台的"中国节日系列节目"是其中的佼佼者。《唐宫夜宴》和《端午奇妙游》的水下舞蹈节目《洛神水赋》在传统美学精神中融入现代意象，用富于冲击力的视觉奇观激发传统文化的生命力，成为年轻观众喜爱的"新国潮"。央视的《典籍里的中国》选取中国古代文化典籍，构建跨时空对话，使历史与当下互为观照，充分体现出新时代艺术创作者的文化自信。

三、新时代的精神风貌获得全方位展现

展现新时代的精神风貌，表现人民群众追求美好生活的创造精神，是2021年电视艺术作品的另一个重要主题。电视剧《温暖的味道》用艺术的方式整合农村发展中的各种新思路、新元素，坚持一切从群众利益出发，在建设美丽乡村的过程中始终把人民群众作为核心竞争力，同时也触及了农村发展中的一些深层次问题。《我在他乡挺好的》贯穿了普通人对美好生活的追求，用了大量笔墨写出了"北漂"们的相互扶持、相互温暖以及美好期许。《扫黑风暴》用一种惊心动魄的方式，再现了"扫黑除恶"斗争的严酷性和复杂性，以及主人公对真相和正义的执着追求。此外，网络影视剧《司藤》《赘婿》《重启地球》《谁是凶手》用富于想象力的方式描绘各具特色的人物与人生际遇，以不同的方式折射生活，描写普通人的善良、纯真和向上向善的内心追求。在综艺节目方面，努力拓展内容与形式的边界，是2021年电视综艺节目的普遍追求。其中，《极限挑战》《向往的生活》《这！就是街舞》等综N代节目不断求新求变；借势北京冬奥会的冰雪主题竞技类综艺脱颖而出，融知识性、竞技性、文艺性于一炉，激发了普通人参与和讨论冰雪运动的热情；继芒果TV的《明星大侦探》之后，各大视频网站纷纷推出推理类综艺节目，依托"剧本杀""密室逃脱"的社交属性进行创新，开拓综艺节目的题材和样式。

面对新冠肺炎疫情持续对电视产业发展的不良影响，电视艺术创作者更加注重贴近现实，发挥电视作品抚慰社会心理的作用，倾情筑牢中国人的精神家园，同时，更加注重媒介融合与跨媒介传播，利用互联网、大数据、人工智能的技术赋能，利用各门艺术的互融互通发掘潜力，提供更加丰富多彩、更有温度的表达方式，使文艺创作达到更有内涵和潜力的新境界。

针对电视行业存在的过度娱乐化、追星炒星问题，中宣部、中央网信办、国家广播电视总局分别发出通知，要求加强综艺节目管理，纠正不良倾

向，改变资本对市场的扭曲现象，综合治理收到了显著的成效。文艺领域综合治理短期内促进了综艺节目的结构性调整，从长期来看，对于健全现代文化产业体系、培育电视艺术生态环境肯定会产生深远的影响。

党的十九届六中全会指出，党的十八大以来，在文化建设上，我国意识形态领域形势发生全局性、根本性转变，这必然体现在文艺的创作、生产、传播、消费、鉴赏、评论等领域，带来文艺思潮、审美风尚的变化。从一年来电视艺术实践中可以看出，广大艺术家聚焦中国共产党成立100周年、脱贫攻坚、抗击新冠肺炎疫情等重大主题，积极弘扬社会主义核心价值观，书写新时代的中国故事、中国精神，为观众提供了更为丰富、更有营养的"精神食粮"，在满足广大人民群众多方面、多层次精神需求的同时，为开创党和国家事业新局面提供了坚强的精神支撑。

三、演讲

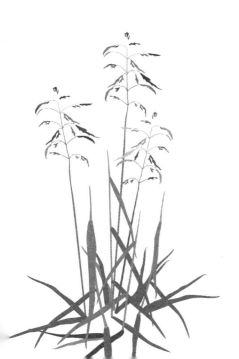

文化产业背景下电视剧创作的忧与思

一、电视剧产业的危机

危机从何而来？

从外部环境来看，互联网的快速发展对整个电视产业形成挑战，其他的娱乐形式分流了大量消费者，电视成了传统媒体，自身的生存遭到威胁。

从产业内部来看，中国电视剧创作就整体实力而言，还停留在世界二三流的水准。电视剧发展遭遇瓶颈，创作水准整体上陷入停滞状态，对观众的吸引力逐步下降。

百度、阿里巴巴、腾讯正对电视业尤其是电视剧行业虎视眈眈。互联网和电视正从简单的平台之争走向内容和服务的竞争。现在，电视台才刚刚认识到，互联网所要求的不只是播放视频和合作生产那么简单，互联网在技术、产业、资本方面优势明显。

以 Google TV、Apple TV 为代表的智能电视大踏步走进生活领域，它将计算机的功能集成进电视，顺应了电视机"高清化""网络化""智能化"

的趋势。

智能电视拥有传统电视厂商所不具备的应用平台优势,其将实现网络搜索、IP电视、视频点播、数字音乐、网络新闻、网络视频电话等各种应用服务。电视机正在成为继计算机、手机之后的第三种信息访问终端,用户可随时访问自己需要的信息;电视机也将成为一种智能设备,实现电视、网络和程序之间跨平台搜索;智能电视还将是一个"娱乐中心"。

互联网可以在你自己都没弄明白之前确切地知道你想看的节目,实现内容生产者和消费者的精准对接。大数据分析可以实现生产者和消费者的深层互动,消费者可以决定故事的走向,最后模糊创作者和生产者的界限。互联网思维最终有可能颠覆整个电视剧产业模式。

中国电视剧会不会重蹈日本电视剧的覆辙?纸媒的今天就是电视的明天吗?有业内人士大胆断言:电视剧的黄金时期已经成为过去,十年之内肯定会陷入衰落,真的是这样吗?

收视率整体呈现下滑趋势,十几年前,央视一套黄金时间电视剧收视率的中位数在5%以上,现在则滑落到1%左右。电视开机率大幅下降。中国电视剧产能严重过剩,整体呈现供大于求的局面。2012年,电视剧产量为17 703集,但全年的播出量只有7 000集左右。

从数量方面看,2012年,持有电视剧制作甲种证的机构达到5 363家,形成了一支庞大的制作队伍。2010年度全国生产完成并获得发行许可的电视剧剧目共计436部14 685集,2011年度全国生产完成并获得发行许可的电视剧剧目共计469部14 942集,2012年度全国生产完成并获得发行许可的电视剧剧目共计506部17 703集,2013年度全国生产完成并获得发行许可的电视剧剧目共计441部15 770集,2013年较2012年数量略有下滑。

从产值方面看,2006—2010年,中国电视剧交易额从48.5亿元增长到59.2亿元,年复合增长率只有5.11%。2011年,中国实现电视剧交易总额76.0亿元,同比增长28.37%。2012年,电视剧交易额突破100亿元。2013

年，电视剧交易额的增长幅度大约为10%，增长明显放缓。

2013年，仅仅是万科北京分公司，前三个季度的销售额就达到160亿元。2013年，仅仅迪士尼一家公司，销售额就达到423亿美元。这就是说，中国的电视剧还很不成气候，还有很大的发展空间。对广告的严重依赖封杀了电视剧的盈利空间。

由此可以得出几个简单的判断：中国电视剧产业是政策敏感型行业。政策与资本的博弈决定着电视剧产业的基本走向，只要现行体制不发生改变，电视剧始终会在政策和资本之间摇摆。中国电视剧产业正呈现出泡沫化趋势。

二、历史的经验

中国电视剧产业的现状是在历史发展中形成的，了解过去，才能明白为什么会形成现在的局面。

1. 计划经济时期：1978—1991年

电视剧制作的主体是各电视台和电影制片厂的电视剧部以及相对独立的电视剧制作中心，这时的主要矛盾是飞速发展的电视剧事业与资金之间的矛盾：一方面是资金缺乏；另一方面是社会资金无法进入电视剧行业，中央电视台占据不容置疑的龙头老大地位。某部电视剧能在央视播出，是一种荣誉。

2. 市场化探索时期：1991—2003年

市场主体进入多元化时代，成立了更多独立的电视剧制作中心，包括各个部委、军队、社会团体都开始建立电视剧制作中心，民营公司也开始进入电视剧制作领域，出现了最初的全国性交易市场和版权交易市场。管理层对电视剧的市场化持谨慎态度，默许民营公司进入电视剧市场。

民营公司无论是报批、接受审片，还是获取国家相关政策资料，都必须要挂靠在一个有甲级证的国有单位上。因此，民营公司不得不花费更多的时间与资金成本去面对各种各样的问题。此前虽然可以申请获得乙种电视剧制作许可证，但恰恰由于是民营公司，申请程序也相当烦琐与漫长。

3. 产业化时期：2003—2014年

这一时期具有标志性的事件：2003年8月7日，中国国内八家民营影视制作机构获得《电视剧制作许可证（甲种）》资格，在持证有效期间内，这八家机构制作的电视剧暂由国家广电总局电视剧审查委员会负责审查。8月31日，国家广电总局再次出台政策，允许社会机构按行业管理要求，经批准后开展电视节目制作经营活动，电视剧产业的大门进一步向社会机构开放。

这意味着由国有制作单位在中国电视剧制作业"高人一等"的日子正式宣告结束。从此，民营企业从游击队转为"正规军"。海润影视制作有限公司董事长刘燕铭说："以前我们是孙子，现在是儿子了。"

政府发给民营的一个"资质证明"，标志着民营公司开始成为市场的主体。海润影视制作有限公司、北京金英马影视文化有限责任公司、北京华谊兄弟太合影视投资有限公司、北大华亿影视文化有限责任公司、北京英氏影视艺术有限责任公司、北京鑫宝源影视投资有限公司、苏州福纳文化科技股份有限公司、北京潮涌东方影视文化有限公司首批获得准入。

投资银行资金大量涌入推动了电视剧市场的泡沫化。由于竞争不断加剧，买剧成本不断提高，主创人员片酬高企，用于制作的成本被大幅压低，严重影响了电视剧质量。数量的堆积并不必然地带来质量的提高，大投资、大制作并不必然地带来高质量。2009年以来，有影响的电视剧可谓凤毛麟角，电视剧创作整体上处于一个平庸的时期。

产业化已经成为一种发展趋势，但电视产业远未成熟。电视剧的播出量占电视台所有节目的1/4，在省级卫视，这一播出比重甚至超过1/3。市场营销链条不完善，版权保护机制不完善，盈利模式单一，制作成本高企，这些都制约着电视剧的长期发展。

如今的创作环境已然发生了巨大的变化，但过去的许多条条框框依然存在，而且似乎没有什么变化，到底有哪些，很难说清楚，总之是不能触碰的。条条框框也存在于人的心里。艺术家们因为习惯了戴着镣铐跳舞，当镣铐已经不存在的时候，心里感觉镣铐还在那里。

具有讽刺意义的是，很长时间以来，艺术家们一直在要求更多的自由，但有了更多的自由之后，并没有出现更多有品位的影视剧，反而出现了更多生产线上的标准化产品。

一些电视媒体片面追求经济效益，一味迎合少数观众不健康的欣赏趣味，制作和播出了一些格调低下的作品，倡导极端个人主义、拜金主义、享乐主义等错误价值观，在社会上产生了消极影响。片面追求经济效益，让一些电视机构趋于保守，不敢冒险，热衷于跟风和翻拍，看上去稳妥，但实际上只有具有创新精神的作品才有可能实现经济效益的最大化。

电视剧具有文化和商品双重属性。文化就是以文化之，小到化一个人，大到化一个社会、一个国家、一个世界。"观乎天文，以察时变；观乎人文，以化成天下。"文化是电视剧产业的根基。

中国文化绵延数千年，其间撞击交融，其间出现了两次重大的文化创造时代：一个是春秋战国的百家争鸣，结果是形成了以儒学为核心的中国传统文化；另一个是五四新文化，解决了中国文化由"传统的"转化到"现代的"、由"西方的"转化到"中国的"的转型问题。

继承传统文化要在发掘传统文化的历史意义的基础上，对中华文化做出当代性表述，既不能数典忘祖，又不能作茧自缚。文化自觉就是成为文化的主人。

一方面，文艺作品具有社会价值，其中最为重要的，是它的审美价值；另一方面，文艺作品是一种商品，文艺作品的传播和观赏是一种消费过程。在市场经济条件下，文艺作品的生产和消费等都具有商品属性，文化与经济的互相依存、促进，是当代文艺的一个特征。在很多情况下，艺术与商业并不总是互相排斥的，反而经常是互相促进的，在创作中既要尊重艺术规律，又要尊重市场规律。

电视艺术作品必须考虑市场，但是也不能因为考虑市场而失去精神升华与灵魂净化，不管创作环境有多少问题，但最根本的问题是艺术家本身。选择了这个职业，这个职业就要求你有这份责任感，对社会的，对艺术的，努力达到个人意志与社会方向的统一、个人审美追求与大众欣赏趣味的统一。

三、危机的根源

中国电视剧市场化的路途中，丢掉了一些非常重要的东西。丢掉的东西是什么？

第一，核心价值缺失。

价值观从来都是文学艺术创作中的重要内容。

核心价值是一个民族在历史发展过程中形成的并为其全体成员所认同的最高行为准则。核心价值是一个民族的灵魂，是这个民族文化中最具代表性和永恒的东西。

由于社会环境的变化，人们思想活动的独立性、选择性、差异性不断增强，人们对于权力、成就、财富、道德等问题的看法也在发生改变，中国的舆论环境比以往任何时候都更复杂；同时，转变、转型和转轨的过程中产生了普遍的焦虑和迷茫，社会效益与经济效益的不平衡，传媒公益性与商业化的矛盾凸显，造成一部分电视媒体的社会责任感下降，片面追求经济利益，出现了价值取向的偏差。

在我国社会从计划经济向市场经济的经济转轨、从农业社会向工业社会的社会转型的过程中，出现了一些由于经济社会发展不平衡、区域发展不协调所带来的深层次问题，这些问题与全球化、信息化、民主化浪潮的相互叠加，使得当代中国的社会环境更加复杂，各种因素冲击人们对生活意义和价值的看法，使人们的价值观呈现出多元化、多样性、多层次的格局。

由于电视剧的表现范围涉及生活的各个领域，通过形象地表现生活，提供对社会生活变迁的认知和理解，影响人们对各种社会活动的功用乃至善恶、美丑的某种价值判断，也给人们提供了一种看待生活的方式，通过作品所提供的对人生目标和人生价值的追求，为人们提出了方向，也提供了尺度和准绳，帮助人们正确认识人生和社会。

文化多元激荡不可避免地带来了一些负面的影响，如娱乐浪潮泛滥、消

费主义膨胀，这就造成一些电视文艺节目中出现了过度娱乐化的现象。这些节目过分放大低层次需求，用物质财富的多寡衡量人生的价值，甚至不断突破道德底线。这些问题都严重影响了人们对社会道德理想与规范的追求，而由于电视媒体所具有的放大效应，这种过度娱乐化现象造成了对主流价值观的消解。

核心价值的失落是当代社会最大的问题，也是很多社会问题的根源。古人一诺千金，重然诺，轻生死，到了现在，不讲诚信成了极大的社会问题。缺乏核心价值，人们就会变得消极、无知、冷漠，因此社会才会出现那么多见利忘义，那么多见死不救，那么多出卖灵魂，乃至无耻。

一些家庭伦理剧对生活的主流和重大社会问题视而不见，把自己局限在狭小的天地里，在贴近生活的名义下，津津乐道于情场、职场、商场上的个人恩怨、家庭摩擦，大肆渲染庸俗、空虚的个人情感，甚至流于矫揉造作、无病呻吟。

一些作品中存在着审美价值严重的错位与匮乏，不顾作品的完整性和统一性，一味追求制造宏伟的气势和震撼的效果，热衷于制造荧屏奇观，将电视剧变成一种纯粹的视觉游戏，在对形式的过度追求中，消解了作品本身的艺术价值和艺术家文化建设的使命。

当代影视作品普遍缺乏表现核心价值的自觉意识。一种情形是，在表现核心价值时十分软弱、不自信，遮遮掩掩、犹犹豫豫；另一种情形是，作品虽然对核心价值有所表现，但与作品的艺术形象相脱节，因此其中对核心价值的表现就显得十分空洞、苍白。

我国的电视剧要想在整个世界文艺中占一席之地，必须有鲜明的文化价值，而要达到这一点，首先要有一点文化的自省，有一点自我批判、自我否定的精神，自省过后，不是要造成文化虚无的结果，而是要使我们更有文化上的自信。

第二，主体性缺失。

主体是就人而言的。人是中心，人是目的，人是世界的主人。主体性就

是自主性。人一方面是自然的主人,能够控制自然;另一方面又是自己的主人,能够决定自己的行为,把握自己的命运。因而主体性的另一个重要内容就是自由,作为主体的人,他是有自由意志的。

所谓主体性,就是人的主观能动性和自主性。就艺术创作而言,是指艺术家在进行创作活动中善于发现自我,表现自我,进而更新自我的意识。主体性归根结底是一个创作实践问题,就是艺术家的创作态度。

主体性的一个显著标志是批判意识。作为艺术家,一定要有对社会的批判意识,艺术家要有独特的对社会人生的独到思考,还要有一点反潮流的精神。歌舞升平、粉饰太平,不但降低了艺术作品的品格,而且降低了艺术家的人格。

没有一个社会真正鼓励对自己的怀疑和批判,批判精神却始终贯穿于优秀的文艺作品之中。几千年的文学史证明,真正能够流传下来的,总是那些不承认现实合理性的作品。五四新文学留给我们最重要的财富,就是它的批判精神,而五四新文学的一个重要的精神源头之一,就是19世纪的批判现实主义,它产生了司汤达、巴尔扎克、狄更斯那样的伟大作家。可以说,没有批判精神就没有现实主义。

在当前社会转型期,对于突如其来的娱乐大潮,艺术家有点无所适从,在宣教与娱乐之间徘徊,既想讨好领导,又想迎合市场,结果是左右挨打。艺术家的创作空间被挤压,艺术家的创作个性被束缚。另外,有相当一部分并不被业内人士看好的作品,经济效益却相当可观,这种现象也让人相当困惑。

别人在市场上如鱼得水,也让一些艺术家心理很不平衡,于是,大多数人的选择是放弃,放弃自己的艺术理想,放弃自己的艺术追求,随波逐流。以前,艺术家的悲剧是政治的工具;现在艺术家更多地成了市场的奴隶,其作为知识分子的独立品格丧失殆尽。

第三,创新精神缺失。

"创新"不等于"创造新的东西"。艺术创新就是将新的观念和方法引

入文学艺术作品的创作过程中，实现其潜在的社会价值的过程。创新包含了两个层次的东西：第一，是不是提供了新的东西；第二，是不是产生了价值。不能产生价值的创新是伪创新。

艺术生产与其他生产不同的地方，就是它不能简单地复制已经生产过的东西。即使用完全相同的材料、完全相同的方法，由同一位艺术家创作，也不可能复制出完全相同的作品。复制的东西不是艺术。

看待一部作品有没有创新，不能仅仅就这部作品本身来衡量。每个时代都有自己的创作语境。我们这个时代的创作语境包括两个向度：一个是以"时间"为向度的"现代性问题"，另一个是以"空间"为向度的"全球性问题"。现代性问题涉及传统与现代的关系，全球性问题涉及的则是全球与地方（本地）的关系。这两个向度给创作者提供了一个坐标，今天谈艺术创新就要放在这个坐标上来谈。

任何创新都不可能脱离传统，也不可能脱离时代的潮流。即便是具有独创精神的作品，也不可能是凭空产生的，其中有很多东西是在前人作品的基础上产生的。我们反反复复地说艺术来源于生活，但同时，它也来源于前人的作品，一部作品中，能有一部分具有独创性的东西，就已经非常了不起了。

只有自己做的东西才叫创新，模仿别人做的东西，即便内容、形式再新，也不叫创新。改革开放让中国人学会了借鉴西方先进的东西，把别人的东西拿来，变成自己的，但久而久之，也带来了一个问题——光想拿来，追求短期效果，不重视长期发展，不愿意付出艰苦的努力。

只要别人取得了成功，就一窝蜂地模仿，缺乏创新精神导致了现在电视屏幕上的克隆成风。在发展的初期，"拿来主义"是必要的，但如果不去创造，只满足于拿来，我们的电视屏幕就只是一个山寨版的大杂烩。

每个时代的艺术都会以不同形式存在。任何艺术都有材质、时间和空间上的限制。正视电视艺术的局限，有助于更大限度地发挥它的潜能。艺术形式本身的限制，好比戴着镣铐跳舞，比如中国古代律诗，有严格的声律和排偶的限制，这是它自身的局限，但这并不妨碍古代艺术家创作灿烂的篇章。

每个人、每个民族也都有自己的特长和特短，有自己想象力的极限。

我们古代的文学艺术就长于抒情而短于叙事，精于短篇而疏于长篇。我们远古的文字，《诗经》大多是百十来字，《老子》不过就是5 000字，而印度的史诗《罗摩衍那》，洋洋洒洒好几大本。我们古代的建筑大多是在平面上展开，而欧洲的建筑则喜欢向空中发展。一个仰望苍穹，一个面朝黄土，自然就会形成不同的精神。

艺术的真谛就在于把局限用到极致。创新就是对局限的突破。电视艺术需要一点儿冒险精神，既要尊重规则，又要打破规则。如果完全背离常规，观众就无法接受；如果完全符合常规，观众就会觉得乏味。创新就是要打破常规，创新的对立面不是守旧，而是僵化。

只有勇于标新立异，才能打破禁锢思想的东西，塑造出一般人无法想象、不敢想象的形象，从而让人有所顿悟、有所共鸣，在规范中寻找偶然，在束缚中寻求解放，不断地接近想象力的极限。

艺术创作有时需要一点标新立异的勇气。世界上每时每刻都在产生大量的电视节目，观众之所以会选择某个节目，在很大程度上是因为它提供了别人所没有提供的东西，或者是别人提供不了的东西。

一部真正优秀的作品，除要遵守规则外，还要创造自己的规则。任何艺术都有自己的局限，说到底，电视艺术的发展过程也就是不断突破自身局限的过程。很多时候，创新并不是因为艺术家有超凡的激情与想象力，而是因为他们敢于突破常规，出奇制胜。

创新是对生活新的发现，生活中的细节到了艺术中会产生无可比拟的震撼力。创新从独特的生命体验开始。艺术创新，首先就新在对生活的原创性发现。对人性有洞察，对生命有激情，才能创作令人动容的作品。

所谓艺术创新，就是对现实生活的感知力、理解力和表达力。创新从细节开始。细节决定成败，但过于关注琐碎的细节也妨碍创新。

核心价值、主体性、创新精神既是电视剧产业的灵魂，也是未来电视剧产业的发展方向。

电视剧如何讲好中国故事

电视剧是要讲故事的。人与世界总是存在着某种关系,这种关系就是意义,当人与世界的关系发生变化时就成了故事,但不是所有故事都能称得上中国故事。中国故事除了讲述中国人,还要能代表中国人。除真实反映中国人的生活之外,还要体现时代精神和民族精神。

中国故事包含三个基本要素。

第一,人性和民族性。

人性就是人的本性。马克思说:"人的本质不是单个人所固有的抽象物,在其现实性上,它是一切社会关系的总和。"写人性就是要写人与人之间的关系。我们的电视剧不但要表现人之为人的那些东西,还要表现中国人之为中国人的那些东西,挖掘出中国人的文化基因。

第二,核心价值观。

核心价值是一个民族的灵魂,是这个民族文化中最具代表性和永恒的东西。价值观从来都是文学艺术创作中的重要内容。影视剧的表现范围涉及生活的各个领域,通过形象地表现生活,提供对社会生活变迁的认知和理解,影响人们对各种社会活动的功用乃至善恶、美丑的某种价值判断,也给人们

提供了一种看待生活的方式；通过作品所提供的对于人生目标和人生价值的追求，为人们提出了方向，也提供了尺度和准绳，帮助人们正确认识人生和社会。

当代中国电视剧所要传播的价值观，不应该是传统价值观的照搬，也不应该是西方价值观的复制，必须是从当代中国社会现实出发，能够回答当代人面临的社会问题，而又能为世界各个国家、民族、人民所普遍接受。

社会责任是艺术家的立身之本。一个艺术家凭借小聪明可能会成功于一时，但从长期发展来看，成功比的是胸襟和格局。艺术家只有怀着如宋朝的大思想家张载所说"为天地立心，为生民立命，为往圣继绝学，为万世开太平"的抱负，才能写出真正具有影响力和感召力的作品。

第三，中国气派和中国风格。

民族特色不仅是一种外在的表现形式，而且是一种精神内涵。只有鲜明的民族特色是不够的，离开了通行的表达方式和表达符号，民族特色有时反倒会带来理解上的隔阂。

真善美这几个价值取向是相互关联的。艺术作品之所以会产生美感，就是因为艺术家在生活体验中注入了自己的人格和生命。美既有永恒性，又有时代性。人的审美趣味、审美理想会随着时代的变化而变化，这就要求艺术家们不断更新创作理念、创新表达方式，在前辈艺术家审美经验的基础上进行创造性转化、创新性发展，凸显中华民族自强不息、厚德载物的精神特质，彰显中华审美风范。

什么是中华审美风范？宗白华先生把中国的美学境界分成两大类：一类是空灵的美，另一类是充实的美。这是中华审美风范最为具体的体现。这不仅是一种审美理想，而且是人生境界与艺术境界的合一。中国古代讲"文以载道"，这个"道"不是抽象的概念，而是有生命的"道"，是天人合一的"道"。

影视作品的核心是好故事。那么，好故事的标准是什么呢？

一、和别人不一样的故事

第一是独创性,第二是独创性,第三还是独创性。

判断好故事和坏故事可以根据不同的标准,因人而异,因剧而异。下面列举两个例子:一个是小说《三国演义》,其中写了很多战争场面,如"三英战吕布""温酒斩华雄""长坂坡"等,但每个场面的打法都不一样;另一个是电视剧《都铎王朝》,其中有很多杀人的情节,但每个人的死法都不一样。

二、有意义而又有意思的故事

这样的故事应该既有认识价值又有观赏价值。用简单的故事来表达丰富的思想和意蕴。没有难度的故事不是好故事。只有把艺术作为人生的追求和生命的寄托,而不是一种纯粹的谋生手段,才能写出好故事。

三、观众喜欢的故事

好故事一定是观众喜欢的故事。观众喜欢的就是具有观赏性的故事。要说明这些年里什么最受欢迎,只需看看电视台重播最多的电视剧有哪些就能得到答案。这样的电视剧有三部:《渴望》《亮剑》《甄嬛传》。

让人百思不得其解的是一个真正具有中国特色的奇怪现象:电视剧越是雷人,收视率就越高。于是就有人以为是观众的欣赏水平低下,造成了影视剧现在的困境。

目前,中国从事电视剧制作的机构中,1/3 能够盈利,1/3 基本持平,剩下 1/3 亏损。电视剧行业的高成本、高投入、高产出,并没有带来高效益和高回报。一些电视媒体片面追求经济效益,一味迎合少数观众不健康的欣赏

趣味，制作和播出了一些格调低下的作品，倡导极端个人主义、拜金主义、享乐主义等错误价值观，在社会上产生了消极影响。

电视剧产业面临三个问题：价值扭曲、市场无序和资源错配。

文艺作品之为文艺作品，首先要具备观赏性。不能把观赏性与艺术性对立起来。文艺作品的商品属性决定了它的成败一定要放到市场上检验。既不能脱离社会效益而片面强调观赏性，又不能因为强调社会效益而贬低观赏性，甚至把社会效益作为缺乏观赏性的遁词。没有观赏性，既不能实现经济效益，又不能实现社会效益。

一部作品观众连看都不看，社会效益从何而来？

好作品的产生带有一定的偶然性，需要天时、地利、人和，但好作品产生的条件是可以创造的。首先是要深入生活。深入生活不是走马观花式地随便看一看，而是把身段放低，把眼光放平，要像前辈艺术家周立波、赵树理、柳青、路遥那样，真正和人民群众在一起，倾听群众声音，反映群众诉求，把人民群众的喜怒哀乐、苦辣酸甜化为自己的生命体验。要有对生命的悲悯、对人性的洞察，这样才能真正写出具有原创力的作品。

德国诗人里尔克打过一个比方：艺术好像一座山谷，各个时代站在它们的边沿，把它们的知识和判断像石头一样扔进未经探测的深处，然后倾听，几千年来，石头不断掉下去，还没有一个时代听见到底的声音。

影视剧的文学基础

影视剧要有文学性,这是影视剧创作的基础。

"文学"(Literature)这个词在14世纪才出现,最初泛指一切文本材料。在中国古代,"文学"这个词也泛指文献。现代意义上的"文学"概念到了18世纪才开始形成,特指那些以语言为载体、具有审美价值的作品。网络文学的出现,让文学进一步被边缘化了,也使得文学和非文学的边缘和界限不再清晰。实际上,一切文本材料都包含文学性。文学性之所以难以界定,是因为最具有文学性的东西往往是不能言传、难以描述和概括的。

什么是文学性?

俄国形式主义批评家罗曼·雅各布森在20世纪20年代提出的术语,指的是文学的本质特征。雅各布森认为,"文学研究的对象并非文学而是'文学性',即那种使特定作品成为文学作品的东西"。在他看来,文学性就是文学的特殊性,或者说是文学形式与众不同的特点。

比如电影剧本《情人》的第一个段落。

这是一本书。

这是一部电影。

这是一个夜晚。

这个自言自语的声音，就是小说作者的声音。

没有理性的声音，没有面孔的声音。

年轻、温柔。

再比如电影《铁皮鼓》的画外音。

从前有一个轻信别人的民族，他们相信圣诞老人，可是，圣诞老人却是毒气室的管理员！

从前有一个玩具商人，他的名字叫西格蒙德·马尔库斯，他出售漆着红白色相间的鼓。

从前有一个铁皮鼓手，他的名字叫奥斯卡。从前有一个玩具商人，他的名字叫马尔库斯，他在离开这个世界时，带走了世界上所有的玩具。

文学性体现在独特的讲述方式之中。

电影、电视剧是综合艺术。以前，创作者过于强调电影和电视剧的特性，却常常忽视电影、电视剧的文学性。这两年影视剧创作给人最突出的印象是文学性的贫乏。最近十几年来，影视剧最大的问题就是文学性的缺失。

算法不能取代文学。互联网用资本和技术碾压一切，把粉丝和流量置于艺术产品的核心，加速了文学的边缘化。网络文学、网络语言表面看来丰富了影视剧的内容，但实际上让影视剧的内容和手法变得更加贫乏。我们特别热衷于将生活标签化。标签取代了描写，套路取代了艺术。IP流行的结果是，文学性被削弱了。比如网友对大女主剧的总结。

出身：爹不疼娘不爱，不是霸星就是灾星

剧情：所有男人都爱我，所有女人都害我

发展：前期单纯不做作，后期一路开挂

情感：不爱江山爱美人，三个男人是标配

结局：昔日仇人终失势，带着幼子去登基

元素：传奇、乱世、复仇、宫斗、平天下

这与"文革"时期的"三突出"如出一辙。"三突出"是"文革"时期的创作方法：突出正面人物，突出英雄人物，突出主要英雄人物。

大女主剧正在重演这样的创作理念，更糟糕的是，整个创作是以偶像为核心的。时代不同，故事不同，人物造型不同，但都是一样的既视感。表面热闹风光，其实背后都是简单化、模式化。

影视剧创作面临升级。改变这一状况的途径是多种多样的，但都要从一个出发点开始，这就是要强化影视剧的文学基础。

一、故事

世界永远需要好故事。一切都有可能改变，唯一不会改变的，是世界需要好的故事。不管我们从事哪种媒介工作，实际上都是用不同的方式讲故事。

讲故事就是讲人物关系的变化。戏剧性故事的核心就是意志的冲突。

你的童年、你的家庭、你的家乡、你的成长经历、你的文化背景决定了你成长和创作的方向。不可能每个人都从事与创作有关的工作，不管你的人生向哪个方向走，你都需要一个"根"。不管写什么内容，只要让人感受到了这个"根"，你的作品就让人感到扎实。

对于老舍，这个"根"是北京胡同；对于沈从文，这个"根"是湘西水乡；对于马克·吐温，这个"根"是密西西比河；对于君特·格拉斯，这个"根"是但泽。

故事典范之一：《哈利·波特》。

哈利·波特是个"80后"。据 J·K·罗琳说，哈利·波特生于 1980 年 7 月 31 日。他有一双明亮的绿眼睛，乌黑而乱蓬蓬的头发（后脑上总有几绺不服帖的头发翘起来），额头上有一道细长的闪电形伤疤。

这个故事为什么好看？不是因为它讲了多么神奇的魔法，而是因为它的现实感。魔法世界是现实世界的投影加上作者的夸张和变形，故事是想象的，而人物关系是现实的。它让我们想起自己的成长，实现了存在于我们的

梦想之中但永远都不会实现的冒险。

现实感来自哈利·波特的成长经历，一个从小被欺负的男孩，身上却有着别人尚未发现的潜能。现实感还来自哈利·波特周围的世界，他冒险的伙伴：有点笨但很忠诚的罗恩·韦斯莱，爱钻研的学霸赫敏·格兰杰，我们的同学当中少不了这样的人。至于总是阴沉着脸的石内卜教授，也会让人想起某个特别严厉的老师。另外，作者还有意识地利用一些特别的描述让故事变得具有现实感，比如哈利·波特的魔杖长 11 英寸，冬青木，芯是凤凰福克斯的尾毛。

故事典范之二：《绿野仙踪》。

《绿野仙踪》（弗兰克·鲍姆）讲述了美国堪萨斯州小姑娘多萝西和她的小狗被龙卷风带入魔幻世界，开始一场充满冒险的旅程的故事。在寻找回家之路的过程中，纯真、善良、勇敢的多萝西遇到了想要聪明脑袋的稻草人，想要有一颗心的铁皮人，想要勇气和胆量的狮子。每个人都有缺点，他们成为多萝西冒险的好伙伴。在经历了一系列的冒险之后，他们终于来到了翡翠城。城主奥兹让他们去完成一个不可能完成的任务，当多萝西和她的伙伴们最终完成了任务，回到翡翠城时，却发现奥兹是个骗子。最后，多萝西发现，原来能够拯救她的力量就在她自己身上，每个人都收获了自己性格当中所缺少的东西。

两个故事存在共同点：哈利·波特和多萝西从小都失去了父母，在一个不太友好的世界长大。哈利·波特从小受到虐待，住在储物间里，长得十分瘦小；多萝西是一个麻烦制造者，总是遭到训斥，过着百无聊赖的生活。他们都有情感创伤，都渴望回家：哈利·波特想要回到父母的怀抱，回到精神上的家，多萝西则想回到堪萨斯州那个能给她带来安全感的小屋。他们在冒险之后最终都成为人格健全的人。

这两个故事的核心都是成长。带有冒险性的成长让他们突破自我，实现潜能。这里面有一个重要的隐喻：成长就是沿着黄砖路不断走下去。

故事典范之三：《西游记》。

《西游记》不完全是一个英雄冒险故事。孙悟空是一个不完善的人，成佛也是一种成长、一种精神世界的自我完善。唐僧收服四个徒弟的过程和多萝西遇见铁皮人、稻草人、胆小的狮子的过程出奇相似。所有这些故事的内涵除成长外还有拯救。因为成长的意义就是通过拯救自己来拯救整个世界。

为什么有些影视剧人物不可爱？

影视剧里总是高富帅、白富美不断成功，人生不断地锦上添花，注定要成就流芳百世的伟大事业，一个坐着头等舱去几千里之外给女朋友献上999朵玫瑰的人一点儿都不浪漫，也不可爱，与生活相距太远。成长是每个人都面临的问题，精神的成长贯穿人的一生，成长的故事更容易打动人们。每个人的内心都存在这样的冲突：既渴望长大，又不愿长大。

坎贝尔说："主题永远只有一个。我们所发现的是一个表面不断变化但内在却十分一致的故事，其中的神奇与奥秘是我们永远体验不完的。"比如英雄的故事，除直接描写外，还可以有多种变体。

1. 堂·吉诃德：喜剧式英雄

堂·吉诃德是一个瘦削的、面带愁容的小贵族，骑着一匹瘦弱的老马，找到了一柄生了锈的长矛，戴着破了洞的头盔，要去当游侠，锄强扶弱。他雇了附近的农民桑丘·潘沙做侍从，把邻村的一个挤奶姑娘想象为他的偶像，把旋转的风车当作巨人，冲上去和它大战一场，弄得遍体鳞伤。他处处碰壁，好心不得好报，甚至险些丧命。当他和桑丘·潘沙吃尽苦头，辗转回到家乡时，已经一病不起。

这个人物的性格具有两重性：他是神志不清、疯狂可笑的，但是他又代表着高度的道德原则、无畏的精神、英雄的行为、对正义的坚信以及对爱情的忠贞。

朱光潜先生在评价堂·吉诃德与桑丘·潘沙这两个人物时说："一个是满脑子虚幻理想、持长矛来和风车搏斗，以显出骑士威风的堂·吉诃德本人；另一个是要从美酒佳肴和高官厚禄中享受人生滋味的桑丘·潘沙。他们

一个是可笑的理想主义者，一个是可笑的实用主义者。但是堂·吉诃德属于过去，桑丘·潘沙属于未来。"

2．浮士德：救赎式英雄

浮士德是德国民间传说中的人物，传说他为了获得知识将灵魂出卖给了魔鬼。歌德的诗剧《浮士德》讲述浮士德为了寻求新生活，和魔鬼靡菲斯特签约，把自己的灵魂抵押给魔鬼，而魔鬼要满足浮士德的一切要求的故事。如果有一天浮士德认为自己得到了满足，那么他的灵魂就将归魔鬼所有。靡菲斯特使用魔法，让浮士德有了一番奇特的经历，让他得到了满足，就在魔鬼将要收去他灵魂时，天使赶来，挽救了浮士德的灵魂。

3．靡菲斯特：堕落式英雄

故事从第二次世界大战之前讲起。汉堡艺术剧院里灯火辉煌，在后台，演员赫夫根正在为自己还是个二流演员而苦恼。赫夫根来到柏林，大演革命戏，一举征服了柏林工人。正当赫夫根红极一时时，希特勒上台。他巴结纳粹将军的情妇林登塔尔，谋取了主演《浮士德》剧中靡菲斯特这一角色，把靡菲斯特这个魔鬼演得威风凛凛，纳粹将军大为赞赏，提拔他担任柏林国家剧院的经理。

为了感激帝国将军，他停演三天，在剧院为将军生日举行盛大庆典。庆祝活动结束后，将军把他带到空旷的运动场上，让他站在广场的中心，打开四面八方的探照灯，灯光直照赫夫根的脸，他露出痛苦绝望的神情，声嘶力竭地发出颤抖的声音："你们要我干什么？我不过是个演员！"他既是魔鬼，又是小丑。对于强权者来说，他只是个小丑，或者什么都不是。

这个故事讲的是普通人孤独而又复杂的内心世界，人和魔鬼同时存在于一个人身上。实际上它要告诉我们，每个人心里都有一个靡菲斯特。

4．阿甘：反讽式英雄

《阿甘正传》是一个另类的英雄成长故事。一个反英雄，一个一生中不停奔跑的傻瓜，但傻人有傻福。这个故事讲的同样是成长，不过是用一种嘲弄的方式来讲述一个变形的美国梦。

二、原型

原型是首创的模型。心理学家卡尔·荣格最早提出这个概念，用来指神话、宗教、梦境、幻想、文学中不断重复出现的意象。这种意象可以是描述性的细节、剧情模式，也可以是典型，它能唤起欣赏者潜意识中的原始经验，使其产生深刻、强烈、非理性的情绪反应。有6种人物原型一直伴随着我们，它们是英雄、孤儿、流浪者、武士、殉教者、巫师。心理学家卡罗尔·皮尔逊把原型扩展为12种，即战士、照顾者、追寻者、破坏者、爱人者、创造者、统治者、魔术师、智者、愚者、天真者、孤儿。原型是人类精神上的源头，每个人的行为和思维模式都可以追溯到古老的原型。

原型是理解作品的一把钥匙。很多好莱坞作品的主人公都来源于西方叙事传统中的原型。这些原型都产生过世界范围的影响，也容易为世界范围的观众所接受。原型对于人的精神具有治愈的作用，找到人物的原型，就更容易理解作品。

1. 《奥德赛》：回到故乡的英雄

特洛伊战争中献木马计的英雄奥德修斯因冒犯海神波塞冬而在海上遇难，滞留异乡，经历一系列冒险，最终回到家乡与妻儿团聚。荷马史诗采取倒叙的方法，从天神们在奥德修斯已经在海上漂游了10年之后，决定让他返回故乡开始讲起。

奥德修斯经历了许多艰难险阻：独目巨人吃掉了他的同伴，神女喀尔刻用巫术把他的同伴变成猪，又要把他留在海岛上。他到了环绕大地的瀛海边缘，看到许多过去的鬼魂；躲过女妖塞壬迷惑人的歌声，逃过怪物卡律布狄斯和斯库拉，最后女神卡吕普索在留了奥德修斯好几年之后，同意让他回去。奥德修斯回到了故乡，发现当地的许多贵族都在追求他的妻子佩涅洛佩，那些追求他妻子的求婚人还占据着他的王宫，大吃大喝。奥德修斯装作乞丐进入王宫，设法同儿子一起杀死那伙横暴的贵族，和妻子重新团聚。

英雄的品质：正义感、悲悯的情怀和牺牲精神。很多作品都是在重写这个故事。

2. 《灰姑娘》：充满爱情梦幻的少女

这个原型来自希腊史学家斯特拉波，是一个嫁到埃及的希腊少女的故事。之后，《格林童话》让这个故事家喻户晓，只是原先的少女洛多庇斯变成了辛黛瑞拉。每个女孩都有一个灰姑娘情结，渴望有个白马王子把自己带走。每个女孩都渴望被发现"原来你是这么美"，即便很漂亮的女孩，在自己心里也还不够美。

每个女孩都想要一双水晶鞋。灰姑娘的故事是言情剧长久不衰的主题。"霸道总裁爱上我"的故事，就是《灰姑娘》的时尚版。

三、视点

视点就是作者（观察者）所处的位置和角度。对同一件事情之所以会产生不同的描述，产生不同的看法，很大程度是因为视点的不同。

张爱玲在《红玫瑰与白玫瑰》中这样写道：

也许每个男子全都有过这样的两个女人，至少两个。

娶了红玫瑰，久而久之，红的变成了墙上的一抹蚊子血，白的还是"床前明月光"；娶了白玫瑰，白的便是衣服上的一粒饭粘子，红的却是心口上的一枚朱砂痣。

视点不仅是观察事物的出发点，它的背后是价值观。"穷人决无开交易所折本的懊恼，煤油大王哪里会知道北京捡煤渣老婆子身受的酸辛。饥区的灾民，大约总不会去种兰花"，鲁迅在《"硬译"与"文学的阶级性"》中说，"像阔人的老太爷一样，贾府上的焦大，也不爱林妹妹的。"

四、意境

意境是中国古典诗词的核心。

意境是艺术作品借助形象表达出的意象和境界，是形象和人的思想感情相融合的产物。

王国维说："词以境界为最上。有境界则自成高格，自有名句。境非独谓景物也。喜怒哀乐，亦人心中之一境界。故能写真景物、真感情者，谓之有境界。否则谓之无境界。"

影视剧中的意境是由画面构图、影调、节奏、情绪等因素共同形成的。这不是一个简单的摄影问题，而是一种美学追求，归根结底也还是一个文学性的问题。

五、人性

所有的影视剧，甚至所有的电视节目都基于人性。写人性就是要写人和人之间的关系。只要真实地揭示出人性，艺术就可以达到比现实更感人、比现实更深刻的境地。

每个人，即使最高尚、最伟大的人也有邪恶的一面，这并不排斥对于善良、正义、勇敢等美德的表现，也不影响我们对未来的理想和希望。

人性就是人的复杂性。人都是不完美的，但是，人有克服自身弱点和缺点、追求更高精神境界的内在要求。人的思想与行为之间是存在差距的。完美无缺的人物从根本上来说是不真实的。人是有私欲的，不完美的人才可信，更接近生活本来的样子，也更具有感染力。

人的痛苦在很大程度上是无法克服自己弱点的痛苦，还有人为了减轻自己的痛苦而给别人制造痛苦。

纪德说："人们最动人心弦的作品，总是痛苦的产物。幸福有什么可讲的呢？除了经营以及后来又毁掉幸福的情况，的确不值得一讲。"

所有关于心灵的故事都是痛苦的故事。能不能写好的关键，就是你敢不敢正视人性和自我的阴暗面，能不能写出生活的不完美。

《权力的游戏》文本解读

根据 CNN 的报道，2019 年 5 月，为了观看《权力的游戏》第八季最后一集，有 1 070 万美国人逃离工作，造成了企业 33 亿美元的损失。

电视剧《权力的游戏》根据美国作家乔治·R·R·马丁的奇幻小说《冰与火之歌》改编，这部剧讲述维斯特洛大陆上围绕铁王座而展开的一场权力争夺。作品由美国 HBO 电视网制作推出，剧名取自小说系列第一卷的书名。HBO 的口号就是差异和首创：Different and First，但《权力的游戏》第八季在一片吐槽声中落幕。

奇幻文学分为两大类，一类是人物自始至终生活在奇幻世界中，另一类是奇幻与现实结合。现实和超现实之间有一个明确的界限，比如多萝西的翡翠城、爱丽丝的兔子洞。

奇幻故事有一个重要元素，就是闯入，或者是人闯入了超现实世界，或者是奇幻世界闯入人的生活。但《权力的游戏》中，奇幻和现实的关系非常独特，奇幻世界与现实世界平行发展，所有人物同时生活于奇幻世界和现实世界。

从根本上说，所有奇幻故事都是一种隐喻。奇幻世界最根本的性质是违

背自然规律，现实法则无法解释，它违反现实的逻辑，像梦境一样，有自己的逻辑。但是观众为什么会对优秀的奇幻故事从将信将疑，到半信半疑，再到深信不疑？起决定作用的是奇幻故事能不能建立一个完整的逻辑链条。《权力的游戏》引发了观众关于现实的联系，有非常强烈的代入感。起决定作用的是生活的逻辑。

最先开始吸引观众的，是作品开始阶段的主角一个个死去，这是一种非常规的写法。接下来是国家的分裂和战争，激发出人性的丑恶，也激发出人性的善良，生存环境极其严酷，丛林法则无处不在。这里面有生存的渴望，内心的恐惧，被迫忍受的痛苦，想要掌握自己的命运却无法做到的无力和绝望。

这部作品的魅力首先是人性的深度，探索人性的本来面目。它不仅让观众思考未知世界，还让观众思考世界的终极真实。它讲的是过去的故事、幻想的故事，同时也是正在发生的事和可能发生的事。马丁对历史比对现实更有感情。

那么，这个奇幻故事靠什么让人们产生共鸣？这个故事在文学上的核心要素到底是什么？

一、奇幻题材的历史化

《权力的游戏》的魅力首先来自它深厚的文化根基，这种文化根基营造了一种强烈的真实感。拿《泰坦尼克号》来说，它写的是一个绝望的爱情故事，沉船这个背景是一个单一事件，但奇幻内容在《权力的游戏》中是一个有完整逻辑的故事。构成背景的不只是时间、地点、情境，还有人物的前史。这个故事的魅力很大程度上来自它的背景，它有非常复杂的背景。这个背景本身就是一个的故事，包含了悬念和神秘色彩。

它的情节主要来源于英国历史，特别是苏格兰史。

公元9世纪，肯尼斯一世征服了周围的地区，创建了第一个真正的苏格

兰王国。1034年，邓肯一世继承阿尔巴王国，后来，在这次继承中未能得势的麦克白起兵反抗邓肯一世并获胜，夺得王位。十年后，邓肯一世的儿子马尔康姆三世重新夺回王权。

1513年，苏格兰的詹姆斯四世与法国结盟，入侵英格兰北方，帮助法国在欧洲大陆与英格兰对抗。这就是劳勃起兵帮助拜拉席恩家族推翻铁王座故事的原型。

马丁构筑了一个完整、真实的历史时空，有清晰的地理位置、城邦、城堡、宗教、语言、货币、家族谱系。它是以欧洲中世纪历史为模板的，领主政治、骑士、领主、城堡，以及不同信仰之间的冲突，都是中世纪历史的重要元素。

在维斯特洛大陆上原本独立的有七个国家，它们是北境王国、山谷王国、群岛和河流王国、凯岩王国、河湾地王国、风暴地王国和多恩王国。在此之前还有一个瓦雷利亚帝国，他们不仅留下了可以打造宝剑的瓦雷利亚钢，而且留下了一句格言："Valar Morghulis"。

坦格利安家族的征服者伊耿把它们统一起来，伊耿在他登陆的地方建立了新国家的首都，称为君临。七大王国的北方是绝境长城，由一支独立于政治斗争之外的守夜人军团保卫。故事开始时，长城的城堡只有三座有人看守：影子塔，东海望，黑城堡。

后来，拜拉席恩家族的劳勃在北境的艾德·史塔克的支持下起兵反叛，最终推翻了坦格利安家族的统治，兰尼斯特家族在最后关头叛变了坦格利安家族，兰尼斯特家的瑟曦嫁给了劳勃，坦格利安家族的后代流亡到自由贸易城邦。故事开始时，劳勃国王的首相艾琳公爵中毒身亡，劳勃急于寻找一个可靠的人来担任首相，他选中的是好友艾德·史塔克。

艾德·史塔克本人对荣誉感有着一种旁人难以想象的执着，甚至可以说是迂腐、愚蠢，马丁把它定义为北境人的特点与史塔克家族特点的混合，这个特点影响了罗柏、琼恩和艾莉亚。艾德·史塔克是整部作品当中唯一的一个理想主义者，固执、不妥协，为了捍卫自己的人格不惜付出一切。

艾德·史塔克的死标志着理想主义的终结。艾德·史塔克的死体现了艺术家对历史规律的深刻理解。

在《权力的游戏》中，各大家族都有自己的族徽和族语，如拜拉席恩家族的族徽是宝冠雄鹿，史塔克家族的族徽是冰原狼，兰尼斯特家族的族徽是怒吼雄狮，艾林家族的族徽是鹰，徒利家族的族徽是银鳟，提利尔家族的族徽是玫瑰。族徽和族语不仅是身份符号，而且是增强历史感的重要手段。英国王室专门有一个"纹章、宗谱和礼仪大臣"。纹章是一种象征符号。雄鹿在纹章上代表策略、和平，王冠代表神恩，狮子在纹章上代表永恒的勇气，狼在纹章上代表勇敢坚强，鹰代表敏捷、崇高，金色、黄色代表宽容、丰饶，银色、白色代表和平、诚实，红色代表坚毅、高尚。中世纪比武时全身盔甲，要靠纹章才能分清参加者。纹章不仅是标记，而且是宗谱、名誉和功绩的记录，纹章本身就是一种历史的记录。

《权力的游戏》最直接借鉴的就是红白玫瑰战争。

从 12 世纪开始，来自法国的金雀花王朝开始统治整个英国，威斯敏斯特大教堂就是在这个时期建成的。英法百年战争之后，英国贵族分化为两个集团，分别效忠于金雀花王朝的两个分支兰开斯特家族（House of Lancaster，红玫瑰）和约克家族（House of York，白玫瑰）。战争的起因是英王理查二世被他的堂弟兰开斯特公爵亨利四世推翻。从 1455 年起到 1485 年终，历时 30 年，贵族在战争中互相残杀，左右摇摆，兰开斯特家族和约克家族同归于尽，战争的结果是都铎王朝兴起。

1453 年 10 月 13 日，玛格丽特与亨利六世的独子爱德华出生时，亨利已经精神崩溃，约克公爵理查摄政。摄政期满后，约克公爵要求取得王位，玛格丽特为了捍卫儿子的王冠，发动战争，她本人成为兰开斯特派的领袖。1455 年 5 月 22 日的第一次圣奥尔本斯战役中，兰开斯特家族战败，亨利被俘。1460 年 12 月 30 日，兰开斯特家族在韦克菲尔德战役中取胜，约克公爵理查及其次子拉特兰伯爵爱德蒙阵亡。1461 年 3 月 29 日的陶顿战役中，兰开斯特家族被约克公爵理查之子爱德华四世击败，后者登基，

亨利六世被废黜。

玛格丽特的一生都在为让儿子得到继承权而斗争，她和法王路易十一结盟，并在其撮合下与沃里克伯爵结盟。最后一场丢克斯伯里战役战败，儿子战死，丈夫被害，她本人被囚禁在伦敦塔。英国人认为玛格丽特冷酷，富于侵略性，有人认为是她导致了兰开斯特家族的灭亡。伊丽莎白·伍德维尔是英格兰爱德华四世的王后，伊丽莎白是第一个被加冕的王后，还当了一段短暂的王太后，有两段婚姻，是瑟曦这个形象的另一个历史依据。

瑟曦裸体游行的情节取材于葛黛瓦夫人的传说：据说大约在1040年，统治考文垂市的伯爵为筹集军费，决定征收重税。伯爵的妻子葛黛瓦恳求伯爵减轻人民负担，但伯爵认为夫人为这些贱民求情，是件丢脸的事。他们打赌——夫人要赤裸身躯骑马走过城中大街，仅以长发遮掩身体，假如人民全部留在屋内，不偷望葛黛瓦，伯爵便会宣布减税。第二天夫人照做。城中居民全部关门闭户，街道上空无一人。伯爵信守诺言，宣布全城减税。

剧中的宗教信仰受欧洲历史上的宗教纷争影响，如维斯特洛大陆的"七神"、北境信仰的"旧神"、布拉佛斯的"千面之神"。"七"这个数字的意义是七封印、七宗罪、罗马帝国的七大选帝侯。"光之王"的信仰来源于波斯的拜火教。剧中描写的神权与王权的斗争，其灵感也来自中世纪。大麻雀的朴素、虔诚精神取材于历史上的方济各会。马丁通过囚禁王后到炸毁大圣堂这个插曲式的事件写出了当代欧美人对宗教的思考：这里面既有对宗教虔诚的赞美，又有对宗教狂热的批判。

对故事原型的运用在剧中具有重要意义。原型这个概念来源于心理学，在荣格看来，原型指的是集体无意识中的一种先天倾向，他把原型叫作原始意象。当个体面临祖先的类似情境时，会采取相似的方式行动。原型代表的是人类普遍的心理需求。荣格说："自从远古时代就存在的普遍意象，原型作为一种'种族的记忆'被保留下来，使每一个人作为个体的人先天就获得

一系列意象和模式。"

远古神话在不同时代不断激活艺术形象。

加拿大文艺理论家弗莱创建了原型批评理论。弗莱认为最初的文学样式是神话,而神话就是"某种类型的故事,讲述主角是神或比人类力量更为强大的存在物的故事"。

弗莱认为,文学起源于神话,神话中包蕴着后代文学发展的一切形式与主题。在这个意义上,弗莱把神话称为文学的原型。"在每一个时代,对于作为沉思者的诗人而言,他们深切关注人类从何而来、命运如何、最终愿望是什么;深切关注属于文学能够表达出来的任何其他更大的主题,他们很难找到与神话主题不一致的文学主题。"文艺作品的意向、人物、结构背后都包含了一个基本模式。

从故事来看,丹妮莉丝·坦格利安的故事原型是标准的奥德修斯故事,历经沧桑之后回到家乡。艾莉亚·史塔克的故事是另一个版本的奥德修斯的故事。

琼恩·雪诺的原型是俄狄浦斯,杀死怪物、成为国王、身世之谜这几个要素在电视剧当中都存在。马丁把弑父这个元素用在提利昂·兰尼斯特身上。

提利昂·兰尼斯特和琼恩·雪诺这两个人物实际上代表了欧洲艺术的两极:酒神精神和日神精神。狄俄尼索斯(酒神)原则与狂热、过度和不稳定相联系,阿波罗(日神)原则讲求实事求是、理性和秩序。提利昂·兰尼斯特和琼恩·雪诺代表了两种不同的人生观:一个渴望生活,追求成功;另一个走向内心,期望超越。这些原型欧美观众非常熟悉,容易产生代入感。

二、深刻的人性书写

《权力的游戏》里有奇幻的环境、惊心动魄的战斗场景、跌宕起伏的故事情节,但最有魅力的还是对人性的表现。没有一个人是安全的,每个人都

生活在恐惧之中，谁都不能相信别人，最忠实的盟友随时准备背叛。生存成了对人性的考验。还有一点更深刻的内容：环境改变人性。

《权力的游戏》中，人物性格矛盾，人是复杂的，没有明显的好人坏人之分。人物内心世界的层次非常丰富。创作者关注的对象，尽管他们有着贵族出身，但都是弱者、失败者、被侮辱者与被损害者，这些人永远处在失败的边缘，他们偶然的胜利不过是为了生存下去向命运抗争的结果。

每个人都有一段只属于自己的故事，都有一段强烈的爱情，但命运让他们身不由己。

人物始终面临巨大的压迫感。雪诺、珊莎和艾莉亚，甚至瑟曦，这些人物始终面临巨大的威胁。每个人都必须面对自己内心的黑暗面。

在善恶之间，每个人都在选择，不仅在选择，而且在内心挣扎，没有一个绝对善的人物，矛盾的特质组合在同一个人物身上。邪恶的人突然迸发出人性的光辉，邪恶的魅力人物在强和弱、正义和邪恶之间不断转换。每个人都走向自己的反面。

有一个特点，雪诺和席恩、丹妮莉丝和瑟曦、珊莎和艾莉亚、珊莎和瑟曦，这些人物是互为镜像的。

丹妮莉丝从善良柔弱，到成为解放者，再到权力的牺牲品；从解放被奴役者到毁灭敌对城市；从理性到非理性。瓦里斯从拜拉席恩王朝的情报总管，到坦格利安家族的卧底，再到丹妮莉丝的反对者。

重要人物都遵循一个肯定、否定、否定之否定的过程。英雄人物总会走向毁灭，堕落人物肯定走向救赎。马丁在这里寄寓了一种对于人类历史的批判性思考。

例如席恩·葛雷乔伊。他是铁群岛（Iron Islands）领主巴隆·葛雷乔伊大王仅存的幼子。当年巴隆起兵失败后，将儿子席恩送去给临冬城公爵艾德·史塔克做养子，其实是人质。席恩比艾德的其他子女均年长，不过与长子罗柏·史塔克关系亲密。当年父亲起兵时，席恩的三个哥哥均战死，仅一位姐姐阿莎·葛雷乔伊尚幸存，留在铁群岛与父母做伴。

席恩从背叛史塔克家族到重新成为史塔克大军的一员，从十恶不赦到人性的复归，需要有一股强大的力量推动他的救赎，这就是"小剥皮拉姆斯·波顿"，用恶推动恶的转向。通过对恶的否定来走向善，这是马丁塑造人物的一个重要手法。

再看詹姆·兰尼斯特。詹姆的救赎过程也来自恶的推动。詹姆是一个非常有魅力的角色，他的魅力就在于他的矛盾性。"弑君者"的称号，与瑟曦的不伦之恋，把布兰·史塔克推下城堡，让这个人物有一个非常邪恶的开始，但马丁了不起的地方是让观众逐渐喜欢上了这个人物。

詹姆的转变从失去一只手开始，他反思自己的人生，学会了同情，开始面对自我。凯特琳·徒利派布蕾妮押送詹姆去君临，他们在途中从敌人到相互了解。两人被波顿的手下抓住。这些人打算把布蕾妮拽进树林强暴她，詹姆编造了一个有关蓝宝石岛的谎言，解救了布蕾妮。两人从对立开始，布蕾妮对詹姆非常鄙视，詹姆对布蕾妮也毫无尊重。詹姆说，"我的手就是我的生命"。布蕾妮说，"你尝到了这种滋味，在真实的世界里人们被夺走了重要东西的滋味，于是，你哭哭啼啼地抱怨，你简直就像个娘儿们"。两人赢得彼此的信任和尊重。最后，布蕾妮续写了书上关于詹姆的那部分。

这是一个重要的情节点：詹姆救布蕾妮，实现了对自己的拯救。

还有丹妮莉丝·坦格利安。丹妮莉丝·坦格利安是"疯王"伊里斯·坦格利安二世之遗腹女，因其降生之日，龙石岛遭遇前所未有之暴风雨，被唤作"风暴降生"。自从失去王族地位后，她与哥哥韦赛里斯·坦格利安流落天涯，躲避叛军的一系列追杀，为了重新夺回家族对七大王国及"铁王座"的所有权，韦赛里斯将妹妹当作筹码，卖给草原民族多斯拉克人部落首领卓戈·卡奥为妻。

马丁对这个人物是从童年创伤开始写起，丹妮莉丝常年流亡漂泊，在布拉佛斯，他和哥哥住在一个有红门的房子里。年老多病的威廉爵士对丹妮莉丝十分和善。几年之后，威廉爵士去世，丹妮莉丝和韦赛里斯被仆人们赶了出去。

渴望回家是这个人物的关键词，一开始，她对恢复坦格利安王朝没有什么概念，但后来当她面临生命危险时，才意识到她就是坦格利安家族命运的一部分，不恢复王朝，她就不可能回家。

丹妮莉丝带着残存的部落，跟随着天空中的红色彗星向东行进，穿越贫瘠荒凉的红色荒原。她首先征服了阿斯塔波、渊凯和弥林三座城市。丹妮莉丝从奴隶主手中解放了奴隶，依靠无垢者建立了自己的军队。在不断征服的过程中，她的内心也开始发生变化，从柔弱到强悍，从独立自主到依赖权力，到最后，那个内心柔软、富有同情心的丹妮莉丝已经荡然无存。

魁尔斯的巫师预言："命中注定你将经历三次背叛……一次为血，一次为金，一次为爱……"

第一次背叛是卓戈的卡拉萨屠杀拉扎林人之后，正是丹妮莉丝把巫魔女从多斯拉克战士的蹂躏中解救出来。丹妮莉丝让巫魔女施展血魔法解救卓戈·卡奥，羊人巫魔女弥丽·马兹·笃尔对卓戈·卡奥的复仇，也是对丹妮莉丝的背叛。丹妮莉丝开始理解人性。第二次背叛是弥林的女祭司建议丹妮莉丝应该嫁给一名弥林贵族西茨达拉·佐·洛拉克以换取和平。丹妮莉丝让西茨达拉保证她至少 90 天的和平下，就同意嫁给他。西茨达拉做到了。丹妮莉丝不得已接受了西茨达拉的求婚，在他的导演下，丹妮莉丝很不情愿与渊凯签订了和平协议，重新开放角斗场，力图依靠西茨达拉的调停维持弥林表面上的和平。这一次是为放弃原则妥协付出的代价。第三次背叛来自琼恩·雪诺。从情节上，这个设计别出心裁，但在写法上是个败笔，急于收场，对于两个人的内心世界揭示得都不够充分。三次背叛的根源都是丹妮莉丝内心的弱点。

她从胆小怯懦走向坚强自信，从对前途充满恐惧到坚定地走自己选择的道路。她甚至发现，奴役者和被奴役者在精神上是不可分割的，他们有一种精神上的相互依赖。彼得·盖尔说："我们现在正在享用的胜利是以否定我们自身赖以存在的原则换来的。"从开头到结尾，丹妮莉丝的性格是一个完整的辩证发展过程，从被欺凌、被侮辱的受害者，到解放者，再到被权力异

化的人。

还有珊莎·史塔克。她是临冬城公爵艾德·史塔克和公爵夫人凯特琳·徒利的长女、罗柏·史塔克的长妹。珊莎深受母亲和修女教师的影响，相貌甜美、个性温和，是个完美的淑女典范。不过，自恃清高的她，看不起自己的私生子哥哥琼恩·雪诺。珊莎从权力游戏中一颗被随意摆布的棋子变为掌握自己命运的女王。

珊莎是一个软弱、虚荣、对未来充满幻想的小女孩，从小想成为淑女。所以她极力迎合未来的丈夫，甚至不惜说谎。她也和瑟曦发展为比较紧密的关系。为了反抗父亲，珊莎跑去找了王后瑟曦，告诉她父亲打算把他们送回北境，祈求王后可以让她留在君临和乔佛里·拜拉席恩结婚。她的这个行为使她无意中成了瑟曦扳倒她父亲行动的帮凶，父亲的死是她人生的转折点。珊莎对未来感到恐惧，她只想回家，然而却没有任何办法，只好作为人质，继续留在处境每况愈下的君临，并且被迫承认自己的父亲和哥哥都是叛徒。

幻想成了噩梦，她目睹了父亲被砍头，人头被插在城墙上。父亲的死是她命运的第一个转折点。珊莎在屈辱和谎言中生存、长大。乔佛里·拜拉席恩带她去看她父亲插在城墙枪尖上的头颅。她仍然对未来抱有幻想，但现实无情粉碎了她的幻想，王后让她嫁给了提利昂·兰尼斯特。总主教对珊莎说，这是一生的承诺。婚礼成了最痛苦的日子，她的人生跌到谷底，在此之前残存的一点希望也破灭了，但痛苦中还有一丝温暖。带给她温暖和希望的是提利昂。"我们是陌路人，我们会永远是陌路人。我们也不必假装亲密。但是我向你保证一件事，我的小姐，我永远都不会伤害你。"这是珊莎这个人物成长的第二个转折点。但马丁比我们想象得更加残酷。他让珊莎在逃离君临之后落入小指头的圈套，当她以为自己可以在鹰巢暂时栖身时，让她又落入拉姆斯·波顿手中。前面我们已经见识了拉姆斯的残酷和变态，到现在，我们对珊莎的命运更加担心。但也就从这个时候，珊莎经历了命运的第三个转折点。

马丁最典型的手法是制造精神炼狱。如果要让人物的心理变得无比强大，必须让她落入绝望的情境，接受一般人无法忍受的试炼。对于瑟曦，是在群众的唾骂中裸体走回王宫；对于珊莎，是拉姆斯的毫无人性的虐待。瑟曦和珊莎，本来是一组施暴者和受害者，但在这个时候形成了一种奇妙的镜像关系。这两个女性的内心都是十分强大的。面对残酷的命运，珊莎极力想要保护自己，但又没有能力保护自己。

这个人物给我们的提示：你敢不敢、能不能写出人性中的残酷？

珊莎从命运中学会了什么？凡是害她的人都是她的导师。她从瑟曦那里学会了欺骗，学会隐藏自己的情绪。她从培提尔·贝里席身上学习不动声色地搞阴谋诡计的方法。她从父亲的身上继承了坚定、果断，在这一点上超过了罗柏和琼恩。到结束时，珊莎已经可以在权力的游戏中游刃有余。

这个人物的魅力来自她的弱点和曲折的命运。出人意料的是，席恩在珊莎的成长中发挥了特别重要的作用。但可惜的是，琼恩和珊莎的关系发展得还不够充分，那种隐含的对立和竞争还没来得及写透，故事就结束了。这里面有一点值得学习，马丁在刻画这个人物的时候保持了一种清醒和节制，没有让她走向恶。

还有艾莉亚·史塔克。艾莉亚是临冬城公爵艾德·史塔克和凯特琳夫人的次女，珊莎的妹妹。艾莉亚胆大活泼、生气勃勃，喜欢舞刀弄剑、探险的故事，行动迅速敏捷，被父亲艾德公爵评价为具有"奔狼的血液"，丝毫没有贵族小姐的架子。她跟私生子哥哥琼恩很亲近，因为性格迥异，同时与淑女姐姐珊莎常有矛盾，两人的关系从头到尾一直紧张。

她在圣贝勒雕像上亲眼看见了苦受折磨的父亲当众承认自己犯有叛国罪。当新国王乔佛里下令将艾德公爵公开斩首时，艾莉亚企图强行挤过人群去救父亲。从此，复仇就成为这个人物的基调。她很能适应环境，她成长的转折点是她第一次杀人。她的经历十分曲折，不断改变身份，在跳蚤窝、赫伦堡、无旗兄弟会、黑白大院，总能靠智慧和顽强生存下来。每晚睡前，艾莉亚都要重复一个名单——她想要杀死的人，有的人随着她的行程被加到名

单里,有的人随着死亡而从名单里被抹掉。她开始变得残酷无情。

非常奇妙的是,桑铎·克里冈成了艾莉亚成长过程中的重要人物。桑铎·克里冈在艾莉亚要杀的名单上,但在旅途中又对她起保护作用,这是一种非常独特而又充满张力的人物关系。电视剧里面有两个改动特别成功,一个是在赫伦堡,把她当波顿的侍酒改成当泰温·兰尼斯特的侍酒,让她直接面对杀父仇人;另一个是在黑白大院,把她眼瞎的时间推后,更多地写她面对成为杀手时内心的纠结和冲突。艾莉亚的个性当中有一种野性,对于机会随便就用掉,有点类似金庸的武侠小说,其实这是西方文学的写法。金庸借鉴了西方的手法,因此我们看他的武侠小说时经常会被其中的文化内容迷醉,但他的叙事其实是非常西方化的。艾莉亚在后半部分的性格没有发展,她的性格已经完成,这个人物走向单纯复仇,合理,但是不感人。

这里有一个值得学习的地方:不要把所有人都写得很复杂,在一个遍地都是复杂人物的地方,一个特征鲜明的类型化人物可能会成为亮色。对于一个刚刚10岁的小女孩,非要把她写得很复杂,也不符合生活的逻辑。珊莎力求复杂,而艾莉亚力求简洁,针对不同人物采取不同的策略。

还有琼恩·雪诺。雪诺是艾德公爵的私生儿子,与罗柏·史塔克同龄,兄弟关系亲密无间。其母身份不明,艾德公爵拒绝向任何人透露。身为私生子的琼恩得到了父亲的善待,与其他兄弟姐妹平等地一起长大,但是与父亲的养子席恩·葛雷乔伊关系不太好。

他坚强、冷峻,沉默寡言,但内心极其敏感,有着出色的判断力。他在史塔克家遭到歧视,私生子身份是他的一个伤痛,在欢迎劳勃的晚宴上只能跟下人坐在一起,开头找到的那只因为有白化病被其他狼崽挤出狼窝的冰原狼白灵其实就是他自己的象征。他经历了许多磨难,非常艰难地融入守夜人的队伍中,受命杀死自己的兄弟,加入野人的队伍,又因为不愿杀人而脱离。在保卫长城之战后,琼恩·雪诺成了守夜人的总司令。

提利昂·兰尼斯特是琼恩·雪诺的第一个人生导师。在长城,提利昂·兰

尼斯特和琼恩·雪诺成了朋友，帮助他正确看待自己的身份。"不要忘记自己是什么人，因为世界不会忘记。"伊蒙·坦格利安是他的第二个人生导师。"你只有伊戈当年一半年纪，肩上的责任却沉重得多。总司令对你而言不是一桩美差，但我在你身上看到了力量，你有能力做不得不做的决定。杀死心中的男孩，琼恩·雪诺，因为凛冬将至。杀死心中的男孩，承担男人的责任。"这个人物的魅力来自强烈的内心冲突，内心的热和外表的冷形成巨大反差，内心总处在矛盾和动摇之中。当他站在一方时，心理上会向另一方倾斜。从他身上可以看到一种生命的沉重，早熟而又天真。

他永远处在两难选择之中。对于守夜人，他背叛了自己的誓言；对于野人，他也背叛了自己的誓言。琼恩加入了野人队伍，打破了自己的誓言成为耶哥蕊特的情人，登上长城之后，在夏天攻击野人的时候抓住时机成功骑马逃走。琼恩有史塔克家特有的荣誉感，加入守夜人军团的一个动机就是为了这种荣誉感，在罗柏和珊莎面前又有强烈的自卑感，这个家里真正让他感到温暖的是艾莉亚。雪诺从家族继承下来的最重要的东西就是荣誉感，后面的故事围绕誓言展开。

"长夜将至，我从今开始守望，至死方休。我将不娶妻、不封地、不生子。我将不戴宝冠，不争荣宠。我将尽忠职守，生死于斯。我是黑暗中的利剑，长城上的守卫。我是抵御寒冷的烈焰，破晓时分的光线，唤醒眠者的号角，守护王国的坚盾。我将生命与荣耀献给守夜人，今夜如此，夜夜皆然。"守夜人的誓言是为琼恩·雪诺量身打造的。

琼恩这个形象最动人的一段是他和耶哥蕊特的爱情，对这段感情，他的内心充满矛盾。因为从小遭受的不公平待遇，他自然而然地同情弱者，也很自然地做出接纳野人的决定。这个人物永远都处于自己内心的冲突之中。琼恩不愿杀害女人，私下释放耶哥蕊特。耶哥蕊特精神上没有那么多束缚，总想找机会和琼恩亲热，但是琼恩出于守夜人不娶妻的誓言拒绝了她的热情。在后面的剧情中，为了表现自己叛逃的诚心，琼恩破誓成为耶哥蕊特的情人。虽然开始只是为了卧底逢场作戏，但是琼恩与耶哥蕊特的恋情越来越深。

与丹妮莉丝的爱情是琼恩又一次人生选择。他的爱情总是和痛苦相伴，总是面临痛苦的抉择，这其实要追溯到他早年的自卑感。

成长就是找到自己真正向往的东西，认识自己心灵深处的东西。琼恩的成长过程就是从认识自己到否定自己。他杀死丹妮莉丝时，才真正实践了伊蒙学士的教诲。琼恩身上有一种悲剧性：他的成长总是以牺牲爱情为代价。琼恩的成长历程具有一种史诗性：人物的成长最终改变了历史进程。

再比如提利昂·兰尼斯特。由于他天生畸形，出生时还导致母亲难产死亡，因此父亲对他极其厌恶。他说话尖酸刻薄，一针见血，具有强大的忍耐力，善于妥协。提利昂和琼恩·雪诺互相理解，惺惺相惜。

提利昂表面沉迷酒色，玩世不恭，有时候还喜欢吹牛，但头脑十分清醒。他的幽默后面掩盖着巨大的痛苦。伊蒙学士称他是"来到我们之中的巨人"。这个人物身上的核心要素是勇气。他的勇气来源于与命运抗争。由于他生来就受到不公的待遇，因此，提利昂一直对爱渴望已久，特别是来自家人的爱。瑟曦只要对提利昂表现出一点点善意和爱，他就会用最大的热情回报她。詹姆是唯一真正给予提利昂关怀和照顾的人，为此，提利昂曾觉得无论他哥哥做了什么他都可以原谅。

提利昂是玩弄权术的高手。他说服高山地区的野人加入他的队伍，主动提出与史塔克家族媾和的条件：可以释放珊莎和艾莉亚换取詹姆，但罗柏·史塔克必须宣誓效忠。与此同时，提利昂设计了一个帮助詹姆逃脱的计划，即在护送克里奥的红袍卫队里偷偷藏了几个佣兵刺客。不管什么时候，他总会为自己预留后路。他擅长在危险的境地奇招迭出，化险为夷，在权力斗争中左右逢源。被带至鹰巢城之时，提利昂设法笼络了佣兵波隆，他与波隆合作，出于一种纯粹利益关系；与瓦里斯结盟，则是出于对形势的情形判断。他总能把对手变成盟友，而唯一的例外就是瑟曦。

这个人物既有凶残的一面，又有善良、富有同情心的一面，如他成为首相后派人把史塔克公爵的头从城上取下来，在结婚后也不愿意强迫珊莎。他在权力的斗争中与姐姐和重臣们周旋，体现出过人的智慧。在黑水河之战

中，他豁出自己的性命保卫临冬城，结果得到的却是百姓的唾弃。在黑水河之战中，提利昂受了几乎致命的重伤，被削去了半个鼻子，留下了无法复原的疤痕，防卫君临的功劳却被别人抢走，所有努力换来的只是百姓的诅咒。这个人物身上最动人的地方就来自这种悲剧性。

自尊是提利昂一生最大的追求。"我的一生都是一场对侏儒的审判。"

提利昂的一生只有两次真正的爱情，一次遭到父亲的欺骗，一次遭到情人的背叛。绿叉河之战的前一天晚上，提利昂让波隆去给他找个女伴，波隆带回了一个叫作雪伊的年轻妓女，提利昂立刻喜欢上了她。提利昂将雪伊安排在红堡外面的一个宅子里，以防被人发现。瑟曦采取了针锋相对的报复措施，她认定雪伊是提利昂的情妇，因此扣留并毒打了雪伊。提利昂对此愤怒异常，发誓将会把瑟曦在乎的东西全部从她身边夺走。权力斗争因为加入了亲情成分而格外富有趣味。虽然提利昂一直克制自己，但还是对雪伊产生了感情。提利昂要求瓦里斯帮助隐藏雪伊的身份，并将她送进红堡做女仆以保护她的安全。提利昂带着十字弓来到了他父亲居住的首相塔，在他父亲的床上发现雪伊，再次发现雪伊的背叛，这是促使提利昂杀死她的最后一根稻草。自卑的人最容忍不了别人的背叛。

提利昂曾多次提醒自己，雪伊爱的只是金子。提利昂在审判开始之前打算把雪伊送走，为了救她不惜牺牲自己，但在法庭上遭到雪伊的背叛。雪伊做伪证谎称提利昂为了登上铁王座，谋划杀死国王还有他的父亲和姐姐。这是马丁倾注最多感情的一个人物，是整部作品中最光彩的人物。他和他的哥哥詹姆形成强烈的对比，他是个侏儒，出生在贵族之家，但感受到的是更加强烈的歧视，但在丑陋、畸形的外表下，有着过人的勇气和智慧。从提利昂从君临逃走到追随丹妮莉丝回到君临，人物性格没有发展，但在结尾目睹烈焰焚城的提利昂毅然把国王之手的标志扔在丹妮莉丝脚下，与丹妮莉丝的决裂是这个人物的又一个转折点，完美结束。

《权力的游戏》的作者乔治·R·R·马丁不仅写出了提利昂这个人物幽默、机智、对人性具有洞察力，自嘲也嘲弄别人，甚至在关系到自己生死

存亡的时候仍然能保持幽默感的性格特点，同时也描写了他的恐惧。恐惧让英雄或反英雄更接近普通人。

琼恩、丹妮莉丝、提利昂这三个人物共同的地方在于他们的成长过程中都包含心理创伤。通过对这三个人物的刻画，马丁揭示了生命最深层次的内容、最隐秘的动机。

三、极限美学

马丁有一种对完美叙事结构的追求。因此，他的作品的结构方式非常独特，一条线索是人类的权力争夺，围绕铁王座争夺的三角形结构，其中出现了两条故事线，第一条故事线是丹妮莉丝为恢复故国与铁王座的争夺；第二条故事线是六大家族挑战铁王座，三角形的顶点是兰尼斯特家族；第三条故事线是围绕保卫绝境长城展开的，构成了另一个奇幻的超现实层次的三角形，其中也有两条故事线，第一条故事线是野人与长城守护军团的战争，第二条故事线是夜王与人类的战争，这个三角形的顶点是平民（长城守护者）。两个三角形是平行展开的，最后在某一点相交，就好像地球的经线，相交的那个点是两个重要人物，即丹妮莉丝和琼恩，当然也可以采用其他方式来描述。

这种结构方式的深刻性在于历史精神决定戏剧结构。戏剧结构的张力来自权力关系的极端不稳定。因此，整个剧情给人"结盟是暂时的，永恒的是欺骗、出卖和背叛"的感觉。有趣的是，观察剧中反映出的几种权力关系（支配关系、制约关系、同盟关系），越是看起来不稳定的结盟反而越牢固。

艾德·史塔克死后，兰尼斯特家族面临空前的威胁。从外部来看，罗柏带领北境大军挥师南下，斯坦尼斯对王位虎视眈眈，狭海对岸的丹妮莉丝开始集结军队，野人大军逼近长城。从内部来看，兰尼斯特家族的盟友提利尔家族、多恩的马泰尔家族跃跃欲试。远方的铁群岛、剥皮人也蠢蠢欲动。

对兰尼斯特家族而言，与马泰尔家族结盟至关重要，其必要性和这一联盟令人生厌的程度不相上下。兰尼斯特家族从父亲泰温到女儿都表现出高超的政治智慧、杰出的政治才能，瑟曦身上融合了英格兰王后玛格丽特和伊丽莎白·伍德维尔的特质，敢于和全世界对抗。对于古代的当权者，权力和生存是联系在一起的，虽有结盟、妥协和相互利用，但主要是欺骗、出卖和背叛。

人物心里想的是一回事，嘴上说的是一回事，做的又是另外一回事。参与权力游戏的人都在不同程度地说谎、背叛，每个人都能发现别人的谎言和背叛，人物总处于一种等待揭露的状态。

马丁在追求一种宏伟的史诗性：写一部由权力和欲望推动的历史。

不只是人类，夜王也在追求权力。英雄人物总在力挽狂澜，反派人物总想成为主人公。

在权力的游戏中，每个人都是工具，连最高掌权者也不例外，因为起主宰作用的是权力本身。马丁让伊耿烧毁了铁王座，这个细节的象征意义是权力的游戏已经结束。

马丁特别喜欢对称式设计，包括对称式情感关系。琼恩与耶哥蕊特、詹姆与布蕾妮就是一组对称式的情感关系。琼恩那组关系非常动人，但詹姆这组关系更加具有人性的深度。这是一种完美的对称：一边是家族的衰落，一边是个人的成长。琼恩的成人礼就是耶哥蕊特之死。

人物关系也具有一种对称性：瑟曦认定提利昂杀死了乔佛里，要让他血债血偿。丹妮莉丝因为瑟曦在她面前杀死了弥桑黛，发动了对君临的大屠杀。表面看来，两个女人都有些失去理智，但其实有更复杂的心理动机。

马丁展示人物关系的表现手法是用前史来引爆现实中的炸点，换句话说，揭发前史中被隐瞒的真相，改变现实中的人物关系。混淆事实和谎言，从中埋藏引发逆转的线索。把力量最大限度用在转折点上，从而使每组人物关系都走向自己的反面。比如詹姆和瑟曦从生死相依到形同陌路，再到共同

赴死，构成了一个完整的否定之否定关系。

马丁善于把外部张力转化为内心冲突，例如珊莎；把人性的弱点转化成一场情感洗礼，例如琼恩；还有，恰当地安排冰山上下部分的合理比例，例如乔佛里之死；最后，永远不给观众一个满意的结局。

对于整个戏剧结构具有重要意义的人，一个是"八脚蜘蛛"瓦里斯，一个是小指头培提尔·贝里席，他们都对剧情的发展起到穿针引线的作用。太监和小指头为什么能成为剧情发展的动力？因为他们说的话总是半真半假，容易引发雪崩式的情节逆转。

瓦里斯外号"八脚蜘蛛"，是君临城的御前会议的情报总管。瓦里斯将秩序和平衡看得比任何事都重要，只有在有利于达成这样的局面时他才会显示出一定的忠诚心。他可以为任何一方提供消息，帮助一方打击另一方，并操纵和维持着七国各方势力之间的平衡。瓦里斯在权力游戏中始终有一种悲悯情怀，这与他的经历有关，他的善良也是他最大的弱点。

培提尔·贝里席（又称为小指头），御前会议的财政大臣。他出生在一个毫无影响力的小家族，毕生大部分努力都是为了提升他卑微的阶级，渴求权力和地位，期望成为伟大的人物。他在金钱和贸易方面有与生俱来的天赋，在阴谋诡计方面更是一个无可匹敌的大师。小指头是一个不折不扣的"马基雅维利主义者"。

总体来看，《权力的游戏》在艺术上追求的是奇幻化、极致化，真实的美与奇异的美并存。

比如奥柏伦之死的剧情就提供了一场极致化的戏剧情境。审判过后，求生的本能让提利昂放手一搏。奥柏伦同意担任代理骑士，让提利昂燃起一线希望。然而奥柏伦与"魔山"对抗，最终死"魔山"手下，让提利昂的希望破灭了。

另一个极致化的戏剧情境是"血色婚礼"。孪河城横跨三叉戟河支流，具有重要的战略意义，凯特琳承诺让罗柏娶孪河城领主瓦德·佛雷的女儿罗思琳为妻，两家结为同盟。但傲慢的少年英雄罗柏打破誓言，娶了塔莉

莎·梅葛亚为妻，让瓦德·佛雷遭受耻辱。这其实只是一个导火索，瓦德·佛雷是根据利害关系在权力的游戏中做出选择。

"血色婚礼"一节，来源于欧洲历史上的"黑色晚餐"和"科伦坡惨案"。

按照一般的写法，奈德死后，儿子肯定会继承父亲的事业，为父亲复仇，但马丁打破了这个套路，他让一个看似拥有美好前途的少年英雄死去。但这还不够，马丁还要让母亲凯特琳在"血色婚礼"上最后丧命，目睹了自己的儿子被杀。"血色婚礼"的基调就是全剧的基调：既残酷又浪漫，既神奇又真实。

乔治·R·R·马丁算得上是一个残酷的天才。

权力游戏的实质就是权力的自我毁灭作用。

现实主义的概念和源流

现实主义是一个历史的概念。无论是作为文学思潮,作为表现手法,还是作为创作理念,现实主义都是处于不断变化之中的。统一格式的现实主义是不存在的,因而不应该用硬性规定来给作品贴标签。现实主义是一种方法、一个范围。

报纸、杂志上经常会出现"现实主义题材"的说法,这是错误的。现实主义可以被视为一种创作理念、一种创作手法,甚至一种创作风格,但从来不是一种题材,任何一种题材都可以用现实主义方法来处理。

现实主义不是万应良药,不可能解决创作中的所有问题。因此,不能说坚持了现实主义道路就一定能创作出好作品。

什么是现实主义?

到目前为止,还没有一个科学的、公认的现实主义的定义。考察现实主义这个概念应该从真实性、客观性、典型性三个方面开始。

一、现实主义的基本概念

1. 真实性

对"真实""现实"的理解是认识"现实主义"的出发点。德国浪漫主义的代表人物施莱格尔把现实主义叫作"真实的诗",这里带有贬义色彩。陀恩妥耶夫斯基说:"我的唯心论比他们的现实主义更加真实。"但他们所指的真实肯定不是同一个真实。

在英语中,"现实"和"真实"是一个词,Reality(源于拉丁语 Realitas),但在汉语中是两个词。在意大利,现实主义又被叫作"真实主义"(Verismo)。真实性(Validity)来源于希腊语,最早用来描述博物馆中的原件,翻译成中文,"真实性"这个概念来自佛教。而在汉语中,现实不等于真实。

那么,现实到底是什么?

《现代汉语词典》:客观存在的事物。*Concise Oxford Dictionary*: Property of being real, resemblance to original; real existence, what is real, what underlies appearances; existent thing; real nature of。Reality 的近义词是 Actuality, Actuality 也有 existing conditions 的意思,感觉上,汉语的"现实"更接近英语的 Actuality。

对于使用英语的人,不真实的肯定会被排斥在现实主义之外;对于使用汉语的人来说,现实主义更侧重对现实的表现,对于真实性的问题要求就不那么绝对。因此在现实主义作品中,我们有时会容忍一些不太真实的成分,这也会带来一些困扰。

2. 客观性

英国小说家亨利·詹姆斯认为,作者不应当评论,也不应当指引读者如何去感受他笔下描写的人物和事件。但是,客观性是一个相对的概念。在创作上不可能实现完全的客观性。

古典主义同样要求真实性、客观性。在这一点上,现实主义与古典主义

的边界是难以区分的。现实主义与古典主义的分界线不是塑造典型还是类型,而是对典型的理解:现实主义的典型是包含共性的个性,古典主义的典型是普遍人性。

3. 典型性

典型性是现实主义概念的核心。1888年4月,恩格斯写了《致玛·哈克奈斯》的英文信。这封信于1932年在苏联共产主义学院的刊物《文学遗产》首次问世。这一年,"社会主义现实主义"被写入苏联作家协会章程。

信中,恩格斯批评哈克奈斯的小说《城市姑娘》(City Girl)"还不是充分的现实主义的",恩格斯写道:"据我看来,现实主义的意思是,除细节的真实外,还要真实地再现典型环境中的典型人物。"

这篇文章最早是由瞿秋白从俄文转译成中文。后瞿秋白的文章题目是《社会主义的早期"同路人"——女作家哈克奈斯》,后收入译文集《海上述林》。瞿秋白的译文是:"照我看来,现实主义除开详细情节的真实性外,还要表现典型环境中的典型性格。"

恩格斯信的原文是:If I have anything to criticize, it would be that perhaps, after all, the tale is not quite realistic enough. Realism, to my mind, implies, besides truth of detail, the truthful reproduction of typical characters under typical circumstances.

这段话一直被当作现实主义的定义,特别是匈牙利文艺理论家卢卡奇,把这段话严格当作现实主义的定义,其实,这是一个误解。恩格斯这里用的是 imply,他的意思是"意味着"或"隐含着",显然不是要下定义,瞿秋白把这个词翻译成"意思是",就成了下定义,不准确。这里面说的是对现实主义真实性的理解,即细节真实、环境真实、人物真实,恩格斯是很严谨的,他没有讲真实环境、真实人物,而讲典型环境、典型人物。

对此,哈克奈斯自我辩解道:"要在信中解释清楚我在这一方面的困难,是需要花费很多时间的。这些困难之所以出现,我想,主要是由于对自己的力量信心不足,同时还由于我的性别的缘故。"

可见，哈克奈斯并没有接受恩格斯的意见。此后，哈克奈斯就逐渐远离了共产主义，更倾向于信仰无政府主义和女权主义。恩格斯在给劳拉·拉法格的信中表示出对她的不满："我们在哈克奈斯小姐身上看到了另一个沙克大娘，但这次我们一定不放过她，让她知道她在和什么人打交道。"

从这封信还可以看出，恩格斯关于典型环境中典型人物的概念，受到了谢林、泰纳和黑格尔的影响。

典型（Type）这个概念是由德国哲学家谢林提出来的。谢林所说的典型，是指一种像神话中一样有巨大普遍性的人物，他认为哈姆莱特、福斯塔夫、堂·吉诃德、浮士德都是典型。典型的另外一个含义是值得仿效的社会楷模。

法国文艺批评家泰纳试图用自然界的规律解释艺术现象。他认为，艺术作品是记录人类心理的文献。人类心理的形成，离不开一定的外在条件，决定文艺创作及其发展趋向的是种族、环境和时代三个因素。

黑格尔把典型称为理想，认为塞万提斯和莎士比亚所创造的人物具有"个性化性格"。他把典型与人物性格联系起来，认为个性中包含共性，一方面"这是一个人"，另一方面，"每个人都是一个整体，本身就是一个世界"。

别林斯基对典型的看法继承了黑格尔的思想，他认为，艺术家的首要任务是创造典型。"典型化是创作的一条基本法则，没有典型化，就没有创作"，他要求人物塑造"既表现一整个特殊范畴的人，又是一个完整的有个性的人"。

如果我们往前追溯，就会发现从亚里士多德到17世纪的古典主义文艺理论家，对于典型和类型这两个概念是不加区分的，比较而言，他们更重视类型，也就是普遍性。在古希腊罗马的戏剧里，人物是类型化的。类型化并不意味着概念化。中国古代的演义小说、公案小说、武侠小说，里面的人物都是类型化的。《三国演义》里足智多谋的诸葛亮，《水浒传》里鲁莽急躁的李逵，《西游记》里懒惰好色的猪八戒，都是类型化人物。

类型化人物是单一的、扁平的,"可以用某些突出的特征或一组密切相关的特征来概括",但同样也可以是生动、深刻的。新派武侠小说家金庸笔下的郭靖、杨过、令狐冲就是类型化的,古龙笔下的陆小凤、李寻欢也是类型化的,因为他们做到了类型化的极致,所以又都是非常鲜明和生动的。鲁迅塑造的阿Q,就是一个类型化人物,其共性明显大于个性,很难用"典型环境中的典型人物"来解释,但他的确是一个生动的人物形象。

美国戏剧理论家贝克把人物分为三种类型:第一种是概念化人物,"概念化人物是作者立场的传声筒,作者毫不把性格描写放在心上"。第二种是类型化人物,"类型人物的特征如此鲜明,以至于不善于观察的人也能从他周围的人们中看出这些特征"。第三种是圆整人物,这种人物具有性格的多面性和复杂性。比如《红楼梦》里的贾宝玉就是高度个性化的,他的身上没有多少普遍性,虽然他反对科举考试的想法是带有一定普遍性的,但这个人物精神的核心是对爱情和自由的追求的叛逆精神。这在那个时代是不具有普遍性的,他生活的环境"大观园"也不具有普遍性,不能用"典型环境中的典型人物"来解释这个人物。

类型化与大众化密切相关。我们现在对于人物的一些描绘都是人物类型的一种概括。类型化要求简单、直接,但这并不妨碍艺术家创作出优秀作品。

典型化是现实主义的一个重要手法,但显然不是现实主义的边界。没有典型化,仍然可能是现实主义。每个人都有自己的现实主义,重要的不是表现什么,而是如何表现。

二、历史上的现实主义

虽然现实主义这个概念可以追溯到席勒,但真正提出这个概念的是法国作家尚弗勒利。他在 1850 年发表了《艺术中的现实主义》。

历史上,现实主义发展的第一阶段是从 19 世纪中期到 20 世纪初期,实

际上有两个中心：一个是在法国，以巴尔扎克、福楼拜、司汤达为代表；另一个是在俄国，以托尔斯泰、果戈理、契诃夫为代表。第二阶段是从20世纪初到20世纪中叶，现实主义受到现代主义的冲击，与现代主义在冲突中发展，代表人物是海明威、托马斯·曼、罗曼·罗兰等人。第三阶段是20世纪60年代以后，现实主义复兴阶段，在绘画方面出现了照相现实主义，在电影方面出现了新现实主义，代表人物是罗西里尼、维多里奥·德·西卡。

对于现实主义，历史上有过几次重要的讨论。

第一次讨论是19世纪50年代。

最早现实主义受到关注不是在文学方面，而是在绘画方面。1855年，法国画家库尔贝带着自己的作品《画室》参加巴黎博览会遭到拒绝，他就在展览会入场的地方设立了一个帐篷，举办了一场个人画展，题目叫《现实主义：G·库尔贝》。库尔贝和他的支持者包括尚弗勒利、迪朗蒂和蒲鲁东还创办了一本杂志，名字就叫《现实主义》。

现实主义既反对古典主义，又反对浪漫主义。作为浪漫主义的对立面，本来就含有反对幻想和伪饰，崇尚真实的意义。迪朗蒂说："现实主义表示关于个人性的坦率而完美的表达。成规、模仿以及任何流派正是它所反对的东西。"迪朗蒂和尚弗勒利认为浪漫主义已经过时，尖锐地攻击雨果、缪塞、维尼等浪漫派作家，指责他们"无视自己的时代，企图从往昔的岁月里掘出僵尸，再给它们穿上历史的俗艳服装"。

值得注意的有两点：一个是现实主义天然地与政治相关，库尔贝就是社会主义者，几乎所有现实主义者都以改变现实为目的；另一个是19世纪的现实主义，其主要成就是在小说方面。现实主义不一定适合某些文艺形式，比如音乐、舞蹈、诗歌。

同时，现实主义流派内部也有严重分歧：一派认为要采取不偏不倚的科学态度，后来左拉、劳伦斯沿着这一派的思想发展；另一派主张对下层社会和工人阶级应该抱有满腔热情的态度，后来的高尔基、萧伯纳基本属于这一派。

第二次讨论是20世纪30年代现实主义与表现主义之争。

这场论战发生在1936—1938年，它的影响却产生于论战发生30年后的1966—1967年。1937年9月，德国流亡者在莫斯科办的一本杂志《发言》刊发了批判德国表现主义诗人贝恩的文章：《高特弗利特·贝恩——误入歧途的故事》，作者是托马斯·曼的长子克劳斯·曼；《现在这份遗产终结了……》，作者是阿尔弗雷德·库莱拉。虽然贝恩公开为纳粹唱赞歌，但纳粹并不喜欢他，认为他从事的是"堕落艺术"。

这两篇文章在批判贝恩的同时，用了大量篇幅批评表现主义思潮，说表现主义是导致法西斯主义的思想根源之一，引发了热烈讨论。当时，卢卡奇在莫斯科，布莱希特在丹麦，布洛赫在瑞士。因为卢卡奇此前曾经批评过布莱希特的史诗剧，布莱希特等人认为批评文章是卢卡奇背后指使的。先后有十几位艺术家、评论家和哲学家加入讨论，包括卢卡奇、布莱希特和布洛赫。这种斗争由于其中带有门户之见和个人恩怨，变得十分复杂。

本来这场讨论是关于表现主义的，但布洛赫发表《表现主义探讨》，绕过库莱拉，把锋芒直指卢卡奇，而卢卡奇发表《问题在于现实主义》，又把讨论引向现实主义，全面阐述了他的现实主义理论，因此，争论的核心就变成了"要表现主义"还是"要现实主义"。杂志主编多次请布莱希特写文章，但布莱希特为了反法西斯斗争的大局，没有公开发表文章，他用笔记写下了关于问题的看法。这场论争真正产生影响却是在30年后布莱希特出版文集的时候。抛开当时的历史背景，论战中的一些关于现实主义的观点直到今天仍有借鉴价值。

卢卡奇提出，事实不等于现实，只有在这种把社会生活中的孤立事实作为历史发展的环节并把它们归结为一个总体的情况下，对事实的认识才能成为对现实的认识。现实主义应具有总体性，要认识现实的总体，反映现实的本质和发展规律。文艺要介入生活，要塑造艺术典型。

布洛赫针锋相对地提出，现实主义不排斥幻想和乌托邦。真正的现实包含了碎片性和间断性，不能机械地理解"典型环境中的典型人物"这一概念。

卢卡奇想当然地认为有一个封闭、完整的现实,尽管它排斥了唯心主义的主观性,但并没有排除在唯心主义体系中始终占有主要地位的"总体性"……这样一种总体性实际上是否构成了现实,还是一个值得研究的问题。

布莱希特认为,改变世界是现实主义最根本的功能。现实主义是历史发展到特定阶段的产物,不能照搬经典作家的法则。不能僵化地理解现实主义,现实主义的概念应该是开放、灵活的,现实主义要随着时代前进而发展。只要作家不囿于形式的偏见,方法可以是多种多样的,既可以在细节上忠于现实,又可以采取比喻象征、讲故事的方式;既可以是滑稽诙谐的,又可以是夸张变形的。现实主义方法应该具有广阔性和多样性,而且完全可以吸收其他流派的艺术手法。"文学创作过程是对现实的评价过程,这种评价是否符合实际决定作品现实主义程度的深浅,而现实主义文学对现实的评价应该是符合实际的、实事求是的、非粉饰性的,现实主义文学不能搞肤浅的乐观主义和廉价的理想主义。"现实主义文学要"更广阔,更宽宏大量,同时更现实主义地理解现实主义概念……在判断作品的时候,必须看它们在多大程度上具体地把握了现实,而不是看它们在多大程度上从形式方面符合历史上的某一种形式。"关于文学形式,必须去问现实,而不是去问美学,也不是去问现实主义美学。人们能够采用多种方式埋没真理,也能够采用多种方式说出真理。人们根据斗争的需要制定自己的美学,像制定自己的道德观念一样。现实主义里批判成分是不容回避的。这个问题十分重要。单纯地反映现实,即使可能,也是不符合自己的主张的。在描写现实的同时,也必须对它进行批判,必须对它进行现实主义的批判。在批判的因素中,表现了辩证论者的重要意义,表现了倾向。在这方面,科学,尤其是马克思主义科学,可以帮助文学。

第三次讨论是在20世纪50年代,围绕着"新现实主义"展开的。

新现实主义最早不是从电影,而是从小说开始的,代表作是莫拉维亚的《冷漠的人》(1929),但大家熟知的是新现实主义电影《罗马,不设防的城市》《游击队》《偷自行车的人》《罗马11时》等。

维斯康蒂提出:"新现实主义首先是个内容问题。"罗伯托·罗西里尼认为:"每个人都有他自己的现实主义,而且每个人都认为自己的是最好的。"费里尼认为:"新现实主义不是你要表现什么的问题,它的真正精神是你如何来表现它。""新现实主义的主要特点不仅仅在于思考世界,同时也要改变它……新现实主义是一种积极参与社会变革进程的运动,生来就是为了战斗的,它不渴求其他艺术形式的和平生活。"柴伐梯尼(《偷自行车的人》《罗马11时》编剧)认为:"我从自然取得几乎所有的东西。……我加以选择,我对我已收集到的材料加以删节,赋予它正确的节奏,抓住本质,抓住真实。不论我对想象、对离群索居有多大的信心,但我更相信现实,更相信人民。我对无意碰上的戏剧性事件而不是事先计划好的那些事物感兴趣。"《中午的幽灵》制片人巴梯斯塔则认为:"新现实主义影片是沮丧的、悲观的和阴暗的……它把意大利表现为一个穷光蛋们的国家,这使得某些外国人大为高兴,因为他们出于各种利益关系,就愿意我们的国家真是个穷光蛋们的国家。……这种电影还过分突出生活的消极面,突出人的存在中所有最丑恶、最肮脏、最不正常的东西。……总之,它是一种悲观的、不健康的影片,它令人想到各种艰难困苦,但不去帮助人们去克服困难。"

巴赞的观点显然更为深刻。他说:"每一种表现方式为了达到教育或审美的目的,都免不了引入艺术的抽象,而艺术的抽象必然有程度不同的侵蚀作用,使原物不能保持原貌。"

"任何'写实'手法都包含着一定的失真,这就使艺术家可以经常利用创造的余地,引入美学的假定性因素,强化所选择的现实的感染力。""为了真实总要牺牲一些真实。"

20世纪50年代,中国的文艺理论家对于现实主义也提出了一些较为深入的思考,比如高尔基曾经做过这样的建议:把文学叫作"人学"。我们在说明文学必须以人为描写的中心、必须创造出生动的典型形象时,也常常引用高尔基的这一意见。其实,这句话的含义是极为深广的,简直可以把它当作理解一切文学问题的一把总钥匙。要想深入文艺的堂奥,不管

是创作家也好，理论家也罢，就非得掌握这把钥匙不可。文艺的对象、文学的题材，应该是人，应该是时时在行动中的人，应该是处在各种各样复杂社会关系中的人，这已经成了常识，无须再加说明了。但一般人往往把描写人仅仅看作文学的一种手段、一种工具；如季摩菲耶夫在《文学原理》中这样说："人的描写是艺术家反映整体现实所使用的工具。"这就是说，艺术家的目的，艺术家的任务是在反映"整体现实"，他之所以要描写人，不过是为了达到他要反映"整体现实"的目的，完成他要反映"整体现实"的任务罢了。

邵荃麟提出"写中间人物"的理论源于20世纪60年代文坛对于柳青《创业史》中"中间人物"梁三老汉形象的讨论中。他强调描写英雄人物是应该的，但两头小，中间大；中间人物是大多数，而反映中间状态人物的作品比较少。

秦兆阳提出"现实主义广阔道路"论，提倡干预生活，描写矛盾冲突。他认为，文学的现实主义不是任何人所定的法律，它是在文学艺术实践中所形成、所遵循的一种法则。它严格地忠于现实，艺术地、真实地反映现实，并以影响现实为目的；然而它的反映现实又不是对现实作机械的翻版，而是追求生活的真实和艺术的真实。

20世纪八九十年代，中国文艺界出现了"新写实主义"。"新写实主义"的主要追求在于，一个是描写生活的"原生态"，不追求塑造"典型环境中的典型性格"，而致力于描写小人物平庸琐屑的人生、欲望，小人物在大社会中生存的艰难和无奈，回避重大的矛盾冲突；另一个是追求"零度情感原则"，隐蔽作者的主观感情和思想倾向。

21世纪以来，"新写实主义"的代表作家分道扬镳，但"新写实主义"对电视剧创作产生了一些积极影响。电视剧的创作者摒弃了其中的"零度情感原则"，吸取了其中对生活原生态的追求，追求表现生活的原汁原味，如《空镜子》《情满四合院》《正阳门下小女人》。

21世纪第一个十年，提出了所谓"温暖现实主义"，这似乎是一种倾

向，似乎又是一种方法，但到底什么是"温暖现实主义"，并没有一个明确的定义。这个概念是含混的，在使用范围上是混乱的。

表面看来，给现实主义这个概念加上"温暖"两个字，是强调写美好的东西，但实际上，任何艺术，不管温暖不温暖，都要表现美好的东西。因此应该警惕的是，有人要用"温暖"来抹杀现实主义应该具有的批判力量，用"温暖"来掩盖生活的矛盾和苦难，用人为制造的幸福与和谐来取代生活的真实，比如前些年就出现了大量的"幸福剧"。

在艺术中，真、善、美是不可分割的，对于现实主义来说，首要的是"真"，如果为了追求"善"而抛弃"真"，这样的"善"就成了一种伪善。当然可以写幸福，但重要的是写人们追求幸福的过程，而不是晒幸福，如果热衷于晒幸福，就会走向伪现实主义。

没有批判精神就没有现实主义。

三、现实主义内涵的拓展

20世纪，社会现实变得更加复杂，艺术流派的大量出现，艺术理论的多元化，以及心理学、语言学等学科的快速发展，都影响了艺术家与现实的关系，强调艺术家的作用，强调人的主体意识，由此也带来了对现实主义新的理解。

理查德·布林克曼（《现实与幻想》）对现实主义的看法比较有代表性。他把意识流划入现实主义，认为"主观经验……乃是唯一的客观"。现实主义的真实性最终存在于意识流技巧之中，印象主义、心理状态的准确记录是唯一真实的现实主义。

德国作家克蕾斯特·沃尔夫认为，人的主体意识是艺术创作的灵魂。她还提出了"主观真实性"和"第四维"的概念。她认为，"叙事文学的空间有四维：虚构人物的三个假定坐标以及第四个，即叙述者的'真实'存在，这是深度、时代感、介入现实的坐标，它不仅决定素材的选择，而且决定作

品的色调，自觉地运用它是现代散文的基本手法。"

美国作家欧茨认为，作家和作品在本质上是分离的，读者从作品中了解到的作家是"私下的自我"，而现实生活中的作家则是"公开的自我"，创作过程就是从"公开的自我"到"私下的自我"的演变过程。由于大数人的外部自我都是以伪装形式出现的，因此，最真实、最有价值的自我则潜藏在人的灵魂之中。

克罗齐认为，在心灵之外不存在自然或现实，现实主义（像浪漫主义一样）只是一个虚假概念，是一种过时的修辞范畴。

最有意思的是法国文艺理论家罗杰·加洛蒂，他曾出版过一本著作《论无边的现实主义》。他选取了毕加索、圣琼·佩斯、卡夫卡三个人，从绘画、诗歌、小说三个方面对现实主义的当代形态提出了自己的观点，认为现实主义可以在自己所允许的范围之内进行"无边"的扩大，从而赋予现实主义新的尺度。他说："一切真正的艺术品都表现人在世界上存在的一种形式，他由此得出两个结论：没有非现实主义的，即不参照在它之外并独立于它的现实的艺术。这种现实主义的定义不能不考虑作为它的起因的人在现实中心的存在，因而是极为复杂的。现实主义的定义是从作品出发，而不是在作品产生之前确定的。""环境和时代对于一部作品的产生起着某种主要的作用，然而它们并非作品的成分。它们向人提出问题，如果此人是一个创造者，就会回答它们。艺术不是别的，只是一种生活方式。人的生活方式不可分割地既是反映又是创造。"

毕加索的绘画特点是从感性的世界过渡到构想的世界，他的作品是人心的舒张收缩，既是一种见证，又是一种挑战、一种控诉和对一种信念的肯定。他重新提出了美的问题，并且对一切习惯和制度提出了挑战。

圣琼·佩斯（1887—1975）是法国外交官、诗人、剧作家，其代表作是《远征》《流亡》。1960年，他获得诺贝尔文学奖，获奖原因是"由于他高超的飞越与丰盈的想象，表达了一种关于目前这个时代之富于意象的沉思"。圣琼·佩斯于1916年来到北京，在法国使馆任职，目睹过"张勋复

辟""五四运动"等重大事件。他与梁启超、陆征祥是好友，在彼此的文化交流中，东方文化给他带来创作灵感。他曾住在北京海淀区苏家坨镇，诗集《远征》就是他在西郊的一座破落的道观中完成的，其中包括长诗《阿纳巴斯》。圣琼·佩斯同情中国，在巴黎和会期间，他于1920年4月21日的信中陈言："我为可怜、不快乐的中国所担心的一切终于发生了。巴黎和会对中国的侮辱是无以复加……完全无法想象的，和会竟然没有一个人体会到，山东问题这种不公正的处理会带来不可避免的后果。不出十年，我们就会感受到这些后果的冲击……"圣琼·佩斯想用他的诗篇产生一种新的和理想的、起源于一切远古历史时代的文明，一种反映人的全部历史、人的征服、人的功勋、人的伟大的各个方面的文明。

在加洛蒂看来，卡夫卡不是一个绝望者，而是一个见证者。卡夫卡不是一个革命者，而是一个启发者。他的作品表现了他对世界的态度。"它既不是对世界原封不动的模仿，又不是乌托邦式的幻想。它既不想解释世界，又不想改变世界。它暗示世界的缺陷并呼吁超越这个世界。在对人生意义的探索中，卡夫卡的主要感受，是作为异乡人和需要一张居留证才能存在的事实。卡夫卡生活在一种持久的紧张状态里，生活在焦虑和恐惧之中，恐惧袭击他直至内心的深处。他意识到一种繁重的责任：揭示生活的意义、说真话、成为真理，然而他无法完成这使命。"

通过对三位艺术家的分析，加洛蒂得出这样的结论："一切真正的艺术品都表现人在世界上存在的一种形式。"他由此认为，没有非现实主义的，即不参照在它之外并独立于它的现实的艺术。这种现实主义的定义不能不考虑作为它的起因的人在现实中心的存在，因而是极为复杂的。现实主义的定义是从作品出发，而不是在作品产生之前确定的。"艺术中的现实主义，是人参与持续创造的意识即自由的最高形式。作为现实主义者，不是模仿现实的形象，而是模仿它的能动性；不是提供事物、事件、任务的仿制品或复制品，而是参与一个正在形成的世界的行动，发现它的内在节奏。"

加洛蒂的结论具有启发性。但是，如果现代主义都可以纳入现实主义，

那么，现实主义到底是什么？

现实主义是一种意识形态。现实主义不能脱离特定的意识形态，狭义地说，它总是同某种政治倾向、社会思潮、价值观念联系在一起。由于现实主义经常被当作政治工具，特别是苏联社会主义现实主义在艺术上的失败，经常被有意无意地忽视它的意识形态属性。不理解这一点就不能真正理解现实主义。

现实主义是一种美学思想。现实主义是一个历史的概念，随着时代变化而变化，在不同阶段有不同的内涵。现实主义不是一个简单的叙事规则问题。现实主义作家仍然可以采取其他手法，如托马斯·曼的《魔山》具有象征主义和表现主义的特点，维斯康蒂的《魂断威尼斯》是唯美主义的。

现实主义是一种世界观。现实主义是一种对世界的看法，从根本上来说是一种物质决定论。现实主义的哲学思维来源是马基雅维利和霍布斯。国际政治中现实主义的代表人物，19世纪是塔列朗和梅特涅，当代是基辛格和摩根索。在这个领域，现实主义者探讨主要国际政治关系背后的权力和人性。现实主义者认为，国际政治的背后是人性，人性本恶，各个国家都在追求扩大自己的权力，如何建立均势，或者说达到两个对手之间的平衡就非常重要了。国际政治领域现实主义的权力政治理论，对于人性和国际关系的认识，有助于理解艺术上的现实主义。

理解现实主义，要把这三个方面结合起来看。创作者若想反映现实的人生，就要解决怎么认识社会、怎么认识自己的问题。

现实主义作品通过形象地反映现实生活，影响人们对各种社会活动的功用乃至善恶、美丑的某种价值判断，同时也给人们提供了一种看待生活的方式，通过作品所提供的对于人生目标和人生价值的追求，帮助人们正确认识人生和社会。

在现在这样一个多变的文化—媒介环境中，求新求变是创作者首选的应对策略，但不管潮流和风尚如何变化，现实主义的精神内核应当始终如一，这就是对真实性的终极追求。因为现实不完善，所以才需要现实主义。

当创作者选择现实主义作为创作方法的时候，必然会面临真实：生活的真实和内心的真实。艺术来源于生活，不仅来源于现实生活，也来源于人的内心生活。表现内心的真实就是用独特的方式揭示自己的梦想和希望、个性体验和心路历程。这就是从内心觉醒到内心冲突再到自我完善的过程，是灵魂探索的过程。

现实主义所要揭示的，一个是人与世界的关系，一个是人与自己的关系。内心的真实就是将这两种关系结合了起来。深入理解自己的时代和自己的内心，比理解别人的生活更重要。

这是当代现实主义与以往时代现实主义的重要区别。

碎片化时代：电视剧出路何在

由于互联网的出现，电视行业正面临前所未有的困局。以往，创作者习惯于在创作中寻找一个风向标，但现在，往往就在创作者刚刚找到风向标的时候，风向标又发生了变化。

第一，电视台广告收入下降，人才流向互联网和移动互联网行业。第二，微博、微信、微电影、网络剧、短视频取代电视剧而成为话题的中心，降低了人们对电视剧的关注程度。第三，互联网资本大量涌入，带来了电视剧市场的泡沫化。形成目前媒介格局的原因：一个是互联网在技术、产业、资本、思维方式方面具有明显的优势，另一个是互联网的开放性对受众的强烈吸引力。

收视率造假是一个难以解决的顽症，但更令人担心的不是收视率造假，而是电视开机率的下滑。实际上，不管有没有人造假，收视率普遍来说都会下降，这是因为观众看电视的时间减少了。

2009年，没有电视机的家庭在美国的占比为1.3%，2015年，这个数据达到了2.6%，这就意味着，大量美国家庭抛弃了电视媒体。从2008年开始，美国报业广告收入开始下滑，2017年，美国电视广告出现负增长，跌

幅达1.5%，2018年继续下滑。

在中国，2017年全国广播电视行业广告总收入为1 518.75亿元，同比下降1.84%。全国范围内，电视的开机率只有20%～30%。十几年前，电视剧收视率的中位数在5左右，现在收视率的高点只有1左右。收视时长下滑最大的是35～54岁这个群体。2018年1月，爱奇艺App月活跃人数为5.09亿，人均单日使用时长为98.82分钟，排名第一；腾讯视频月活跃人数为4.82亿，人均单日使用时长为95.22分钟，排名第二；优酷App月活跃人数为4.22亿，人均单日使用时长为78.59分钟，排名第三；芒果TV月活跃人数约为6 000万，人均单日使用时长为67.35分钟，排名第四。2018年7月，抖音公布国内日活跃用户数达到1.5亿，月活跃用户数达到3亿，全球月活跃用户数超过5亿。同月，快手宣布月活跃用户数达到2.66亿，户均月流量达到1 671.39兆。

观众正在从电视流出。互联网和电视台从简单的平台之争走向内容和服务的竞争。现在，互联网所要求的不只是播放视频和合作生产那么简单。电视台不断推出的是新作品，而互联网不断推出的是新模式。但是，面对现在和未来的竞争，电视剧行业显然没有做好充分的准备。这个趋势是客观存在的，既无法强行扭转，又无法改变，只能积极应对，争取在现有的媒介格局中达到新的平衡。

的确，电视剧面临新的媒介环境的挑战，同时也面临自身发展的瓶颈。市场最大的困境在于萎缩与泡沫并存。一方面要去除市场泡沫，另一方面要激发市场活力，这对于创作者和管理者都是挑战。

电视剧不会消亡，也无所谓衰落，只不过是从一种存在形式转换为另一种形式。网络剧不会取代电视剧。这不是两种艺术形式的此消彼长，从根本上来说就是同一种艺术形式的发展、延续。互联网的发展把电视剧产业强行推向风口，这是一个难得的机遇。电视剧想要生存下去，必须主动迎接挑战，打破困局，找到转型升级的途径。

年轻一代在互联网的链接、搜索和分享中占据重要地位，他们的话语权大大增强了。于是有人认为，就电视剧播出而言，过去是"得大妈者得

天下"，现在是"得'90后'者得天下"。但事实证明，想用电视剧把"90后""00后"吸引到电视机前，只是一种美好的一厢情愿，网生代如果看电视剧的话，更多的也是通过网络，这是他们的收视习惯决定的。35～54岁或者30～60岁，这个年龄段的观众才是当前电视剧的收视主体。认清电视剧的收视主体至关重要。我们要做的，是把他们重新拉回到电视机前。

我们应该认清这个年龄段的观众最希望看到的东西是什么。与网生代相比，他们更重视的是作品的内涵、情怀和质感。电视剧要吸引他们，就要找到与他们在生活和思想上的关联点，提供他们所需要的现实观照和价值关怀。

一部作品能不能受到观众的欢迎，最终还是要回到艺术创作本身，就是能不能写出具有独创性的好故事，能不能写出人性的深度，能不能创造出生动感人的艺术形象。

中国古代有个铸剑名师欧冶子，为了铸造宝剑，遍访名山大川，寻找适合铸剑的场所，他要找的地方得有丰富的矿藏、茂盛的树木、清冽的山泉，在长时间的冶炼、锻造之后，还要用寒泉淬火，最后用亮石细细打磨，经过数年辛苦，才铸就了锋芒盖世的宝剑，剑成之日，"精光贯天，日月斗耀，星斗避怒，鬼神悲号"。艺术家的创作过程与铸剑相似，精深的思想需要反复提炼，精练的艺术需要长期锤炼，精良的制作需要耐心磨炼，这样产生的作品才经得起咀嚼、回味。电视剧创作是个性化的手工作品，而不应该是流水线上标准化的产品，这就需要艺术家把每部戏都当成作品，当成自己的孩子一样精心培育，要耐得住寂寞，抵得住各种世俗诱惑。

任何艺术形式都有自己的生命周期，都有一个从自我肯定到自我否定的过程，也就是说，都有产生、发展、繁荣、衰落这样一个过程，其中又包含着许多小的周期。

电视剧也是如此。大约每十年是一个小的周期。目前的困境是暂时的，是大周期中的小周期，对于电视剧的未来，创作者们没有必要悲观。

从 1978 年算起，按照 10 年的小周期计算，2018 年是电视剧行业周期上一个重要的时间节点。

中国的电视行业在历史上曾经发生过两个产生重要影响的大事件：一个是 1992—1996 年，由中央电视台引领的新闻改革；一个是 1997—2006 年，由湖南电视台引发的娱乐风潮。

现在，不管从外部环境还是从内在发展来看，电视剧行业都到了一个不能不变的时候。变革是唯一的出路。

变革需要新观念、新技术、新体验。方兴未艾的 VR、AR、MR 有可能重新激发观众的收视热情，成为电视剧行业新的增长点。但这不是问题的关键。在电视剧领域，我们不缺资金、技术、人才，也不缺发展空间，现在，这个行业缺的是创造的激情。

我们要打破瓶颈，去除迷思，走出困局。最重要的，是要让创造的激情重新回到电视剧领域。

等风来，不如追风去。

为什么要学习经典

一、何谓经典

根据《现代汉语词典》，经典是指传统的具有权威性的著作。作为典范的书叫作经，记载法则、制度的书叫作典。这就是说，经典与权威没有必然的联系，经典也与道德无关，经典不一定会带来新的知识。

经典是那种每次阅读都能体会到新的意义的作品。经典是那种阅读之后让人感到自己长大的作品。经典虽然涉及的是过去的事，但跟现实总会存在关联。经典虽然涉及个别的东西，但都是人类整体共同关心的问题。经典虽然会涉及具体问题，但最终都会指向终极的问题：人和人存在的意义。

诺思洛普·弗莱说过："诗人的任务不是告诉你发生了什么，而是什么在发生；不是发生过什么，而是一直在发生的事情。"经典之所以成为经典，最重要的一点在于它是有生命的。经典不仅需要用眼睛去读，而且需要用心去读。

我们正处在一个过度消费资讯的时代，习惯于用浮夸的语言和陈词滥调

来代替思考。很多人热衷于爽文、爽剧。网络文学、网络语言表面看来丰富了语言的内容，但实际上让语言变得更加贫乏。轻、浅、浮是当今流行文化的基本特征。阅读经典需要投入和体悟。阅读经典不是为了获得知识，也不是为了获得信息，因而不能把经典当作课本来读。

二、如何理解经典

我们对于前人的作品，不是高估就是低估，几乎从来就没有过恰如其分的时候。对同时代人的作品，也会产生误读。比如杜甫对李白的评价："敏捷诗千首，飘零酒一杯""笔落惊风雨，诗成泣鬼神""冠盖满京华，斯人独憔悴""千秋万岁名，寂寞身后事"。对于李白的诗，杜甫这样评价："李侯有佳句，往往似阴铿""颇学阴何苦用心"。

上文中提到的阴铿，字子坚，梁陈间诗人，是五言律诗的开创者之一。沈德潜在《说诗晬语》中评价："五言律，阴铿、何逊、庾信、徐陵已开其体，唐初人研揣声音，稳顺体势，其制乃备。"

例如这首《晚出新亭》：

 大江一浩荡，离悲足几重。

 潮落犹如盖，云昏不作峰。

 远戍唯闻鼓，寒山但见松。

 九十方称半，归途讵有踪。

再例如这首《晚泊五洲诗》：

 客行逢日暮。结缆晚洲中。

 戍楼因崄险。村路入江穷。

 水随云度黑。山带日归红。

 遥怜一柱观。欲轻千里风。

那么，李白的诗到底什么地方像阴铿、何逊？陈祚明《采菽堂古诗选》："阴子坚诗声调既亮，无齐、梁晦涩之习，而琢句抽思，务极新隽，寻常景

物,亦必摇曳出之,务使穷态极妍,不肯直率。"清朝沈德潜《说诗晬语》中的一句话可以作为参考:"专求佳句,差强人意。"在《古诗源》中说何逊"情词宛转,浅语俱深"。

其实,阴铿的诗是与杜甫的美学标准相近的,讲究格律,用心锤炼推敲,追求表达的完美,何逊也是如此。杜甫把自己的诗歌理想当作了李白的追求。但李白的作品其实是不求雕饰,不重格律,注重自然天成的。李白《戏赠杜甫》:"饭颗山头逢杜甫,顶戴笠子日卓午。借问别来太瘦生,总为从前作诗苦。"

杜甫取法的是阴铿、何逊,而李白的渊源是鲍照、谢朓,这就形成了文学史上一个非常有趣的现象:最伟大诗人的前驱者,往往是历史上相对不那么重要,甚至微不足道的诗人,而最伟大诗人艺术遗产的直接继承者,在历史上多半是二三流诗人。

李白代表中国文学的自由精神,游侠、豪饮和超脱,杜甫则代表了中国文学言志载道的传统,忧国、关怀和忠君。但不管是李白还是杜甫,他们的诗歌里都贯穿了一种强烈的孤独感,一种强烈的生命意识,这是阴铿、何逊这些人都不具备的。

对经典的理解过程,就是根据人们所学的知识和经验对经典进行再创造的过程。人们对经典的理解往往会从实际出发,接受与自己固有的知识、观念相同、相容的内容,而排斥、遮蔽自己所不赞同的内容。理解经典有两把钥匙:人性和想象。比如对于孔子,人们总强调他积极入世的思想。"朝闻道,夕死可矣。""君子之仕也,行其义矣。"子贡曰:"有美玉于斯,韫椟而藏诸?求善贾而沽诸?"子曰:"沽之哉,沽之哉!我待贾者也。"但是,《论语》里有这样一段:

"点,尔何如?"

鼓瑟希,铿尔,舍瑟而作,对曰:"异乎三子者之撰。"

子曰:"何伤乎?亦各言其志也!"

曰:"暮春者,春服既成,冠者五六人,童子六七人,浴乎沂,风乎舞

零,咏而归。"

夫子喟然叹曰:"吾与点也。"

《论语》中还有:"天下有道则见,无道则隐。""道不行,乘桴浮于海。"

再看陶渊明。人们熟悉的陶渊明是这样的:"采菊东篱下,悠然见南山。""悟已往之不谏,知来者之可追。实迷途其未远,觉今是而昨非。"但他也有另外一面:"刑天舞干戚,猛志固常在。"

比如陶渊明的《咏荆轲》:

燕丹善养士,志在报强嬴。招集百夫良,岁暮得荆卿。
君子死知己,提剑出燕京;素骥鸣广陌,慷慨送我行。
雄发指危冠,猛气冲长缨。饮饯易水上,四座列群英。
渐离击悲筑,宋意唱高声。萧萧哀风逝,淡淡寒波生。
商音更流涕,羽奏壮士惊。心知去不归,且有后世名。
登车何时顾,飞盖入秦庭。凌厉越万里,逶迤过千城。
图穷事自至,豪主正怔营。惜哉剑术疏,奇功遂不成。
其人虽已没,千载有馀情。

1 000多年后,陶渊明终于有了知音。这就是清朝诗人龚自珍。我们看他的《己亥杂诗》。

陶潜诗喜说荆轲,想见停云发浩歌。
吟到恩仇心事涌,江湖侠骨恐无多。

再看《红楼梦》,我们对林黛玉的形象,其实是有误解的。

第二十六回:佳蕙听了跑进来,就坐在床上,笑道:"我好造化!才刚在院子里洗东西,宝玉叫往林姑娘那里送茶叶,花大姐姐交给我送去。可巧老太太那里给林姑娘送钱来,正分给他们的丫头们呢。见我去了,林姑娘就抓了两把给我,也不知多少。"

第四十五回:黛玉听说笑道:"难为你。误了你发财,冒雨送来。"命人给他几百钱,打些酒吃,避避雨气。那婆子笑道:"又破费姑娘赏酒吃。"说着,磕了一个头,外面接了钱,打伞去了。

从上文中可以看到，人们一向认为"尖酸、刻薄、小性儿"的林黛玉其实是一个很大方的人。

三、经典的魅力来自何处

所有经典的艺术作品都具有一种文学性：独一无二的讲述方式、表达方式，一种不能言传的、难以描述和概括的东西。

第一，细节的震撼力。

人生的本质不在于你活了多久，而是那些令你怦然心动的时刻。生活中总会有那么一个时刻，也许你不愿意，也许你还没准备好，但你必须做出选择，这个选择让你成为一个真正的人，至少在一瞬间成为一个崇高的人。一部作品的品质取决于里面有多少具有震撼力的时刻。

以《星球大战》系列为例。《星球大战前传》三部曲讲的是阿纳金·天行者的故事，他从一个天真的男孩开始，不断追寻他的梦想、对抗他的恐惧，最后因为一个预言，为了拯救心爱的人而倒向黑暗，在战斗中奄奄一息，被帝国医疗机器人救活，并被包裹上黑色的盔甲，成长为帝国邪恶的领导人达斯·维达。

《星球大战》讲述卢克·天行者的成长，最终和黑暗势力的代表同时也是他父亲达斯·维达对决。卢克虽然击退了他的父亲达斯·维达，却无法抵挡皇帝达斯·西迪厄斯的原力闪电，陷入绝境。身处一旁的达斯·维达眼见儿子身处险境终于觉醒，抱起皇帝扔进死星的核心，但自己也身负重伤。临死前，达斯·维达脱去维持自己生命的面罩，真诚地忏悔，曾经的阿纳金·天行者终于恢复了善良的本性，在卢克的呼唤声中，他释然地微笑着逝去。

再比如《权力的游戏》。从一开始，创作者就借提利昂之口、借泰温公爵之口反复渲染这样一个故事：

提利昂13岁的时候，和哥哥詹姆一起骑马回家，路上碰见两个强盗

正在追一个女孩。詹姆去对付强盗,而提利昂保护女孩。这个女孩是一个农夫的女儿,名叫泰莎。提利昂爱上了这个女孩,并且和她结了婚,一起生活了两个星期。后来,他父亲泰温公爵知道了,让詹姆告诉弟弟实情。其实,这女孩是一个妓女,詹姆为了让弟弟体验男女之事,精心策划了这件事。为了让提利昂吸取教训,泰温公爵把他手下的卫兵叫来,跟这个妓女发生关系,每人一个银币,并让提利昂在旁全程观看,然后让提利昂最后与她发生关系,还给了他一枚金币,因为兰尼斯特家的人身价不同。

故事看来是真实的。但是,到了提利昂入狱时,剧情却迎来了个大逆转。面临处决前的晚上,詹姆把提利昂从牢里救了出来。在逃离地牢的时候,詹姆向提利昂坦白了一件事情:当年他是在父亲泰温公爵的强迫下撒谎,说泰莎是自己花钱雇来的妓女。实际上,泰莎只是一个普通的农家少女,而且真的爱上了提利昂。

这个细节具有非常强烈的震撼力。

第二,表达的准确性。

有时候,这种震撼力以一种看似平淡无奇的方式出现。从这些作品当中,可以感到一种可怕的准确性。

比如在玛格丽特·杜拉斯的《情人》里有这样一段:

我已经老了。有一天,在一处公共场所的大厅里,有一个男人向我走来,他主动介绍自己,他对我说:"我认识你,我永远记得你。那时候,你还很年轻,人人都说你美,现在,我是特为来告诉你,对我来说,我觉得现在你比年轻的时候更美,那时你是年轻女人,与你那时的面貌相比,我更爱你现在备受摧残的面容。"

《来自中国北方的情人》则这样写道:

他说,对他来说这事情非常奇怪,说他对她的情意丝毫没变,说他还爱着她,说他终生不可能停止爱她。说他爱她至死不渝。

他在电话里听到她的哭声。

然后，从更远的地方，想必来自她的卧室，她没挂上话筒，他还能听到她的哭声。然后他努力侧耳倾听。她走远了。她变得看不见，不可企及。于是他哭了。哭得很响。用尽全力。

再看雷蒙德·卡佛在《当我们谈论爱情的时候我们在谈论什么》里面所写的：

我每天都顺便过去看看他俩，有时一天两次，如果我恰好在那儿有别的事情。石膏和绷带，从头到脚，两个都这样。你们知道，就像电影里看到的那样。他们就是那副样子，跟电影里的一模一样。只在眼睛、鼻子、嘴那儿留了几个小洞。她还必须把两条腿吊起来。她丈夫抑郁了好一阵子。即使在得知妻子会活下来后，她的情绪仍旧很低落。但不是因为这场事故，我是说，事故只是一方面，但不是所有的。我贴近他嘴那儿的小洞，他说不，不是这场事故让他伤心，而是因为他从眼洞里看不到她。他说那才是他悲伤的原因。你们能想象得到吗？我告诉你们，这个男人的心碎了，因为他不能转动他那该死的头来看他那该死的老婆。

我能听见我的心跳。我能听见所有人的心跳。我能听见我们坐在那儿发出的噪音，直到房间全黑下来，也没有人动一下。

雷蒙德·卡佛在《关于写作》中这样总结：

在诗或者短篇小说中，有可能使用平常却准确的语言来描写平常的事物，赋予那些事物很强甚至惊人的感染力，也有可能用一段平淡无奇的对话，让读者读得脊背发凉。这是艺术享受之源。

四、经典阅读的几个向度

第一，一切阅读都是误读。

20世纪70年代，有四位批评家合作出版了一部著作《结构与批评》，形成了"耶鲁学派"。"耶鲁学派"的核心观点是，阅读基本上可以看作阐释的同义语。

其中一个代表人物哈罗德·布鲁姆从诗歌的影响出发，提出"误读理论"。哈罗德·布鲁姆认为：经典树立了一个不可企及的高度，诗的传统—诗的影响—新诗形成，是一代代诗人误读各自前驱的结果。

对于前驱诗人弥尔顿和惠特曼，迟来诗人总是处于他们的阴影之中，怎么才能摆脱这种影响，使自己的诗显示出独创性？由此形成了"影响的焦虑"。由于诗歌的主题和技巧早已被千百年来的前驱诗人发掘殆尽，因而迟来诗人想要崭露头角，唯一的办法是把前人的某些次要的不突出的特点在自己身上加以强化，从而造成一种错觉，似乎这种风格是自己首创的。

正如艾默生所说："要善于读书，我们必须成为一个发明者。"

误读是一种创造性解读。溯源是分析经典改编的一个重要方法，溯源的过程就是发现误读的过程。

误读的一种形式是在阅读和接受中自觉或不自觉地离开作品原有的形象、肌质、语义结构和作家当初创作的语境与本义，从自我的某种先在的观念、理论预设出发，结论先行。另一种形式是对文学艺术作品的非艺术、非审美视角的观照和解读。

误读产生的原因有这样几个：作品本身的多义性，作品流传的历史因素，读者所处的社会现实环境，读者的认知能力，社会思潮的影响。

弗莱说："文学就是启示录，人对人的启示。"人的生活是非常复杂的，但其中包含的道理是极其简单和纯粹的。

有一个广泛的说法，"越是民族的就越是世界的"，普遍认为这是鲁迅说的，但鲁迅并没有说过这样的话。鲁迅的原话是这样的：

木刻还未大发展，所以我的意见，现在首先是在引一般读书界的注意、看重，于是得到赏鉴、采用，就是将那条路开拓起来，路开拓了，那活动力也就增大；如果一下子即将它拉到地底下去，只有几个人来称赞阅看，这实在是自杀政策。我的主张杂入静物，风景，各地方的风俗，街头风景，就是为此。现在的文学也一样，有地方色彩的，倒容易成为世界的，即为别国所

注意，打出世界上去，即于中国之活动有利。可惜中国的青年艺术家，大抵不以为然。[1]

一种文化的价值体现在它的独特性、与其他文化的差异性上，倘若雷同，文化就失去了它的基本存在价值。一个民族把自己的文化展示在世界舞台上，只有保持自己的特性、保持文化的多样性才有魅力。"各美其美，美人之美。"

坚持民族文化的个性是没错的，但"越是民族的就越是世界的"走向片面就成了"只要是民族的就是世界的"。片面强调个性，就会忽视共同的精神价值和共通的表达方式。

马克思认为，由于资本主义的出现，"……各民族的精神产品成了公共的财产。民族的片面性和局限性日益成为不可能，于是由许多种民族的和地方的文学形成了一种世界的文学。"

别林斯基认为："只有那种既是民族的同时又是一般人类的文学，才是真正民族性的；只有那种既是一般人类的同时又是民族的文学，才是真正人类的。"

举一个例子，对《红楼梦》的理解就是一部不断误读的历史。

脂砚斋是《红楼梦》的第一个读者。他把"乐极悲生，人非物换，到头一梦，万境归空"四句当作全书总纲。

> 浮生着甚苦奔忙，盛席华筵终散场。
> 悲喜千般同幻渺，古今一梦尽荒唐。
> 谩言红袖啼痕重，更有情痴抱恨长。
> 字字看来皆是血，十年辛苦不寻常。

接下来对《红楼梦》研究有重大贡献的是王国维。王国维认为，《红楼梦》是一部"宇宙之大著述"。他运用西方哲学和西方文论对《红楼梦》进行系统的研究，并且把《红楼梦》确认为可以与歌德的《浮士德》相媲美的伟大作品，给予《红楼梦》极高的评价："夫欧洲近世文学中，所以推格代之《法斯德》为第一者以其描写博士法斯德之苦痛及其解脱之途径最为精切故也。

若《红楼梦》之写宝玉，又岂有以异于彼乎。"王国维认为，《红楼梦》的主题思想乃是宣传"人生之苦与其解脱之道"。

民国初年，《红楼梦》研究中有一个重要的流派是"索隐派"，其代表人物蔡元培写了一本《石头记索隐》。他这样认为："《石头记》者，清康熙朝政治小说也。作者持民族主义甚挚，书中本事在吊明之亡，揭清之失，而尤于汉族名士仕清者离痛惜之意。当时既虑触文网，又欲别开生面，特于本事以上加以数层障冥，使读者有'横看成岭侧成峰'之状况。书中'红'字多影'朱'字，朱者，明也，汉也。宝玉有爱红之癖，言以满人而爱汉族文化也；好吃人口上胭脂，言拾汉人唾余也。""作者深信正统之说，而斥清室为伪统，所谓贾府即伪朝也。其人名如贾代化、贾代善，谓伪朝之所谓化、伪朝之所谓善也。书中女子多指汉人，男子多指满人，不独'女子是水做的骨肉，男人是泥做的骨肉'，与'汉'字'满'字有关也。"

在鲁迅眼里，对《红楼梦》就是另外一番看法："谁是作者和续者姑且勿论，单是命意，就因读者的眼光而有种种：经学家看见《易》，道学家看见淫，才子看见缠绵，革命家看见排满，流言家看见宫闱秘事……

在我的眼下的宝玉，却看见他看见许多死亡；证成多所爱者，当大苦恼，因为世上，不幸人多。惟憎人者，幸灾乐祸，于一生中，得小欢喜，少有罣碍。

但在作《红楼梦》时的思想，大约也只能如此；即使出于续作，想来未必与作者本意大相悬殊。惟披了大红猩猩毡斗篷来拜他的父亲，却令人觉得诧异。"

胡适是《红楼梦》最狂热的读者。胡适著《红楼梦考证》，对"索隐派"嗤之以鼻，认为《红楼梦》是曹雪芹的自传，发现了曹雪芹是曹寅的后代，《红楼梦》与曹家历史原来有着那么密切的关联。1927年，胡适购得《脂砚斋重评石头记》16回（甲戌本），发现了脂砚斋这个第一读者，对《红楼梦》有了新的理解，由此开辟了"红学"研究的新天地。

说到对《红楼梦》的理解，不能不提《红楼梦》的一个大"粉丝"张爱玲。张爱玲说人生有三大恨事：一恨鲥鱼有刺，二恨海棠无香，三恨《红楼》未完。

张爱玲说："红楼梦的一个特点是改写时间之长——何止十年间'增删五次'？直到去世为止，大概占作者成年时代的全部。曹雪芹的天才不是像女神雅典娜一样，从她父王天神修斯的眉宇间跳出来的，一下地就是全副武装。从改写的过程上可以看出他的成长，有时候我觉得是天才的横剖面。《红楼梦》被庸俗化了，而家喻户晓，与《圣经》在西方一样普及，因此影响了小说的主流与阅读趣味。程本《红楼梦》一出，就有许多人说是拙劣的续书，但是到20世纪胡适等才开始找证据，洗出《红楼梦》的本来面目。"

张爱玲在自己的作品里，对《红楼梦》的模仿达到了登峰造极的地步。比如《金锁记》就是巧妙化用《红楼梦》的典范。

七巧向门走去，哼了一声道："你又是什么好人？别说我是你嫂子，就是我是你奶妈，只怕你也不在乎。"化自《红楼梦》第十九回，李嬷嬷（宝玉的奶妈）听了，又气又愧，说道："我不信他这么坏了肠子！别说我吃了一碗牛奶，就是再比这个值钱的，也是应该的。"

七巧骂道："舅爷来了，又不是背人的事，你嗓子眼里长了疔是怎么着？蚊子哼哼似的！"化自《红楼梦》第二十六回，宝玉心下慌了，忙赶上来说，"好妹妹，我一时该死，我再敢说这些话，嘴上就长个疔，烂了舌头。"

七巧听了，心头火起，跺了跺脚，喃喃讷讷骂道："敢情你装不知道就算了！皇帝还有草鞋亲呢！这会子有这么势利的！"化自《红楼梦》第六回，凤姐笑道："这话没的叫人恶心。不过托赖着祖父的虚名，作个穷官儿罢咧，谁家有什么？俗语儿说的好，'朝廷还有三门子穷亲'呢，何况你我。"

毛泽东是对《红楼梦》有深刻理解的一个重要读者。他说："《红楼梦》我至少读了五遍……我是把它当历史读的。开始当故事读，后来当历史读。

什么人都不注意《红楼梦》的第四回，那是个总纲，还有《冷子兴演说荣国府》，《好了歌》和注。第四回《葫芦僧乱判葫芦案》，讲护官符，提到四大家族：'贾不假，白玉为堂金作马；阿房宫，三百里，住不下金陵一个史；东海缺少白玉床，龙王来请金陵王；丰年好大雪（薛），珍珠如土金如铁。'《红楼梦》写四大家族，阶级斗争激烈，几十条人命。统治者二十几人（有人算了说是三十三人），其他都是奴隶，三百多个，鸳鸯、司棋、尤二姐、尤三姐等。讲历史不拿阶级斗争观点讲，就讲不通。"

在《脂砚斋重评石头记》八十四回影印本上，毛泽东在描绘四大家族奢华面貌的几句话旁，用铅笔画了三个圈，并在"这四家皆连络有亲，一损俱损，一荣俱荣，扶持遮饰，俱有照应的"一段旁密加圈画，这也从一个侧面反映出他对第四回的重视。

1961年12月20日，在中央政治局常委和各大区第一书记会议上，当刘少奇谈到自己已经看完《红楼梦》，说该书"讲到很细致的封建社会情况"时，毛泽东说道："《红楼梦》不仅要当作小说看，而且要当作历史看。它写的是很细致的、很精细的社会历史。"

1963年9月28日，在中央工作会议上谈国际形势时，毛泽东用《红楼梦》里的话，来说明现在美苏两国都很困难："现在我感觉到国际形势到了一个新的转折点。世界上现在有两股风：东风、西风。中国有句成语：不是东风压倒西风，就是西风压倒东风。我认为目前形势的特点是东风压倒西风，也就是说，社会主义的力量，对于帝国主义的力量占了压倒的优势。"

1964年8月，毛泽东在北戴河同哲学工作者谈话时说道："大家都不注意《红楼梦》的第四回，那是个总纲。第四回《葫芦僧乱判葫芦案》，讲护官符，提到四大家族……讲历史不拿阶级斗争观点讲，就讲不通。"毛泽东提出了"第四回总纲说"，认为第四回是理解整部小说的"一把根本的钥匙"。

毛泽东还认为，"至于家庭，我看东西方加在一起，真正幸福的不多，

大多数是凑凑合合地过。因为这些家庭，本来就是凑合起来的，真正经过独立自主选择而建立的家庭有多少？我看不多。什么父母、兄弟、亲戚、朋友，哪个不想说几句。这几句话可不是随便说的，不是仅供参考，不听，试试看！建立家庭都将将就就的，过起来难免凑凑合合，表面上平平静静或热热闹闹，内里谁能说得清？越大的家庭，矛盾越多，派系越多，对外越需掩盖，越要装门面。你看，那《红楼梦》里写的是几个家庭，主要是一个家庭。《红楼梦》也不过是写了一个家庭，可那是有代表性的，通过家庭反映社会，家庭是社会的缩影。所以，我说过，不看《红楼梦》就不了解中国的封建社会。书中的那些人，都代表了一定的阶级，得这样来看他们的矛盾冲突，矛盾纠葛的产生和发展"。

毛泽东对王熙凤的评价甚高，认为王熙凤是当内务部长的材料，称赞她有战略头脑。一次，他风趣地举例说："王熙凤处理尤二姐'事件'，真是有理、有利、有节哟。"毛泽东还说王熙凤善使两把杀人不见血的飞刀。"你看，她把个贾瑞弄得死而无怨，至死不悟。"

在一定意义上可以说，《红楼梦》这部经典的价值正是由这些伟大的读者创造的。

第二，一切真历史都是当代史。

克罗齐认为，历史是艺术的一种形式，"历史学像艺术那样，通过直觉来发现它的材料"，历史永远是叙事，而不是理论和体系。历史学的目标是将历史写成叙事作品，在历史领域，要限制普遍化的冲动。

克罗齐把历史分成"以往的"历史和"当代的"历史。在克罗齐看来，"以往的历史，如果它是真历史，也就是说，如果它有意义而非空洞的回声，那么它就是当代的历史，两者之间没有任何不同"。

历史存在的条件是构成历史的行为必须震动历史学家的心灵。以往的事实不是符合以往的兴趣，而是符合当前的兴趣。"如果此刻我对它们没有兴趣，此刻对我来说这些历史就都不是历史，充其量不过是历史著作的书名罗列而已。""当我集中思考过或将要对之进行思考并根据我精神上的需要重

新加以阐述时，它们才是或将是历史。"

克罗齐断言，当代性是全部历史的本质特征，历史和生活之间是统一的关系。

以民国时期的《白话本国史》为例，这本书的作者是吕思勉，1923年由商务印书馆出版，从远古一直写到民国十一年，长期被用作大学教科书。1935年3月，《白话本国史》遭到民国政府查禁。原因是其对岳飞的评价。其中《南宋和金朝的和战》一节认为："宋金和议"在当时本是不可避免之事，岳飞等"将骄卒惰"，南宋朝廷的权力有限，难以节制，而秦桧始终坚持和议，是"有识力肯负责任之处"，将岳飞与韩世忠的兵柄解除，则是"手段过人之处"，而"后世的人，却把他唾骂到如此，中国的学术界，真堪浩叹了"。对于岳飞的战绩也持怀疑态度，"岳飞只郾城打了一个胜仗，郾城以外的战绩都是莫须有的"。

吕思勉认为，宋朝当南渡之初，最窘迫的是诸将的骄横。当时诸将主战，不是真正地关心国事，而是想通过战争来把控兵权。"所以秦桧不得不坚决主和。于是召回诸将。其中最倔强的是岳飞，乃先把各路的兵召还；然后一日发十二金字牌，把他召回。"岳飞骄横，拥兵自重，威胁到朝廷，杀掉岳飞、解除武将兵柄后，宋朝才可以立国。当时的人把他的观点概括为：岳飞是军阀，秦桧是爱国大政治家。

无独有偶，胡适《南宋初年的军费》认为："宋高宗与秦桧主张和议，确有不得已的苦衷"，"秦桧有大功而世人唾骂他至今日，真冤枉也"。周作人发表《岳飞与秦桧》一文，认为吕思勉"贬岳称秦"的观点确有些"矫奇立异"，但"意思却并不全错"。"和比战难，战败仍不失为民族英雄，和成则是万世罪人，故主和实在更需要有政治的定见与道德的毅力也。"

因此，南京市政府发布禁令："按武穆之精忠，与秦桧之奸邪，早为千秋定论。该书上述各节，摭拾浮词，妄陈謷说，于武穆极丑诋之能，于秦桧尽推崇之致，是何居心，殊不可解。际此国势衰弱，外侮凭陵，凡所以鼓

励精忠报国之精神，激扬不屈不挠之意志，在学术界方当交相劝勉，一致努力。"同时请国民党宣传委员会严饬该书著作人，令商务印书馆迅即改正，在未删改之前，严禁该书销售，并禁止学生阅读，以正视听。当时的教育部长陈立夫认为："历史方法，古应求真，但教史之时，应时重民族光荣与模范人物。"

《白话本国史》是通过审查并在教育部备案的，为什么在发行之初不被禁止，成为20世纪二三十年代发行量最大的一部中国通史，到了1935年才被禁止？有学者认为，20世纪20年代，中国内部军阀割据严重，无论北洋政府还是国民政府，都把反对军阀割据作为主要目标，《白话本国史》适应了当时政治的需要，同时当时的史学界盛行疑古思潮，热衷于做翻案文章。但到了30年代中期，日本侵略从东北推向华北，民族存亡成了全国人民面临的主要问题，岳飞是爱国精神的象征，国家生死存亡之际，"贬岳称秦"的观点自然遭到上下一致反对。蒋介石就自比岳飞，认为岳飞是理想人格的化身，正是由于"奸人秦桧，以致功败垂成"。"为救亡御侮而牺牲，我们要以无数的无名岳武穆，来造成一个中华民国的岳武穆。"

宋朝以来，对岳飞的评价基本是正面的。南宋淳熙五年给岳飞评定谥号的官方公文《忠愍谥议》中评价岳飞："故岳飞起自行伍，不逾数年，位至将相，而能事上以忠，御众有法，屡立功效，不自矜夸，余烈遗风，至今不泯。""人谓中兴论功行封，当居第一。"

孙中山认为："岳飞魂，是中华民族的精神代表，也就是民族魂。"

关于岳飞之死，华夏版五卷本《中国通史》提出的观点比较切近实际。最要命的是岳飞竟然不知避讳，对皇位继承问题妄发议论。绍兴七年（1137）秋，岳飞出于忠心，建议高宗立储。这年高宗30岁，他唯一的儿子赵旉已在八年前惊悸而死，他自己也在扬州溃退时受惊，造成性功能障碍，再也无法生育。岳飞的立储建议既触痛了宋高宗的难言之隐，又触犯了武将不得干预朝政的"祖宗家法"。赵构当即警告他："卿言虽忠，然握重兵于外，此事非卿所当预也。"以上种种，使岳飞终于难逃一死。

第三，一切真理都是简单的。

钱德拉在美国物理学家界一直是一个遭受冷落的人。1983 年，钱德拉获得诺贝尔奖。他在领奖台上说了这样一句话：

The simple is the seal of the true. Beauty is the splendour of truth.

意思是：简单是真理的标记，而美是真理的光辉。

莱布尼茨认为，上帝以实现最大限度的简单性和完美性的方式统治世界。

爱因斯坦认为，逻辑简单的东西，不一定就是物理上真实的东西，但是，物理上真实的东西，一定是逻辑上简单的东西。

逻辑学上有一个"奥卡姆剃刀定律"，是 14 世纪英格兰方济各会修士奥卡姆的威廉提出的。这个原理的基本要求是简单有效："如无必要，勿增实体。"也就是说，凡能用较少手段取得的，就无须较多手段。他主张把那些烦琐臆造的名词、虚构的概念统统去掉。

现代哲学流派逻辑经验主义认为，人类思维要具有"经济性"，用最经济的方式来思考和表达客观世界。他们最推崇的哲学家是维特根斯坦。

维特根斯坦是 20 世纪最有影响力的哲学家之一，其研究领域主要在数学哲学、精神哲学和语言哲学等方面，曾经师从英国著名作家、哲学家罗素。他喜欢用格言来表达思想。例如：

今天，一个优秀的建筑师和一个蹩脚的建筑师的区别在于，蹩脚的建筑师屈从于每一种诱惑，而优秀的建筑师则予以抵制。

凡能够说的，都能够说清楚；凡不能谈论的，就应该保持沉默。

从不做蠢事之人，也永远不会有任何聪明之举。

幽默不是一种心情，而是一种看待世界的方式。

你必须说出新的东西，但它肯定全是旧的。

九华山的一副对联：非名山不留仙住，是真佛只说家常。

这就是说，真正有价值的道理都是简单、直接的，伪真理才需要故作深奥、故弄玄虚。

慧能（638—713年）创立了佛教的禅宗。禅宗认为，一切众生皆有佛性。"青青翠竹，皆是法身，郁郁黄花，无非般若"，提倡直指人心，见性成佛。这实际上也是用简单、直观的方式说明深刻的道理。毛泽东充分肯定慧能的思想在佛教史上的地位。他说，慧能主张佛性人人皆有，创顿悟成佛之学，一方面使烦琐的佛教简易化，一方面也使从印度传入的佛教中国化。因此，慧能被视为禅宗的真正创始人。

毛泽东认为，《六祖法宝坛经》"是老百姓的"。1959年10月22日，毛泽东在同班禅额尔德尼·确吉坚赞谈话时说："从前释迦牟尼是个王子，他王子不做，却去出家，和老百姓混在一块，做了群众领袖。我不大懂佛经，但觉佛经也是有区别的。有上层的佛经，也有劳动人民的佛经，如唐朝时六祖的佛经《六祖法宝坛经》就是老百姓的。"毛泽东阐述道理的方式就具有一种简单性。

人的正确思想是从哪里来的？是从天上掉下来的吗？不是。是自己头脑里固有的吗？不是。人的正确思想，只能从社会实践中来，只能从社会的生产斗争、阶级斗争和科学实验这三项实践中来。[2]

无论何人要认识什么事物，除了同那个事物接触，即生活于（实践于）那个事物的环境中，是没有法子解决的。……你要有知识，你就得参加变革现实的实践。你要知道梨子的滋味，你就得变革梨子，亲口吃一吃。[3]

用明白、简单的话阐述真理，是一种思维方式，也是一种人生境界。

注释：

[1] 鲁迅. 鲁迅全集：第13卷[M]. 北京：人民文学出版社，2005.

[2] 毛泽东. 毛泽东著作选读：下[M]. 北京：人民出版社，1986.

[3] 毛泽东. 毛泽东选集：第1卷[M]. 北京：人民出版社，1991.